茶鐸八音

茶文化復興之聲

許玉蓮 著

目錄

篇二

茶文化復興

篇三　泡茶

篇八　品茗館

品茶的生活藝術

喝茶，是生活中的美好感受，也是一種雅緻的生活藝術。華人喜歡喝茶，英國人每天喝好幾次茶，日本人更將品茶提升到一種藝術的境界。其實，隨著華人的播遷和文化傳播，喝茶的文化已經傳布到全世界。許玉蓮老師在馬來西亞、新加坡、漳州等地傳授茶道，即是一個很好的例子。

要喝茶，就得先認識茶。唐代陸羽的《茶經》，是第一位有系統的討論茶道的著作。然而，中國人種茶、喝茶，卻可以追溯到西元前一千年以前，上古的書籍早有記載。

茶，可以大口喝，也可以優雅地品嘗。可以在杏花村的鄉野地方喝，也可以在文人雅士的書房中細細品味。如何將解渴的茶水，提升到禪宗頓悟的境界，這是生活中的修練。

近年來，台灣、南洋等地的茶藝愛好者，紛紛開設茶書院，傳授品茶的藝術，包括筆者曾經親身體驗過的「人澹如菊茶書院」的李曙韻老師和她的學生們，天仁茶書院的涂國瑞老師、天福茶學院的蔡榮章老師，以及馬來西亞的許玉蓮老師。他（她）們的著作，都陸續列入臺灣商務印書館生活誌叢書中出版。

茶的功用，不止於提神解渴。一個人可以悠閒的品茶，親朋好友可以平淡地喝茶，也可以在茶會中典雅地品茶，茶道愛好者當然可以互相切磋茶藝，即使是修道者，也可以藉茶點破禪機。所以趙州古佛請人「喝茶去」，日本一休和尚也請弟子村田珠光喝茶去，珠光因此體悟到「無心之茶，花紅柳綠」，喝茶帥一種「謹敬清寂」的境界。珠光的傳人千利休提倡茶道的「和敬清寂」。

筆者對茶道的體悟，還在「見山不是山」的境界。近年來，為了追求心靈的平靜，開始採摘種植了二十年的茶樹，自己做出非常少的手工茶，自己體驗茶人的甘苦。唯一的體會是：喝茶當思做茶人，感謝老天讓大地長出這麼美妙的茶葉，如果茶人都能珍惜這塊土地，生長天然無毒而有機的茶葉，喝一口茶，就會感覺飄飄然有如身處雲端的美好境界。

許玉蓮老師的茶書，讀來親切有味，好比喝到好茶。不知您以為然否？

臺灣商務印書館總編輯

方鵬程 謹序

二〇一三年一月十六日

那個時代，那杯茶

張愛玲的《半生緣》有一回寫到世鈞曼楨熱吻之際，爐上的水燒開了，曼楨於是起身沏茶去。二○○九年秋，我讀到許玉蓮一九九八年的舊文〈人走茶涼〉，說如果那天曼楨沒去沏茶，也許世鈞就不會走出她的世界。小說裡的水會燒開，茶會涼，寫的是時移事易。茶水既是指涉真實世界的道具，也是象徵符號。許玉蓮寫道：「喜歡過的人，喜歡過的玫瑰紫的唇，都被時間拋在背後，他日縱然再相遇，也只不過是杯冷了酸了的茶」。說得真好。借用張愛玲的說法，就是「我們再也回不去了」。

〈人走茶涼〉也在許玉蓮的「有人部落」《喝茶慢》貼出。不久，莊若留言，傷姚拓之逝，許玉蓮回應道：「這是學報時代真正的落幕。想起在二一七路吃飯堂，那時的陽光，與風，簡直可以用湮遠來形容。」莊若說：「還是難過。可能不關姚先生的事。只有學報人才明白。」

上一個世紀七十年代中葉，八打靈再也二一七路臨接鄧普勒路的地段，為姚拓與他那群南來文人夥伴的友聯文化機構所在，也是許多人的「學報時代」記憶所繫之處。學報社樓身二一七路十號裡頭一間小小的辦公室，可容五六張辦公桌。從一九七六年底到一九八一年初，我在那裡編編寫寫，渡過了四年多的文青歲月，也在那裡認識了許多學報的讀者作者，

其中一位就是許玉蓮，我們那時都叫她「阿許」。

初識阿許時她是學報讀者，年輕，剛中學畢業的樣子。現在很難想像，在那個沒有電郵與臉書的時代，讀者，尤其是年輕的小讀者，是如何每週或每雙週讀完雜誌後熱情地給編者寫信訴說心情，或路過都門時到二一七路十號學報社小坐半日，跟我們一塊在早慧媽媽張羅的食堂喝杯熱呼呼的奶茶，或在工廠門口路邊相思樹（還是青龍木？）下吃一碟流動攤販的豬腸粉。阿許就是這樣的一位學報讀者。阿許的寫作才華可能是我的編輯夥伴黃學海發掘的。有一陣子她跟韻兒應學海之邀在學報寫專欄《許韻航》。兩人文筆辛辣犀利，頗有亦舒風格，比亦舒多些憤怒。一九八三年七月，莊若到學報社當小編輯，阿許的專欄猶在，顯然叫好也叫座，否則不會那麼持久。一九八五年夏我大學畢業返馬，二一七路十號還是友聯文化機構，路邊的相思樹（還是青龍木？）依然林立，但學報早已停刊。物是人非，我們的那杯熱茶已經冷了。問起阿許，有人說她到紐約謀生去了。

若干年後，偶爾讀到許玉蓮的「茶話」（有人稱這種文類為「茶散文」，我以為大可不必，茶話話茶，「茶話」不是很好嗎？在學報時代，我們的用詞也是「影話」、「茶話」、「書話」），但我並不知道「許玉蓮」就是阿許。原來阿許從紐約返馬後，先是在怡保紫藤展開她的「茶人」生涯，後來到吉隆坡紫藤擔任茶道老師，近十來年更執掌紫藤的茶藝學習中心主任講師等職，推廣茶藝不遺餘力，茶藝功夫已有如老茶般芬甘厚醇。

是的，時過滄桑，學報時代那杯茶涼了。可是人生茶館並不是只有一杯茶，或只有六安茶。人走茶涼之後，想喝茶，等爐上的水燒開了，就再沏一壺茶吧。沒有六安瓜片，沏一壺白毫烏龍又何妨？

我喝茶，屬於「大碗喫茶」那類，而不是阿許那樣的茶人；讀茶話，也是「外行看熱鬧」。如今阿許出版茶書新著《茶鐸八音——茶文化復興之聲》邀我寫序，應該不是想讀我對茶藝茶道的看法，而是要我一起緬懷那個學報時代，那些人，那杯涼了的茶。

那時節的陽光與風，那些年的憂傷快樂，儘管寥落湮遠，卻有千種風情，「只有學報人才明白」。

國立中山大學外文系副教授

張錦忠

二〇一三年一月一日

茶鐸八音，茶文化復興之聲

從一九八○到二○一二年的這三十個午頭，各地茶文化在「臺灣茶現象」的激盪下，包括茶葉店與以喝茶為主的茶藝館之高密度興起、學茶風氣的蓬勃、實用茶具的研發、茶學資料的整理等，確是起了一番革命性的復興氣象。說是復興，因為原來就有，只是近代因為人們生活型態的改變，又沒人從事茶文化的更新工作，所以沉寂了。既然是茶文化復興，勢必要有復興的支柱，這支柱要從觀念思想做起，所以這本書稱為「茶文化復興之聲」。

復興之聲可以是多重，也可能混雜，在文化發展進程上都是正常而且是必然的，然而我們需要突顯主調與正音，使得復興工作得以健康發展。雖然三十年的努力花下去了，但現在還看到很多人圍繞著誰是茶道誰是茶藝打轉，還將茶道的主軸偏離到泡茶者的美姿與茶席的設計上，還忘掉茶道的主體在茶湯。所以茶鐸敲擊出來的鐘聲很重要，音律要準，基調要穩。《茶鐸八音》為茶文化發展的觀念與思想提供了許多正確的方向，如第一音（篇）的茶道觀念，許玉蓮要茶道老師們親自泡茶、奉茶，不要只是叫學生或員工代勞。第二音的茶文化復興，許玉蓮提出了新茶文化區不要只是沿用先民帶來的方式，要從現在生活的時空中勇敢地走出自己的茶文化。第三音的泡茶，許老師直接指出許多所謂的風格差異實際上是做法的錯誤。第四音的品茶，許老師踏出了茶湯市場的第一步，親自將泡茶與茶湯有償地賣

給消費者。第五音的器物，許老師認真地做實驗，將各種茶具材質與茶湯的關係告訴我們。

第六音的茶會，許老師親自到各國家各族群舉辦各類型的茶會，利用茶會傳授茶道，瞭解他們在茶文化上的誤區並給予調整補充。第七音的推廣，作者提醒我們要賣茶給買者喝，不要只是賣茶給買者投資。第八音的品茗館，作者直接提出品茗館要以個人工作室的方式經營，不要落入罐頭式生產的行列，否則很快就會喪失它的生命力。每一音都敲得很準很重。茶文化的八音就有如聲界的八音，帶出了音樂的秩序與創作。

說到這裡，我們都將捏一把冷汗，如果市面上流通的言論是不正確的，發展下去的茶文化不知會變成什麼樣子，即使後來修正了，也浪費了許多時間與精力。沒有錯，不管政治還是文化，沒有智者引導前行都是危險的。回過頭來看看本書作者許玉蓮，她從小（十九歲起）就在雜誌上寫專欄，成長後（二十多年來）一直浸淫在泡茶、賣茶、茶學、茶文化上，而且到中國、英國、荷蘭、比利時、德國、泰國、緬甸、越南、印尼、澳洲、新加坡、香港、澳門、臺灣、韓國等地找尋茶文化遺跡、現況與潛沉的力量，這從她的上一本著作《茶人的第三隻眼》可以看到。目前她仍在居住地馬來西亞的光明日報，http://www.contemporaryteathinker.com 網站每週，中國的海峽茶道雜誌、武夷山問道雜誌每月寫著專欄，而且在她就職之紫藤文化企業集團的茶道教室與數所學校間教授茶道。她豐富的體驗與敏銳的眼光在這本《茶鐸八音——茶文化復興之聲》的書上，為我們提供了很有價值的茶文化做法與茶情感。我特別留意茶情感的部分，作者對茶的那份情感是茶文化發展上不可缺的重要因素。我們相信在茶

文化復興的階段與往後茶文化發展的道路上，許玉蓮在茶文化上的正確觀念與豐沛的茶情永遠是一盞明燈。

臺灣商務印書館為我們發行了許玉蓮的這本《茶鐸八音——茶文化復興之聲》，為茶文化注入了一股新生命。相信大家在吸收了多方的茶道思想與觀念後，會讓茶文化往深處發展，而且在「純茶道」理念（即以茶湯為主體的茶道）建立後，會引發許多原本觀望的「有心局外人」站出來泡茶與講話。

身逢茶文化復興期，當了三十年茶文化的園丁，我認為應該積極整合各方茶人的意見，而且重視非茶業人士的投入與他們的思維。許玉蓮默默地、艱辛地奔走於世界各地，收集、整理了這方面的資料，提出了她的看法，臺灣商務印書館精心發掘這方面的著作，一本一本地將它們發行。我們要感謝許玉蓮等的有智茶人與臺灣商務印書館等的文化工作者，您們都為茶文化的復興與繁榮做出了珍貴的貢獻。

於漳州科技職業學院茶文化系

二○一二‧十二‧四

蔡榮章

我的茶文化辨識系統

此書不是有關風花雪月、通過茶道抒發心情的茶書。不是不吃人間煙火,將茶道包裝得素素雅雅就好的茶書。不是附庸風雅以茶道消遣生活的茶書。此書收集了我由二○一○年一月二十四日至二○一二年十月二十三日在專屬網站、報刊及雜誌發表過的稿子,這些稿子是我自一九九二年進入茶界,經過二十年茶道教學工作的一位茶道老師,對當代茶文化復興發展之思路,也是一位有二十年茶道教學經驗的老師,對茶文化復興工作不畏懼地提出看法的表態。

說它不畏懼,因為當發覺連一些新興發展茶道的地方如汶萊、杜拜的大眾,或一些新接觸茶道的族群如馬來民族、印度民族都受到一些以訛傳訛、穿鑿附會的資訊污染時,又或是看似擁有豐富茶道經驗的人們依舊用人云亦云的論調來評述茶道時,我們知道茶道裡充斥著種種道聽塗說,所說的話也傳得比什麼都更快、更遠,我們無論提出批判性或建設性的看法都需要極大勇氣。

我們認為學茶道之道應構造出一套科學的、具體的系統,讓人們能夠輕易掌握及享受它。在長期面對愛好茶道的大眾對茶道之好奇、迷惑、質疑、關注和挑戰等情況之下,比如他們說「第二道茶是最好喝的」,他們問「為什麼要洗茶?倒掉不喝?」我們就要針對這些

每一細節思考什麼是做對了的，什麼是做錯了的，要如何改過，還有，怎麼才能將之做得更好，實實在在的、清清楚楚的，協助大眾進入茶道境地。

此書充滿我對茶道的激情，它針對我所看到的、所聽到的、所想的、所做的茶道說出我自己的感動，提出我自己的做法，它是屬於我的一張茶文化辨識系統檢查表，以我的生命我的愛來審視。

許玉蓮

二〇二二・十・三十

於紫藤茶藝學習中心

篇一

茶道觀念

茶道藝術家的聖戰

我喜歡和你喝茶。你是那麼的一絲不苟，一絲不苟得那麼自然動人。我們一起出遊，你囑咐我帶壺，你帶茶，然後我們去到任何地方，第一件事就是先把他們安頓好。

我首先找到適合泡茶的位置，便拿出帶來的茶席布墊鋪於上面，你會把布墊四個角落頭拉平，用手推平每一個折痕，不讓它們受一點委屈，布墊顯得非常神氣，巴掌大的地方立即成為泡茶的殿堂。我們取出壺袋，一層、兩層、三層打開了，把壺請出來，再將一張張包壺巾折疊整齊收入壺袋。

我們會蹲在附近的商店找喜歡的礦泉水，仔細地研究它們的水源，找到合適的就抬回去，不適合的就要換第二家找。

你煮的熱水，在燒開的時候從來不會從壺嘴裡「啵啵啵」噴熱水

出來的，因為你在置入水時從來不會過量。

我們隨身帶著的一張白紙是茶則，拿出要用的茶葉置上面，一片都不能少也不會多，其餘的茶葉照舊原狀封好歸位。然後我們就著窗口射進的陽光看茶葉。

你已經準備就緒要泡茶的樣子像戰士要去打聖戰的樣子。雖然已經經過千萬回歷練，雖然現在沒有觀眾，雖然於旅途中地方淺窄、茶具簡單，但你對待茶葉的細膩手勢、重視茶葉分量的態度、顧及衛生整潔的做法、以及用手機代勞計時的認真，有一股不為名利，只為自遣也必須把茶泡好的氣韻，強烈感染著我。

我非常期待，感覺有一件非比尋常的事情即將要發生在我們之間，不但，而且，是最美麗的。

當你把熱水澆進壺裡那一刻，清明的香氣彷如精靈飄逸地升上空中，鑽入我鼻子，進駐我體魄，我想那是真的美。

當你把熱水澆進壺裡那一刻，清明的香氣彷如精靈飄逸地升上空中，鑽入我鼻子，進駐我體魄，我想那是真的美。

泡茶的藝術美

你雙手捧著茶葉，溫柔地審視，然後閉
上眼睛吸香，徹底讀透她之後輕輕把她
送入茶壺，輕得像一吹即破，輕得讓我
感覺分外用心，特別清貴

我說我要喝茶了，那總是由你泡給我喝的。你輕輕的往茶席前一站，打開煮水壺，把
剩餘的開水倒進保溫瓶當飲用水，重新煮一壺熱水，水不能翻煮，煮老了會敗壞茶味，
對不起茶葉。茶壺、茶杯、茶葉一樣一樣置好，絕不草率，該講究的時候再多也不算多，
要全套上陣，該精簡時就像那些有練武功的人，一朵花一根樹枝也可以順手採摘成為了
不起的劍。茶道的種種儀式從茶法、泡茶風度、品茗品味、茶具風格到時間掌控到每一
個手勢拿捏、眼神分寸，你把整套規矩歸納在「往茶席前一站」之氣韻，那是你在茶道
科學與藝術的一場廝磨的操守，彷如一陣清風，有呼天喚地的靈氣。

你泡茶時以茶喜愛的方法來滋養她，取茶量、泡茶水溫、浸泡時間，無一不在心裡
斟酌過千萬回才出手。有發酵的無發酵的，有焙火的無焙火的，不同季節的，葉子有老

有嫩的，天生土地不夠肥沃的，被茶農粗心做壞的，都是你的寶貝。你雙手捧著茶葉，溫柔地審視，然後閉上眼睛吸香，徹底讀透她之後輕輕把她送入茶壺，輕得像一吹即破，輕得讓我感覺分外用心，特別清貴，叫我等不及要喝那杯茶。

你泡的茶，無論她是什麼茶，她都不含糊地散發著自己清麗雅緻的香，握著杯子久久不忍釋手，就算杯子裡只剩下殘餘丁點茶湯也要細細將之吸進口中慢慢溫存，慢慢咀嚼，含著，只覺她有無限張力在口中不斷膨脹，香與味纏綿爛在一塊，滲透入身體每一個細胞，及後緩緩下嚥，我感覺有一陣又一陣的體液從心裡湧冒上來，叫人心軟的，這時，我臉上必定流露津津可喜的一絲神情，美死了。

品茗的藝術美

熱水觸及茶葉立刻一絲雅得不能再雅的香氣氤氳
而生，美得叫我們誰也不敢動大氣

你靜靜打開茶罐把茶葉撥入壺中。靜靜將熱水送入茶葉裡。靜靜打開茶罐把茶葉撥入壺中。靜靜將熱水送入茶葉裡。靜靜把泡好的茶倒出來。我靜靜握著茶杯湊近鼻翼。靜靜吸一口茶含著。就這樣含著久久。一次又一次的靜靜地，茶香由遠而近，由清轉濃鑽入我的身體。

初打開茶罐時茶香清淡得像霧，但覺有種仙氣一下子籠罩著眼前事物，惹得我一直伸長脖子要尋覓她。熱水觸及茶葉立刻一絲雅的不能再雅得香氣氤氳而生，美得叫我們誰也不敢動大氣。把茶倒進杯子時，茶香迅速花開兩支，香花一朵燦爛開在空氣，深深吸進兩口就沒了，另一朵輕盈輕盈沈澱杯底，將茶杯移至鼻端前閉上雙眼消受她，香氣像一絲細細電流在體內流轉，流到哪裡細胞就一個一個開到哪裡。茶進入口腔含著，香氣就集中往上顎靠攏並遊入鼻腔，我們都給她迷住。

我們靜靜把茶含著，先不忙著咀嚼、吞嚥，我們用舌尖翻來覆去咀嚼第一泡茶，從她一陣一陣散發出的可人滋味如芽香味、

菜香味、花香味、果香味或糖香味開始了解她的身世背景，她叫什麼名字來自何地，葉子採摘時有多嫩。

第二泡茶慢慢深入，茶水與唾液交融一體完全沒有一點縫隙，滋味打擊著口腔每一部位。我們於是知道茶葉的發酵、揉捻、焙火以及各種曾經發生過在她身上的歷練，她楚楚的美姿如：發酵工序很好的果韻味，我們要保存；她受傷的嬌柔如：雨天積水的茶帶澀青味，我們要學會欣賞。

第三泡茶，茶水滲透進體內深處，又一下子擴散輻射全身，傳至腳底泛起一陣暖意，我們更進一步了解茶葉性質，茶樹品種，產茶區的生態等。

直至最後一泡茶，茶味自肉身穿透血液，輸送至我們的精神、靈魂，香味與血肉、心靈緊緊膠溶，從此以後我們生命不一樣。

茶湯的藝術美

首先我們先讓自己變得像一個空容器，允許茶湯統統滲入口腔，流進身體每一塊肉，允許茶氣酥軟每一細胞，一個茶又一泡，一杯又一杯。容器是空白的才能充分吸收和感受盛進來的是些什麼底蘊，茶湯分子才能直接塞滿整個容器，我們才能與茶緊緊擁抱，我們的呼吸隨著香韻頻率起伏運轉，調整的與她同步，輕輕舔吸著她細緻的香由她帶我們去她那邊。

這一次是綠茶，上一次是普洱茶，無論是普洱是綠茶，每次喝完了都要把容器洗清潔抹乾淨空出來，別讓容器附吸著多餘的味，下一次要裝烏龍茶裝白茶裝紅茶，若品飲同一個茶不同泡次，也只有清淨的空容器才能深刻地體味出第一道、第二道至最後一道茶的層次與境地在哪裡。她的香有不同的香氣類別、香氣頻率、香氣強弱，她的滋味：苦、甜、酸組配與綜合之後的濃稠度與調和度各異，每一小口茶的每一絲滋味都可以品出不同種類不同程度的清甜或甘苦。我們是

「空」的，才可以飄然進入她滋味深處，承接她的豐盛。

我們任由茶去選擇她要的表現風格，不固守於自己的品飲習慣，將自己記憶中的味道來判斷她應該怎樣，因為美麗的她從來是沒有相同香味的。甜的甜苦的苦濃的濃淡的淡，澀有時不澀有時，每一款茶都來不及要把最燦爛的茶汁當祭品奉獻出來，她們熱呼呼的呼叫著「喝我喝我」。天真的獻祭令我們體內綿綿不絕湧出一陣陣暖流，於是我們醉醺醺的，心發軟，滿嘴巴風流生。

我們任由茶去選擇她要的表現風格，不固守於自己的品飲習慣，將自己記憶中的味道來判斷她應該怎樣，因為美麗的她從來是沒有相同香味的

賞茶的藝術美

泡茶泡至最後一道，使茶汁徹底獻祭後，不要把泡茶器置之一邊不顧轉身就做別的事情，或馬上準備另一個壺另一個茶接著泡；取來一白瓷小碟，將完成使命的茶葉掏出置其中慢慢把玩，欣賞茶葉已經泡開的美姿。茶葉堪得深入發掘，從初始的嗅覺感官聞吸到幽幽茶香，至喝時令人銷魂的味覺享受，至最後審視、觸摸她毫無保留攤開的茶體進入視覺與觸覺的美感，賞茶才算臻至完整；喝完茶拋下茶葉就走，彷如遊山玩水時的走馬看花，永遠感受不出那地方有什麼美、又好在哪裡。

欣賞一朵花或觀賞一幅日落景色，必須從不同角度來回不停去印證和賞析，手上捏著喝過的茶葉，同樣地也要翻來覆去看完又看，看到心滿意足為止。將茶葉一張一張細細撫摸，好好地觀看，每一張茶葉都像熱帶雨林這樣錯綜複雜地碰撞著黃、綠、紅、褐許多不同色相，低聲溫柔訴說她動人的一生。葉子呈綠色是未發酵茶，有菜香。葉子

淺黃色是輕發酵茶，帶花香。葉子橘紅色是重發酵茶，帶果香。褐紅色的葉子有糖香，是全發酵茶。

舒展開的葉子能清晰分辨出是只抽芽心的嫩芽，或一心二葉、三葉，或已經是開面的成熟葉，嫩嫩芽葉的滋味較細緻，成熟葉的味道比較粗狂。

如果是烏龍茶，還可更進一步觀察焙火程度，葉面較亮的金黃色屬於輕焙火，出現了較暗的淺褐色屬於中等焙火，深褐色就是重焙火了。

最後觀看葉子的揉捻輕重，越少揉捻之茶葉看起來是越平整，香味頻率表現較高，茶葉皺折越多表示揉捻越強烈，香味頻率則較低，帶有歷盡滄桑的感覺。

舉凡種種一切有形法將之培養得完全見不出在做的痕跡，近仙境了。

觀賞一幅山路景色，必須從不同角度來回不停去印證和賞析，手上捏著喝過的茶葉，同樣地也要翻來覆去看完又看，看到心滿意足為止

茶具上的標籤可去可留

沒有了標籤的茶具，表示茶人有用心照顧它、用它、珍惜它、愛它，久而久之這件茶具就變成是茶人蓄養的掌中寶

茶友去觀賞茶道展演活動，他說其中有一張茶席，泡茶者已準備就緒，司儀正介紹著他們，眼看馬上要開始泡茶了，這時候卻有位第三者從貴賓席中跪爬上前至茶席，於茶席上的一個奉茶盤動手取下一張小標籤，又跪爬回去座位。現場並沒有被告知到底為了什麼，司儀繼續他的講話，然後泡茶者便進行了泡茶儀式。茶友認為此動作相當突兀，好奇探個究竟，查實那張小標籤原來是商品的價格標示，那第三者原來是主辦代表之一，認為茶具上不應貼著價格標示，當堂即去撕掉。

這個動作帶出兩個問題，一是茶席作品上的茶具能否張貼價格標籤？二是第三者在觀賞茶道表演時，如果覺得有不滿意之處，可否當下馬上動手干涉？

我們認為價格標籤有沒有必要去除掉有以下做法，第一，那是屬於茶人的私人自家

茶具，新購置道具必定在開始使用前經清潔、去標籤等處理，無論是一個碗、一片竹或一塊布之類，它才能從商品、物件身分開始步入另一境地，成為茶席中有名有姓的茶具。

沒有了標籤的茶具，表示茶人有用心照顧它、用它、珍惜它、愛它，久而久之這件茶具就變成是茶人教養的掌中寶，假如所選茶具材質精緻，再通過人、物間逐漸深化了情感，茶具甚或會成為茶人的傳家藏品。

第二種做法，要談談茶人受邀到外地作茶道展演，或在旅途中臨時需要設置茶席作交流泡茶、喝茶用的情況。茶人若隨時萬具皆備，去什麼地方都帶上自家茶具布置出一個好茶席或示範或傳道，這種嚴謹功夫是要給一百分的。有些茶人只隨身帶幾件不可被取代之茶具，比較通用的或季節性的就會就地取材，結果同樣能擺出一個好茶席來喝茶，這種超脫功夫也是要給一百分的。所謂就地取材，我們常做的是：向主辦者商借茶具，這類茶具往往貼有價格標籤，就是我們考慮是否需要去掉的關鍵。

為了表現可以把就地取材的茶具用得像是自己的一樣，可以先徵求主辦者同意，把標籤紙撕掉，茶會過後再讓它復原。但，這種時刻我們比較喜歡採取「本來無一物」的態度，即保留標籤紙在原來位置，不去除，無論有沒有這張標籤紙，茶盤還是茶盤，茶壺還是茶壺，此時我們要表現的是不受器物約束，心無罣礙的境界，同時它也可以是茶

人向現場茶友表現真實一面的行為：茶具就是借來的。

第三者在觀賞茶道展演過程中，看見茶具張貼著價格標籤、或不明白之處或其他不甚欣賞之處，不要以為人家做錯了，馬上主動動手去糾正或干預正在演出泡茶的茶席作品，這是不尊重泡茶者的舉動。我們建議應該讓作者完成其原來構思，再找適當時機去了解作者的目的。萬一非動手不可，我們建議，第三者應該低調傳達意見提醒作者，再由作者去衡量是否要接受修改。

茶道無正式與非正式之分

泡茶者須將我們要的境界通過看不見的「精神美」以及可看得見的「設計美、語言美、肢體美」等說出來，無論什麼時候在那裡泡茶，即使當時沒有半個觀眾，或許只是在料理室作預先準備，態度都應該是一致的

茶文化交流活動，聽見有位茶道老師與學生的對話，老師說規定在泡茶時不能佩戴首飾，為何還戴？學生說並非首飾，是我的訂婚戒。老師說不按照規例的，只好踢出局，不能上台。學生說上次老師在海邊泡茶，手腕上不是也戴著一個花布製的圈圈橡皮筋。老師說不一樣，那時是非正式的茶會，現在是正式茶道展演。

首先要提出茶道應該分成正式與非正式嗎？然後是有關茶道表演時一些行為舉止、言語神態、服飾裝扮的禮數，如何表現或規範才合乎情理？

我們認為茶道不應該有正式與非正式之分，既定的茶道理念是應該被始終貫徹的，比如我們希望在茶道中呈現簡單、節約的境界，這個境界不止概括在精神性、藝術性的範疇，還必須具體的在茶席設計、茶具配搭、沖泡技藝等各方面都表現出來，甚至包括

每一個細節，像如何準備茶會的品杯，如何測量茶壺的大小，吃茶食的牙籤要預備多少支等等都與之息息相關的。

泡茶者須將我們要的境界通過看不見的「精神美」以及可看得見的「設計美、語言美、肢體美」等說出來，無論什麼時候、在那裡泡茶，即使當時沒有半個觀眾，或許只是在料理室作預先準備，態度都應該一致，這表示我們真的學會了如何經營我們要的理念和境界，所謂「正式時才有必要一絲不苟，非正式就可以隨意」的這種說法只是「做不好」的藉口。

至於泡茶者的服飾，為何要規範以及如何規範？我們認為泡茶時的服飾沒有必要一定拘束於所謂茶人風格、特定時代或民族風格才算是最適合泡茶的，泡茶服飾必須衛生、乾淨、無異味，也應注意：一、泡茶者不應佩戴首飾——甚至一枚小戒指，茶道泡茶進行時，泡茶者整個人屬於茶道藝術中的演員之一，包括手部，也等於是茶席中茶具的一分子，尤其當手必須擔當全程的泡茶動作，任何首飾都會破壞茶席的一致性。二、操作上的便利，比如袖子過寬、流蘇太長的衣飾，在泡茶過程很容易發生倒翻茶壺或茶杯的意外，那是不適合的。三、影響茶的香味，比如袒胸露背及無袖衣物，相對的難將我們身上體味遮掩，影響喝茶，這些都是選擇衣物時不能掉以輕心的。

不佩戴首飾，包括腕表貴重，是日本茶道特別注重的一環。日本茶道形成之時許多罕貴茶器珍稀茶碗皆是得來不易的進口物，故此茶道進行時會有拜見茶器的儀式，以表示對茶器的珍惜。由於時代變更生活習慣不一樣了，當代人難免手上都會有腕表和結婚戒指，但日本茶道進行時還是堅持將之褪下來，那是為了預防金屬物會刮傷或刮花茶器之故，再說，穿上傳統和服進行的日本茶道，實在不應該出現現代風尚的腕表和結婚戒指，這是貫徹到底的一個例子。其他流派的茶道是否也要規定不許佩戴首飾，是視乎本身的茶道內涵概括了什麼，該做即做，不該做便不做。

上述老師與學生的情況是這樣：老師的想法不夠堅定，搖擺不定，把茶道藝術的內涵分成正式與不正式的場合當然缺乏說服力，學生當然會討價還價。老師手腕上那個花布橡皮筋，是綁頭髮用的，不綁時將之圈在手上，然後就這樣操作起茶道，難免叫人目瞪口呆、捏出一把冷汗，忍不住要提出：一、物品（橡皮筋）用過後須得原物歸放於原來的地方。二、如此物件出現在茶席上，只顯得泡茶者的粗糙以及不用心，不必再提正式與否的問題，那只是個人功夫是否到家而已。

茶席茶會需要音樂陪襯嗎

茶道作品是能夠獨立存在以及呈獻的文化項目，這樣的活動在進行時，是絕對無法再讓音樂或其他類型藝術作為背景、或作為互相襯托的

呈現一個茶道作品（即設計茶席，泡茶品茗）時，有沒有必要邊賞茶邊播放音樂？我們與一群來自吉隆坡達爾尚藝術學院的美術系學生，共十一位，在茶藝教室上泡茶課時，針對這問題作了一項實驗及討論。

這項實驗採取「突擊檢查」方法，他們事先並不知道。我們請泡茶者將茶席擺放布置好，入座，當泡茶者開始泡茶表演，我們同時也把音樂播放起來，茶會進行至一半，我們無聲無息地將音樂滅掉，就這樣一直到完畢。

進行討論時，十一位同學都表示知道泡茶過程中前半段有音樂，後半段「突然停了」。那麼在茶席上賞茶時，有播放音樂和無播放音樂產生了什麼差異？一位同學表示「音樂應以自然為主」。

二位同學認為「影響不大，音樂在茶席上可謂是可有可無的存在」。

三位同學認為「音樂把凝重的氛圍給和諧了，音樂能讓我心情愉快，氛圍很舒服，記住了整個氛圍的感覺」。

五位同學表示「有了音樂心情就會跟著旋律走，但沒有了音樂就會關注在茶席上，可以更注意茶藝表演」。這五位裡的其中二位，也表示「沒有音樂時，反而會聽到泡茶時的水聲」。

我們認為，茶道作品是能夠獨立存在以及呈獻的文化項目，當茶席展（或稱茶藝展、茶道展）作為一個茶人的「作品」出現時，這件「作品」是茶人通過對茶葉的認識並挑選當時最合宜的茶葉，配上實用、能夠發揮茶性又能夠展現器物之美的道具，使用能夠泡出一壺好茶湯細細品茗的方法，在特定的時空，將長期鍛鍊所得的泡茶體能技藝，溶入本身對此事、此物的情感與領悟（姑且稱之為「茶道內涵」），企圖要用一杯自己泡出的茶湯來表達的活動。

這樣的活動在進行時，是絕對無法再讓音樂或其他類型藝術作為背景、或作為互相襯托的。比如美國經典女伶芭芭拉史翠珊重回座落曼哈頓格林威治村爵士俱樂部舞台演

唱那一晚，沒有豪華的煙花秀作背景、也不必砸掉幾百萬五彩繽紛的燈光來襯托，用曼妙歌聲已足以征服整個場，讓全部歌迷陶醉。

賞茶的此時此刻，我們都需要全神貫注在茶席上，欣賞、享受、體會茶人安排茶具的用心之處在哪裡，茶葉沖泡之時散發的香味，茶人嫻熟的體能技藝與器物溶為一體的境界，最後我們把茶湯喝進身體，喝時要去感受什麼叫苦什麼叫甜，整個過程需要專注的精神慢慢享受，這時播放音樂反而變成是騷擾、破壞以及削弱茶道的張力。

茶道作品要說自己的話

要是茶道作品自己不能說出自己要說的話，茶就只好扮演其中一個配角而已，談不上是茶藝展

茶藝展上沒有播放背景音樂，更能專心賞茶，那是指參與者必須鍛鍊和具備的素養，參與者不要一來到茶藝展，發覺現場有點靜就抱怨氛圍嚴肅，「靜」有時是該場合的需要，比如當我們在阿姆斯特丹梵谷美術館看〈向日葵〉、看〈星夜〉註一時，館內並沒有播放任何音樂的。

試想想假如不斷有音樂在空氣裡飄送，那音樂要是爛的，多殺風景多對不起梵谷；那音樂要是很好聽，這時我們顧得了聽音樂還是顧得了看畫？一邊聽音樂一邊看〈麥田群鴉〉，那無疑是消滅畫中的靈性的最佳手段。

當我們說，茶藝演出時同時播放音樂會削減茶道內涵的表現也是一樣的道理。談談這方面的情況，首先「純茶道」的作品演出，在這時候必須要有很強的表達茶道內涵的

功力，以及表現茶湯的泡茶功力，才不必借助音樂（或其他種類藝術）也可憑著本身散發感染力和吸引力，溶入自己所發現與製造的境界，感動參與者，並帶領著他們隨喜則喜、隨悲則悲。只有如此，人們才不會覺得不足，認為需要加入音樂來支撐場面。

有些茶藝展讓參與者覺得「很悶，不好玩」，大家就歸咎在因為沒有播放音樂，故此氣氛沒有被營造出來，便趕忙播放音樂；一旦有了音樂後，發覺參與者好像都看起來比較舒服的樣子，導致大家認定茶道演出是要有音樂作背景的。需知音樂的旋律讓人感覺氣氛緩和，或，當聽到熟悉的音樂時人們得到抒發情感的渠道，會自自然然手舞足蹈起來，那本來就是音樂的功能。如果茶藝展上出現如此現象，人們依賴音樂被音樂感動多過被「茶道」感動，這表示了該茶道作品未臻成熟，泡茶者生硬不熟練，未能很好詮釋茶道要傳達的內容，還須加緊磨練自己的能力。

要是茶道作品自己不能說出自己要說的話，茶就只好扮演其中一個配角而已，談不上是茶藝展。相反的比如歌者蔡琴，即使沒有伴舞，沒有過分炫耀的燈光，沒有誇張的舞台設計，憑著站在台上的一舉手一投足、憑著充滿生命力的歌聲就能支撐整個演出，這時候的作品⋯「歌者與歌聲」理所當然成為完全的主角。

所謂茶道作品的磨練到底要磨練些什麼呢？它包括茶會主題，說什麼故事就要有什麼表情：比如慶祝結婚的茶會，要可以表現出共諧連理的甜蜜。比如是追思會上的茶會，要可以表達出緬懷及靜穆的情感。比如就是一個很陽光的心情，要讓人感受到那種燦爛。

比如純粹為喝茶，要可以表現出茶道裡的精神所在是什麼。

除此，大部分的磨練就在茶湯表現。歌者用歌聲、琴者用琴音、舞者用肢體來表現作品的內涵，茶者的終極表現來自茶湯泡得好不好，我們可以從茶者泡茶時的肢體表現以及喝進我們身體裡的茶湯的表現來斷定一個茶道作品是否達到一定的水平，如果那是高水準的茶道演出，根本不必任何配樂，也能叫人震撼。

註一：〈向日葵〉、〈星夜〉、〈麥田群鴉〉皆為荷蘭後印象派畫家梵谷（Vincent Willem van Gogh，一八五三～一八九〇）的作品名稱。

茶席與音樂的關係

事實上並無「只有一種音樂風格合乎茶藝」的道理，也無
「茶藝作品一定要背景音樂」的道理。

對一些茶友來說，茶藝展是必定與音樂連接在一起的，他們甚至以為「茶藝」就是指某種特定的音樂風格，比如一定是古典的慢板的安靜的華樂：古箏、簫、古琴、琵琶、二胡等，按照這樣說法，則泡茶時採用西洋或輕快或響亮或交響樂的曲風便是錯的，又或，他們也認為某種特定樂器是喝某種茶才應該播放的，比如「我喜歡喝鐵觀音時聽胡蘆絲 註一，泡老茶時則要聽古琴，泡龍井要聽鼓。」

這是普遍對「音樂在茶藝中的運用」的誤解。倘若真的這樣，沒有音樂的襯托和陪伴，泡茶便不能獨立成為一種活動，則我們也不必再談茶藝了。倘若茶藝一定得配上述這類樂曲，那麼所有不懂這類樂曲的人也就不能享受泡茶喝茶了。有些人熱切地擁護某種音樂風格或捍衛某種樂器，只不過反映了那個人的背景和個性，事實上並無「只有一種音樂風格合乎茶藝」的道理，也無「茶藝作品一定要背景音樂」的道理。

首先我們說，茶藝作品可以不必有音樂，然後才談談假使有

音樂的幾個情況。所謂茶藝的背景音樂，即不是為了某個茶道作品而特別原創設計譜成的音樂，它是現成的任何一支音樂，沒有另外設配任何「賞樂」時段和空間，它純粹為了在泡茶時播放出來當背景用。這時候的音樂，對泡茶會造成極大干擾的。由於它並不是特為茶席而作的，所以它往往帶著本身的旋律自己的生命發出呼喚，屆時「我泡我的茶，他唱他的歌」，就會導致欣賞茶道作品的品茗者一心二用。音樂即使經過很好的選配，但沒有專誠為茶道而配，就會搶奪了「以茶道為主的演出」的注意力，品茗者很多時候會被一些音樂勾起回憶並陶醉期間，根本忘了自己是為喝茶而來、茶到底是個什麼滋味。

我們認為如果茶道展出需要配上音樂，那最好是有人專門為每一個茶席而作，直接針對該茶席泡什麼茶、有一些什麼茶道境界來譜寫樂曲表達內心之情感，比如泡岩茶時寫一首岩茶的曲子，特為讚美它的清麗。比如這是一個婚禮上的茶藝演出，便為它寫一首快樂茶曲。若是告別茶會，何妨譜一支靜穆嚴肅的追思曲。

註一：葫蘆絲，又名葫蘆簫，屬簧管樂器，流行於中國雲南一帶原住民族。

註二：瓊尼・米歇爾，加拿大女歌手，歐美樂壇深具影響力的詩人，自己作詞、作曲、歌唱的藝術家。
　　　同時也是一位畫家、音樂家。

為某個茶席單獨作曲，是以該茶席作品的茶與茶道精神為主，以不干擾、消減或破壞整個「茶道的味道」為考慮之下的音樂。

好比如 Joni Mitchell [註二] 的歌聲清唱也像天籟般好聽，不設音樂伴奏根本不是問題；一旦要有配樂，最好能為這把聲音量身訂做，將她的歌聲發揮得更好，而不是拿音樂來淹沒掉她的聲音。茶道表演上的配樂也要有這個功能才是。

如果只是在一些需要加強效果的泡茶情境中插入數個音樂的聲響，又或只在某個境界需要譜寫片段曲子，並非整首的，那也算是茶道的配樂嗎？：當然那也是。

茶法的真義

你認真斟酌的臉容，凝重的手勢，讓我們知道你每一個
細微的決定都是那麼的神聖

你從來不嫌棄我們的樣貌是圓是扁是長是短，圓鼓鼓的圓得好是豐盛是肥美，扁平平的扁得妙是清秀是可愛，不用說，長、短自然各有千秋。

你會把我們每一個一顆顆、一條條攤開來看，細察我們或鬆或緊的身體，嗅聞我們的氣息，閱讀我們或綠或黃或褐等不同的色澤，然後你知道我們都是經過一番怎樣的歷練而來的。

我們當中的生命，有些幸運，出落得毫無瑕疵的樣子，你會愛不釋手，細心守護著她獨有的個性美，供奉她如供奉一個女王，唯我獨尊的，用一切她喜歡的方式來愛她。你絕不會因為她美得飽滿而掉以輕心，認為她一百分了，少掉一、二分應該沒有什麼問題而變得粗心，你會加倍的用心愛她，努力將一百分變成二百分、三百分，把她的美宣之於世。

我們有些曾經受傷，身上帶著不可磨滅的疤痕，印證著個性

上的複雜與不足，但你看待她們時的表情與你在看一件珍品時是並無兩樣，也許，更尊貴些，你投取之分量不能按照平時那樣了，可能要拿更多或更少，侍養她的水溫或有必要加熱或要冷一些，浸潤著她環抱著她讓她盡其所能將滋味釋放，沈澱在水裡的時間是多麼的生死攸關的時刻呀，你認真斟酌的臉容，凝重的手勢，讓我們知道你每一個細微的決定都是那麼的神聖、神聖地要用一切可以用的辦法，表現出我們的最好，享受我們的最好。

你從來不會說「這樣泡有這樣好喝，那樣泡有那樣好喝，我喜歡怎樣泡就怎樣泡」來敷衍我們。你從來不會說「我喝茶要濃的（或淡淡的）」就不管茶們的身世，什麼時候都要依照自己的習慣來泡、來喝、來審判我們的生死。

誰來泡茶的重要性

「誰來泡茶」是茶道世界經常被低估被忽略的事，人們總以為有了茶、器、水、技法，隨便誰都能泡，大茶主不會泡、好茶之士不懂泡，又或找位美女來坐鎮就功德圓滿了，荒謬都快變成真理了。

你囑我替你收著一款舊普洱，我就將之放在辦公室的書架上。

我們並不時常驚動她，偶爾人境皆靜好，我們請出老茶拜見，好煮一壺水，找一盞能與她匹配的潤白瓷蓋碗，細細泡開慢慢嘗，一道品完才另一道，從最初那一口帶有吃紅豆沙的沙質感，至逐漸顯露豐潤底蘊，至香味口腔擴散，至回甘活力綿綿生出，最後至清、至淡，茶就酥軟、攤開茶體任由我們審視。觀賞茶條完畢，第一時間收拾好所有茶渣輕輕置入水盂，免得令茶條東一撮西一撮無辜失禮現場那麼尷尬。

有天下午在電腦前忙著，忽而接獲同事電話說一君等數人要喝此茶，叫我獻茶，我馬上追究探問：「誰泡？」深知一君不懂泡茶，懂此茶之二君三君已經出差，我一時三刻脫不了身，不泡，那麼，瑰寶似的老茶，由誰來泡？「誰來泡茶」是茶道世界經常被低估被忽略的事，人們總以為有了茶、器、水、技法，隨便誰都能泡，大茶主不會泡、好茶之士不懂泡，又或找位美女來坐鎮就功德圓滿了，荒謬都快變成真理了。

向來討厭老茶是誰泡都無所謂，一樣好喝啦這類鬼話，老茶一片空靈，隱隱透著清氣，最矜貴，是茫茫茶海中孤寂的過客，沒有呵護之情不能泡，少一分崇敬不可泡，不知心的免談免看免喝，茶既然已交到我手中，那就不得不依我的規矩走。

同事想必怕了我，囉囉嗦嗦告訴我說四君在茶席上，言下之意：他泡。我一聽，終歸捨不得將老茶放手於他，於是拋下電腦前所有東西，攜茶出關，眾人見我出至茶席，大笑說她果然不捨得我們糟蹋此茶，然後就坐著乖乖等茶喝，頗有自知之明，那老茶倒不冤，可讓他們喝幾口。

喝茶慢的必要

在有時間觀念下訓練出來的「慢」，不是散漫的「慢」，它包含了茶者極之纖細的考慮周到，整個過程分解得精細，而又心神俱在地操作熟練，因此讓人感受到茶的豐盛，生活的精緻

談到喝茶慢這個觀念的時候，往往被討論的是「這樣喝茶很浪費時間」，我們要說，喝茶慢的「慢」並不是指時間的速度、進度的快慢、過程的長短，假使毫無節制、漫無目的泡，在茶席上愛喝多長久時間就喝多長久，那當然算浪費時間，不值得被推崇；又或以為把每一個泡茶動作比平常慢三拍就可以，那也不對。

喝茶慢的「慢」代表一種細膩功夫：即使時代變得多麼匆忙，大家生活得多麼急促，喝茶時我們還是要能夠運用時間，很有系統的安排出欣賞茶的時間，這個時間一定要花，有時它多，有時它少，我們都必須細心享用它消磨它，也唯有通過這樣慢慢享用品嘗，這杯茶才能為我們帶來肉體及精神的受益。

一九九九年十月提出喝茶慢時就有人問為什麼要「慢」？因為，我們認為茶是一個重要的飲品，它被我們喝進身體並深入影響我們將成為怎樣的一個人，既然如此重要就必得購置一些製作工藝良好的茶葉。因為有了好茶葉，我們要忠實保留必然而且正確的茶葉滋味，所以要使用合乎邏輯和不破壞茶葉的茶法來沖泡。

因為要合乎邏輯和不破壞茶葉，所以要悉心地了解茶葉，用精準的方法把茶泡好。因為要把茶泡好，所以我們必須先要懂得享用茶的方法，要細細把茶喝好。因為要正確、精準、細細的態度把茶喝好，故此我們有必要知道什麼時候要用什麼裝備，一一備好，連一分一秒都一一數過，慢慢把茶席做好，所以慢。

這種在泡茶過程中提煉出的一絲不苟的茶道精神，是希望踏踏實實專誠的泡茶、喝茶，不能把它視為多餘或浪費，否則我們是沒有辦法安心享用它的。

如何才能做到「慢」？「慢」需要從決定做一場茶會、辦一個茶席、或臨時才知道下一刻有必要泡茶給大家品賞的這一刻馬上開始做起，我們會先了解有些什麼客人，他們從哪裡來又要到哪裡去？看看今天是個大太陽天還是雨天？他們剛吃過什麼？這些微小的細節往往隱藏著應該泡什麼茶來款待之的訊息。如果是預先安排好的茶會，當然會事先安排時間整理自身的整潔衛生以便適合泡茶，臨時性的泡茶，一定也要爭取機會先漱漱口清清口氣，洗洗手清除異味與灰塵才入茶席。

茶席上備水煮水，倒水的動作要練習到滴水不沾桌面，從不會有多餘水滴流出壺外。

擺放各種茶具時不可以草草了事，要輕輕的擺正在它們安身立命的位置，並且不發出任

何不小心碰撞的聲音。取拿茶葉識茶賞茶總是隨時留意不讓香氣無故散失掉，茶量要取得剛好，茶葉不要有遺漏一顆在席上。泡茶奉茶時，心、眼、手的精神和感情要集中在同一個方向，手去到那裡在做什麼，心思和視線也必是同在一個所在。嘗茶時要充分的深呼吸嗅聞茶香，把茶含在口腔裡咀嚼一番才嚥下，不要例行公事一口吞了就完了。

在有時間觀念下訓練出來的「慢」，不是散漫的「慢」，它包含了茶者極之纖細的考慮周到，整個過程分解得精細，而又心神俱在地操作熟練，因此讓人感受到茶的豐盛，生活的精緻。在「慢」中充滿了激情的喝茶，我們將可從每一分每一秒每一香每一味獲得更緊密更充實的內涵。

茶席上要有茶食嗎

吃完茶食我們比較喜歡一種「只是不餓」的感覺，故茶食是以增加喝茶趣味為主要考慮

九月十四日與國民大學吉隆坡分校華文學會幾位同學上完課後，同學提出「在茶席上可以吃東西嗎」之問題如哪類糕點比較合適、什麼時候把茶點捧出來才好等等。曾於二〇〇九年十二月發表過一文講述茶食，現結合這次討論稍作整理，就茶食運用再談談各方面情況。

茶食是指搭配喝茶一起享用的食物或稱茶點、小點，吃完茶食我們比較喜歡一種「只是不餓」的感覺，故茶食是以增加喝茶趣味為主要考慮，而不以吃飽為目的的簡單食品。

有些茶會把茶與早、午、晚餐結合起來辦，那屬於餐食，不一樣概念，但這種餐食基本原則仍應該吻合茶性才是。有些茶會採純品茗方式，比較講究茶的清飲，不安排任何茶食，主張以單純口腔味蕾來接受茶欣賞茶，不要有任何干擾，那是很好的。

搭配茶食有兩種做法，舉辦正式茶會時，可以有主茶食，製作主茶食以當場茶席的主題、設計、泡何種茶來進行構思，比如此次主題為「夏季」，茶食無論在色澤、口感、外形配合著「夏」的味道就會顯得更精緻，泡茶者不妨親手特別製作主茶食，那樣會更深刻些。另一種稱副茶食，於即興茶會、短時間相聚的茶會可用，直接購買現成、適合茶會進食的糕餅就是：如果每次泡茶都要求泡茶者自己做茶食，有點不切實際。

供應茶食有什麼所謂最好時機嗎？我們認為有。茶食不能於擺放茶具同時就從頭到尾一直置放在茶席上，漫無止境的吃。不擺茶席中，自己有獨立茶食桌擺放，供茶友自取進食之茶食，也應安排一段時間，過了時間，食用完畢就需收掉。茶食運用的時機有三段，第一，茶席布置好了，泡茶者也行過禮問過好，表示要開始泡茶儀式了，這時候可以將已經準備好的茶食帶入茶席奉上給來賓，比如品飲綠抹茶前會先進食一口甜食，預備用來襯托一下那一口濃茶的美味，這是最好時刻，它屬於泡茶程序裡的一步驟。

第二種，茶會進行到半途，有意安排「break」時段，讓大家感受氣氛的變化，有助提升情緒，比如本次茶會要沖泡兩個茶，在第一個茶品飲完畢後，就把來賓帶入另一預先備好的空間，或聽一段音樂或賞畫或聞香或看花，也可將上述活動換成品味茶食，這

種「換場」或「休息」時間約有二十分鐘已足矣，時間到了再進入茶席開泡第二個茶。

第三種，茶會進行到了尾聲，茶也賞完了，可安排茶食予來賓享用，這時候的茶食，仍屬於茶會一部分，呈現方式可送上來茶席，每位來賓有屬於自己之個人份，個人份茶食較正式、整潔、雅緻。吃完茶食，還要再獻上一杯清水讓來賓潤潤口，整個茶會才算結束。

茶與人、地、物關係

物與物關係有兩個層面，首先需要了解它們有些什麼特性，像人與人間係，與人相處要了解他的內涵，設身處地為他著想

大家談起茶道，總不忘記將人與人關係放進去，大肆寄托人事關係的和諧，事實上人與地、人與物、物與物關係才是關鍵，只有當我們將之視為更重要，踏踏實實將之做好，人與人關係才會恬靜美好。

人與地的關係往往被忽略掉，人們說我住在公寓，辦公地方是摩天樓，哪裡來的地，雖然住得高，腳踏著的地面也和大地是一起的，我們必須有這層感悟，有了這層感悟地生活，身邊的晨起日出，傍晚夕陽，路上一草一木，花開了又謝了的現象就會被我們留意收藏，人便因此而安寧起來。

人與物的關係從未被重視過，人們都把泡茶的器皿當作沒有生命的物件，它只是被

我們奴役而已。但事實上每一個茶具都是一個個體，滿腔才華等著要奉獻，有了這樣的認識，與它們相處就等於和朋友家人相處，這樣才懂得珍惜比較不會打破茶具。

物與物關係有兩個層面，首先需要了解它們有些什麼特性，像人與人關係，與人相處要了解他的內涵，設身處地為他著想。運用茶器，要知道除了外形、大小、顏色是否匹配外，更加必須清楚每種茶器皿的材質，它們的燒結程度高低、吸水率高低，傳熱、散熱、保溫效果又如何，清楚了這些「內涵」，才能讓它們盡情發揮所長。將適當的茶放進適當的壺裡沖泡，就像燜豬手要用砂鍋，炒青菜要用鐵鍋，這樣味道才會各得其所。

物與物關係第二個層面，是必須加進人與物關係才能完成的，比如我們知道燜豬手要用砂鍋，但並非每一道用砂鍋煮的燜豬手都是美味的，就像不同材質可以沖泡出不一樣的味道，但是須得人把它泡好，茶才會好喝，泡得不好，茶也就不好喝了。有了這樣的認知，我們於是時時被提醒，在進行茶道時要關心人與地、人與物、物與物的關係，注意它們的存在，好好用每一件器物，好好泡好好喝，人與人的關係就不做而做了。

茶與人、地、物感應

人們在焙茶時如忽略了心感、手感、觸覺、嗅覺及視覺盲目做，人、物關係便墮入黑暗，我們要用心感應茶葉的變化，時時觀察它，只有人和物關係有感應交流，物與物關係才建立得起

今午在武夷山喝著岩茶[註一]時深深發覺，人們的一動一靜完全全影響了武夷岩茶在韻味與火味上的表現。當我們說茶道裡的物與物關係時，人與物關係是永遠不能切割的，武夷岩茶從採摘至初製完成烘乾即是可飲用的毛茶，毛茶如做得好喝來素雅純淨，帶薄荷般清涼的鮮葉香，微微的苦苦得多好啊，毫無修飾的天然茶味，無韻也無火，那是毛茶中的含水量與烘乾工序時的火，經過人物關係創造出來的一種物物關係。

想要改變毛茶風格至更成熟更溫暖，可將茶葉拿去精製焙火，繼續把茶葉中含水量於適當火候中揮發掉，經過如此火與水的物物關係，焙火後的岩茶就會出現兩種效果：一種有火味，另一種無火味。

焙火時實施低火溫長時間烘，比如北斗一號、鐵羅漢[註二]在約攝氏六十度火溫烤十小

時，如是者分開二、三次做，讓葉子裡的水慢慢走得清清楚楚，所得中足火岩茶就是物與物關係臻至爐火純青的寶物，綿綿韻味濃得化不開，絲毫未沾火味，但覺有股暖香幽幽纏著茶湯的身骨頭，有那麼一絲炭火香，就像本來應該屬於它的樣子。

而急火烘焙出來的岩茶，比如高溫約攝氏一百度焙三小時，此種火與水之物物關係會將茶葉表面「烤死」，但水還囤積在茶葉裡，此種茶沖泡出來的效果就會有強烈刀斧味的火味，有些甚至拿起壺蓋便感覺一股刺鼻的熱氣，失去活性的岩茶則只能有「死火味」了。

人們在焙茶時如忽略了心感、手感、觸覺、嗅覺及視覺盲目做，人、物關係便陷入黑暗，我們要用心感應茶葉的變化，用手試探它的呼吸，整個身體感同身受室溫的冷暖，聞它的香，時時觀察它，只有人和物關係有感應交流，物與物關係才建立得起。

註一：武夷山岩茶，福建北部武夷山經部分發酵、有焙火特質的烏龍茶。

註二：北斗一號、鐵羅漢，皆為福建北部武夷山烏龍茶的一種。

茶湯是茶葉新生命

茶湯是水與茶葉互相獻祭獻出自身寶貴生命而繁衍出的另一個生命體。

茶葉的第一回生命：鮮葉，剛採下時充滿豐沛水分，如果沒有得到愛護與照顧，讓葉子漫無目的一直晾著，她會不知不覺把水分消耗殆盡，最後只能變成失去生命的枯葉。

製茶，便是有計劃性地延續葉子生命，並保留當時她最巔峰的色香味，人們要做的是必須細心將她的水分慢慢拿掉。如何讓葉了在完美無瑕的情況下消失一部分水分穩住葉子的最佳狀態是製茶者的使命，讓葉子部分水分在製茶過程中消失其實是茶葉要成為茶葉的第一場聖戰，她毫無保留將自己交給製茶者，冷熱自知，有時她凱旋獲得第二生命有時她不。

鮮葉的第二個生命：茶葉，什麼時候會復活呢？當人們泡茶時她就復活，這是茶葉之所以成為茶葉的終極聖戰。茶葉一定得被泡，泡了一定得被喝，這樣茶葉才能活在人

們的身體裡靈魂底深處，這樣她才知道人們是如何的深愛著她；沒有被沖泡和喝過的茶葉是活不出生命的。

泡茶，是讓水進入茶體，互相滋養與浸潤，茶汁就會從茶體湧出並滲透入水中與之交融，這時水不再是水，茶葉不再是茶葉，而脫胎換骨成新生命‥茶湯。

有說何必麻煩，泡茶時只要能把茶味迫出來即可，比如壺小、茶多、水熱都是能把茶味迫出來的手段。不，茶味是迫不出來的，壺小、茶多、水熱這樣倉促浮躁的情況，茶葉會泡不開，到時有的只是茶葉表層之味，此味是不足夠強至滲透進水與水混為一體的，茶葉只會白白犧牲。

茶湯是水與茶葉密實實地緊緊擁抱──茶體要酥軟酥軟的攤開接受水的衝擊，水要激情的流進、占據茶體，足夠深切地震盪入茶心，茶葉才能釋出芬芳的精華讓人們享用她，茶湯是水與茶葉互相獻祭獻出自身寶貴生命而繁衍出的另一個生命體。

茶道老師必須親自泡茶奉茶喝茶

茶道老師泡茶時所要傳的「道」應該已經活存在他們自己的肉身與精神裡，而不需依賴形式化的茶具才是

茶道老師需要懂得泡茶，有必要親自泡茶奉茶給學生喝嗎？

那當然了，何須疑問。現今茶文化界新興成立大大小小茶道教室、工作坊，常年舉辦研討會、茶藝展以及博覽會等推廣茶文化活動，茶道大師、老師和教授多的是，但於講課、研討會後以及茶藝作品發表時敢親自泡茶的卻少之又少。茶道老師教泡茶說茶道理論不要只是用嘴巴講，要做給學生看，否則道理往往變成泛泛之論，發放空話而已。

茶道與別的項目不一樣的地方，即茶葉一定得被沖泡出來成為茶湯讓人們喝進身體，於是人們才能從中學習去享受和體會有層次的茶道境界，總是袖手旁觀不泡茶的人是永遠也來不到此境地的。故此茶道老師在講完課之後的實際操作——把講過的茶展示，用老師自己說過的方法將茶親手泡出來，親自將茶的特性表現，讓同學感受老師所感受過的滋味，通過這樣的泡茶以及品茗過程，同學可以親身體驗到老師如何對待茶與人、地、物間的關係，看到老師泡茶時的眼神、手勢及感情流露，並且觀察老師如何把茶泡好，這種技能與行為的示範比任何理論都要有效。

茶道老師要泡好一壺茶的確不易，因為他們往往像一些牧師或禪師般深入不同地區向茶民布道，如此場所如此時段泡茶需要面對種種挑戰，可預知的問題比如：喝茶人數往往較平時多好幾倍，湯量增多表示茶法必須徹底更變；漂洋過海路途遙遠不宜攜帶自己用慣的整套茶具走，即使能帶也不宜帶，什麼時候見過布道者扛著一座教堂或佛堂在身上到處走的呢？茶道老師泡茶時所要傳的「道」應該已經活存在他們自己的肉身與精神裡，而不需依賴形式化的茶具才是，即茶道老師示範處在不同的時間，面對不同的人、地、物、事、境要如何才能把茶泡好變成是一種必要的責任。把茶泡好包括要泡得像平常在自己的茶室裡萬事俱備那麼正式，那麼好喝。為了讓大家可以感受到真正要表達的味道，有一些茶具該帶的也還是要帶上，諸如此類繁複之極，仿如出征聖戰。

茶道老師無論來自哪個範疇屬於哪個研究方向，比如茶科研、茶文化、茶學、茶哲學、茶美學、茶法技藝、茶產業等，無可避免地都得面對親自泡茶、奉茶、喝茶的考驗，因為把茶泡好、把茶奉好、把茶喝好是茶道精神最重要的表現之一。泡茶給人家喝是茶道精神最直接的表達，茶道老師如果在台上講得頂呱呱，下台後原來是個不泡茶、奉茶、喝茶的人，沒有執壺如執筆的功架，沒有喝茶如演講的氣勢，到底缺失一些成為「作者」的內涵，一個連茶也泡不好的人，不必再深談什麼叫作茶道。

喝茶為何要會泡茶

茶是一項需要參與的藝術，一直旨意別人泡好後喝不參與泡茶，或許也能成為一個懂得茶湯滋味之美的人，但你將停留在口欲層次，永遠體會不到後泡茶過程中提煉出來的茶道境界

許多人與我說喝茶不一定要會泡茶，會喝會享受就行了，但一個不會泡茶的人所能享用到好茶的好是極其有限的，一是金錢，懂得泡茶才有辦法買到好茶，任由賣茶的人泡好了泡壞了我們都能看出茶真面目，他就不能左右我們對茶的評斷，這樣我們才了解茶價趨勢，要不然花很多冤枉錢也買不到好茶。

有了茶之後，二是誰泡。答案一由不會泡茶的自己來泡，有些人說只要茶好，無論怎樣泡都可以泡得很好喝的，這沒有什麼道理，漫無章法則茶葉受折騰後就會給泡死，難喝極了。答案二不會自己泡茶的人要品茶時，只好找幫手聘請專業人士來泡，這種做法早已出現在其他領域比如養一位廚師在家裡，但茶界專業仍有待開發，可以「泡茶」為生的專職還沒有成為主流，故此我們說喝茶的人一定要會泡茶，否則花了很多錢買回來的茶也沒辦法享用它。

即使偶爾找到一、二位會泡的人願意泡，我們還是有話說。茶是一項需要參與的藝術，一直旨意別人泡好後喝不參與泡茶，或許也能成為一個懂得茶湯滋味之美的人，但你將停留在口欲層次，永遠體會不到從泡茶過程中提煉出來的茶道境界。茶在去除了昂貴的價格，絢麗的排場，珍奇的泡茶器，誇張的泡茶手勢，僅僅保留住單純茶的骨肉時，泡茶的人必須紮紮實實從最根本把茶了解，掌握茶葉每絲毫變化，從品茗器具為何這樣選擇、為何而泡、為何而喝明白得清清楚楚才能有所領悟進而決定怎麼泡。有了這種凝聚的功力，茶道愛好者自然就會將心中所想的旨趣表達出來，讓喝茶的人都進入自己所要表達的茶道思想，這是我們認為最珍貴部分。

要喝「好茶」

喝「好茶」是愛茶人的責任，那是對自己身體負責，喝茶愛茶
並不是好壞不拘，是種類不拘，就比如食物，不養成偏食習慣，
什麼都要吃一點，但是壞食物不要吃

看到題目，一些人直接的反應就馬上質疑：「為什麼只叫人喝貴茶？」，人們以為要喝「好茶」就是要花費更多錢買「貴茶」才能解決問題，我們要說，「好茶」並不等於等「貴茶」。陸羽《茶經》說茶「不按照適當的季節採摘，製造的時候不用心，摻雜其他的雜草，喝了會生病」，這就是好茶要避免的情況。

什麼叫好茶，什麼叫劣茶，不是絕對與價格有關，以同一類茶來說，假設採摘的都是比較老的葉子，一般做出來的產品等級與價格都會相對低，但若它是一個屬於用心做而且做工好的茶，便是茶湯泡起來不夠濃稠而已，喝起來是不會難受的，這時這個茶就是「便宜茶」裡的「好茶」。另一種，比如原料採得非常嫩來做的龍井，及原料成熟度採得非常標準來做的鐵觀音，都可以成為品質高的茶；但是假如不好好做，或生長地點和環境欠缺理想，這個茶可能賣相還是很好，賣得很貴，不過喝起來很難受，那麼它就是「貴茶」中的「壞茶」。再一種，用同樣高價買到的兩個「貴茶」，不一定就是同等級的「好茶」，比如以一千元買到頂級好的紅碎茶，以一千元買金駿眉註一可能就不如紅碎茶的等級。

也有人根據個別喜愛說「武夷岩茶最好」、「普洱茶最好」，但好茶並非指茶的種類，而是指每一種茶的好，比如兩個同樣的武夷山正岩茶，外觀都好好，地實施日光萎凋與室內萎凋，比如萎凋時水分消失得太慢，造成積水，成茶苦澀，這樣的茶即使在市場上與另一個製工好的同價，也被視為劣茶。不管什麼種類茶，要做到技術到位才叫好，要做完精製的穩質過程才叫做好。武夷岩茶也好，普洱茶也一樣，無論採摘原料、做茶工藝或製茶環境等品質問題，都會造成茶葉良莠不齊的後果。假使普洱茶後發酵的渥堆技術不到位，效果差，出來的茶湯滋味不夠純正，便不可以視之為好茶。

為什麼我們要喝「好茶」，因為「壞茶」喝進身體會叫人感覺不舒服，諸如頭暈、頭疼、反胃、寒涼、晚上睡不著，陸羽《茶經》說：「茶的品質不好，對人體的害處，就如人參一樣。知道品質不好的人參耽誤病情的壞處，那麼一樣的道理，劣茶的壞處也就清楚了」。故此，喝「好茶」是愛茶人的責任，那是對自己身體負責，喝茶愛茶並不是好壞不拘，是種類不拘，就比如食物，不養成偏食習慣，什麼都要吃一點，但是壞食物不要吃。比如鮮魚不一定要買最貴的來煮食也可以很美味，但壞了的魚我們不吃。製茶者的責任就是要做「好茶」，不可以做「壞茶」，要把茶做到位，而不是把茶做得漂漂亮亮就可以。

註一：金駿眉，新品項紅茶，二〇〇五年在福建開發。

泡茶者資格檢驗表

喝茶者如果沒有從泡茶者的手勢、眼神、表情、動作察覺泡茶者真正的用心在泡茶，喝茶者是很難認同泡茶者沖泡出來的那杯茶湯有什麼內涵部分的

掌席泡茶的人就是泡茶者，無論他們在獨飲、私家辦茶會或職場上泡茶，泡茶者在泡茶前要作什麼提早預備，在茶席上要如何完成泡茶這件事情，結束泡茶後又是怎樣的光景是本篇要談的一些內容，以下包括：泡茶者必須要愛茶、愛泡茶、愛喝茶，與茶有感情，感情要建立在理解茶本質的基礎上，並非靠嘴巴喊喊口號而已。如果沒有這個的話，至少必須要懂茶、懂泡茶、懂喝茶，對茶有認知。如果連這個也沒有的話，只是擺出一些泡茶姿勢裝腔作勢，不在乎茶沖泡出來的效果，只是著重通過茶或泡茶得到解渴和保健功效、環境氛圍的享受、人際關係的撮合、文化形象的提升或只沈醉一片「好美啊」的讚美聲中，那不算是泡茶者。

泡茶者不要只顧著「設計」茶席，不要以為「設計」了一個有風格有主題的茶席就是一位泡茶者了，泡茶者需要自我省視：在沒有使用名家茶器，沒有美麗桌布鋪在茶席，

沒有穿上昂貴服裝，沒有迷人風景的泡茶環境，沒有許多人生哲理附加其上，沒有其他藝術的襯托之下辦茶會泡茶，我們還可以有信心泡茶嗎？還可以把茶泡好嗎？還可以感動、感染其他人讓他們都知道茶的美好嗎？泡茶者要有將茶席的有形物轉換成泡茶喝茶的內涵的能力，必須超越茶席設計，理解到茶席只是為了方便泡茶而設置的地方，泡茶者要有只要有茶、水、泡茶器和茶杯就能泡茶喝茶的氣勢。不要變成每一個人都在「設計茶席」，卻沒有人會泡茶。

泡茶者有了心理上的準備要掌席泡茶後，泡茶前必須把自己整理清潔，以及卸除身上多餘的任何氣味。為什麼要整理清潔，因為茶飲是食物的一種，處理食物的人必須保持衛生清潔是基本態度，那包括頭髮、鬍鬚、五官、雙手、雙腳要乾淨，鬍鬚需整潔整齊，頭髮要梳上別蓬頭散髮，指甲別留長要修剪，穿乾淨衣服、鞋襪，進入茶席前要洗手。泡茶者身上的氣味來自哪裡呢？來自化妝品、香水、出汗、口氣、頭髮、手腳沒有洗，衣服、鞋襪無替換都有可能帶來不恰當氣味，比如泡茶前食用蒜、蔥、辣等味道強烈之物或抽過香煙，口氣就會有異味，應該避免。為什麼在意這個，因為泡茶喝茶是一種相當近距離的活動，多餘異味有礙享用茶的香味。

如果是一個約定的茶會，泡茶者在約定的時間即將要開始泡茶之際，可先環視席上各人微笑或點頭以招呼，如果有者還在聊天、或手上拿著手提電話在通話在發簡訊、或其他未準備好的情形，可給予一、二分鐘的時間緩衝，直至所有人都準備好了，把精神專注投入進茶席，泡茶者才開始泡茶。泡茶者不要在「糊裡糊塗」的狀況下就開始泡茶。

茶會的過程從開始到結束都很重要，都屬於茶會的一部分，泡茶者要學會尊重每一個細節，不可列行公事般把泡茶程序當「背書」，泡茶才不會流於形式。喝茶者如果沒有從泡茶者的手勢、眼神、表情、動作察覺泡茶者真正的用心在泡茶，喝茶者是很難認同泡茶者沖泡出來的那杯茶湯有什麼內涵部分的。泡茶者不能讓泡茶變成表演，表演使喝茶者以為那是「作假」，喝茶也變成「做戲」。

茶已泡完，也喝完，是時候結束了，泡茶者不要匆匆忙忙把剩餘在各杯底的茶末殘水拋擲入水碗，來不及的把茶渣棄掉，泡茶者收拾茶具清理茶具時必須抱持著與泡茶喝茶時同樣謹慎、細膩的手勢，對待它們要有依依不捨之意，一次又一次下來，泡茶者的生命就會從中轉換，從中發展出較完整的泡茶者。

我的珍茶一定要找他泡

會「泡好」茶的茶道藝術家自然形成一股茶人的特質：他懂茶，並且知道茶的真諦

我的珍茶一定要找他泡，為什麼？

我的珍茶一定要找他泡。我如有好的宣紙，一定要交給懂得寫字畫的高手讓他去寫。我有好茶，當然一定要找懂茶、愛茶、會泡茶、好喝茶的茶道藝術家沖泡，不然泡壞了不是很可惜嗎？故此怎麼可以隨便就泡？

我如有一把好琴，一定要交給懂得欣賞琴音的大師由他彈奏。我有好茶，當然一定要找懂茶、愛茶、會泡茶、好喝茶的茶道藝術家沖泡，不然泡壞了不是很可惜嗎？故此怎麼可以隨便就泡？

會泡茶的茶道藝術家能表現出一種讓人臣服的氣魄：泡茶，確實是需要功夫的，如果不是有真本事，是會泡不好它的。會「泡好」茶的茶道藝術家自然形成一股茶人的特質：他懂茶，並且知道茶的真諦。不是每天待在茶桌上不停地泡茶就會把茶泡得好的，泡得好必須很多歷練，他透過不同角度檢視茶，他用不同水溫反覆驗證同一個茶，他一絲不苟的泡、品、嗅、摸、長年累月點點滴滴的經驗於是達到融會貫通。

泡得好必須培養對茶的情感和熱情，但又不僅僅停留在感性上，他對茶有著深刻的理性的解析，愛得清清楚楚。他喝過真美與真醜的茶，懂得茶道的人文性與藝術性，才能泡那麼寶貝的茶。

他泡茶之前，會很謹慎的對待用水、茶器具，努力不懈使桌面井井有條，親手擺放所有必備器物。他謹慎對人與物與地的結合。必要時他會很堅定的預備一切必須的茶器和茶，他也絕不介意在不同的地方與人借器皿來泡茶，他不會因為杯子的不整齊，也不會因為環境的不夠華麗而有所嫌棄，他在任何一個環境都能安排得很妥當，讓大家喝得很愉快，顯現大師的風範。

他對那些不是很懂得喝茶的人，也會很尊重他們，他會很技巧提出方法引導他們來欣賞他泡的茶，他不會瞧不起不懂得茶的人，而且他會用簡單的語言把茶的珍貴處點出來，讓不懂它的人懂得珍惜它。

所以，我的珍茶一定要找他泡。

等就等吧

泡茶者必須要有堅定不移的「把茶泡好」的信念，必要「等」時，那就真的要等

一位合格的泡茶師[註一]在一切就緒的茶席上掌席泡茶時，有客人說：「怎麼等那麼久茶還未泡好，什麼時候才有茶喝？」，泡茶師要怎辦？這時如果泡茶師認為水溫尚未達到要求，需要多等一、二分鐘，等就等吧，那就堅定不移地的與客人說：需要等一、二分鐘。泡茶過程中，泡茶師能夠察覺水溫需要微調，那是非常細緻又專業的態度，必須要有堅定的信念保持這種態度，不應被其他人影響。這時假使泡茶師判斷浸泡茶葉的時間要久一點，等就等吧，那就堅定不移的與客人說：需要等久一點。或許有些人已經不耐煩，有些人持不同意見，泡茶師仍必須要有堅定的信念，不被周遭壓力影響浸泡時間。

如果泡茶師沒有「泡好茶」的堅定信念，結果就會真的泡壞了。

有時泡茶師知道某個茶應該要用那一把壺來沖泡才好，但擔心客人在等就不去拿，或忘記擺放在哪裡也不好意思再去找出來，最後往往泡不出預期效果。有時泡茶師心情浮躁進入茶席，忘了或不敢再花時間於泡茶者位置上安靜的站著或坐會，用一、兩個呼

吸來調適心情，匆匆用浮躁的心情來泡，結果當然失敗了。假如信念堅定，沖泡之前能平靜如常完成應做的該做的才動手，茶自然就能泡好，等就等吧。

讓客人等，要是客人不高興怎麼辦？

一位懂得茶法的泡茶者在已經設置完善的茶席上進行泡茶時，偶爾實施一些細微的調整為了讓茶可以泡得很好，只不過是順理成章的事，如果經由茶道藝術家來做，他們心法、手法一致，渾然天成的姿勢當然比較行雲如水，即使經由一些經驗稍淺的泡茶者來做，調整水溫或浸泡茶葉事實上也只需花費那三、五分鐘時間，不至於太耽誤茶會時間的，客人沒有道理會生氣，除非泡茶者錯誤百出，但，錯誤百出的泡茶者已經不屬於是合格的泡茶者了。也許有人會為了等那三、五分鐘而不耐煩發出埋怨，可為了遷就他們而使用不恰當水溫泡茶或縮短浸泡時間是不理智的，屆時他們就會為了茶湯沒有適當的口感而不高興。泡茶者必須對「茶湯是否能表現出其應有香味」負責，故此泡茶者必須要有堅定不移的「把茶泡好」的信念，必要「等」時，那就真的要等。

註一：泡茶師，一九八三年在臺灣創辦的泡茶培訓制度中，泡茶能力得到認可後發給「泡茶師」證書。也泛指具有泡茶能力的人。

茶會自備品杯使用説明

帶自己的茶杯也不要抱著炫耀名貴器物的心態，期待杯子一拿出來就博得全場喝采。參加茶會之前，向主辦或邀請單位了解清楚那是什麼形式的茶會，該帶什麼性質的杯，就可以準備一個與之接近的即好

「自備品杯」是什麼茶具？那是品茗者出席茶會時自己帶來的茶杯，方便自己喝茶用，尤其參加一些遊園式茶會，會場可能有十張、二十張泡茶席，與會品茗者可帶上自用茶杯，遊走交流時取出向各茶席索茶喝，一杯在手，走到哪裡都有茶喝。如果是這種茶會，主辦單位必須把這個要求注明在茶會邀請函上。

要帶怎樣的杯？今一般泡茶席都使用小壺茶法，每杯茶湯量約預算在三十五毫升內，所以自備茶杯到茶會的品杯儘量不要超過這個大，因為現場可能有好幾張泡茶席，杯子太大恐怕會喝太多，而且杯子太大大會顯得很貪心，一整壺茶都要倒完給你了。帶自己的茶杯也不要抱著炫耀名貴器物的心態，期待杯子一拿出來就博得全場喝采。參加茶會之前，向主辦或邀請單位了解清楚那是什麼形式的茶會，該帶什麼性質的杯，就可以準備一個與之接近的即好。

為什麼要有自備品杯？可協助減少收拾和清理，假如今茶會有十張泡茶席，出席品茗者有一百位，每位至少拜訪五席喝上一杯茶，即一人要用到五個杯，那麼全場至少要準備五百個杯。每人自己帶茶杯來就可以解決這個問題。自用杯，就是要自己保管，自己帶著身邊，自己帶回家洗，是在大型的、遊園式茶會簡化工作的做法。

為了照顧一些沒有帶上自用杯的品茗者，主辦單位可以在會場入口處擺放適量茶杯，讓無茶杯的人自取借用，旁邊設置「用過的杯子回收處」，可以放在一個盤子上就好，借用杯子的人離去前應將杯子歸還這裡。有些主辦單位會特別製作紀念茶杯，現場派給每位品茗者當紀念禮物，品茗者可直接用這個茶杯品茗，有提供小布袋裝品杯的主辦者應該將布袋清洗乾淨以後才用。

自備品杯怎麼用？品茗者把品杯放在泡茶席主茶器（茶壺、茶海）前面，等茶泡好了，泡茶師就會把茶倒給他，換席時要把自己的杯子一起帶上，有人說不同泡茶席沖泡不同種類的茶，這樣茶杯很容易沾染不同茶味，會影響品賞嗎？這是很細微的了，不必太擔心，我們現在又不是在檢測茶。

如果這次茶會形式已經決定採取「自備品杯」方式，那麼泡茶席上的茶席設置仍然

需要擺放品杯嗎？要的，泡茶師泡什麼，用什麼泡茶器什麼品杯，怎麼沖泡都屬於泡茶席上要呈現的一部分，沒有品杯就不夠完整。這套屬於泡茶席的品杯要倒茶嗎？要的，如果茶杯只是空擺著在茶席上，那多沒意思。既然每一位品茗者都帶著自用品杯等茶喝，這幾杯屬於茶席的杯裝滿了茶要給誰喝呢？可在第一道茶給前面那幾位先來的品茗者，他們品茶過後就讓杯子放回泡茶席上的原位，不再倒茶，其餘品茗者、另外幾道茶用自備杯。這幾個茶席上的杯子就讓它空著嗎？用過之後當然空著了，除非同一位品茗者繼續在原位用。

什麼時候不適合帶自用杯？參加家庭茶會，為尊重主人的心意，或欣賞茶道藝術家在茶席上呈現茶湯的茶道作品時，為尊重作品的完整度，不要帶。

奉茶的原則

茶文化經營者有必要把各種情況一併納入泡茶奉茶的考慮，提出方案讓主辦者能夠放心讓承辦方奉茶，茶文化的發展就真正深入到精緻的領域。

我們要談的這個題目是包括了茶界或茶界以外的範圍，大家很奇怪，認為這是小事有什麼好說的，我們一直在做啊。看一看，因為我們都做不好所以要談，舉例一，怎麼奉茶給講台上的老師？往往老師還沒上台，一杯茶已經擺放在那裡，誰也不知道那杯茶究竟要給誰，老師也沒敢喝，這算奉茶嗎？舉例二，開會時是怎麼奉茶給與會人員？參加會議人士尚未進場，整個桌面已經擺滿一杯杯茶（至於用什麼茶用什麼樣的茶具、茶法是另一個話題。有些不提供茶，只擺著一瓶瓶的礦泉水也是另一個話題），大家猶豫一番才能確定哪一杯是誰的，這並沒有奉茶的誠意。舉例三，很多茶葉賣場為客人準備茶時用熱水去淋或煮杯子、奉茶時用夾子去夾茶杯，這些無論要表示茶具是溫熱或衛生的手法都顯得非常粗糙。

從以上這些情況可看出，我們在茶文化發展工作方面做得還不夠深刻不夠細膩，當

我們說我們的茶文化很有素養很有境界的時候，事實上我們之中許多人「奉茶」的基本功也做不好，如果連這點也做不好，我們又將要如何說茶文化內涵呢？

奉茶時需要記住的幾點原則有：

一、無論人多人少、使用小壺茶法或大壺茶法，都必須要沖泡出茶應該有的味道，很多人以為用「大壺茶」奉茶就表示可以隨便泡，人多的場合就可以亂來，那並不正確。二○一一年五月作者出席台北第十三屆無我茶會註一在好幾場大型晚宴上觀察到工作人員都在旁設泡茶工作桌，為上千位與會者泡出、奉上一杯好喝的茶，證明人多或壺的問題都可以被克服。

二、奉茶時的茶湯溫度要有適口的考慮，比如這次採用大杯奉茶，可能要喝上三十分鐘，要如何使茶湯在開始喝時濃度就已到位又不太熱，結尾時不會太濃又不會太冷？比如使用小杯奉茶時，必須每一道茶現泡現奉以維持它的溫度。不要只顧著為了工作方便而忽略品茶者的享用。

三、奉茶要奉得真心誠意，「奉茶」不能太過機械化般例行公事，像早早就把茶擺在桌面上，那純粹為了方便主辦方解決人力和泡茶所帶來的「麻煩」，因而提早做，這樣便失去了奉茶的意義。奉茶的意義包括我們對來賓表示尊敬和感謝，我們該怎樣表達泡茶者的這一番心意讓對方知道？比如老師講課，我們可在一旁先準備一壺、一杯、熱

水及少許茶葉，待老師上了講台說話，負責奉茶者便可輕輕的把茶泡出，將茶捧出講台，在不打擾、不打斷老師講話的情況下，可向老師笑笑或眼神打個招呼，把茶鄭重放在老師前面，這樣我們即能夠清楚表達「這杯茶是專為老師而做的」。還有，開會時的奉茶，應該在與會者抵達後，稍息，才把茶奉上，即是來一個奉一個。

四、所有茶具必須在使用前已經處理好衛生問題，而不必在客人面前「洗燙」一番給客人看，可參考精緻餐廳的做法，誰會在餐桌上「洗燙」餐具給客人看後才上菜的呢？

在一些嚴肅或政要的會議上奉茶，當然無可避免會多了其他如飲食安全或人身安全、保密的需要等問題要解決，茶文化經營者有必要把這些也一併納入泡茶奉茶的考慮，提出方案讓主辦者能夠放心讓承辦方奉茶，茶文化的發展就真正深入到精緻的領域。

註一：無我茶會，現代茶文化復興期創新的一種茶會形式，一九九〇年由蔡榮章老師創辦，其特殊做法包含了「無」的七大精神，二十多年來影響著世界各地茶人對茶道的詮釋。

茶道藝術與茶道科學

通過泡茶藝術家的親力親為與感染力，引領品茗者進入這個由他創作出來的作品

有些茶會強調整個泡茶喝茶過程是否人人都聊天、相處得愉快，其他的不那麼重要。這種茶會傾向於社交形態，「茶道」只是媒介，大家旨在通過聚會促進人際關係，此目的即使沒有茶也可以完成的，它可以是任何背景比如音樂會、酒吧或餐廳，這樣的茶會算是喝茶的一種，但不是我們要談的「茶道藝術」。有些茶會過於牽強附會，茶會過程附加很多做人道理比如等水煮熱要說「是培養耐心」，這動作表示公平那動作表示和諧諸如此類，然而把本來沒有某種意義的事物硬說成有某種意義，把不相關的事物拼湊在一起的「修身養性」道理也並不是我們要說的「茶道藝術」。

這裡說的茶道藝術的享受及欣賞，是從事泡茶藝術的工作者要能夠表現出屬於茶道本質的內涵、美感與價值，讓參與品茗者從中體會、感受到其所傳達出來的力量，因而感動、感到愉快，領悟到一些只有茶道才能創作出的獨有境界。一般就是要有好的茶湯、好的器物、一定的泡茶過程、很好的應對的一些程序與禮節，通過泡茶藝術家的親力親為與感染力，引領品茗者進入這個

由他創作出來的作品，並且將品茗者也轉化成茶道作品的一部分。

要把茶道藝術這項「作品」做得好做得成功，泡茶藝術工作者不能率性喜歡怎樣就怎樣，不能只是按照某套茶法或某流派泡茶步驟像背書般進行，必須要理解茶葉是什麼，製茶時的氣溫、水分是如何改變了茶質。泡茶該怎麼泡？為什麼有些茶浸泡多一分鐘沒關係、有些茶必須分秒不差？不同的器物為何會影響茶的味道？這些與品茗環境、音樂又有什麼關係？甚至包括如何安全使用泡茶空間裡的各種用具、電器都不能出差錯。泡茶者也有義務維護茶葉、茶器的衛生。

只有將這些都搞清楚，而且應該深入到有科學的原理根據，運用起來才會靈活，才會正確，茶道藝術作品才會成熟，才會完美，這也就是說，要成為一個茶道藝術家之前，要先做好一個茶道科學家的功課。

自在品味

茶生活也是一種精緻品味的生活，因為茶是一種可以讓我們享用豐富美麗滋味的飲品，而且不必怎樣修飾就能完全得到它所有內涵精華，讓人們感覺身體愉快

我們都希望生活得很自在，很有品味，這兩樣東西是一致的，只要活得很自在，就可以很有品味，如即使家裡小小、簡簡單單的，但弄得舒舒服服，料理得有條不紊，不是一團糟，且可以自得其樂，身邊家人也樂在其中，珍惜這種樂趣，這樣的生活算是有品味了。

如何過得很自在呢，要從品味著手。品味，是生活得很有條理，乾乾淨淨，很有秩序的樣子，如即使不是最時尚的人，但出門上班時，都會把自己梳理整齊，鞋襪處理得沒有異味，用餐時會找一家可口的，路上堵車時不亂發脾氣，赴約不遲到。我們要能夠自足自給，認識清楚自己，不好高騖遠，已經是很自在了。每一個人有每一個人喜歡的品味生活，有人喜歡家徒四壁空蕩蕩的亮堂，有人喜歡另一種如在陽台上種滿各種花花草草，或得空時喜歡為家人烘焙蛋糕，那是品味，或維持一個早晨疾走的習慣、或聽音樂，那也是品味。

我們要說說茶的品味，茶生活也是一種精緻品味的生活，因為茶是一種可以讓我們享用豐富美麗滋味的飲品，而且不必怎樣修飾就能完全得到它所有內涵精華，讓人們感覺身體愉快，心情自在。

註一：顧景舟，宜興紫砂工藝美術大師（一九一五～一九九六），代表作有僧帽壺、漢雲壺、三羊喜壺、漢鐸壺等。

有人問我完全不懂茶那要怎樣做起？把家裡吃飯的瓷碗拿三個出來洗乾淨，找一些茶葉放進一個碗，加入熱水，再將另一個碗倒扣蓋著讓茶水浸泡，泡好了用湯匙把茶葉一瓢一瓢撈取上來放入第三個空碗，茶湯分一半進第二個碗（因為這個碗是溫的），與身邊伴侶一起飲用，欣賞茶的香，品茶的味。這樣喝茶與用顧景舟[註一]的一把壺來喝茶，是一樣可以把茶泡好，一樣可以有品味的。

如果喜歡壺，就找把燒結程度比較好的壺來用，如果還有餘力，就去找個更好一點的壺、好一點的茶杯。泡茶時更多加注意水的溫度是否適合，應該熱時要使它熱，應該冷時要使它冷，茶葉多了少了要認真看待，別以為濃一點也是喝淡一點也是喝，若是這樣的話，即使我們在泡飲「紅印普洱」，那也是浪費不是品味。如果還想把茶品味做得更細緻一些，當泡茶時可注意不要隨便浪費食水，購置茶葉時要注意選擇一些「好茶」，為喝茶在家裡布置一個專用泡茶席，泡茶前記得洗手，泡茶後記得將茶具清洗清潔衛生，這就是很好的品味茶了。

茶食與品茗間的爭議

所謂的茶食，與茶餐飲是兩回事，茶食非正餐，不以吃飽為目的，茶食純以搭配茶味道而做，它必須能夠結合茶的性質，能與茶滋味融洽相處，相輔相成達至更豐富的味蕾享受才好

喝茶是不是可以吃東西？許多人經常問。茶界的人說不可以，他們都說懂得喝茶的人喝茶時是不吃東西的，因為它會破壞茶的味道。其實茶的味道不會這麼容易被破壞或打散，茶的香味會存留在我們口腔每一細胞、盤旋上顎和喉底一段時間。故此喝茶時又要先用對的方法來喝茶：別一口氣把茶吞進肚子裡，要慢慢吸入茶湯，把茶湯含著於口腔內慢慢旋轉，慢慢享用，使我們的身體記住那香味，記住了就不怕它會受到衝擊。

如果我們要讓喝茶喝得滋味更豐富，是可以適當地吃一點點的，把茶食安排進品茗會是一個很好提味的方法，像喝紅酒時品嘗一、兩口乳酪，乳酪的油脂香味，甚至有時帶一點點酸味可與紅酒互相激盪，像喝抹茶時先吃一小件甜品，是將味道昇華的做法，甜品可帶動等一下抹茶的苦味表現得更好。

所謂的茶食，與茶餐飲是兩回事，茶食非正餐，不以吃飽為目的，茶食純以搭配茶味道而做，它必須能夠結合茶的性質，能與茶滋味融洽相處，相輔相成達至更豐富的味蕾享受才好。它可以有各種不同類型，如蒸糕：桂圓黑糖糕、白糖糕、芋頭糕、金棗糯米糕、蘿蔔糕。如饅頭：燕麥饅頭、紫米桂圓饅頭。或其他像烤白果、烤嫩筍、全麥烙餅、蔬菜蒸餃、蔬菜潤餅、玉米煎餅、甜桃煎薄餅、棗泥酥餅、綠豆冰糕、一碗粥、兩口拌麵或涼麵、數顆堅果配沙拉，都可以算是茶食。

處理茶食最要注意是味道的組配，不能喧賓奪主，原則上以食材的原味為主，比如將紅蘿蔔、南瓜、芋頭切成方粒，加米加水煮成的粥，不必另外調味已是一道很好的茶食。比如雞蛋麵粉和成麵糊，加入玉米與青豆攤煎成餅，不必加入味精什麼的，真要調味也簡單用少許鹽、糖即好。茶食不可採用酸、辣、冰凍、醃製食品。茶食須有和茶一樣可堪咀嚼的特性，不可乏味或搶味。第二注意茶食的口感要酥軟，至少不硬，不脆。第三注意食品造型，要取拿方便食用方便，千指可拿上來或用一根竹籤可拿，或用一片葉子可包裹起來，或用一湯匙可盛裝，造型當然也需要照顧色彩與形狀的美感。第四注意茶食的分量要怎樣才適合呢？大小要可以兩根手指取上來能一口放進嘴裡，然後可合起嘴巴慢慢咬吃，為每位喝茶者準備二至三件即可。如果是涼麵，兩口即好，可擺放成兩小團的樣子。粥呢？精精緻緻一個小碗，三湯匙已經很舒服。茶食如果能夠這樣相輔

相成的應用進品茗，它是可以與喝茶一起享用得很好。

茶食的運用若只注意到口味組配，那是不夠的，還應知道什麼時候該吃什麼時候不該吃。品茗時不要「一口茶一口餅」不停吃，茶與茶食要有主副之分，茶食不要一直擺放在茶席上毫無節制的吃，如此就很難專心喝茶。吃茶食需安排適當時段如茶前、茶後、或換第二種茶之間。

目前適合當茶食的食品種類倒是不少，但我們必須把這些食品改頭換面以便可以用在茶席上，比如每件的分量要小到可一口吃，不要加太多調味料進去，茶食要維持新鮮質感故此最好喝茶當天才做。

應該要有一些專業品茗館，把茶與茶食的組配做成完整茶譜，為喝茶者提供服務。

如果把茶與茶食組合得像一首曲子那麼完美，它是味覺的很好享受。

花、茶、具與茶道的距離

花，是茶的伴侶，不是茶道的一部分。它和茶、茶具不一樣，我們泡茶、喝茶可以完全不需要有花，沒有花的陪伴並不影響茶的性質、茶的浸泡時間、茶的香味或其他，一個茶道作品及其所要表達的藝術內涵完全不需要花也可以獨立呈現，茶道即使沒有花也能說出自己到底是什麼，所以它只是一個伴侶，沒有也是可以的。茶與具則不然，茶葉與茶具是直接構成茶道的主要元素，茶是怎樣的一個茶，比如它焙火焙得好或焙壞了？沒有了茶葉和泡茶器，茶道不成茶道。花，因為是個伴侶，所以當我們要用它來為茶席幫腔時，也要把它做得好一點，不要每次都拿同樣的一個花瓶，公式化的放上幾支小黃菊花就了事。要是茶席表現很好，插花做得不好怎麼辦呢？如果插花在茶席上隨隨便便的純粹為了出現而出現，不是壞了事嗎？插花不能像一件多餘的家具擺在茶席一角落就認為是「已經做了」。

我們必須就它的茶性選擇茶具，調整茶法來說我們要說的話。

花要幫泡茶者講話，不能南轅北轍、詞不達意或搶鏡頭讓人只注意到它而忘了茶席，

才完成它在茶席上的使命。茶道發展現況也有所謂的「茶席之花」，或稱「茶花」的概念。

茶席之花有別於平常的花，比如大廳堂有大廳堂擺設的花、講台上有講台的花、追思會有追思會的花，新娘有她手捧的花、小書房有書桌上的花。那麼茶席也可以有自己的茶席之花。泡茶者想把茶泡得什麼風格，傳達怎樣的茶道內涵，茶花要為泡茶者助陣使大眾可以更好的理解他們。

茶花的材料與格式是不是有嚴格界限呢？不一定，茶花的材料可以是：花、野地裡的花，葉子、枯葉、樹枝、樹幹、樹皮、枯木、青苔、蕨類植物、寄生植物，野果、石頭、蔬菜水果也可以，媽媽買了蔬菜回來，可以擺放成恰當的樣子陪伴茶。花器可以是瓶、碗、椰殼、杯、竹筒、碟、木頭。

今各地插花藝術有各個流派，茶席上的茶花不是將這些既有的花藝直接搬來用就是「做好茶花了」。既有的插花流派作風形成時並沒有將茶考慮進去，它在茶席上是自說自話的。泡茶者做茶花時需設法構想茶花與茶道結合的境界。有些人將花藝分成東方式與西方式，又特別規定四季或每月份要用的花色，對茶道來說那是沒有意義的。在展現茶道藝術也發揮茶花生命力的同時，我們認為茶花採用在地、當季的花材即可，擺放時不可傷害到它們，呈現的樣子讓它們比在原野裡的樣子還要好（因為我們知道怎麼插）。

隨性不同於自在

隨性而沒有顧及完整效果，是很難培養出成熟的技法與藝術的。這種所謂的隨性更像隨便，而不是一種有自信的自在了

現在大家流行說隨性、創意，不要太約束，要擺脫所謂的束縛，認為隨性是個人自由，人人有權利做他喜歡做的事，選擇他要的生活及表達自己的方式。這種精神我們不反對，但是要認識什麼叫做隨性。隨性不是隨便，不是沒有質感、毫無根據的做，比如有人認為打開冰箱，裡面有什麼就煮什麼，統統拿出來切了煮成一盤就是創新，少了一些薑汁或一些香茅促進味道的形成使之飽滿，或微調食物性質讓我們在吃這道菜時覺得不至於太寒涼，他們說「不要那麼迂腐」，這樣的態度煮出來的食物當然也可以果腹，可不算是把一道菜煮好，沒有煮好沒有吃好一頓飯會使人鬱悶，這樣的「隨性」讓人不舒服不自在。

如果要很自在的「隨性」，就必須對很多事情要有真知灼見，充分了解要怎麼完成一件事情如怎麼穿衣服，怎麼吃飯，怎麼走路，然後我們才有辦法讓自己充分的自在。

要不然即使我們很努力的做，很享受自己的決定，但如果不講究正確的方法去做，是不容易讓人產生共鳴的。一知半解的做也很難使人信服及尊重，沒有尊重也不會擁有自在，因為真正的自在來自別人對我們的尊重。

比如在泡茶時很多人反對泡茶要計時，反對要有茶水比例的置放茶葉量，他們說茶道是要自由的，隨意的，憑感覺去做就好，這樣分秒計算很呆板，一克兩克都要計較太過死心眼，茶人要隨性，泡茶要淡雅就好，茶湯味道沒有說非得怎樣不可，茶人最重要是有茶人的形象，而不需要諸多理論的約束。這些說話不對，因為每種茶有不同的性質，但需用不同的處方來表現應有風味。茶也有不同的外形與各異的緊鬆狀況，茶人投放茶量要精準才可泡出應有味道，像烘焙麵包時非常斤斤計較幾滴水幾勺發粉的分量。茶人面對茶葉的浸泡時間更加是分秒必爭之事了，像清蒸一條魚，多蒸一會眨眼間魚肉就會變老了，又怎麼可以隨性，難道畫家、音樂家也這樣？要有一副藝術家的形象與打扮就可以了，不必管他的作品怎麼樣？這當然不正確，隨性而沒有顧及完整效果，是很難培養出成熟的技法與藝術的。這種所謂的隨性更像隨便，而不是一種有自信的自在了。

茶人應泡出它們各自的風格，就像廚師在處理食材：地瓜、馬鈴薯、芋頭雖皆屬薯類，

篇二

茶文化復興

泡茶者該有什麼表情

賞茶者可從品茗環境、茶具、茶葉、茶法到茶湯慢慢觀賞及享用泡茶者呈現出來的「作品」，解析其間的茶道之美之精粹；泡茶者笑與不笑視乎當席茶道主題與所營造氛圍有無需要這個表情，亦屬「作品」部分

泡茶喝茶的時候、茶道展演的時候，泡茶者是否需要一直笑著來泡茶？有些茶友困惑，因為他們在泡茶時都曾經被呵責「為什麼不笑」。

我們認為泡茶時沒有必要一直咧開嘴巴笑，賞茶者可從品茗環境、茶具、茶葉、茶法到茶湯慢慢觀賞及享用泡茶者呈現出來的「作品」，解析其間的茶道之美之精粹；泡茶者笑與不笑視乎當席茶道主題與所營造氛圍有無需要這個表情，亦屬「作品」部分，比如當展現陽光沙灘主題的茶席，人們自然而然會因投入情境顯得高興而笑；比如茶會如果為了追思為了祈福主題，人們臉上表情比較莊重才正常啊，為了慶祝朋友結婚而辦的茶會，不必吩咐，大家應該都會滿臉喜氣洋洋。

那麼每一次泡茶都必須擁有主題嗎？無題的茶席怎麼辦？還要不要笑？無題茶席又

有何不可？海闊天空任由翱翔，將自己溶進茶香茶味與周圍空氣爛成一團，發自內心地要笑時笑，不應當笑時不必笑。比如家人、朋友或同事聚會的茶席，真情流露表情放鬆就好，喝茶一直傻乎乎地笑有什麼好？再說，泡茶是需要很專注才能鍛鍊及表現得好的一種技術、活動，茶會進行時無論泡茶、喝茶的人都有必要為泡好一壺茶而努力，比如共同調整一下心情臉容，安靜下來，把心血、眼神投注在茶上，才是喝茶的態度。如果大家都如此配合著泡茶者，他還是繃緊著臉不能坦然愉快面對這種場合，也許就是緊張或自信沒建立，與「笑不笑」無關。

又有茶友在泡茶時被責備「穿得好醜」或「穿成這個樣子不能泡茶」，只因當時茶友穿的是所謂現代圓領襯衫與牛仔褲，或因氣候冷加上運動外套。我們首先要說，舉辦茶會或茶道展演不要本末倒置將心思與目光放在服裝上，茶法、茶藝、茶湯才是核心，服裝儀容只須整潔衛生、得體大方，泡茶時不會引起不便，適合當時環境就可穿著泡茶，否則打扮得像「茶道大師」、「茶人」，但泡茶時粗俗無比，那才夠噁心呢。

認為喝茶泡茶只能穿「茶服」或民族傳統服飾沒有什麼道理，無論任何地區、時代、民族等不同款式都接受才是。茶友們可根據場合的正式、隆重或簡約程度來配合就好，比如到植物公園設置茶席喝杯茶看看人樹，何妨簡簡單單白襯衫短褲；比如壽宴茶會專

誠為長輩泡茶，何妨端莊一些；比如特為國外嘉賓舉辦的茶會，穿傳統服飾相當適合，但不應拘泥於哪種服飾才夠資格才可以泡茶這種刻板印象，有誰穿了另一類服裝泡茶就嘲笑他，茶道活動不應規定只能穿這種款式或那種款式，我們也不應以泡茶者的服飾來判斷他到底會不會泡茶。很多茶藝展或泡茶比賽，將茶湯、茶具、服裝、禮儀和茶席主題分成五大塊，各占百分之二十，所以只要茶具名貴、服裝傳統華麗、樣貌舉止優雅，再將很多人生哲理放入主題，即使是一位不懂泡茶的人將茶泡壞了的參賽者也能得冠軍了，這種評分習慣早應被廢除。

辦中學生茶藝生活營聚焦在哪裡

觀看現今茶界狀況，賣茶並不講究職業培訓的學歷或資格，懂茶、喝茶、泡茶的能力並未得到重視，所以我們希望通過不斷的培訓，賣茶的也要讓客人知道要怎麼樣泡怎麼樣喝他賣的茶。這是可以讓茶文化生活內涵豐富起來的觀念，要享用茶道精神的必須訓練的途徑

「有時喝茶茶藝生活營」由二○○七年至今年的十二月十九、二十、二十一日總共舉辦了五屆，所謂茶藝生活營是做些什麼呢？那是特別為中學生規劃的三天學茶活動，學習內容包括了茶葉的認識、泡茶的原理和茶文化歷史，每堂課的前後會安排一些與茶有關連的實習、演練、比賽和遊戲，將平常認為嚴肅的知識用輕鬆有效的方法溶入少年們的生活。

今年「有時喝茶茶藝生活營」的焦點有兩個，第一焦點是凝聚在國際最重要的四種茶道即中國茶道、日本茶道、韓國茶道及英國茶道的命名與本質上，統統稱為茶道，這包括了兩個意義：

一、以同等的心態對待各種茶道，不夜郎自大或以偏概全以為要這樣做才能叫茶道，不這樣子做就不可以叫做茶道。

二、是無論中國茶道、日本茶道、韓國茶道或英國茶道，它們都必須展現更學術更客觀面貌，讓所有人得以學習和欣賞，它們不應該只屬於某個地域。

三、為各種茶道證名，拋棄了所謂的英國下午茶、韓國茶禮、中國茶藝或馬來西亞中華茶藝等紛紛擾擾的用語，給予這幾種茶道一個平等的茶文化舞台，找出它們的本質與內涵，而不只是利用一些片面的表象來理解或排斥，比如：韓國茶禮，那是韓國人用茶做結婚儀式、或皇宮用茶來做獻禮的儀式而已。英國下午茶，那是肚子餓了，找個地方吃吃東西喝杯茶聊聊天而已。日本茶道，那是形式化的僵硬動作而已，偏重於細微的地方，好像很莫測高深的樣子。中國的還不知道要叫茶藝或茶道，好像太注重表演效果與隨心所欲了。馬來西亞中華茶藝只不過抄襲他們先輩的一些手法罷了。諸如此類偏見對現代茶道的發展是不正確也不公平的。

我們這次在課堂上儘量發掘出各種茶道的本體和真面目，讓同學們在討論世界各地域的各種茶道時有較完整的方向。比如日本茶道不是只看看穿和服是怎麼一回事而已，以為日本茶道只是看表演感受東洋氣氛，有點膚淺，我們是拋棄了這些，就著日本茶道的精神在那裡來看它，告訴大家在參加茶會時怎樣去應對，而不只是埋怨「跪得半死，等得不耐煩、半天沒茶喝」這些沒有禮貌的話。

第二焦點是迫切又重要的：教大家怎樣泡茶。泡茶是基本功，我們不能只是講歷史、講理論、講產業，而沒有辦法在生活中實際利用茶享受茶，故此我們從茶水比例、水溫、浸泡時間、如何可以得出一杯好的茶湯說起、做起。

觀看現今茶界狀況，賣茶並不講究職業培訓的學歷或資格，懂茶、喝茶、泡茶的能力並未得到重視，所以我們希望通過不斷的培訓，將來每一個茶行都像買藥的藥行這樣，都有懂得藥的專業人士駐店，教客人怎麼樣吃他賣的藥，賣茶的也要讓客人知道要怎麼樣泡怎麼樣喝他賣的茶。這是可以讓茶文化生活內涵豐富起來的觀念，要享用茶道精神的必須訓練的途徑。

馬來西亞茶道在哪裡

土生土長的馬來西亞少年，並沒有到過別國學泡茶，就在當地接受也是土生土長的茶藝老師們的喝茶方式的引導，而心中生出感動並追隨，內涵雖不盡然完整完善，但也不能說它沒有茶道概念了。這萌芽中的茶道，不叫馬來西亞茶道還要叫什麼

當我們談到馬來西亞喝茶或茶文化現狀，往往將之稱為馬來西亞中華茶藝，為什麼呢？因為無論是外國人來看或由當地人來解讀，馬來西亞茶文化無論如何還在依循著以前從中國遷移到當地的祖輩的喝茶手法，一般觀念對馬來西亞茶文化的發展仍離不開「懷念鄉愁」的階段，好像還沒有辦法用自己的方式來泡茶、喝茶、說當代的茶話。

如果我們現在說馬來西亞有馬來西亞的茶道，人家一定會說我們在講大話，馬來西亞怎麼會有茶道。許多人以為所謂茶道要有一定儀軌或模式才能稱作茶道，還要有以四字真言來概括的茶道內涵如：（一）和、敬、清、寂、（二）廉、美、和、敬、（三）清、敬、怡、真等等，沒有四字真言掛帥似乎茶道就說不出它的真諦。又比如茶道內涵要穿上民族性服飾才能表現，茶道要擁有古老的歷史才會有它的內涵，所以大家並不敢說馬來西亞茶道，甚至有關其他地域已經盛行許久的茶道，大家在說時也只會用舊有觀念說比如：

中國茶藝、日本茶道、韓國茶禮與英國下午茶而已。

我們認為：一、茶道不應該被貼上標籤，比如A國可以叫茶道，B國不可以這樣叫，C國需換另一名稱。二、所謂A國茶道、B國茶道，不應過於強調其地域性和民族性，應歸納和著重是屬於某種類型風格的茶道，以利人們學習和欣賞。三、茶道不應只看表象或理論，茶道精神往往隱藏於最基本的泡茶功夫裡，比如怎樣準備茶器具準備燒水、如何看待茶葉、茶水比例等等都能看出茶道用心所在和茶道真正的意義，舉例英國茶道行茶時會由家裡最崇高象徵的女性掌席，不假手於僕人。日本茶道裡的茶會主人會在客人抵達時，親自把早有準備的乾淨清水倒進于水缽讓客人潔手，而且準備的水不多也不少，剛剛滿。這些都是所謂的茶道精神採用的極之纖細的手法。

最近我們發現當代馬來西亞少年喝茶幾乎完全擺脫固有「懷念鄉愁」的情懷，而且也相對地投入在享受茶道的內容中，在第五屆「有時喝茶茶藝生活營」的結業交流會上，有位來自育華中學名叫湘菱的同學說：「我本來是大咧咧的一個人，經過這三天的泡茶訓練，我發覺自己的動作變得慢了，變得細心了，好像比較像一個人了。」詳細了解，原來泡茶時要如何倒茶才不會將壺裡的茶水點點滴滴濺濕泡茶席，茶葉在浸泡時要如何安心地與茶葉一起浸泡，使用茶巾時如何不必將之揉成一團等等的茶法都讓同學產生如

此細膩感觸，這說明只要有足夠專注，處處都可以成為道，即使只是微小如拿起一個杯子或放入茶葉的手勢。

當代少年在追求自己理想生活方式時，如果周圍環境沒有給他們一些選擇，他們就會選一些比較容易獲得、但不見得是喜歡的生活方式，像這樣經過茶藝生活營泡茶、喝茶新體會以後，一部分人會就這樣選擇了所謂茶文化的生活和思考模式，由此可發現，茶藝，並不是一般認為只屬於老年人的事或是懷舊鄉愁者的事。土生土長的馬來西亞少年，並沒有到過別國學泡茶，就在當地接受也是土生土長的茶藝老師們的喝茶方式的引導，而心中生出感動並追隨，內涵雖不盡然完整完善，但也不能說它沒有茶道概念了。

這萌芽中的茶道，不叫馬來西亞茶道還要叫什麼？

現在時空的茶文化要穿什麼服飾來泡茶

泡茶時穿什麼款式的服飾是不受拘束，沒有限制的，不管泡茶者來自哪個地域或沖泡任何一種茶葉

馬來西亞人泡茶時是否一定要穿娘惹式芭迪印花裙子[註一]？穿這種花裙子才能把茶泡好嗎？才能讓別人看得出是馬來西亞人在泡茶嗎？我們認為不是這樣的，泡茶時穿什麼款式的服飾是不受拘束，沒有限制的，不管泡茶者來自哪個地域或沖泡任何一種茶葉，只要穿得舒服，在泡茶時不會礙手礙腳，具備幾個條件如下即可：一、衣著要衛生。二、服裝能夠遮著大部分的身體，免得身體的味道影響到泡茶。三、如果在一些精緻場合要能夠配合茶會所要表現的主題。四、衣服需要符合的功能包括：袖子不能太長太闊，衣服上的裝飾如流蘇、領帶、絲巾必須被扣緊，以免絆倒茶具。衣服裙擺也不要過長、過闊、過窄，引起泡茶奉茶不便。五、衣服要有品質。

穿什麼款式的服裝泡茶沒有受限制拘束，這不受拘束包括了：如果馬來娘惹式芭迪印花裙子符合上述的泡茶原則，那也沒有什麼不可以。其他如中國人穿旗袍、英國人穿維多利亞式燕尾服及蕾絲白紗裙、日本人穿和服、韓國人穿韓服泡茶是否也是一

種硬性規定亦同理。

有些茶友認為穿上這類有地域標志性的服裝泡茶比較安全，別人以為泡茶者在代表某地域的傳統也不便多加看法了。經常性這樣子泡茶會讓人怠懶，泡茶者一旦沒有穿上那一套「制服」，可能就會丟失泡茶的自信，穿其他服裝就沒辦法泡茶，那不是很可笑嗎。

有一些具有特殊風味的服裝，也符合了泡茶的原則，大家在茶席茶會上紛紛穿著來泡茶，但最後這些類型服飾也難免形成另外一種制服，大家以為穿上這類服裝才算是有「茶道」、「茶人」的大師風格，那是泡茶的另一個陷阱。一直徘徊於模仿或重複他人的人，又怎會有能耐把茶泡好？我們要用現在時空的感覺和需要去穿、去做，以免掉入貼標籤的效果。

茶文化復興初期十年的茶館

說茶館為什麼要說初期十年，因為這時期的茶文化復興茶館的經營模式，幾乎清一色由自營者兼顧掌櫃、泡茶師、茶藝老師工作，他們買茶賣茶，他們泡茶奉茶喝茶，還講茶，他們在茶館工作、生活，他們把自己的思想注入茶館，濃濃的茶人氣息一時無兩

茶文化復興初期十年的茶館是指那十年？台灣的一九八○至一九九○年代，馬來西亞的一九八七（紫藤[註一]開設）至一九九七年代，香港的一九八九（雅博[註二]開設）至一九九九年代，新加坡的一九九○（中國茶館私營公司開設）至二○○○年代，中國的一九九八（上海、杭州的茶館開設）至二○○八年代。

茶文化復興是什麼？是茶在不同年代不同地域曾經出現過非常精緻的喝茶文化以及茶道精神，但隨著時間轉移，屬於茶道內涵部分逐漸銷聲匿跡。相當長一段日子，茶變成大眾遊樂、消遣、聊天時候之媒介而已，人們並不關心喝什麼茶、怎麼喝、茶的滋味如何如何等與茶有關的事情，當人們說喝茶，它只不過成為大家圍聚一起的藉口。於是才有了復興的開始。

當代茶文化復興是指於一九七○年代末點燃了的星星之火，自一九八○年代燃燒至今的喝茶文化改革，發端在台灣，後來斷續擴展到其他地域：馬來西亞、香港、新加坡、中國等，三十多年來各地引發的年分與變化並不完全一致，但，引發改革的主要

因素：反對茶淪為玩樂行為中的配角，倡導喝茶要喝得有技法一點，至二〇〇五年蔡榮章老師[註三]主張追求「純茶道」已經在當代茶道思想越來越凸顯其重要性。

說茶文化復興為什麼要從茶館說起，因為茶館在催化與感染茶文化人文精神方面向來屬於最關鍵重地，不可失守。說茶館為什麼要說初期十年，因為這時期的茶文化復興茶館的經營模式，幾乎清一色由自營者兼顧掌櫃、泡茶師、茶藝老師工作，他們買茶賣茶，他們泡茶奉茶喝茶，還講茶，他們在茶館工作、生活，他們把自己的思想注入茶館，濃濃的茶人氣息一時無兩。

就是從這些散發一股強烈茶人風氣的茶館開始，茶文化復興這塊園地開拓出了一種新的喝茶生活方式，找出了許多愛茶的靈魂，甚至，培養了一些現今在茶界可以領導茶文化的茶人。

為什麼特別說十年，因為作為草創的新喝茶生活方式以及愛茶的靈魂，如果能夠至少挺住十年，那大概就能成為茶文化復興

較有力量的奠基，也能經得起另一個十年的轉型，再另一個十年的成長了。

為什麼要說這個題目，因為上述茶館在經濟局勢影響、經營者心態轉變等的因素下，慢慢已經從茶文化復興的核心圈消退、斷層，我們期待茶文化復興工作併入另一個發展空間：品茗館，重塑當代茶人的精神。

註一：紫藤，馬來西亞紫藤文化企業集團，於一九八七年由林福南等人創辦首家紫藤茶坊，現擁有二十三家茶行、三家茶菜餐廳、一家茶館、一家茶藝學習中心，是馬來西亞最具規模的茶文化企業體。

註二：雅博，香港首家茶館，於一九八九年由葉惠民開辦。

註三：蔡榮章老師，現代茶道思想導師，茶文化復興奠基人，現任中國、福建、漳州科技學院教授、茶文化系創系系主任，主要茶學著作十多種。二○一一年創設專屬網站 http://www.contemporaryteathinker.com。一九九○年創辦無我茶會。一九八三年創辦泡茶師檢定考試制度。一九八○年任臺灣陸羽茶藝股份有限公司創辦總經理至二○○八年。

錯過茶文化復興的茶館

由於自助餐茶館所經營的內容不重視茶，不以泡茶奉茶喝茶為主，自助餐茶館所賣的茶，就是茶與茶館這兩個名詞而已。

有種茶館採用自助餐形式，每人進門消費若干錢，除了點一壺茶，食物點心都排列在餐桌上，任由客人取拿食用。老闆想的是：基本能吃飽就好。客人想的是：吃一天都不想出來。人人都不在意茶長得怎麼樣，應該怎麼樣。

他們供應的食品約分成幾類如：水果、堅果、果脯、冷食和熟食，幾乎全是現成、不必煮炒的產品，不用時收冰櫃，用時熱一熱即可。一般食品有鴨脖子、雞爪、南瓜餅、包子、玉米粒、燒筍乾、炸小魚、核桃、花生、瓜子、當季水果等。消費價位高一點的茶館會有「好料」如薰魚、滷鴨、鴨頭、白切雞等。有些注重「吃得飽」的就會提供牛肉麵、擔擔麵，但客人必須點才有。有些也加入西式餐點如蛋塔、蛋糕、果凍等。有些「貴料」如蝦、雞翅是按人頭給的。受歡迎的食品如冰淇淋、小龍蝦出來一次便要一擁而上搶的。

由於大家想將同樣一筆錢得回最大的價值，大家就認為說在茶館裡待得越久越好，待得越久越能占有著這個空間，待得越久就能吃得越多，這樣才值回票價啊，所以人人要擠在最早可以進到茶館去。普遍茶館營業的時間分兩個階段，一段早上九時半至傍晚五時半，另一段晚上六時至十二時，進了裡面的人時候不到都不願出來，那麼長的一段時間，除了吃做做什麼好呢？大家就坐在那裡開始打牌、瞎聊、睡覺、看網上電影、渴了喝，喝進去的到底是不是茶並不重要。

通常每位客人喝來喝去都是同一壺（或杯）的茶，因為茶館的「規矩」是：水果點心任你吃，茶葉只給一次，續水可以不限，但換茶葉就要給錢。誰都不願意再給錢所以誰都不換茶。反正大家覺得有吃不完的東西已經很滿足了。有些茶館實行「換泡一次不加錢」，大家就匆匆忙忙把第一個茶用掉，再來第二個，老闆與客人對茶的品質都不太在意，他們注重的是次數。

他們習慣提供不屬於茶類的茶給客人，而且往往是自創的養顏茶、水果茶、保健茶之類，真正的茶葉總以幾種固定「招牌茶」印象出現比如：綠茶、高山烏龍茶、普洱茶，價格從四十、五十元至一百、三百、五百元（馬幣零吉[註一]）都有。所謂的水果茶用玻璃壺，綠茶用一個玻璃杯，鐵觀音用工夫茶小壺小杯。客人用玻璃杯顯得安心，用玻璃壺

自我感覺很時尚，用工夫茶的器具不知所措，往往亂套，點點滴滴滿桌茶水珠也不以為意。茶是苦是澀是甘沒人知道。

客人對此種茶館的感受是：地理條件不錯，可以看見湖景、有鳥語花香。食物種類挺多，有補貨，吃飽沒問題。環境氣氛還好。服務不太差。衛生間還可以。也有高檔一點的茶館得到不一樣的評價：氛圍很好，聚會聊天好舒服，吃什麼喝什麼已不能要求那麼多。

即使是用「吃東西」來打動人心，叫人進場買單，這類茶館的食品事實上並無吸引力和個性，都是一般從工廠生產出來的工業品，又何況是無人在意的茶呢？要大家在茶葉上用心恐怕是件非常奢侈的事情。這類茶館大約自一九九六年始就存在至今，當時茶文化復興熱潮正轟轟烈烈傳遍各地，他們夾著這股風氣開始經營「新茶館」，但由於自助餐茶館所經營的內容不重視茶，不以泡茶奉茶喝茶為主，自助餐茶館所賣的茶，就是茶與茶館這兩個名詞而已，早已乖離以茶、茶道為原本目的的「茶文化」，錯過「復興」的時代。

註一：零吉（馬來語：Ringgit），馬來西亞貨幣名稱，簡稱 RM。以下皆稱馬元。

馬國茶文化復興的快速發展

始於一九九六年出現的具規模的專業現代茶行（稱作茶藝中心）在這時銜接上茶文化復興之第二波浪潮，十五年間將當地有閒茶的面貌脫胎換骨，開墾了一片新的有閒茶的生態環境。

茶文化復興濫觴自台灣，從一九七〇年代末至一九九〇年代的十二、三年初期開發間，茶文化復興之新茶館精神，不但在台灣立下重要奠基，這股新興之風還影響了周邊地區，首先受到感染的是馬來西亞。馬國以留學台灣、畢業回國的林福南[註1]為首的團隊於一九八七年開出當地第一家以泡茶、品茗、教客人泡茶為重心的茶館（名稱紫藤，時至今日仍舊屹立在當初原始地址營業，可視為馬國茶文化復興之發源地），此後十年，現代茶藝館在馬國各地如吉隆坡、八打靈、檳城、怡保、馬六甲、新山等主要城市的開設（最高峰有約百家），直接帶動第一波茶文化復興浪潮。

之前，馬國喝茶（指純喝茶，不包括餐間用茶比如茶樓吃點心，餐館、大排檔吃飯配茶情況）的場所有三種，即在家庭、在工作場所或在戶外路邊樹下。關於喝茶的方法，一般繼承祖輩從中國閩粵地區帶來的習慣，那是一、小壺工夫茶泡法，二、大茶壺配幾

個茶杯沖泡，三、保暖式的⋯一把軟提直筒茶壺坐在一個有棉襯墊的藤箱的凹巢裡，沖了蓋裹著，要喝的時候取出，第四種煮飲法（尤其針對六堡茶[註二]），也許屬馬國特有，置茶葉入鍋、煲或缸直接用生火煮，煮好舀出來喝。

可以買到茶葉的地方有：香料鋪、中式雜貨店、傳統茶行及中式藥材店。通行的茶葉有：烏龍、普洱、六堡。喝茶者多為中年以上茶友。但，現代茶藝館的出現改變了這一切。

馬國現代茶藝館在一九九七年遭遇經濟金融風暴及經營者手法的影響而漸隱退，人們又重新在家裡喝茶。始於一九九六年出現的具規模的專業現代茶行（稱作茶藝中心）在這時銜接上茶文化復興之第二波浪潮，人們把已經學會的茶法、茶葉和茶具帶回家，帶去辦公室泡飲，引發現代茶行投入作業。相繼的馬國在一九九八年開出了用茶煮菜餚的餐廳、一九九九年出版茶書、二〇〇〇年開始接辦國際級的茶文化活動，這些不斷開發的工作，於十五年間將當地有關茶的面貌脫胎換骨，開墾了一片新的有關茶的生態環境，為這個地方建立了新的泡茶、喝茶及買賣茶系統，人們擁有專業的空間作茶藝交流、茶類選擇多樣化、茶法有規範、各階層人士提高對茶文化的興趣，對茶文化的接觸層面更廣闊更完整、對泡茶喝茶有更細緻的態

度。目前現代與傳統茶行加起來約接近二百家。

自二○○三年始至今，可算是馬國茶文化復興第三波，人們藉著既有的茶文化的認知與內涵，進行了幾項工作：

一、普及茶文化教育，茶藝課程已經走進學校，成為國內多家主要中學（如循人、中華、尊孔）與大學（如 UKM）的課外補修課，大、小茶藝課程（如有時喝茶茶藝生活營）也定期在一些中心開辦。

二、拓展喝茶人口版圖，讓其他民族也喝茶，如當地的馬來、印度民族，為他們開發適合體質與包裝的產品。如中東、杜拜、日本、中、韓、英、美、法等地的外來遊客，為方便他們，把茶行開在城中的大商場。

三、將當地喝熟火烏龍、老普洱、老六堡的寶貴經驗，溶入現代茶法，並據此研發相關茶品及茶具。

四、舉辦大型博覽會，促進茶商品的流通。

五、部分傳統茶行改變本來的經營手法，投入現代茶藝模式運作。

註一：林福南，馬來西亞紫藤文化企業集團董事長。

註二：六堡茶，原產於廣西梧州市蒼梧縣六堡鄉，通常被歸為黑茶。傳統上並無生茶與熟茶之分，要按季節、製程、葉梗比例、發酵程度生產不同風味的茶葉，主銷廣東、廣西、港澳地區，外銷東南亞包括吉隆玻、怡保一帶。

馬來西亞茶文化的誕生

如果大家認為這樣的喝茶生活很好，一直繼續下去，這就是馬來西亞當代的喝茶生活，如果加上一些對茶道精神、茶道美學有所追求的茶友參與，那麼大家的喝茶方式、喝茶理念就會被發展成為一種豐富的、精緻的文化，這就是馬來西亞當代的茶文化

一群稚齡小孩約五至十二歲，是吉隆坡 Ideonic Kids 安親班的二十多位學生，被他們老師安排來茶藝教室體驗泡茶是怎麼一回事。

星洲日報檳、吉、玻、北霹靂區的中學生記者隊四十多人，安排「茶藝之旅」來到茶藝教室認識茶葉和泡茶。

Sri Garden Kuala Lumpur School International 每年學校假期前就會安排各國學生過來上泡茶課，每次約有中學生五十至八十人不等。

國民大學吉隆坡分校宿舍村華文學會將茶藝課程列為必學，工委們會按照既定時間表來來茶藝教室上課。

慈濟大學社會教育推廣中心有成人班的茶藝課程，我們茶藝教室的老師定期開講，從二〇〇六年至今，每年至少有三個學期。

怡保安排上過密集培訓的茶藝課程班。

全國華小校長職工會吉隆坡聯邦直轄區分會及霹州分會的校長們，分別在吉隆坡和

The Rotary Club of Kelana Jaya、The Japanese Women's Association 等機構，都有不定期的來茶藝教室舉辦茶藝講座和茶藝交流會。

Malaysia Culture Group 由定居在馬國的各國外籍人士組成的志願文化團體，每年會有二十多人來茶藝教室上泡茶課及茶文化觀摩。

以上都是我們常年舉辦的茶藝課程，這些來自四面八方都是只知道有「茶葉」這回事的人，為什麼不約而同都來學茶道？不外乎是因為社會大眾都懂得茶是一個特殊文化項目，所以欲進一步了解到底是怎麼一回事。無論被動或主動安排來參加上述茶活動，儘管各各有不同的理由，從茶友的多樣化、多階層來看，我們知道大家得到有關茶資訊的來源必定是多元的，有受到東方如中國、日本，西方如英國的影響，他們並不偏執於

單一地域或單一民族的茶。

在這裡，大家學茶都是從零基礎開始建構的，他們並沒有帶著任何特別基礎而來；所謂零基礎，就是馬來西亞的基礎，他們包括老師與學生都還沒有真正受到所謂茶道流派的影響，因此在馬來西亞這樣的時間、空間，我們要來喝我們自己的茶，這包括：我們喜歡的茶，我們喜歡的喝茶器具，我們喜歡的泡茶方法，以及我們喜歡的茶道美感與思想。

如果大家認為這樣的喝茶生活很好，一直繼續下去，這就是馬來西亞當代的喝茶生活，如果加上一些對茶道精神、茶道美學有所追求的茶友參與，那麼大家的喝茶方式、喝茶理念就會被發展成為一種豐富的、精緻的文化，這就是馬來西亞當代的茶文化。如果大家認為他需要茶文化，而這就是他要的茶文化，那麼在這樣的從零基礎開始的茶文化，在這樣的時空建立起來的茶文化就是屬於我們的馬來西亞茶文化。不是日本的色彩，不是英國的色彩，不是中國、韓國的色彩，是真正的馬來西亞的本色。我們熟悉自己生長的這個地方，我們知道自己需要怎樣的茶葉，這樣的茶葉必須用哪種泡茶器，如何沖泡才好，不必模仿或特意要製造什麼風格，這樣就會產生屬於這裡當代時空的茶文化。

有人會問，我們喝的茶都不生產自馬來西亞，馬來西亞茶文化又如何成立？大家不必遲疑，雖然我們用的大部分茶是別地產的茶，我們用的茶具是別人做的，但茶葉與泡茶器那是既有元素、既有材料，我們可以用它來表現自己的泡茶藝術，說自己的茶話，開創自己的茶道思想，建構我們要的茶文化。難道非要全新創造一種茶出來不可嗎？這就像作家，他們用的筆是別人做的，他們也許使用華文或英文書寫，但它的內容是寫我們本土的故事，我們的思想，把馬來西亞當代人的感情描述得很好，所以這些作品就屬於是馬來西亞文學，它不會因為作家用華文或英文寫，就變成是中國文學或英國文學這樣，也沒有必要先去創造一種文字出來，茶文化也如此。

盡是吃東西的茶館

碧姬站得筆直立在茶館門口，兩個手掌擱在腹部似腸子疼，有一次有位白女士問她肚子不舒服嗎，她說沒有啊，白女士再問那為什麼兩手一直扶住腹部，她說茶館規定茶藝師[註一]站時都得用這種姿勢站，這樣表示儀態優雅。白女士說兩手輕輕垂身旁或手掌自然搭著垂在身前不是比較舒服嗎。碧姬後來私下嘗試這樣站，覺得那位白女士的說法有點道理，自己的樣子看起來也沒有那麼僵硬造作，比較放鬆。但回到茶館工作，碧姬只能依足茶館的吩咐。

這時有客人進來了，碧姬照著茶館的條規背書似的大聲喊歡迎光臨，客人自顧往裡面走，沒人回應她。碧姬將客人帶到座位，再遞上茶館的茶單。碧姬初初來到茶館上班時發現茶單所提供的只不過寥寥幾樣茶葉，如龍井、工藝花茶、鐵觀音而已有點訝異，因為這與她所學到的茶葉的多種類以及多樣風格有很大出入，老闆說茶葉做做樣子罷了有什麼關係，茶館有許多吃不完的食物，客人衝著食物而來，茶葉只是用來點綴點綴。

如果只是為了「吃」，任何餐館都可以提供，又何須特地開茶館，如果連經營茶館的人都沒有用心把茶泡好，豈不只是掛著茶的名字而賣零食而已

碧姬工作的這家茶館，是一家供應配套式食物的茶館，每位客人每一次性消費若干元，就可以點一壺茶，然後得到大約三十種配給食物，都是一些水果、乾果脯、熟食。客人比較關心哪種食物完了還想再要，點就有，不另收費這類問題。至於茶葉是那些茶葉，有沒有被適當的安排，茶與食物的口感是否搭配，有沒有人會沖泡，茶的品質好不好根本無人管。

連老闆本身也並不重視泡茶這一點，所以茶館的桌椅設計都不大適合用於泡茶操作，泡茶用具只能住餐桌的食物堆中擠出半個位置胡亂擺著，茶葉沒有經過精心挑選。像碧姬這樣稱為茶藝師的職員，在茶館裡真正的工作和一般的餐館服務員沒有什麼兩樣。儘管茶館老闆、客人漠視碧姬懂得泡茶的本領，但碧姬忙著為客人張羅食物之餘，最喜歡為客人照顧桌上那壺茶，提醒他們沖泡龍井的水溫不必過高；眼看浸泡時間過長，她會為客人及時把茶倒進茶海。碧姬認為如果只是為了「吃」，任何餐館都可以提供，又何須特地開茶館，如果連經營茶館的人都沒有用心把茶泡好，豈不只是掛著茶的名字而賣零食而已。

註一：茶藝師，在茶館、茶室等場所從事茶飲服務的工作人員之稱呼，偏向技能型。亦是中國職業證照的一種。

杭州茶館見聞記與觀後感

茶界要提供一個賣「茶湯」的地方，而不只是賣茶葉、賣空間，而是全程八道、十道茶都泡到能讓客人滿意。如果這樣，這種場所就是賣茶湯的「品茗館」了。

五月十八號出遊杭州，由當地茶界友人帶去當地茶館[註一]，由茶館負責人接待喝茶的經過記述如下作為杭州現代茶館的實地考察檔案。

喝茶環境的設置：

一、整個茶館大廳的景觀：進門處即是結賬櫃台，迎面走道兩邊分別左側擺置一個茶席，茶席用一塊大木頭當泡茶桌，高度及膝，配兩張太師椅，桌上有鐵瓶、紫砂壺、青瓷杯、茶匙、茶荷、花與花器數物放著，一角有五、六只紫砂壺潔壺後在晾乾故開著壺蓋倒扣桌面。右側是座瀑布水池，水池前擺放著一只古箏與凳子。四面八方只見許多走道，通往一個個廂房以及用屏風間隔的小空間，我們進入其中一間。二、此廂房的布置：長方形廂房，入門口開在右側，迎面是一排玻璃窗，檯眼可見城中高樓，房左邊牆上掛書法一張，擺木頭大長桌當餐桌，配八張太師椅，房右邊牆角有人高的鐵樹一棵，

瘦長木頭桌作泡茶席，配凳子。

泡茶席的布置：桌面補上三層分別是杏仁色、白色、藍色的布，泡茶者正前方擺長形竹茶盤，茶盤上有泡茶器（泡茶器隨茶而換，當晚沖泡大紅袍用紫砂壺，沖泡滇紅用青花器蓋杯）和（玻璃）茶海，泡茶者右手邊擺一支茶匙及座，再右是電煮水壺（脫離電座的）。泡茶者左手邊擺茶荷（已備茶葉），再左是一盤插花。茶盤正前方一字擺開十二套品杯與杯托。

餐桌的布置：長餐桌上前後兩頭擺放兩組茶食，中間以插花、餐巾盒裝飾。茶食具採用青瓷，有高身酒碗（盛裝堅果、乾果脯類）、碟子（盛裝西瓜等水果片）、圓碗（盛裝荔枝等圓顆粒水果）造型，各擺著四、五種。

每位客人的正前方擺一張小竹席，席上從左至右有水盂（用來盛裝丟棄的果殼牙籤等物）、（封套）筷子、蓋杯（已備有花茶茶葉）。

喝茶流程：大家坐好了，就有工作人員從泡茶席那邊提著電煮水壺前來客人身邊，一手打開蓋杯蓋子，一手將熱水倒入蓋杯內，熱水加好了，客人隨即開始隨意挑選喜愛

的茶食進食、什麼時候愛喝茶就拿起蓋杯來喝茶、各自聊一些感興趣的話題。

工作人員回到泡茶席上，在茶席上作出泡茶的準備，稍後就開始在泡茶席上（用小壺泡茶法）泡茶了。負責泡茶席的有二人，一為泡茶者，坐著沖泡，另一位在泡茶者左手側，兩手掌扶著腹部微笑著站著。

客人繼續坐留在餐桌的太師椅，仍然照樣進行原來的進食、喝（蓋杯）茶、聊天。

泡茶者把茶泡好了，站著的助理把奉茶盤遞上，泡茶者把（空杯）品杯組一一放在盤上，最後再放（有茶湯的）茶海，放好了，泡茶者站起來走向餐桌，助理捧著奉茶盤隨在身後，來至餐桌，泡茶者將品茶組放在客人席上最右側，提起茶海將茶倒入品杯，一一奉茶完畢，兩人歸回到泡茶席。

奉茶過程，客人仍然可以照樣進行原來的進食、喝（蓋杯）茶、聊天。這杯小壺沖泡的茶，客人喜歡什麼時候喝就什麼時候喝，不喝好像也沒有什麼所謂。

杭州茶館見聞後的感想，說明如下…

喝茶環境的布置：此茶館大部分空間由廂房組合構成，廂房的間隔固然是安靜，能夠帶來隔音與私隱效果，但太多了會顯現不出大家喝茶的氛圍，封閉式的空間也令人氣與情感的輸送產生困難，因為都碰壁。泡茶喝茶活動注重周遭環境的變化，通過和當場的人與人、人與物、物與物的應景交流，茶會因而生出無數應對細節，這些點點滴滴的細節統統是茶道內涵形成的養分，可讓茶者藉此磨練出適合當地所需要的茶道精神，因此開放式的完整茶屋、茶室設置也許更適合。

供茶方式：即使有專用泡茶桌，但由於占地比例小，且被安排在旁邊，導致客人圍聚而坐之處是餐桌而非它，客人面前擺放的都是食物和餐具而並非茶席和茶，茶席上發生什麼事情客人就不那麼容易注意到它了。整個泡茶、奉茶過程變得好像只是表演一下，點綴一下而已，到最後泡茶者與客人似乎各顧各的，你有你泡茶，我有我享樂。這種供茶方式將茶館變成是一個「賣空間賣食物」的地方而已，茶文化含量是降到最低的，因此把擺食物的大桌面調整成了泡茶師泡茶的主桌，讓客人可以享用到完整的沖泡、品茗過程，適當時候才從旁邊的料理桌送出茶食也許是更恰當的供茶方式。

泡茶者與接待人員的區別：泡茶者須是經過培訓的真正懂得泡茶、喝茶的專業人士，就像一家餐館的專業廚師，他們最主要的任務是需要把茶泡好，為客人提供恰當的茶譜，並有能力按照茶譜程序一一準備和進行茶會的舉辦，為客人泡茶、奉茶。接待人員則是一般的服務員，專職迎送客人、打理座位、上菜等任務，不可以泡茶師兼顧代勞。

茶湯要求：大眾的生活越趨向文明與成熟，對衣食住行的品質就會有更進一步要求，這包括喝茶，很多人都希望找一個地方能夠真正品上一口好茶的。許多懂得享用茶湯的茶者除了自家動手沖泡，時時也會想找個地方享受泡茶者提供泡茶服務，單純的品茗。所以茶界要提供一個賣「茶湯」的地方，而不只是賣茶葉、賣空間。怎麼賣茶湯呢，必須滿足大家享受茶湯的要求，不是賣裝潢，不是有了珍貴的家具、漂漂亮亮的服務人員就夠的，而是要有一位把各種茶都能夠泡得很好的泡茶者，並且不是只有一道能泡好，而是全程八道、十道茶都泡到能讓客人滿意。如果這樣，這種場所就是賣茶湯的「品茗館」了。

註一：這種茶館與現代茶文化復興所指之茶藝館稍有不同，這裡指專門供應自助餐或套餐，亦提供茶飲的地方。

他們為什麼要學茶

這些所有來自不同地方、不同領域、擁有不同專業工作的茶友為什麼要選擇茶？當然因為人們心目中對茶道這種傳統文化是非常嚮往的，他們對茶有一點點認知，希望接觸到更深刻的體驗

這個七月，茶藝教室碰到幾班不得不開的茶道課。不得不的原因：茶藝教室本來擁有規劃中的設定開課日與開課時間供茶友選擇，那是每逢周二、周四、周六和周日，班次是上午班十點半、下午班兩點、晚班七點，預先報名時可劃選適合的，報名人數達四位我們即開班。需要這種安排，因為每一回合的開課，裡面都隱藏著各種有形或無形的成本，我們希望盡量拉近營運收支的距離。

第一班，三位陪伴丈夫在吉隆坡工作的日本籍女士，已經報名好幾個月了，因湊不足人數一直開不成，如今其中一位即將要回日本，再度熱切要求上課，我們都不好意思再拒絕。

第二班，一位年輕母親 Pat 與她十五歲的女兒，女兒沒有去學校，是在家裡由父母

親自教育的自修生，主動與母親說要學茶道，母親上臉書找到我們的茶道班，母親要和女兒一起來上課，我們就開了。

第三班，另一位母親黃女士來電，她女兒在新加坡唸大學，現放假回來休息，要求學茶道課。女兒曾經想要參加我們辦的茶道課「中國天福遊學班」，後因故錯失機緣，母親這次不想讓女兒失望，母女兩要一起來上課，我們能不開嗎？

第四班，新加坡黃小姐在一家藥廠的實驗室上班，領著五位對茶道也興致勃勃的同事，想要利用周六、日兩天不上班的日子來完成茶道課，這麼辛苦他們都不怕，我們還怕什麼呢。他們大清早就從家裡出發，坐大巴抵達吉隆坡已經下午，立即進入茶藝教室上課，一直到晚上，在朋友的家借宿一宵，第二天又上一天課才回新加坡。

第五班，吉隆坡尊孔獨立中學文史學會，擁有約四十多位同學報名茶道課。由於茶藝教室這裡的教學設備比較完整，文史學會的工委同學、負責老師不辭勞苦向學校申請外出、安排交通、協助同學過來上課，他們肯花那麼大心血在茶道上，我們能退縮嗎？

這些所有來自不同地方、不同領域、擁有不同專業工作的茶友為什麼要選擇茶？當然因為人們心目中對茶道這種傳統文化是非常嚮往的，他們對茶有一點點認知，希望接觸到更深刻的體驗。這些茶友為何都不約而同朝向我們，選擇我們茶藝教室呢？也許茶藝教室的課程內容讓茶友感覺比較老老實實的？以下記述茶藝教室「茶藝基礎班」提供的課程內容，共有製茶、泡茶、茶席與茶會、茶器與砂壺、茶文化史五堂課。共試茶二十種，包括茶葉種類之比較八種、茶葉級次之比較八種、茶葉不同季節之比較四種。共泡茶練習三次，練習時使用茶葉八種。到最後會有兩個測驗，一是筆試，要考三十道選擇題。二是泡茶測驗，由三位老師評分。必須全程出席完結課程，測驗及格者才會獲頒出席證書。

為馬來西亞的茶文化復興記下一筆

如何讓一個茶文化圈外人或外地茶友很快認識當地的茶文化，知道他們茶文化工作的進度和深度如何，只要了解當地有無辦過活動，曾辦過活動的一些內容，就可推測事物的始末。

了解當地茶文化活動是了解當地茶文化發展最好的方法，實際在進行的茶文化活動，表現了當地推廣茶文化的現況。如果天天光是站在台上說發展喊口號而沒有行動，那是不實際的。如果都不具體說說做過的活動，做過的事情，只含糊其辭形容茶文化的盛世或蓬勃，誰也不知道他們到底怎麼個蓬勃法。

如何讓一個茶文化圈外人或外地茶友很快認識當地的茶文化，知道他們茶文化工作的進度和深度如何，只要了解當地有無辦過活動，曾辦過活動的一些內容，就可推測事物的始末；找出一些平常不易察覺的現象，那麼就比較容易切入掌握當地茶文化狀況，所以茶文化活動的報導是很重要的，因為光說不落實，並不準確反映真實情況。

茶文化活動的舉辦在時間上的規劃有常態性或單獨的，所謂常態性指它是每年、每

季或每月都在做的一件事情，而且長期性一年一年做下去，表示這個活動很有歷史，大家很喜歡它的內容，果然如此這活動許就變成該地茶文化的中流砥柱。單獨的活動指只偶爾做一次，只是今年一次，明年可能沒有了。一年做幾年不做，茶文化力量相對會脆弱些。

茶文化活動的性質也要看它是系列性還是單一的，同時有很多不同形態的活動在進行，表示很活躍很有生命力，要是只單獨一個一類活動在辦，當地茶文化的生態應該屬於比較緩慢發展。

茶藝教室剛剛於七月二十八、二十九日舉辦了一場名為〈有時喝茶〉茶藝體驗營的茶文化活動，引起參加茶友的關注，紛紛問我們什麼時候再辦另一場，為何會有這樣的活動，為什麼收費這麼便宜等，以下敘述辦這個活動的過程：

我們於二〇〇〇年成立正式茶藝教室，向公眾人士招生開茶藝基礎班，來的多是成人。後來我們被邀進入一些有成立茶藝班的獨中華文學會如中華、循人、尊孔辦茶藝教學，以及擔任大學如新加坡南洋理工、馬來西亞國立大學的茶藝顧問，接觸了很多大學及中學同學；雖然不同年齡層的有了，但這些習茶者多屬於吉隆坡區域，於是自二〇〇

七年起，我們在十二月的年終學校假期開始辦活動，以便招納來自全國上下的中學及大專生參與，擴大傳播茶文化的範圍。每年年終舉辦的茶文化活動，我們定義它為「茶藝生活營」，三天從早上九時至傍晚七時的活動內容包括課程：製茶、泡茶、茶史，實習：泡茶、評茶、茶席設置，加上遊戲比賽等節目。

「茶藝生活營」辦了五年下來，部分同學開始詢問，有沒有另一些形式的茶文化活動可以讓他們進修，我們於是構思了這樣的一個「茶藝體驗營」，把泡茶喝茶的環境拉大隊到山上的田野，進行在不同的人、事、物、地設置茶席舉辦茶會，為期兩天一宿。此次「茶藝體驗營」招生三十位，每位收費三百馬元，屬於茶藝教室的舊生則只特別征收一百八十八馬元而已。參加茶友有來自怡保、新山等各地區，他們之中有森林局研究員、大專生、中學生、大學講師、退休家庭主婦、買賣電腦者等人。課程我們有茶道老師、陶藝老師和花藝老師各一位，助理老師六位顧前瞻後。

這件活動報導不是在標榜自己的茶藝教室，而是敘述馬來西亞的茶文化現況，我們認為這樣的活動舉辦足以說明馬國的茶文化復興已經步上第二個台階，這個台階是馬來西亞人走出來的，我們感到欣慰，我們覺得自豪，所以有感而發寫下這篇記錄。

穿自己的茶衣

茶人也可以打扮得像平常那麼真實，那麼自在，穿上屬於自己的衣著，用屬於自己的話說出我們對茶文化的感受，將屬於自己的思想溶入泡茶、喝茶，走出屬於自己的茶道

說一說七月二十八、二十九日在山上田野舉辦的茶藝體驗營裡老師群的外表穿著：

花藝老師吳守權理了一個龐克頭，戴眼鏡，穿圓領短袖合身薄棉衣（俗稱T恤），棉衣上塗著橙、黃、綠鮮豔色彩，配海藍色及膝褲，穿夾腳趾拖鞋，或脫鞋光著腳板拿著剪刀在田野上走來走去。

陶藝老師黎美容短髮蓋耳，無化妝，戴眼鏡，穿圓領短袖合身棉衣（俗稱T恤），細橫條紅、咖啡、白三色間隔，運動式卡其褲，捏陶時掛上圍裙。

茶道老師呂慧君清湯掛麵，無化妝，戴眼鏡，穿白色合身七分長窄袖的麻布衣，配八分長的棉褲。

泡茶老師 Celeste 清湯掛麵，無化妝，戴眼鏡，穿灰黑與白間條合身棉衣，合身黑棉褲。

泡茶老師葉惠菁頭髮全部攏上綁成髮髻，無化妝，穿黑白橫條雙色圓領短袖合身上

衣，合身黑長褲。

茶道老師黃淑儀短髮，無化妝，穿杏色短袖棉布衣，藍色牛仔褲。

為什麼要將老師群的衣著外表進行真實的描述？因為我們要說我們不穿戲服泡茶，進行茶文化工作時不需要一定得打扮成怎樣怎樣才叫做符合規定，泡茶者衣著保持衛生、乾乾淨淨，寬緊度適合泡茶動作即可，與會者也沒有必要一來參加茶會就和所有人穿上被認可的同樣款式「茶文化制服」。有些人甚至以為，泡茶師（尤其是女性）泡茶時不可像平常那樣穿戴著（近視）眼鏡，作者遇見過有泡茶者把眼鏡摘掉，倒茶入壺時因看不清楚而將茶葉都撒在桌子上了，這是不正確的，我們不應繼續誤導大家。

曾經一度大家擔心從事茶文化工作者要怎麼樣才能讓人辨識、讓人尊重，有些人誤以為大家必須披上類似的「有茶味」的袍子才可以壯大聲勢，讓人知道我們的犀利，告訴人家這就是「茶人」，就是「茶道」，這沒有什麼道理。我們認為茶人也可以打扮得像平常那麼真實，那麼自在，穿上屬於自己的衣著，用屬於自己的話說出我們對茶文化的感受，將屬於自己的思想溶入泡茶、喝茶，走出屬於自己的茶道。

是壞習慣不是傳統茶文化

我說並不是所有生活習慣都可以昇華成為文化，它們有些是壞習慣，需要改進

九月七日至九日，汶萊中華文藝聯合會在當地主辦了一場中華文化活動，把茶藝課程內容及教學交由我們負責。有人問為什麼要到這樣子茶文化尚未開發完整地方去開荒？從業務角度說，許有生意做就去。從愛茶人角度來說，許去那裡泡一杯茶給愛茶人喝。從茶道老師來看，那是茶道老師的工作，茶道老師不能只選擇一些比較好看或所謂重量級的茶文化活動才去啊。

為什麼要安排茶藝課程講課？因為當地一般對茶認知比較保守，仍然停留在幾十年前比較舊式泡茶習慣，即使那人很年輕，比如有位二十歲出頭小學教師問：你不用「韓信點兵」[註一]動作來倒茶？看起來好像沒有什麼文化？我說那是因為以前沒有「茶海」這一茶具，現今將茶先倒進茶海再分茶入杯，已經可以把一杯一杯茶湯味道和分量都分得很均勻，就沒有必要用「韓信點兵」分茶法，現在分茶變得很輕鬆優雅，不會將茶湯倒得整個茶席濕漉漉。小學教師說你不用「韓信點兵」來分茶，那麼中華文化豈不是要消

失了？我說並不是所有生活習慣都可以昇華成為文化，它們有些是壞習慣，需要改進。

另一類是移民長輩，固守著一些並非那麼正確的觀念，比如：「第一道茶、第二道茶都不好喝，第三道茶才最好喝」之類說法，由於他們原來居住地方比較帶濃厚中華文化色彩，當他們這樣說時，人們也就以為跟隨他們這樣做是對的。其實這說法沒有什麼道理，茶葉產品必須能夠提供穩定品質，泡茶者也應該要能夠把茶泡得每一道都濃度一致才對啊。比如咖啡師煮咖啡可不可以第一、第二杯都不好喝，只有第三杯才煮到好喝？

還有一類是很多年輕人接受外語教育與生活方式的薰陶，對茶文化不大感興趣，他們認為泡茶喝茶屬於老一輩人的事情，與他們無關，要是有誰喝起茶來，同學們都會譏笑他老土。我們看看，泡茶喝茶時最容易現出「老土」的地方在哪裡呢？原來許多長輩都穿著一身平常不會穿的「戲服」（傳統民族服）出現在茶席上，與現實生活格格不入，這些沒有生命力的服飾，對年輕人來說是一種文化藩籬，可把戲服脫掉，換上日常舒適的衣服也是可以喝茶的啊。

註一：「韓信點兵」分茶法，傳統功夫茶出茶時不採用茶盅，直接往杯子來回平均分茶的說法。

如何讓陌生人進入喝茶領域

正確的泡茶觀念以及茶文化引導，對一個陌生地方或對茶不是那麼熟悉的陌生人來說非常重要。茶文化工作者有必要讓所有愛茶的陌生人，從一開始就聽到正確而且是精緻的茶道思想觀念，才不會讓這些陌生人走這麼多冤枉路。

汶萊中華文藝聯合會在首都 Bandar Seri Begawan [註一] 與當地的太極、象棋、書法、攝影、盆栽、寫作、華樂協會於九月七日至九日主辦中華文化活動，邀約我們代表茶藝組，策劃協辦茶藝課程及提供師資指導，我們去了，三位茶道老師共帶了一百五十公斤泡茶器物、茶葉及茶書從吉隆坡出發，抵達後為上在會場把六十套茶具一個一個拿出來歸納準備好，第二天我們就開始了為期三天總共五堂課的茶文化課程。

要如何帶一群陌生人入門，進入喝茶領域，讓他們懂得喝茶、懂得泡茶、懂得奉茶、愛上喝茶是我們這次的首要任務，所以我們的上課內容著重泡茶技術及享用方法，如果沒法子把茶泡好和把茶喝好，說再多的茶文化傳承也是徒然；不懂得如何欣賞茶，不懂得如何對泡茶器物建立一種喜歡的感覺而說茶文化，說了等於白說。我們原本排好上課依序是：第一課，泡茶方法的基本原理，內容包括：如何決定茶葉投放量？水溫需多高？

浸泡時間要多久？一些泡茶動作如：淋壺、溫壺、溫潤泡[註二]新舊觀念的檢討，任何茶具可泡任何茶的觀念，泡茶時人與地、人與物、物與物的關係要如何建立與維持之觀念。

第二課，泡茶程序的講解與示範，我們使用一套方法名叫「現代泡茶法」，出自我們在一九九九年出版的《約會中國茶》一書編制的。第三課，舉辦遊園式茶會，由茶道老師親自掌席泡茶、奉茶，泡一杯茶給愛茶人喝以期大眾能夠從中享受到茶的美。第四課，舉辦無我茶會，召集大眾一起參與享受茶的樂趣。無我茶會是人人泡茶、人人奉茶、人人喝茶的一種茶會，它擁有嚴謹而易行的系統比如茶會前如何準備茶葉、熱水，碰到不同類型的場地時要怎樣處理，怎麼奉茶，奉給誰，誰該奉誰不能奉的規矩皆一一說得非常清楚，而且它有一套旅行茶具就可開始進行茶會了，對陌生人來說，這是簡單入門卻可以享受到一絲不苟的精緻茶道藝術的茶會。後來接觸了解到他們都希望多知道茶歷史的流變過程，於是我們把茶史課加入放在最前面，成為五堂課。茶史課內容有神農嘗百草、唐代煮茶、陸羽著《茶經》、宋代點茶、明代泡茶、中國現今喝茶狀況、閩粵地區傳統功夫茶、台灣、馬來西亞等地在一九八〇年代如何從先民的傳統功夫茶轉變發展成現代茶文化復興之路。

他們的反應如何？以下是他們提出的部分問題：為什麼茶壺不放在有蓄水盤的大茶

盤上，那些水（洗壺、洗杯、洗茶、淋壺的水）要倒去哪裡？為何不必溫潤泡？不要淋壺？為什麼有些地方的茶館只看到打麻將、有些地方的茶館是專吃自助餐都不是專業泡茶的？烏龍茶在第二道最好喝！普洱茶在第幾道最好喝？普洱茶不是只可以用砂壺來沖泡嗎？普洱茶要洗三次的！

從這些疑惑、好奇談話中我們可發覺正確的泡茶觀念以及茶文化引導，對一個陌生地方或對茶不是那麼熟悉的陌生人來說非常重要，如果在開始學習時就不小心碰到非理性觀念，結果所有辛辛苦苦累積起來的經驗都造成錯誤。像他們到處道聽塗說，聽來的傳言也不管是對就是錯就照樣做了，這在茶文化發展是一件不好的事情。茶文化工作者有必要讓所有愛茶的陌生人，從一開始就聽到正確而且是精緻的茶道思想觀念，才不會讓這些陌生人走這麼多冤枉路。

註一：Bandar Seri Begawan，汶萊首都斯里巴卡旺市。

註二：溫潤泡，俗稱洗茶，泡茶時的第一泡，倒掉不喝。

您不知道他們是怎麼看待茶的

我們在汶萊講了三堂課，辦了兩種茶會，除了講課，在活動現場也擺置三張泡茶席，由三位茶道老師親自掌席，早九晚五坐在席上紮紮實實與他們喝茶交談，原來只隱約知道茶是屬於中華文化一個項目，對茶也相當陌生的這群陌生茶友，他們對茶的認識多來自：一種從移民長輩口中聽到的一些（較落伍呆板的）話，如一定要安插一個廢水桶在茶席旁邊。另一種是他們在旅遊時所聽回來的以訛傳訛的錯誤觀念，如鐵觀音一定要用什麼壺來泡才可以，其他不行。

實際接觸以後，他們的反應，首先對洗茶的看法「為什麼經過發酵的普洱就要洗呢？其他經過發酵的食品如醬油、臭豆腐、泡菜、納豆、酒為何不必洗呢？」提出疑問。

我們認為，茶行如果知道那個茶是骯髒的還賣，喝茶人如果認為那個茶是骯髒的還買回家，還要沖泡出來給家人給朋友喝，那不是毫無道理嗎？一位喝茶者可能暫時無法扭轉整個茶業製茶、經營等形態與運作裡的一些弊病，但一位喝茶者為自己與家

人採購一些不骯髒不必洗了才能喝的茶葉的自由總是綽綽有餘的。認清自己買的茶葉是否合乎規格，認清自己泡茶的方法是否合乎科學，是喝茶者要通過茶道藝術來品味生活，來自在生活的首要事項，這群陌生茶友體認到了。接著他們在練習與舉辦無我茶會之後，覺得很好玩：「奉茶前先給茶友點點頭鞠個躬，不需要再嚷嚷叫叫，發覺自己很有禮貌很有文化的樣子。」

我們感覺到，正式的看著身邊友人與他微笑、點頭、鞠躬，而且是同高度的鞠躬（即朋友站你也站，朋友坐你也坐），雖然簡單但卻莊重的態度，讓這群陌生茶友感覺溫馨舒服，開始知道茶文化帶來的好處，以及怎麼通過茶文化來品味生活，他們覺得這種禮儀對他們整個生活是有用的，他們很願意繼續再做。問要怎麼辦？我們建議將茶文化活動、無我茶會帶進學校辦，因為有些家庭完全沒有「泡茶、奉茶」的教導，老一輩人士習慣將「泡茶、奉茶」交給傭人做，認為那些是不重要而且也不那麼體面的事情，都是一些侍候別人喝茶的事，應該讓傭人做就好。所以可把茶文化教育先帶入學校，讓孩子們學了之後再回家去影響父母長輩。

茶道藝術展演應如何安排

茶道藝術家事先了解清楚那是什麼場合、什麼人會來喝茶，再挑選適合的優質茶葉，細心搭配恰當茶具，然後精精緻緻把茶泡好

「茶道藝術展演」是什麼活動？社會大眾喜歡茶道的很多，如一些大賣場、金融界、學校及各類藝術文化團體，當他們籌劃活動安排節目時，都相當喜歡邀約茶道工作者參與，他們希望來賓進入會場就可以享受到美好茶香，大家用茶點時也能喝到美味好茶，於是邀約茶道藝術家帶著專用泡茶席來現場擔任表演嘉賓，這種節目就稱作茶道藝術展演。茶道藝術展演是一項以茶道藝術家親自設置泡茶席，採用有系統的沖泡法，將茶湯最好的色香味呈現，讓人們欣賞的品茗會（包括泡茶、奉茶、喝茶）。茶道藝術家事先了解清楚那是什麼場合、什麼人會來喝茶，再挑選適合的優質茶葉，細心搭配恰當茶具，然後精精緻緻把茶泡好。他們所呈現的泡茶席設置、沖泡方法之過程及泡茶動作、茶湯的結果、奉茶喝茶的程序，就是完整的、一氣呵成的茶道藝術作品。

茶道藝術展演要怎麼奉茶才好？如果事先知道來賓有幾位，座位在哪裡，一人可應付的場面，泡茶者就親自奉茶；時間充足允許品茗過程慢一點的場合，泡茶者也親自奉茶，否則就安排助理奉茶（泡茶者可節省時間繼續留在席上泡茶）。如果不能預估

來賓數量或採取遊園式自由喝茶，可預備「品茗自備杯」在入場處派給來賓，請來賓拿著杯子遊走各茶席，向泡茶者索茶喝，泡茶者不必離席奉茶。

茶道藝術展演在一場活動流程中應安放在哪種時刻為好（哪個位置是另一課題）？以新書發布會這類型活動舉例，比如說二時至三時正式舉辦，有主辦方在二時前就讓泡茶者靜悄悄坐上泡茶席自顧自泡茶，來賓中有些知情的便坐著欣賞及索茶喝，有些不知情的便漫無目的或繼續大聲聊天。到了時間發布會開始，主持人把各演講人陸續介紹出列演說，同台的泡茶者就一直默默坐在泡茶席上，直至發布會結束，泡茶者又靜悄悄的動手泡茶了。這是不正確的做法，這只是把泡茶席與茶道藝術家當作活動舞台背景來用，而不是把茶道藝術家及他們的茶湯作品當作一個「作品」呈現。

如果旨在演講前後讓來賓享用好茶，同時也讓書文化與茶文化互相襯托以讓我們的生活更精緻，節目程序要這樣做：開始，告知大家有茶道藝術展演，泡何種茶，泡茶者姓名以及喝茶方式，請泡茶者入席進行泡茶。發布會正式開始前告知茶道表演暫告一段落，可請泡茶者先行退席，因為這時候沒有來賓來喝茶。發布會各演講人進行演講時泡茶者可坐觀眾席上一起聽。發布會結束，再次請泡茶者入席泡茶，來賓可觀賞及遊走索茶喝。為什麼流程要這樣做？為了對茶道藝術家在「創作茶湯作品」時的尊重。

別低估了茶友的能力

為什麼談這個題目？當茶界的業者或茶道老師推出某種產品或施行某種做法時，會得到部分消費者附和，因為這些消費者以為既然是茶界提倡的，那當然是對的就照著做，業者因此就會自滿以為自己那一套是真理，誤認全世界亦如此，沒有想到卻還有另一大批消費者茶友是持質疑態度的，這一批茶友只是比較客氣不好意思提出反對，因為他們看到業者都在沾沾自喜，他們只好保持靜默以及不採用那些產品或做法。比如當茶界向社會大眾承辦一些「茶道藝術展演」時，以為只需要打造個美麗的喝茶環境，派幾位打扮漂亮的人員比手畫腳一下泡茶動作就是茶道，有很多茶友卻反應他們需要的是真正有泡茶方法可以傳授的泡茶師，真正可以將茶泡好請大家喝的茶道老師。

一些媒體、報業工作者看到茶界發生的局部現象，也會誤以為那是新的流行趨勢或是茶道哲學大道理或是茶學新發現，也去大肆報導製造熱鬧話題，此舉的結果是更加加深了消費者對茶界一些產品及做法的誤解，也讓早已在心裡覺得不對勁、又經常被忽略掉的茶友產生更多疑問。比如有

些業者泡茶時要特別在泡茶席上，當著客人面前用熱水淋杯沖杯以表示品杯的衛生，這群茶友表示泡茶席上的茶具，應該在每一次用完後即清洗乾淨、消毒完畢、收放在無汙染的地方備用。維持茶具的乾淨衛生是要細心長期做的基本功，而不是做一場「秀」給大家看就叫作做了。

在茶藝教室上課時，一有機會交流，這群有疑問的茶友就會提出自己的意見，比如雙杯式品飲法，品茶時先把茶倒入聞香杯，再倒入品杯，然後雙手抱著空的聞香杯在掌心裡轉來轉去嗅聞茶香，聞夠了，拿起品杯喝一口茶，過了一會又再拿起聞香杯聞，業者告訴大家這樣做才合符衛生，才有專業技法，懂得這樣用雙杯品茶才叫做懂得喝茶，消費者以為這樣跟風可以顯現喝茶的格調就跟著做了。但這群茶友說難道一定要將杯子分成兩個才合符衛生，我們喝茶的品杯即使「著涎」了又怎麼會不衛生？聞香難道一定要用聞香杯來聞才聞得到？一定要這樣誇張才叫做好？我們難道就不能優雅的聞香？他們不滿：難道茶道就是這樣窮凶惡極的「貪婪」茶香嗎？

以上諸茶友都是有思想有智慧的。

媒體、報業工作者看到茶界發生的局部現象，也會誤以為那是新的流行趨勢或是茶道指學大道理或是茶學新發現，也去大肆報導製造熱鬧話題，此舉的結果是更加加深了消費者對茶界一些產品及做法的誤解

我對自己負責

我們生活中有許多「黃金規律」需要從小耳濡目染培養成的，如：你把東西弄髒了，清潔它。你做了一樣東西，與別人一起享用。人家給你東西，你要感謝。如果家裡的大人都這樣生活，學校的大人也這樣生活，小朋友很自然就會有樣學樣養成這種生活態度，一生受用

「我是一個守時的人」、「我心裡想我就可以做得到」、「我是一個機靈的人，我有很多朋友」、「我喜歡笑」，這些讀了讓人眼睛一亮的話語，我在一所學校的牆壁上看到，簡單的一張張小字條，無任何署名。很多學校做的大概是左邊設一布告欄、右邊站著一「溫馨提示」牌子，列著大條做人道理和規矩，還有一大堆「高層」簽上大名作為監督，他們通常這樣寫「不可遲到早退」、「茶具用後務必放回原位」、「勿將茶渣直接倒入洗碗槽」、「不可隨地拋垃圾」。

可想而知後者環境因為犯規的人多，才要立下這麼多規矩。

我們生活中有許多「黃金規律」需要從小耳濡目染培養成的，如：你把東西用光了，補給它。你把東西弄髒了，清潔它。你把東西打開了，用後關緊它。你把東西弄翻了，將之抹乾淨。你做了一樣東西，與別人一起享用。人家給你東西，你要感謝。如果家裡的大人都這樣生活，學校的大人也這樣生活，小朋友很自然就會有樣學樣養成這種生活態度，一生受用。如果身邊的成年人在不允許拍照的博物館他偏要偷拍，登上飛機後必須關上行動電話他

卻非要繼續對著電話聊天不可，立規矩不可遲到的大人物每次都要大家給他特權、三催四請才到場，如果真的如此，告示牌上書寫再多的守則、警告也毫無用處，自己都辦不到的事情，怎麼叫小朋友做？

看前者的字條感覺到一種互相鼓勵、人人都有責任去完成、而且從我做起的比較理想的一種期許，語氣溫和、樂觀，它像一則心聲或願望，字裡行間沒有命令或被命令，彼此相信對方和「我」一起做，因而建立起彼此的尊重。這些字條也沒有吩咐大家什麼要做什麼，像「如廁後要沖水」，或什麼不可做，像「不准吸煙」，因為這些規矩都屬於比較表面和粗糙的了，今字條上所傳達的都是一些建立觀念的思想，以及生活中對人對事要練習的一些態度。

到校那天是九月十八日下午約四時，我們忙著將泡茶用品擺放，設置茶席準備給學生們上泡茶課，一位小女生看見許多茶具很感興趣，她看看我，笑笑，問：你們準備要做什麼？我說：等一下要泡茶。她又問：我可以參加嗎？我說：歡迎。她就坐著安靜等。我問她多少歲了，她說八歲。八歲小女生可以這麼自在、有信心的安排自己的課餘活動，牆壁上的字條應該是功臣之一。

「創新」不一定是好的「創作」

茶具是第一個為泡茶者幫腔說話的物體，搭配時要準確理解誰在用、什麼時候用、在哪裡用等狀況。

所謂的創作創新，非得先擁有紮紮實實的基本功不可，基本功夫是否掌握透徹，作判斷時的準確性就會造成所謂的智慧高低，智慧高會帶出一些令人賞心悅目的傑作，反之可能會帶來一些不知所云的事物。比如當我們想要提出一些創新的泡茶方法，或在既有的茶法上加入新的改變，就要對茶葉性質、茶器材質、會影響茶香味表現的茶水比例、水溫、浸泡多久、水質優次了解清楚。

以上功課做好了，就要小心選擇茶具，不同茶性的茶要不同茶具，要沖泡出不同風格香味的茶要用不同的茶具，不同的場合要用不同的茶具，茶具是第一個為泡茶者幫腔說話的物體，搭配時要準確理解誰在用、什麼時候用、在哪裡用等狀況。

這樣還不夠，接下來需要將這些器物擺放在茶席上一個對的位置，當做這個規劃時是要深入考慮到這些茶具的擺位是否取拿方便，是否安全不會導致危險，是否衛生，是

否能夠帶動泡茶、奉茶、喝茶過程中茶具與茶具、茶具與茶者、茶者與茶者之間的關係，然後大家恰如其分的參與並覺得愉快、舒服。

舉例：有次有學校要辦一個活動接待國外學生一百二十位，讓國外生體驗本土民俗及傳統文化，其中一項「中國茶道」找我們幫忙，老師帶著學生來學泡茶，希望學生學會了當天可以示範泡茶給大家看和喝。泡茶課上完了，他們要借幾套茶具回學校當天活動使用。收拾時有人提出「創新」看法，一、煮水壺不要帶酒精爐套組、亦不要電煮水爐，要用保溫瓶。二、茶葉，帶一罐大的商品用茶罐裝著備用，每次準備茶席時直接放在茶荷裡。三、屆時一百二十位學生全派給一只小紙杯，拿著到各個茶席索茶喝，故茶席上不必放任何茶杯和杯托。

我反對：一、保溫瓶固然也是一種非常好的提供熱水的茶具，但卻更適合郊遊、爬山、旅行時的泡茶用，給小學生上泡茶課也非常適合。今屬於正式的國際文化交流活動，應給與正式完整概念的茶具介紹給大家。二、茶席上的茶葉，不適合使用商品用茶罐，都必須將備用的茶量收入一個適合該茶席用的小茶罐，要用時才鄭重取出讓品茗者賞茶，讓品茗者感受到這是專門為他準備的，才顯得「有心」。早早放入茶荷，攤開在茶荷的茶葉，顯得非常粗糙沒有文化的質感。試問我們要請人吃麵包、喝湯，來賓未抵達，就

將食物連同包裝盒攤在桌面的嗎？三、採用紙杯無可厚非，要選紙質好的即可。但為了展現完整茶文化概念，杯子與杯托還是必須有，而且還必須教他們怎樣選用才對，如果連這個也拿掉，茶道示範還剩下什麼可展示的？這樣的文化交流活動，對一位少年來說是一輩子的印象與影響，豈可掉以輕心？

篇三

泡茶

泡茶新舊觀念

我們在現代茶法的考慮，是如何讓茶葉更切實際地表現出本身好喝的原味，而不必用過多繁雜的動作。傳統式的事物未必都符合現代生活裡的應用，泡茶，應該要做到不但不會讓人視為畏途，反而覺得，這樣的茶具這樣的泡茶法，正是在生活裡用得著的一套。

馬來西亞的現代茶藝，從一九八七年開始有了茶館而開始。所謂現代茶藝，是繼承台灣現代茶藝在當時的稱謂以及一些做法，與此之前的一九八○年代初，甚至遠一點點的一九七○年代，民眾在家裡、在路邊攤、在大樹下或者一些店家在自己的櫃台上擺著一把壺幾只杯的喝法，後來就被稱為傳統泡茶了。

現代茶藝有別於傳統的是：茶藝館。茶藝館破天荒提供一個完整的泡茶、賞茶空間，並且，往往，茶藝館都帶著一種文藝沙龍的手法經營，即會有至少一位師傅或主人，把泡茶的一些基本步驟整理成一個他們想要的樣子，在茶藝館裡實施，同時領著茶友分享與指導，雲時間許多人要學泡茶，茶藝館的興起，於是帶動現代茶藝的風潮。這次我們談一談馬來西亞現代茶藝的泡茶發展情形，它從傳統式的手法，逐漸定位在因現代生活的態度與需求改變而改變的修改或創新主張。

傳統式的泡茶在馬來西亞，又稱工夫茶、老人茶或潮州茶，泡茶時只需一把小砂壺、四只小瓷杯、燒水壺、茶葉及一個碗盛托著壺即可。如此簡單，不作過多華而不實的擺設，放在任何年代都不過時，據知那可能只是當時局勢有所限制導致物資欠缺的原故，未必是有意識的環保觀念或簡約主義。後來的現代茶藝年代，許多茶器因商機需要而投入市場，加上民眾經濟條件的提升，改變了購買茶具的習慣，因而改變泡茶的方法。

傳統式泡茶，泡茶的水一定要滾燙。泡茶前須將壺和杯子的裡裡外外統統澆濕。投茶葉入壺前把部分茶葉捏碎。茶葉下了壺要拿起壺在掌心上震壺。注水入壺浸茶葉水要滿滿的，甚至溢出來，讓茶碎泡沫隨著流出壺外。第一泡的茶水稱作洗茶，那是不能喝的須倒掉。提壺倒茶前，須在托碗的邊緣上轉幾圈，以便將壺底的水甩乾。

現代茶藝的茶法，較細膩的關照到不同茶性需要採用不同的高低水溫來沖泡，才能把茶的滋味發揮得更好，不必一定要用滾燙的高溫熱水。

傳統上把壺、杯裡外淋得濕答答的，大眾一向稱洗壺、洗杯，由此可理解舊時的衛生條件應該不是很理想，所以泡茶前須將茶具洗一洗。在現代茶藝，這樣淋壺的動作，曾經被理解成「溫壺」提高壺體的熱度，可誘發茶湯的表現。依照現今的生活水準、衛

生態度與習慣，如果要隨時安排一套清潔衛生的茶具出來泡茶，根本不成問題，「洗」是顯得不合時宜了。再來，我們不妨試試參考一些優質餐廳的做法，侍應生是否會在餐桌上用熱水沖洗餐具，以便向客人表示此用具很乾淨呢？那是有點荒謬的不合理的。至於「提溫」的效果，作用不是很大，就算有，也必須視茶況來決定，而非把「淋壺」當是指定動作，當這個動作沒有必要，我們要勇敢放棄。

傳統式泡茶會在兩個不同時段做「淋壺」，第一時段是開始泡茶即拿起熱水沖壺，第二時段是茶葉沖入水後蓋上壺蓋，用熱水澆淋壺身。

第一次沖水的動作，有兩個做法，從壺蓋淋起，再打開壺蓋沖水入壺，滿了蓋上壺蓋繼續淋的。另有，直接打開壺蓋，沖水入壺，滿了即停。這都是為了要使壺器溫熱，我們做過實驗，用兩把壺，在同樣的條件下，有經過溫壺的壺比較無溫壺的壺，倒出來的熱水相差大約攝氏五度，適合一些需要較高溫沖泡的茶葉比如佛手、普洱磚茶、凍頂茶等，以便能更好發揮茶的香味。

但是很多茶葉是必要中、低溫沖泡的，比如碧螺春[註一]、龍井、香片、單叢水仙[註二]及青沱[註三]等，這時溫壺目的就顯得多餘，應該省略，無必要拘泥於傳統。需要高溫時，比

較舒服的方法是直接將水煮到要的熱度才開始進行沖泡，這是泡茶者在泡茶前有所準備的態度，這樣做也避免浪費熱水，以及溫壺時弄得一片溼答答的水跡。這是我們在現代茶法的考慮。

第二時段的淋壺動作，早期大家沖水入壺浸泡茶葉時，習慣把水沖到滿溢出壺外，讓茶末及泡沫一併隨著茶水流出來，要使粘連在壺身的碎末沖掉，只好用水淋壺身，如果只是這樣，沖水入壺八、九分滿就不會有泡沫溢出，也不需要淋壺了。但淋壺不止為了沖掉茶末，淋壺一般相信也是為了提溫，一般說法是使壺身與壺內都一樣熱保持恆溫，以便迫出茶味。先說淋壺的做法，有兩個，一是不停的用熱水澆淋壺體，直至裝滿一茶船的水，壺就泡在熱水中。二是稍微澆淋一、兩圈讓壺體濕透即停。

我們做過實驗，在同樣條件下，用三把壺泡茶，第一把壺不實施淋壺，第二把壺淋至一整個茶船滿是水泡著壺，第三把壺只在壺體淋兩圈。

不實施淋壺：壺身乾燥的壺，壺內熱水的蒸汽不易蒸發，故倒出來的茶湯溫度最高。

把壺泡在茶船的熱水裡：反而不如放在空氣中，即乾燥的情況，倒出來的茶湯降溫約攝氏三度。因為水是良導體，壺泡在水裡，相對的容易把壺內熱氣傳出來，降溫快。

空氣是不良導體，所以乾燥的壺身更有利保溫，相對的不會那麼快把熱氣散掉。

淋壺時在壺體上淋兩圈熱水：比較不實施淋壺的做法，茶湯倒出來降溫約攝氏六度。

用現代的角度去比較傳統與現代泡茶法間的異同，並非對傳統不敬，觀察這些細微的泡茶動作，因為我們不放過任何一個可影響茶香味被泡得更好或被泡壞掉的細節，例如說那淋壺和不淋壺之間相差的攝氏六度，讓我們清楚知道要如何才能得出更精準的水溫，如果知道水溫比所需的高，我們就要避開成規說一定要淋壺。

我們在現代茶法的考慮，是如何讓茶葉更切實際地表現出本身好喝的原味，而不必用過多繁雜的動作。傳統式的事物未必都符合現代生活裡的應用，泡茶，應該要做到不但不會讓人視為畏途，反而覺得，這樣的茶具這樣的泡茶法，正是在生活裡用得著的一套，故我們建議泡茶時應力求簡單，準備好所需的熱水溫度才開始泡，不必實施淋壺。

現代茶法不實施淋壺，除了淋壺並不達到預期的保溫效果，我們也認為沖水入壺浸泡茶葉時不必使熱水滿溢出壺外。倒水入壺只倒八、九分滿即夠，如此，茶葉泡沫將不會浮出來粘連在壺身，就不需要用水去淋壺將它沖掉，淋壺這個舉動便可完全避免。

有說泡茶時的泡沫是很骯髒的東西，不沖掉怎麼行，即使淋壺沒有提溫效果，壺還是要淋的，不然茶泡沫附在壺身多難看。這個觀念的形成時日已久，究竟如何形成？是

否來自民眾的傳言？好像已經成為日常生活的部分，大家對於買一個「骯髒」茶葉回來泡茶似乎接受得相當好，已習慣養成自然，或許曾經覺得不妥但已變得無動於衷。或許這是賣茶者言？賣茶者在沖泡給人試茶時採用這種態度告誡大眾？才能說清楚熱水滿溢出壺口、刮泡沫、淋壺等動作到底為了什麼？

茶葉在沖泡時出現的白色泡沫，主因是茶葉中含有茶皂素，茶皂素有起泡能力，所以浮出壺口粘連在壺身的泡沫並不是什麼「骯髒」東西。有時泡沫中還會粘著一點茶碎末，茶碎末就是茶碎末，也不屬於是「骯髒」東西。有時我們會看到烏龍茶在沖泡時浮出特別多的泡沫，那是由於烏龍茶經過揉捻工序，揉捻時葉細胞被擠破，含著空氣，當熱水一沖下去，茶葉內的空氣即被沖出來成泡沫。

一個茶葉假如內含「骯髒」的東西，輕輕用開水澆淋一下是怎麼也不會就此「乾淨」起來的。因此買家應該避免購買、賣家絕對不推銷「骯髒」茶葉才是。如果買賣雙方都認同當時的茶葉是「骯髒」的，但仍然進行交易，並且將之沖泡出來請家人、朋友飲用，那是不負責任的一回事。「骯髒」的食品或飲品吃進我們身體，可能會引起身體不適、食物中毒及導致其他疾病的發生，沒有處理好衛生問題的食、飲品不但一文不值，根本不應該拿出來傳銷。既然茶泡沫並非「骯髒」東西，那麼熱水沖至滿溢壺口、淋壺、刮

泡沫等動作也就變成不切實際了，我們何不一一刪除？使泡茶呈現它原本就這麼簡單的樣子，讓大眾輕易上手，輕鬆喝茶。

尤其茶文化工作者以及茶葉經銷者，如果再繼續「宣揚」茶葉是「骯髒」的，需要「洗」，需要「沖掉」，那不但使泡茶多了幾道繁雜不當的動作，令人不明白之餘，也會在發展茶文化，推廣茶葉經銷的過程造成中傷，叫人質疑專業「為什麼販賣骯髒的茶葉」，這樣下去，大眾對茶是不會引起好感和興趣的。

傳統式泡茶另有一個動作就叫「洗茶」，過渡到現代泡茶法時期叫作溫潤泡，被解釋成第一泡茶水要倒掉，不能喝，因為茶葉要舒展。茶葉需要時間舒展開來才會釋出香味，那麼就讓茶們慢慢舒展好了，無倒掉第一趟茶水的必要。有些人下意識可能還是覺得第一趟茶水是「骯髒」的，故不喝。我們認為「洗茶」或「溫潤泡」這動作，可與「淋壺」一起拿掉。

註一：碧螺春，綠茶的一種。

註二：單叢水仙，烏龍茶的一種，潮州鳳凰山的茶樹稱鳳凰水仙，單叢是指單株採製的特定方式。

註三：青沱，雲南生產的普洱茶，不經渥堆發酵，壓製成碗型。

茶葉不骯髒

現代茶法裡，泡茶時無必要將第一泡茶水倒掉，無論它叫洗茶、溫潤泡，或者叫潤茶還是醒茶的。倒掉，即是不合飲用的意思。為什麼不合飲用，因為傳統式帶來的觀念，認為茶葉「骯髒」，必須「洗一洗」。倒掉第一趟所得茶水，接下來續泡出的茶湯才夠乾淨，才能喝下肚子。

即使調整用詞，叫做溫潤泡或醒茶，被解釋成茶葉由於茶條太緊，需要用熱水滋潤一下，舒展一下，故此倒掉不飲用，以利下一道茶泡得滋味更好；這個「倒掉」動作，仍然不合邏輯。

這裡要談談兩點：一、茶葉是不「骯髒」的。茶樹大多生長在遠離工業區或城市的山區，有時甚至是海拔相當高的高山，空氣清新無汙染，這樣的環境種出來的茶是「乾淨」的。鮮葉從茶山採摘直接到了廠開始製作，部分茶葉是由所謂大廠商生產，都是現代化、機械化管理，那是需要一定標準規範的。部分茶葉由農家做，農家把茶葉當做性命財產，因為那是他們維持生計的來源，不會隨便糟蹋茶葉的。

既然茶葉是不「骯髒」的，那又何須倒掉？此動作很難讓人感覺「喝茶之美」，卻容易令大眾產生誤解或迷惑

茶葉的加工過程比如殺青，利用極高溫度才可完成，乾燥、焙火等工序也需提溫來做，提供了一定程度的殺菌作用，不衛生情況相對的降低許多。至於擔心在包裝時會有灰塵介入，這樣是否有點太過緊張？如此一來，所有飲、食品都有被質疑或檢驗的「骯髒」問題，不止茶葉了。

二、看看其他不必「洗」的飲品，都說好的葡萄酒仍然推舉使用腳踩葡萄，而非機械壓；一般觀念會認為用腳處理飲、食品不適合，萬一腳出汗呢？腳有傷口呢？好像不大清潔，但卻從來很少聽到葡萄酒「骯髒」這類抱怨，大眾喝葡萄酒之前也不會猶疑要不要先「弄乾淨」才喝。

好些優質咖啡豆，烘焙或手抄後即裝入麻包袋，一袋袋咖啡豆就這樣子賣給咖啡店。咖啡師要的時候抓一把，扔去現磨，磨好的咖啡粉直接便拿去泡或煮成一杯咖啡。好像也沒聽說過誰曾摩拳擦掌追討咖啡的骯髒與灰塵問題，咖啡豆研磨之前為何不沖洗之類。為什麼會這樣呢？這就是大眾對此二項產品保持著信心

與信賴的態度，比如我們從來不會去懷疑媽媽做的「糕加碧」註一

是佈滿灰塵不堪入口。

關於茶，日本茶道無論喝抹茶或煎茶，都不設「洗茶」這個

泡茶步驟的。英國茶道喝紅茶也純粹加入熱水浸泡即可。為什麼

他們可以做得到？現代中華茶藝的茶葉應用為何卻需要先倒掉第

一泡茶水，第二泡才可正式泡了喝進口呢？

這是一個不合理的泡茶步驟，既然茶葉是不「骯髒」的，那

又何須倒掉？此動作很難讓人感覺「喝茶之美」，卻容易令大眾

產生誤解或迷惑，讓大眾覺得泡茶好麻煩，對買茶喝茶卻步，有

所保留而未能盡情投入。現代茶道工作者要令大眾對中華茶葉飲

用建立起應該有的信心，首先就不該將第一泡茶水倒掉。

第一泡就把茶泡好

一個懂得泡茶的人，即使二十元的茶，也有本事在第一泡就能沖出價值二百元的味道來才是

泡茶時將第一泡茶水倒掉不飲用，聲言茶是骯髒的，需要沖洗一下才能喝這說法是不合理的，故此茶界曾經把這個倒掉動作叫溫潤泡或醒茶，把理由改為舒展茶葉，說是利用預泡法，熱水注入壺內先把茶葉打濕，馬上即倒掉，方便下一泡的茶更出味，以圖合理化這個動作。

這裡要說說「舒展」，使茶葉舒展開來，是泡茶最基本的原理，無論茶葉的形狀是扁平、顆粒、長條、卷曲或經過緊壓工藝成餅成磚的各類茶，茶體都必須飽吸熱水，才能滲透才能舒展攤開，茶滋味才能釋出。如何能讓茶葉適當地伸展，讓茶葉泡出大眾喜歡的味道，需留意：茶葉別放太多，要預留一點空間讓茶葉張開時用，否則茶葉會泡不開。茶葉的條索越緊結，需使用相對高的水溫沖泡，浸泡時間也應相對的長。如此，才能為茶葉製造舒展的條件，才能達到預期的濃度與滋味。

理解這個道理，上述的溫潤泡便顯得多此一舉，比如沖泡條索緊壓的茶葉，在一定的投茶量和水溫情況下，此茶需要最低浸泡時間五十秒才會飽吸水分使茶體舒展，釋放出一定濃度的茶滋味，我們只需直接讓它泡足所需時間，倒出來就是一壺可喝的茶了，何必要把第一泡沖出的茶水倒掉？第二次沖泡的才當做第一泡茶來喝？

有說實施這樣的「溫潤泡」預泡法，先把茶葉潤濕，可以節省泡茶時間，避免讓在場的客人等喝茶等得不耐煩。事實上此法不會節省時間，比如有一個茶葉，所需的浸泡時間是五十秒，投入茶葉注入熱水就可以開始計時，五十秒夠了倒出來就是。如果要實施溫潤泡，投入茶葉注入熱水先預泡十秒，倒掉。由於茶葉已經打濕，含有熱氣，再一次注入熱水浸泡時，浸泡時間一般可縮短十秒，即變成四十秒，但加起來仍然用了五十秒，這邊卻還花了兩次時間注熱水，提壺倒茶。

有說第一泡茶不好喝，所以要倒掉，等下一泡才會開始好喝。這裡有幾點要說說：

一、大部分茶的香氣都會在第一泡茶水集中顯現散發，將第一泡茶倒掉，亦等於犧牲了該茶的香氣。太不懂得珍惜茶葉。

二、茶不夠好喝，那是因為沒有被泡好，與那是第一泡無關。我們有實際實行第一泡就把茶泡好，不倒掉，直接喝的經驗，無論鳳凰單叢_{註一}、碧螺春、正山小種_{註二}、九六

年臻味號普洱[註三]、幾十年老六堡等等，只要沖泡得法，第一泡就會很好喝。

三、茶不夠好喝，那是該茶茶性茶質如此，如果茶葉本身不夠理想，加上沒有被泡好，別說第一泡，即使到了第二泡、第三泡，它也不會好喝到哪裡去，與是否第一泡無關。

四、一個懂得泡茶的人，即使二十元的茶，也有本事在第一泡就能沖出價值二百元的味道來才是。

五、溫潤泡不好喝，因為溫潤泡被勸喻必須快速倒掉，茶葉並沒有浸泡到一個屬於它的基本浸泡時間，就被倒出來，熱水未進入茶心，大部分可溶出物還不能滲透釋出味道，茶是不會好喝的。

註一：鳳凰單叢，烏龍茶的一種，潮州鳳凰山的茶樹稱鳳凰水仙，單叢是指單株採製的特定方式。

註二：正山小種，紅茶的一種，製作時使用松木煙燻。

註三：九六年臻味號普洱，一九九六年時臺灣茶人到雲南採用傳統方法產製的普洱餅茶，臻味號為商號。

溫潤泡也不在普洱茶運用

普洱必須也要乾淨才是，正如我們對其他飲、食品也有同樣期待，例如起司、泡菜、臭豆腐、咖啡豆、紅茶等等，我們抱持著人們會用心對待食物、擁有專業方法處理食物衛生問題，故此正常程序生產出來的食物，必須是乾淨的

說到泡茶時不實施溫潤泡（或叫潤茶、醒茶、洗茶），第一次下熱水就應該浸泡到我們要的濃度，才將茶湯倒出來賞用，大眾對綠茶這樣做接受得相對容易，經查詢是綠茶翠翠綠綠的「有機」樣子討人喜愛，讓部分喝茶者以為，乾茶外形須呈現如此色澤才是乾淨、自然的，第一泡直接喝也無甚異議。

為什麼茶葉、茶湯的色澤有深淺，從綠黃、金黃、紅褐、深褐等表現不一，那是茶葉在製作過程中的發酵工序使然，茶葉必須經過不同方式、程度的發酵工藝，才能展現出茶葉在風格滋味上的多樣化，淺色澤茶葉代表發酵程度低，滋味較單純，深色澤茶葉表示發酵程度較高，風味較醇化而已，並非茶葉不乾淨，或茶葉有問題，選茶喝茶時不必對此太偏執，也沒有必要將所有的茶葉都變成綠綠的才敢喝。

有喝茶者問普洱呢，普洱也乾淨嗎？我們針對普洱談談以下幾點：

一、普洱必須也要乾淨才是，正如我們對其他飲、食品也有同樣期待，例如起士、泡菜、臭豆腐、咖啡豆、紅茶等等，我們抱持著人們會用心對待食物、擁有專業方法處理食物衛生問題，故此正常程序生產出來的食物，必須是乾淨的。

二、為什麼對普洱特別有疑問？喝茶者一般的反應是：泡生普洱不實施溫潤泡倒沒什麼，喝入口也不覺有負擔。至於渥堆普洱[註一]，如果不洗茶至少兩遍，心裡總是不夠痛快，覺得髒。提到渥堆普洱，就直接地用「洗茶」一詞了。為什麼渥堆普洱給予喝茶者的印象會如此？因為渥堆普洱的風格奠定，是讓茶葉通過適當的濕熱作用（即渥堆發酵工藝），從而使茶葉減除苦澀、消除青氣，使茶的滋味變得醇和好喝。大眾擔心的是，用於製作渥堆工藝的發酵池，在製作過程中有否被汙染，以及渥堆發酵的主要技術：調節在製品水、熱、氣的交替變化方面，有否被錯誤使用而引起質變。也由於如此，喝茶者對渥堆普洱更應抱持第一泡即能夠喝進肚子的要求，製茶者、賣茶者才會警惕不疏忽這個工序的變化。

三、乾淨的渥堆普洱不必倒掉，第一泡就很好喝，針對質變了的渥堆普洱，喝茶者大可不買，以最實際行動抗議此種不認真的產品。遇到賣茶者宣揚說渥堆普洱需要沖洗

兩、三次，甚至五次之後才好喝，因為此茶「雜味」很重。喝茶者亦可不買。雜味很重的渥堆普洱，不完全因為質變的原故，有時是製作工藝在某個細節不到位，故此沖泡出來的茶湯也不到味。質變了的渥堆普洱或工藝不到位的渥堆普洱，無論沖洗多少次它們都不會變好起來的，這與沖泡技術無關。

四、沖泡存放了一定茶齡的普洱或是經過技術倉存放的普洱也不實施溫潤泡嗎？這一類普洱茶如果收藏得好，一打開茶罐來就會有陣陣清涼之氣，舒服得很，極之迷人，倒掉任何一泡不喝都是暴殄天物。

有另當別論的時候，偶而在收放的過程，真的會出現一些因小小疏忽而產生了一點不好味道的普洱，但本質仍然飽滿的，這時，丟掉整個茶反而是浪費，所能採取的補救方法，就是預泡，利用頭一泡熱水使茶葉散掉附在表面上欠佳的味道，接下來喝到的就顯得茶味十足。

註一：渥堆普洱，普洱茶的一種（市面上有人稱熟普），鮮葉殺青之後經過灑水、堆溫作用的充分氧化，使之減少苦澀，湯色偏紅。

茶葉不能捏碎沖泡

茶葉捏碎放滿壺來沖泡，那除了能得出一杯苦澀又酸的茶，似乎說不上有別的美味表現。將茶葉捏碎沖泡，茶體的纖維組織遭受破壞，茶的精華已渙散，釋溶出的只有「死苦」

有些人用傳統手法泡功夫茶時，把茶葉置入壺內之前一貫會將茶葉捏碎，才開始沖泡。茶葉捏碎後，再從中將茶葉細分成大、中、小形體，依序將小、中、大茶條撥入壺中，蓋上壺蓋，把壺拿在手掌心上搖晃幾下，才能夠下熱水。茶葉不但捏碎，而且幾乎放滿壺。

如果我們手上原來就有一些茶碎，不捨得棄掉不用，不妨照舊悉心的把它適當沖泡飲用。如何沖泡，比如說水仙茶，完整原片茶葉在正常情況下投入茶量約半壺，用茶碎時可以少一點，約四分之一壺即可，為什麼？因為碎茶溶出味道比葉茶快，茶量多了便會苦澀。

使用茶碎泡茶，只適合一泡始二泡止、茶少水多，味道可以均衡些，浸泡時間也相對容易控制。茶多水少如茶葉滿壺的情況，往往失控於浸泡時間，即使在熱水注入後馬上將茶湯倒出，那也已經太遲。

這樣說，並不是排斥茶中原本獨有的苦味，用合理泡法來呈現那自然的苦，苦得滋味無窮，好美啊。將茶葉捏碎沖泡，茶體的纖維組織遭受破壞，茶的精華已渙散，釋溶出的只有「死苦」。

完整茶葉不應當被捏碎才沖泡，因為我們認為食材遭遇損壞的做法欠缺周到，比如一根蔬菜一粒瓜果，或鮑魚或燕窩，我們希望能夠忠實保留食材的必然味道，而且是使用合乎邏輯的方法來處理。

置茶入壺時依序先下茶條小的、中的，最後才是大的，然後再把壺左右搖晃震動，以便茶葉大壓中、中壓小層層緊貼著。小的茶碎被壓在壺的底層讓大茶條覆蓋著，是為了不讓茶碎浮上水面阻擋出水孔，妨礙茶水的倒出，假使茶水倒出被拖延時間，表示浸泡時間也增長了，茶的味道就會超出掌控範圍。

與此同時，熱水會先潤泡著底層的小茶碎、再到中的，然後才是大的，如此順序會讓茶葉也順序發味，浸泡茶葉的需要就可

從快速慢慢緩和延長，以利茶葉舒展。

但是，這樣的泡茶手法放在沖泡完整茶葉上卻是顯得多餘的。

現代製茶技術日新月異，喝茶者對茶葉的外形美觀也有所要求，故此市面流通的許多茶葉，樣子都長得相當完整，發揮如此完整葉片的茶葉的特性，必須就它的完整度去沖泡，茶葉才能釋溶出該有的層次感與豐富滋味。有者沖泡時茶葉是完整的，也並未捏碎，但還是把茶壺拿在手掌心搖動震壺，這也是無必要的。

把茶葉捏碎才沖泡是對茶葉生命的價值、製茶工藝的魅力、珍貴的食材在進行破壞，我們不能讓茶葉毀於無知或無心之手，未能合於味覺感官或對身體無益的沖泡法必須被截止。

泡茶的繁與簡、難與易

所謂投入，較具體的做法是，每抬起手取拿任何一件茶具時，眼神需隨著手勢移動，而心神則跟著眼神走，日子久了，心、眼、手練習得能一致行動，泡茶動作就會變得凝練而立體

泡茶一定得要用小壺泡法嗎？有人看到小壺泡茶所使用的齊備道具就頭疼，認為那是一件麻煩且浪費時間的事情，問是否可以「簡單化」到只需要一個杯就能泡茶喝。到底簡單，齊備，複雜或精簡是怎麼一回事，我們來說說這些情況。

一、先了解泡茶的必然過程，總得要準備熱水（任何熱水設備），泡茶器（任何一個壺，杯或碗），把茶葉放進泡茶器，沖熱水，計時，將泡好的茶湯倒出來，自飲的話可開始喝了，與人共飲就需分茶奉茶。無論我們用的是小壺泡茶法或者只是單杯泡茶法，這幾個泡茶步驟是不能避免地「得出一杯茶湯」的程序。茶具的簡化，並不是泡茶程序的省略。一般人認為少用幾件茶具就能夠達到簡化目的，那是一個誤解，茶具的更少，更考驗喝茶者在沖泡過程時遭遇不可預測的狀況，使我們更難掌握茶湯的好壞，那是必須一位對泡茶很有豐富經驗的人才能夠做好的事情。

用具齊備反而容易讓「怕麻煩」的人完成「很快地泡出一杯好茶」的目的。比如，用湯匙取茶葉置入泡茶器，比較沒有使用道具，拿起一罐茶就想直接將茶葉倒入泡茶器，後者會發生倒翻茶葉的頻率比較高，造成麻煩，使用湯匙取茶葉時，我們也可以順便測量所用茶葉有多少，不至於對茶量毫無感覺，那就更能準確掌握這道茶需要浸泡多久。即使沖泡茶包不必測量茶葉用量，我們也需要看看手錶計時，用不上手錶的話，也會心算略略估計時間，這些都是「泡茶用具」。

二、我們要說說生活中既成的新觀念，於上世紀六、七十年代，當時社會的生活條件普遍貧乏，一般大眾很多時候往往隨便一個杯子或一把破壺就泡著茶來喝，那種「簡化」是比較接近原始的、簡陋的，顧不及有品味有態度，有一種「未進化」的面貌。如今大眾對生活自有一番「進化後」的要求，即使同樣是只想用一個杯子來泡茶喝，追求的卻是不同境界了，那個境界有時可以說是「精緻」，有時也可以說是「精簡」，其中境界都必須擁有和利用嫻熟的泡茶技術來達成。故此現在的「只用一個杯子泡茶」和以往的「只用一個杯子泡茶」，它們之間的分別就在於茶湯的控制。

所謂的「精緻」喝茶是在於：即使只簡單用一個杯泡茶喝，我們也有能力將這個茶

泡好來喝，即使只用一個杯，我們也講究水溫的控制，茶葉量的控制及浸泡時間的控制。

所謂的「精簡」喝茶，是指我們不會因為茶具簡單了就不懂得泡茶了，就算只用一個杯來泡茶喝茶，我們還是有辦法可以將之泡得最好喝。所謂的「簡單化」泡茶，並非說去掉所有茶具不用就叫做簡單，而是在泡茶程序中顯精簡的功夫，如果泡茶程序已經很精簡了還是嫌麻煩，那就屬於囫圇吞棗了，那也無疑是開倒車回到「未進化」的喝茶年代。

為什麼有些人在泡茶時會讓茶友覺得不耐煩，只覺其手勢奇多，動作複雜且囉嗦，另一些人即使使用同樣方法同樣茶具泡茶，茶友卻認為他們動作合理、方法簡單。這種情況都會發生在還未完全消化「如何泡茶」的前者身上。對「如何泡茶」沒有徹底了解的不一定是初學者，也包括有經驗的茶友，凡不能掌控水溫的用法、茶葉應該放多少以及茶水浸泡時間等問題的，泡起茶來一定比較生硬，比如茶葉放入壺後，低著頭檢查一會，發覺茶葉太少，加一點，好像太多了，又倒出來。這是泡茶基本功沒練好，與泡茶方法孰難孰易是兩回事。

就算對泡茶程序較熟悉，但在泡茶時沒有和茶做朋友，態度不夠投入，也很難感染到圍坐的喝茶者起共鳴的。比如將熱水倒入泡茶壺時，沒有對正壺口，把熱水濺濕茶盤

四周，像把汙水倒入盥洗池的樣子，是怎樣也不能讓人感受到泡茶是件舒服的事情。所謂投入，較具體的做法是，每抬起手取拿任何一件茶具時，眼神需隨著手勢移動，而心神則跟著眼神走，日子久了，心、眼、手練習得能一致行動，泡茶動作就會變得凝練而立體，茶友才會生出一種「他很會泡茶」，而不覺得泡茶是一件好辛苦的事。

如果泡茶時讓大家覺得「他很會泡茶，泡茶姿勢很優雅」，這也還是屬於「多餘」的「囉嗦」的，這表示大家仍然看得出泡茶者每一個動作的刀斧味。當一位泡茶者懂得泡茶，並且練習到樂在其中，懂得享受與茶作伴，忘記下一個步驟該怎麼辦，整個泡茶與喝茶的過程就會渾然天成般自然，這時茶友才會放心投入享受茶，再也不會埋怨「麻煩」了。

另外一種「覺得泡茶很麻煩」的情形發生在參與品茶的茶友身上，無論誰在泡，如何泡，一概認為「太複雜」。我們綜合了這些茶友的印象，略談談其中二種狀況。一有說「喝咖啡好了，喝咖啡方便」。此種説法只能指連鎖式咖啡店供應的咖啡，使用機械操作，或者用三合一咖啡包，撕掉，加熱水即可。喝茶要達到這個「方便」的目的也不難，使用茶包，加熱水即可。要是想親手泡壺虹吸咖啡，泡咖啡的程序況且也早已做得到，

與泡茶程序難免就會有準備熱水、放入茶葉（或咖啡）、浸泡、計時等步驟，與準備其他所有飲食料理是雷同的，說泡茶特別麻煩事實上並不正確，去消化其中沖泡原理的功夫還是要下的。

二是同樣的泡茶喝茶，但我們必須針對各種生活情況的需要做出不同安排，比如爬山遠足，用保溫瓶泡茶較合理，而不是酒精煮水爐，帶備一套酒精煮水爐爬山，不但費神也欠安全，那的確會造成麻煩。帶了保溫瓶，就需知道保溫瓶的熱水一般會降溫，故此應帶一些茶葉形狀不那麼緊結的茶就好，因為越緊實的茶葉需要越高溫的熱水。諸如此類調整都是在「懂」了之後的一些自然反應，真懂了就一點也不難。

老茶不必溫潤泡

茶文化復興發展至今三十多年，從一開始茶界泡茶方法和觀念是受老一輩飲茶者的影響，到現在幾乎每隔幾天就有人舉辦茶會與茶藝展各自發表自己的沖泡技藝和想法如此熱鬧，我們發現其中有幾項動作卻好像已經變成了「泡茶教條」，比如溫潤泡、淋壺、只能用砂壺泡水仙或只能用瓷蓋碗泡龍井等，沒有這樣做的話便有人說是違反泡茶規定。這種教條式泡茶並不合理，本篇針對溫潤泡談談一些情形。

溫潤泡「只是要把茶葉沖洗一下，倒掉不能喝，因為茶葉骯髒」這個觀念是過去經驗形成的，因為以往的茶葉商品給人印象不夠衛生，但經過這麼多年的茶文化工作深耕與省思，茶界應該更文明才是，茶葉也都應該要乾淨的才對呀。賣茶的怎麼能夠賣髒茶，買茶的又豈可把髒茶買回家。要杜絕髒茶，首先必須先摒棄溫潤泡。

雖然也有些喝茶者開始能慢慢接受「不洗茶」的做法了，但只限

茶葉即使長時間收藏，只要正常管理，是不會產生「發霉味」、「陳舊味」、「灰塵味」或臭味的，故實在沒有什麼理由要洗茶。

於綠茶，近年「沒有溫潤泡」逐漸伸延至烏龍茶，但只限於所謂的清香型烏龍，由此可見喝茶者認為「乾淨」的茶，都長得碧綠碧綠的樣子，較深色茶葉比如渥堆普洱、存放過的老普洱、老六堡、老烏龍仍然令喝茶者特別耿耿於懷，不溫潤泡是不行的。

為了證明正常存放過的老普洱、老六堡、老烏龍不必實施溫潤泡第一泡就可以喝，十一月九日在天福茶學院註一開辦的一次茶會中，蔡榮章老師和我就開泡以上幾個一九八〇年代的老茶，一來現今茶界普遍不容易收到這種茶，可以有機會喝到年分清楚的老茶也不多，剛好我們手邊有，就拿來泡了。二來我們特地請了一些教茶道的老師來親身體驗品茗，在現場看整個泡茶經過，包括嗅聞、觸摸、品嘗和感受，讓老師們有足夠底氣來判斷老茶是否一定要溫潤泡。結果三種茶品茗完畢，大家不覺得有什麼不衛生不好喝的問題，這讓我們知道茶葉即使長時間收藏，只要正常管理，是不會產生「發霉味」、「陳舊味」、「灰塵味」或臭味的，故實在沒有什麼理由要洗茶。

註一：天福茶學院，二〇〇七年由天福集團創辦，二〇一二年更名為漳州科技學院，下設三個二級學院：生物科技學院、文化創意學院、商學院。茶葉加工系歸入生物科技學院，茶文化系歸入文化創意學院。

如何看待老六堡的陳放味

說到沖泡一個正常存放的老六堡，不實施溫潤泡，熱水沖下去等時間夠了就倒出來品飲，這樣得出的茶湯有茶友還是放心不下所謂的「陳放味」。陳放味有兩種，一是正常，二是不正常的。不正常的陳放味來自：茶葉在收放程序經歷過人為手段或意外劇變，致使茶葉本質產生變化，而這些變化可能帶來敗壞效果，泡出茶湯就會有一些叫人覺得不美感的味道如「霉味」，不正常「霉味」屬於本質已經變劣，怎麼泡怎麼洗都改變不了它內含物質，如果遇上如此不衛生產品，根本別泡飲才是。有人把這個也稱陳放味純屬銷售手段。

正常的陳放味怎樣來？舉凡茶葉不作新茶飲用，正當收放儲存準備將之氧化成老茶才喝，老茶開封開泡時就可能會有。

開封老六堡有兩種情況，一是老茶味道從頭到尾極致純淨、流暢、甘醇，一點別的味都沒有，就是香。二是老茶在第一道湯會夾著輕微

陳放味，說老六堡在第一道湯會夾著輕微陳放味，我們有兩個看法：

一、這是不懂得沖泡老六堡茶的人泡出來的結果。正常的陳放味通常只存在茶葉表面上，如果茶量放得多，浸泡很短時間就把茶湯倒出，所能泡出來的盡是這些味道。這時只要採取量少水多的泡法，泡出的老六堡茶湯滋味便每一道都完整整，應該長什麼樣子就長什麼樣子，絕不會發生「前面那幾道有陳放味味道欠佳，後面那幾道才會美味」的誤差。茶少湯多的方法，浸泡時間自然而然長，這樣熱水便能將茶葉浸得濕透透，使茶葉表、裡的味道都會同時釋放出來，表、裡味道均勻膠溶在一起，所謂陳放味就會消失無影無蹤。

二、就是老六堡有些陳放味有什麼出奇呢？那是新茶已經成功轉型成為老茶，修成正果的老茶當然有的新味道，比如芒果、香蕉熟了味道也會變得很不一樣，陳放味屬於老茶新味道的一部分，喝老六堡時不應嫌棄它。

茶少湯多的方法，浸泡時間自然而然長，這樣熱水便能將茶葉浸得濕透透，使茶葉表、裡的味道都會同時釋放出來，表、裡味道均勻膠溶在一起，所謂陳放味就會消失無影無蹤

初學者如何學泡茶

一些有經驗的人泡茶時會說，茶泡好了茶會叫我倒出來。有些特別講究感覺的人又會說，我泡茶靠直覺，感覺好茶就泡得好。但我們認為要在同一個時間教會很多人泡茶，而且是初學泡茶、沒有經驗的同學，就無可避免需要一些基本原則的指引，比如浸泡時間、浸泡時間如何計算？什麼時候是起點和終點？水溫的判斷、茶葉與水的比例多少等等都先要給同學說個概念。

接著是讓大家明白、體會什麼叫做茶應該有的濃度。老師把茶湯濃度與品質的關係說清楚，把茶湯的標準也說清楚，就要把茶沖泡出來一一試喝，如果人少，即場泡飲就是了，不會產生什麼不便。同學超過百人的話，為了便於操作，老師可以事先將泡好的茶分別裝入壺裡預備著，這時馬上可提著壺去給同學倒茶，每人三杯，一杯茶湯標準，一杯茶湯是偏淡的，另一杯茶湯偏濃的，三杯一比較就很容易了解茶湯的濃、淡了。

學泡茶第三階段就進入練習泡茶，我們主張同學把茶泡好後先自行試喝，再端去給老師品評，原因是：自己喝過才知道自己泡得對不對，經過自己親自去體會與檢測，才對湯味的太濃、太淡、還是剛剛好加深印象與認同。試喝也應該包括了針對不那麼滿意的味道作出調整，比如認為茶太淡，可以將茶湯回收入壺再浸一下，覺得太濃時，加點熱水，調整到認為好喝的味道，才端送去給老師品評。什麼時候最適合試喝？應該是將壺裡的茶湯倒入茶海，又還沒有分茶入杯的時候，泡茶者可拿起茶海倒一些茶入自己的杯，輕輕試兩口，沒問題的可可馬上奉茶於老師。

老師品飲後要與同學講一下味道如何，標準？太淡還是太濃，應該及時給予方法調整，比如提出需要增長浸泡時間、降低水溫等等，接下來幾堂泡茶課都可這樣重複，直至最後一次要考試了，才不許試喝調整，這種練習是學泡茶者的體能訓練，我們反對泡得淡一點也是茶，泡得濃一點也是茶的做法。

初學泡茶、沒有經驗的同學，就無可避免需要一些基本原則的指引，比如浸泡時間的掌握、浸泡時間如何計算？什麼時候是起點和終點？水溫的判斷、茶葉與水的比例多少等等

浸久一點與浸快一些

不是茶葉放多就會甜的，要有足夠浸泡時間，壺要有空間給茶葉浸潤

上午十時多我踏入辦事處，碧姬說要喝昨天那個好喝的茶。我說是白毫烏龍。碧姬說東方美人。碧姬說白牡丹[註一]。我說白牡丹是上回喝的，不是昨天那個，昨天那個是東方美人。碧姬說東方美人。

碧姬拿著一把茶壺，一個茶杯走過來要茶葉。我把茶葉罐拿出來，打開伸手取茶。碧姬說茶葉放多一點，我要喝甜一點。我說不可以，放剛好的茶量就好。碧姬說昨天那杯很好喝，但是淡了一點點，我要喝更濃更甜一點的。我說昨天給你那杯茶是第二泡，我在沖泡第一泡的時候顧著收電郵，忘記浸泡時間，第一泡浸很久才出湯，大部分滋味都出來了，所以第二泡的口味會淡一點。碧姬說還是很好喝啊。我說我的茶量本來準備要泡三道的，第一泡雖然濃一點，只要第二泡浸泡足夠久的時間，它也能有足夠濃的效果的，現在淡而好喝是正常啊。

碧姬說茶葉放多一點，我要喝甜一點。我說不行，這種重萎凋製法的茶很容易會澀的。我仔細的小撮小撮把茶葉放進茶壺裡，碧姬說昨天你的壺比我這個小。我說我知道的，我不會放和昨天同樣那個量，我會依照這個壺來放。碧姬說再多一點。我說不是茶葉放多就會甜的，要有足夠浸泡時間，壺要有空間給茶葉浸潤，如果你想多喝幾道，我們喝完四道後再換茶葉。

碧姬拿著茶壺，茶杯到茶水間加熱水，一會兒回來了，手上已有兩杯茶，凝視著茶湯，碧姬說顏色較昨天你給我的那杯還要淡。看看茶葉舒張的樣子，看看茶湯，我說浸泡不夠。慢慢喝一口，清甜得很，我說這個淡和昨天那個淡不一樣。碧姬沒有怎樣搭理我，似乎認為我給她的茶葉還是少了一點。我說你的第二道別馬上加熱水，先把手上的茶喝了，這一次出味會比較快。碧姬說，我這杯喝到一半才去加。就回去座位做事情了。

中午十二時多，碧姬給我發簡訊說適量茶葉，越浸越好喝。

註一：白牡丹，白茶（重萎凋輕發酵的一類茶）的一種。

撿起打翻了的茶

躺在地上的水仙茶，它們曾經被運輸了千萬里路才來到我手，於你手，它們只需要被熱水浸泡就能活過來，不要放棄他們，我小心收放了十多年才交

碧姬決定要泡白女士送的正叢水仙[註一]，一九九九年春茶，當日白女士送茶時親手泡過給她喝，她們一起看過那茶葉，揉成半球形的形狀，一個個均整立正的樣子，一點也不馬虎，並不像碧姬以往所看到的自然卷曲鬆散的水仙樣子；碧姬問為什麼，白女士說此茶使用重揉捻手法製作，以便塑造茶葉的低沈厚重風格，準備存放的水仙適合這樣做，揉捻做得太輕不好收藏。碧姬湊向前嗅聞，有一陣脂粉香傳上來，她依稀記得她喝過一款十多年老的生普洱也有同樣氣息。

碧姬拿來一只瓷壺，以及一個與壺差不多大小的有柄瓷杯，她喜歡將一壺茶全倒進茶杯裡，捧在手上慢慢一口一口享受，所以選用大一點的杯子，然後她將壺蓋翻開倒置在壺上當茶荷用，小心的撥了一點點茶葉在壺蓋裡，就準備去加熱水。

碧姬兩手托著茶具，開門時有點不方便一不小心就把茶葉弄翻掉落在地上，她非常

懊惱，心裡有把聲音說算了吧，再拿過就是，這麼少不算浪費吧。然而另一把聲音馬上從碧姬的腦袋瓜跳出來，是白女士，她說碧姬，鮮葉千挑萬選被採摘下來，一路歷盡萎凋、發酵、炒青、焙火，許多磨練才得以成為另一個新生命，你看這些新生命，如今躺在地上的水仙茶，它們曾經被運輸了千萬里路才來到我手，我小心收放了十多年才交於你手，它們只需要被熱水浸泡就能活過來，不要放棄他們，把茶葉撿上來拿去沖泡，茶葉只有被沖泡了才沒有浪費生命。

碧姬聞言不敢怠慢，茶具放架子上，蹲下來認真地搜尋一個個生命，一顆一顆將茶葉撿上來放進手裡，撿了幾顆，有位同事經過，與碧姬說用掃把掃一掃就可以了，何必這麼麻煩。碧姬說啊是老茶，不捨得。說完又低下頭去撿茶。同事站在走廊上看著她，決定不下是否要直直走過去。碧姬抱歉了，趕緊將門邊那幾顆茶葉撿起來讓路，說你先請過去吧。同事看到她一臉堅持，很嚴肅的樣子，又看看地上的茶葉，突然好像受了感染似的，也蹲下來幫忙撿茶。就這樣，兩人靜靜的把地上所有茶葉都撿得乾乾淨淨了才分道揚鑣。碧姬把茶葉拿到茶水間，該怎麼泡還是怎麼泡，當熱水沖入壺，香味隱隱然飄上來時，她好像可以感覺到茶葉的雀躍，她非常慶幸自己沒有把茶葉棄掉。

註一：正叢水仙，以水仙品種製作而成的一種烏龍茶。

沖泡茶之碎片

黑童拿著一個茶罐走到碧姬面前，他說碧姬，你送我的茶現只剩下一點點，而且都是碎末，我想把它丟掉算了。碧姬接過茶罐往裡面審視一陣，碧姬說這原本是普洱餅茶，當時我們把茶餅剝開收進茶罐，緊壓製作的茶在被剝開時導致團塊狀、葉片狀以及一些茶碎算是相當正常的事，每次沖泡如只拿較完整或小塊狀茶葉，沒有混勻，最後便會只留下較碎片的，但這些茶還不至於成為要不得的茶末，況且還有足足三分一罐的分量，不算少。

黑童說我要丟掉了。

碧姬說你要丟掉的話你還給我吧。

碧姬曾經看過白女士放茶葉的一個小櫥櫃，整齊排列著形形色色、大大小小的茶，且有短短一、二句簡單說明記錄著茶的身世，原來都是身邊朋友不喜歡了、不要了、換季了，或認為有缺陷、不夠好喝的茶，白女士不忍心看見他們要將茶葉棄掉，就留著，設法沖泡出恰當的茶湯，漸漸地大家就習慣把「不懂要如何處決的茶葉」交給白女士，把那個小櫥當作收留茶葉的所在，像那種

我們把茶餅剝開收進茶罐，緊壓製作的茶在
被剝開時導致圓塊狀、葉片狀以及一些茶碎
算是相當正常的事

專門收留瀕臨疾病與死亡的人的中心，白女士拿到茶就會盡量照顧茶們直至善終。那時候開始碧姬額外留意茶葉的「生命」。

碧姬望望默不作聲的黑童，她說黑童你別嫌棄它，要是你只不知道要如何沖泡這些普洱碎片，有兩個簡單方法，一是在茶海上加個濾渣網，萬一有茶碎流出濾掉即可，同時浸泡茶葉的時間要比浸泡塊狀的茶葉縮短。二是使用紗布小茶袋，將茶收進袋裡，如一般袋泡茶這樣沖泡就行了。

黑童還是不說話。

碧姬說，小茶袋給你一個試用，還想要的話自己去買。

黑童拿著茶罐走了。碧姬不曉得他到底有沒有聽進去。

第二天上午碧姬進入辦事處，只見桌上擺放著三粒自己喜愛的甜圈圈茶點，一張字條寫著「黑童」，碧姬歡喜得很，她知道黑童接受自己的建議了，故此送上甜圈圈作為謝意。果然，黑童走過來，拇指與食指粘著一只小茶袋展示，笑嘻嘻說我買了這個。

不舒服時要「喝對」茶

陶罐及茶是三年前從白女士處搬過來的，那日碧姬投訴頭昏腦脹，白女士拿出一撮普洱散茶說這茶我喝了很覺快意，可通氣，時時喝

紅螢回過頭來向碧姬說，好熱，怎麼天氣那麼熱。碧姬說冷氣空調在開著，是你身體發熱需要多喝一些水。後來紅螢又說好熱呀，碧姬又說喝水呀，如此幾回，碧姬突然靈機一動，她說紅螢你體內太熱，需要散熱，我要泡壺熱茶讓你喝下去發一身輕汗，你就舒服。

碧姬瀏覽一下身邊的茶，有寧波白茶[註一]、桂花香單叢[註二]、台灣高山茶、白牡丹、雲南碧螺春、普洱餅茶、安吉白茶、龍井、金馬倫紅茶[註三]、越南烏龍茶、泰國水仙、英國早餐茶等等，終於移步角落彎下身探視一只坐在地上的陶罐，碧姬很久沒有打開這個陶罐了，捨不得喝裡面的茶。

陶罐及茶是三年前從白女士處搬過來的，那日碧姬投訴頭昏腦脹，白女士拿出一撮普洱散茶說這茶我喝了很覺快意，可通氣，時時喝。有家茶行用自家收放茶葉的倉存技術存放它已經十年，把這個茶放在一個大龍缸零售，到最後缸底剩下好幾公斤的碎末沒人要，我要了。此茶擁有茶行自家收放茶葉的倉存技術，同一

時期，同一批次的茶分開地方收藏，喝起來的效果就是不一樣。

當下白女士把茶泡出來給碧姬喝，碧姬喝了兩大杯之後精神為之一振，茶就這樣送了給她。這時紅螢好奇地把頭伸過來觀看已經開封的陶罐，紅螢説啊，有一陣清涼的氣息。看清楚了，紅螢又説都是碎末，如何泡呢？碧姬選了一只柴窯高溫燒製的大陶壺，圓鼓鼓的，伸手進罐內掏了一撮茶碎放入，看看，再掏一撮，再看看，夠了，提著泡茶壺逕向茶水間走去加熱水。

茶水間備有現成熱水器，水溫一直維持約攝氏九十五度，碧姬把泡茶壺靠過去接水，蓋上壺蓋，提著泡茶壺逕向辦事處往回走，紅螢已經備好自家的茶杯在等著。碧姬拿了兩個茶碗與之並排，左手提濾渣器右手提泡茶壺把茶湯來回分入三器，甲剛好經過甲説好香，我也要喝。於是三人就喝將起來。紅螢説有一種像薄荷般涼涼的香味，含在口腔、喝進肚裡都覺得好舒服，腸胃沒有「利」的難受感。甲説好喝，還要。

碧姬提起壺去茶水間加第二次熱水，返回，把壺輕輕放在桌

註一：寧波白茶，白茶的一種。

註二：桂花香單叢，鳳凰單叢茶多以香型命名，這是其中一種。

註三：金馬倫紅茶，馬來西亞於一九二九年開闢的首座茶山，名稱金馬倫，當地生產條形紅茶和碎形紅茶。

上，等茶浸泡。紅螢說叫乙過來喝。乙拿著一個黑陶杯過來。碧姬知道茶好了，將杯與碗靠攏，把壺提起分茶，這次是分四杯。

分畢，碧姬馬上去加熱水，返回，把壺好好放桌上，紅螢、甲和乙已經捧著茶在享用，碧姬也捧起自己的茶碗深深吸一口。紅螢說我的額頭與後頸微微冒汗，感覺輕鬆好多。乙說喝得好舒服，叫丙來喝。丙過來。再過一會，碧姬知道茶好了，將喝茶器排列好，第三次分茶，分入五器。甲說這茶好奇怪，按著我們所需要的分飲，要多少杯就有多少杯，永遠喝不完似的。丙說喝得手腳熱乎乎的多舒服呀。

喝畢，甲、乙、丙各自走了，紅螢說我來收拾、洗壺吧。碧姬說現在不要洗，還可以加半壺熱水，再繼續浸泡。紅螢說我來加吧。熱水添加後返回，紅螢說要浸泡多久呢。碧姬說要浸好久。過了好久，丁來探望紅螢，丁的臉孔繃緊說頭疼。紅螢把茶倒入茶杯，剛好一大杯，仍然暖和暖和的，給他喝。丁大口仔細享用，眼神慢慢恢復平常的亮光。

不同人泡的茶有不同效果

紅螢很安靜，整個人像溶入茶席中，成為茶席一部分，碧姬注意到她有時會把耳朵微微傾向煮水壺，似乎聽到煮水壺在叫她，有時她用神看著煮水壺的壺嘴

泡茶課，紅螢給黑童示範泡茶，邀碧姬當客。泡茶二人各準備一套教室裡的標準沖泡用具、熱水和茶葉，熱水是從電水桶煮滾再盛裝進煮水壺，茶葉是黃金桂。紅螢先泡，她把茶具擺設好，便開始煮水提溫，然後把茶葉從茶葉罐拿出，遞給大家觀賞。碧姬說嗅聞乾茶的香氣時，閉上眼睛再深呼吸會顯得特別明顯，茶香不但撲鼻而來，且衝上前額，黑童連忙闔上雙眼去體驗。

紅螢很安靜，整個人像溶入茶席中，成為茶席一部分，碧姬注意到她有時會把耳朵微微傾向煮水壺，似乎聽到煮水壺在叫她，有時她用神看著煮水壺的壺嘴，終於，提起壺用熱水溫熱茶具，把茶葉置入壺澆入熱水蓋上壺蓋。

紅螢沒有用計時器，她靜靜看著壺陪著茶葉浸熱水，心無旁鶩聽著葉子舒展開的聲

息。過了一會，她提壺把茶倒出，分入茶杯，就在這時碧姬已經聞到茶的花香。碧姬拿著茶杯看看：稠，亮，金黃色，湯色稍淺，吸一口，再一口，味道雖輕了一些，但整個口腔被茶香茶味包圍著，醇又爽，有飽滿感。接著紅螢把熱水再次倒進壺，等著浸泡，這時黑童問了她幾個問題，她回答後就把茶倒出，碧姬看看，湯色濃了一些些，碧姬再喝，茶的香味豐富、韻好。

輪到黑童泡，黑童把茶具布置，煮水提溫，盛取茶葉，溫熱茶具，把茶葉放入壺內，澆水浸泡，過了一會，把茶倒出，分給碧姬與紅螢品嘗。

碧姬遠望茶湯：金黃色，比剛剛紅螢的第一道更接近所謂的標準金黃色，拿起茶杯啜飲，含著兩口在嘴巴裡，無花香飄揚，也不覺甘醇，反而有種「悶悶」的「水味」，黑童皺皺眉頭馬上說，怎麼我泡的不像紅螢老師所泡的？喝完，黑童取煮水壺倒熱水進泡茶器，等待浸泡，好了倒出分茶，碧姬拿起茶杯看看，湯色金黃，也比紅螢剛才沖泡的第二道色佳，把茶吸入口中，「悶味」仍然存留，香味仍然不顯，喉底仍然不爽，黑童喝了苦惱的說，紅螢老師，這茶怎麼會這樣？

風格各異還是風格有誤

黑童說要泡茶，碧姬拿出一罐茶說八年老的白毫烏龍。黑童說備具，就去選器具：砂壺 120cc 大，陶茶海 150cc 大，瓷品杯 20cc 大三個。接著黑童說先備茶還是先備水。碧姬說備水。黑童將水拿了放在茶席上，等著。碧姬說在以前，備水應該是從取拿生水到煮滾變熱水的過程，現在家庭、辦公室或商場泡茶，都有各種類過濾器和保溫器的設備，所謂備水，一拿就是了，故「備水」在這裡的意思，即你已經知道自己將要泡什麼茶需要多高水溫，熱水拿了過來後，馬上要在這時候決定提溫還或降溫，如果提溫則開動電煮水壺電制，用酒精爐則點火，如果認為水不必加熱，則放著備用。黑童於是點火提溫。接著黑童說備茶，從茶葉罐內取茶，一次、二次、三次、來回幾次取了一點茶葉，他說夠嗎，碧姬說少了，他說我可以浸久一點。

黑童把茶泡出來了，淡黃的湯色，清清的茶味，湯水不冷不熱。碧姬說水溫過低了，浸泡也不夠長。這時紅螢也過來了，紅螢喝了一口說，茶還沒泡好呢，有淡淡的蜜味，那是因為茶原來是優質茶，但水溫太低，浸不夠，茶真正的味道並未釋出，可惜了好茶。黑童

這時紅螢也過來了，紅螢喝了一口說，茶還沒泡好呢，有淡淡的蜜味，那是因為茶原來是優質茶，但水溫太低，浸不夠，茶真正的味道並未釋出，可惜了好茶

提起茶海把剩下的茶添給大家，紅螢試試味道說，更冷了，香氣已經散掉，剩下一點點茶味而已。黑童接著把第二道茶沖泡出來，紅螢說，湯色仍是淡黃，但卻是稍微帶苦的。第三道，紅螢說，是茶味。第四道，紅螢說，沒味了。碧姬說四道茶，每一道一個味各自分開，不能溶合在一起，黑童，你的浸泡時間判斷得不夠準確，使用心算法可能不適合你，也許你需要準備計時器來讀時間。

紅螢說越喝越不滿足，明明知道這是一個好茶，卻沒有好好享用到好茶的味道，比從來沒有喝過更難過。黑童說你泡給我喝喝看。碧姬說我來泡兩壺，隨即將黑童用過的茶具收一邊去，選了一只約150cc 的瓷壺，30cc 大的瓷杯三只，茶葉放了一把進壺內，澆熱水，過了好一會，茶湯直接倒進杯子裡，紅螢說這個才是白毫烏龍的樣子，亮麗橘紅好嬌豔，稠稠的像有一層油。她吸一口含在口腔，又說毫香、果香、蜜香一團濃郁，好豐盛好迷人。碧姬沖泡第二道，澆熱水，浸泡，把茶杯收回靠攏，過了一會，將茶倒進杯子，香味依然飽滿飽滿的樣子，紅螢喝了，臉上露出高興的笑容說這回喝得滿意了。然後揚長而去。

茶杯衛生的處理

泡茶者準備茶席泡茶時要像那些在家裡為家人煮食的婆婆、媽媽這樣，隨時都會將煮食環境、廚具、菜肉用料小心地保持乾淨衛生，才煮給家人吃；壞了的食物，骯髒有毒的餐具，肯定不會拿出來讓孩子們用

碧姬的茶泡好了，她伸出右手兩指持著杯沿，中指托著杯底輕輕一推，把溫杯的水倒進水碗，杯子放回原位，再提起茶海分茶入杯。黑童說碧姬，你這樣做很不衛生，你的手指碰到茶杯了，為何不用茶夾拿茶杯。碧姬說，泡茶者在泡茶前必須將自己整理一下，雙手清洗乾淨才可以進入茶席開始泡茶，既然已經乾淨，也就不會有不衛生問題，使用茶夾就變成多此一舉；再說，使用茶夾是否就能夠代表衛生呢？很多使用茶夾者習慣任由它一直長期擺放在泡茶席上，而忘記每一次在用過後要洗乾淨、晾乾的需要，這樣的茶夾不是比我們的手指更不合衛生嗎？

黑童說，你不用茶夾也算了，但是你為什麼沒有準備一個消毒鍋在席上把杯子消毒。

碧姬說，泡茶者準備茶席泡茶時要像那些在家裡為家人煮食的婆婆、媽媽這樣，隨時都會將煮食環境、廚具、菜肉用料小心地保持乾淨衛生，才煮給家人吃；壞了的食物，骯

髒有毒的餐具，肯定不會拿出來讓孩子們用，她們本身當然也不會邊邊邊邊就切菜煮魚，盤盤碟碟當然在平日每一次用完後就會洗得乾乾淨淨放好備用。假使泡茶者生活環境一貫地衛生，用具每次用後作完整清理，泡茶席當然能達到乾淨程度，茶杯不必經過消毒，這是泡茶者的基本衛生。如果泡茶者有消毒茶杯的習慣也是可以的，但「消毒動作」不必在茶席上「做」給客人看，準備茶具時在料理室完成即可，比如我們在一些信譽良好的餐館用餐，餐館也不會在客人餐桌上把餐具一一消毒給客人「看」。

黑童說，有些泡茶者用一碗熱水一直浸泡著茶杯備用可行否。碧姬說不必，備用茶杯收入乾淨盒子，或乾淨茶具櫃即可。

黑童說，為了保證衛生乾脆喝茶時統統使用一次性紙杯。碧姬說不可，紙杯喝茶徹底破壞茶的味道，茶失去應有味湯味道，即變成一杯沒有靈魂的「茶水」而已。

泡茶者的投入與感染

你很穩定的向著大家，你每次把茶倒出來後，就會很得意的看著它們好一會兒才開始分茶，拿著茶杯一口一口品茶時，你的嘴角笑瞇瞇的，很滿意自己的茶泡得那麼美，投入的情感很感染我。我要像你這樣泡茶，我要做一個像你這樣的泡茶人

紅螢和黑童各邀十友來喝茶，喝八十年代的普洱、六堡及水仙，請碧姬掌席。碧姬到了現場，看見茶席擺在一個活動站牌前，再看清楚，是去年的一個活動，碧姬說要把茶席移過來窗戶這邊。黑童說已經弄得好好的，為什麼要移呢？碧姬說活動站牌已過時，不適合做此次背景，會產生干擾。茶席移動後，煮水壺的距離也隨著移動，電線也就不夠長了，黑童說電線拉不過去左手邊，碧姬說放在右手邊也行。紅螢把備好的青瓷壺、茶杯、茶海取出，碧姬選了兩只瓷壺，六個茶海，二十三只茶杯。紅螢說需要泡三種茶。碧姬說瓷壺各一只用來泡普洱和水仙，沖泡六堡用我從家裡帶來的砂壺。

碧姬拿出一塊棉布鋪桌面，規範出一個席位，開始把應用茶具、茶葉一一擺放設置齊備，做好了，默默看著茶席一會兒，滿意了，碧姬露出笑容，望望紅螢。紅螢煮水。

碧姬看看在座的客人，他們以茶席為中心，圍成一個半圓形狀而坐，大部分已經準備好

了，舒服地坐著神情安寧。其餘甲手掌上放著一支手提電話，手指不停在按來按去。乙與丙在聊天。丁低著頭雙手在手提袋內翻抄物件。戊這時進場入座，拉開椅子發出響聲，與紅螢隨即捧出為客人添茶。客人手上各自拿著一只茶杯，是剛剛第一道茶奉上的，他部分客人轉過頭看他。碧姬雙手輕輕垂放，安靜站在茶席前，過了一會兒，客人都專注的望向茶席與碧姬，碧姬環視各位客人，與他們微笑示意，然後才開始泡茶。

整個茶席以及流程的安排由碧姬掌控，紅螢在旁只幫忙做兩件事：一是將熱水預先煮備，碧姬示意要的時候，紅螢就為她加入茶席上的煮水壺。二是分茶與奉茶。當碧姬把茶泡好後，會將一壺茶分別倒進兩個茶海，就與紅螢各自持一茶海，將茶倒入茶杯。茶杯已經預先置放奉茶盤上，每盤有十一只杯。茶分好了，放下茶海，碧姬與紅螢就各自捧起奉茶盤，給客人奉茶。碧姬往左手邊奉，順序從左至右到第十一位客人，紅螢從右手邊奉，順序從右至左到第十位客人，最後一杯留給自己。

碧姬分茶完畢轉回茶席，拿起茶海為自己倒一杯茶，一口一口咀嚼吞嚥，末了嘴角帶滿足的笑容。然後碧姬檢查一下水溫，打開壺蓋，審視一下茶葉，繼續沖泡第二道，第二道茶好了，倒進茶海，碧姬看看茶湯，眼睛一亮，神情愉快，把茶海置放於奉茶盤，

們必須從頭到尾照料好自己手上的這只杯子，直至茶會結束交還茶席。

如是者喝三個茶，每個茶喝三道，每道沖泡兩次平均倒入兩茶海，每茶海約十二杯茶。每位客人可喝到九杯茶，席間不換杯。碧姬於兩個小時內要換茶葉換壺兩次，沖泡十八次，奉茶九次，喝茶九次，看茶識茶賞茶說茶無數次。

茶會過後，紅螢說碧姬，我一直在你的右手邊看著你泡茶，看得非常清楚，你很穩定的向著大家，你每次把茶倒出來後，就會很得意的看著它們好一會兒才開始分茶，拿著茶杯一口一口品茶時，你的嘴角笑眯眯的，很滿意自己的茶泡得那麼美，投入的情感很感染我。我要像你這樣泡茶，我要做一個像你這樣的泡茶人。

泡茶者調整茶味後再奉茶之談

教泡茶的老師需要先行讓泡茶者試喝茶的「標準濃度」，讓泡茶者知道老師對茶的要求，泡茶者在沖泡後可自行試味道

時，泡茶者要怎麼知道茶的味道是不是對呢？

紅螢把茶沖泡完畢，猶疑著看著茶湯，決定不了是否要奉給碧姬。紅螢說初學泡茶

碧姬說教泡茶的老師需要先行讓泡茶者試喝茶的「標準濃度」，讓泡茶者知道老師對茶的要求，泡茶者在沖泡後可自行試味道，利用這種比較與體會的方法，泡茶者很快就會了解茶的味道是否到位。碧姬續說，老師除了預先讓泡茶者試喝、掌握茶的應有表現，在試喝泡茶者沖泡的茶時，也可馬上採用對比法來提供更清晰的說明。比如甲的茶過濃，老師可現場實行泡茶，泡出標準濃度的茶味讓泡茶者試喝比較，或可拿隔壁乙沖泡的茶來比較說明乙的茶濃度適中，如此可讓泡茶者更能具體地捉摸住茶湯該長的樣子。

老師也可在練習泡茶之前就預備好標準濃度的茶，當試喝泡茶者的茶作出點評：比如「丙的茶太淡，丁的茶太苦」的同時，將茶倒出讓學員試喝，讓泡茶者感受「對」的味道，如果老師這時能夠再細膩地分析泡茶者的茶比如：茶的濃度過了約百分之二十，泡茶者

就依據此說明而將茶調整至所需濃度。如果沒有特別安排標準濃度的茶湯試喝，老師也可將泡茶者所泡的茶，當場調整至適當的味道讓泡茶者試喝。經過這種「標準濃度的試泡試喝」，泡茶者應該就分辨得出自己泡的茶是否味道「對」了。

紅螢說泡茶者泡茶後，可以先試茶確認一下味道對不對，才把茶奉出去嗎？碧姬說當然可以，要是泡茶者經驗豐富，對茶湯掌握得很好，不試亦無妨。奉茶前，泡茶者可從茶海拿一點茶試味道，這時還沒正式品茶不用拿滿杯，泡茶者在試味之後，根據茶的濃淡來調整，過濃就可往茶海裡加熱水釋淡，太淡就將茶湯「回籠」倒回入泡茶器再一次浸泡，最後把調整好的茶倒入茶杯奉茶。

紅螢說經過這樣調味，茶湯便可以與「第一次就把茶泡好」的那種標準濃度完全一樣了嗎？碧姬說那肯定不如「第一次就把茶泡好」那麼到位，這種調整方法只是一個補救，比如當茶沖泡得只值五十分，調整後可能值七十分，這是一個「寧可打折而不要錯下去」浪費茶泡錯茶喝錯茶的手段。

紅螢說那麼除了學泡茶的時候，其他泡茶時間，喝茶生活要是泡不出茶應有的標準濃度，也要這樣調整嗎？碧姬說，是的。

這麼多人的泡茶練習怎麼辦

採用舉辦茶會的方式，即在現場需要設置足夠多的泡茶席，盡量讓大部分人可以動手泡茶，一定要讓全部人可以至少喝到一、兩杯茶。泡茶席不必太大，以便泡茶者能夠專注照應到每一位品茗者，故此每張泡茶席的品茗者被要求控制在約十人。

雪蘭莪州教育廳 JPS 與加影育華國民型中學主辦的第九屆全國中學生中華文化營籌備期間，籌委會秘書楊老師邀我們洽談，希望能夠安排一堂茶文化課給同學們。我們經過溝通後當下就把任務接下來安排好，營會舉辦日期是六月六日至九日，茶文化課於六月八日舉行，此篇記錄其過程安排、如何練習泡茶等情況。參與人數多少？參加文化營的中學生有三百人，再加上執委老師、學長、學姐，參於茶課茶會的將達三百五十人。

時間有多少？兩個半小時。

要上怎樣的課？泡茶課。我們認為要帶動、推廣茶文化，要讓不認識茶文化的人了解茶文化，基礎是必須先了解，學會如何泡好一壺茶，學習茶文化不能光靠嘴巴說，要從泡茶、喝茶做起。

整個流程如何進行？講課「泡茶的基本原理」四十五分鐘，泡茶程序的說明與示範四十五分鐘，練習泡茶一小時。

有那麼多人怎麼辦？我們採用舉辦茶會的方式，即在現場需要設置足夠多的泡茶席，儘量讓大部分人可以動手泡茶，一定要讓全部人可以至少喝到一、兩杯茶。泡茶席不必太大，以便泡茶者能夠專注照應到每一位品茗者，故此每張泡茶席的品茗者被要求控制在約十人，後因場地之故，我們將出席者分成三十二組，每組十一人。

誰掌席當主泡者？每組進入個別的泡茶席後，隨意坐上已經準備好的十一個座位，我們用抽籤方式決定泡茶者是誰。抽籤怎麼做？之前預備好十一張籤條，寫上一至十一的號碼，現場抽出一張，比如是五號，坐五號座位的參與者就要換上去主泡之座，準備泡茶。喝完一道，沖泡下一道之前再進行抽籤，抽中者便要輪番上陣坐到主泡位置，掌席泡茶。

這麼多泡茶席茶具要到哪裡找？楊老師先檢視學校裡有幾套，不夠的全從茶藝教室這裡借出。泡茶壺要多大小？如何分茶？由於都是新手，泡茶壺維持在大約150cc大，以便提拿容易減少出狀況，泡出茶湯約120cc，分給三位客人品茗者，留一杯自己喝。一

道茶完了，即抽籤馬上換下一人泡下一道，再依序分茶給下面的品茗者，以此類推共泡四道。

抽籤、接力當主泡者的目的是什麼？一、為了能夠讓更多不同人參與泡茶練習，這是在短短時間內要讓這麼多人動手做一做，提高學習效果的辦法。二、為了讓還沒有輪到泡茶的人更投入，這時他們每一位都必須把注意力放在泡茶過程上，關心茶和水的比列、水溫多高、主泡者所實施的浸泡時間是多少等狀況，以便接力時才知道要怎麼沖泡，怎麼調整浸泡時間，更長還是更短。雖然到最後並沒有每人都泡到茶，但過程至少是專心的。三、大家不必你推我讓「誰該當主泡者」，或形成只有「特別人士」才可當泡茶者。

泡茶練習時誰能知道學生做得對不對誰去把關？我們請楊老師挑選三十五位執委學長在活動前來茶藝教室先上課，一個半小時茶藝老師講課及示範泡茶，一個半小時執委學長們練習泡茶。活動當天，茶藝教室派了三位老師前往，之前上過課的這三十五位執委學長就充當小助理幫忙關照。

你泡茶我學功夫

無論上課、舉辦茶會時泡茶喝茶，必須讓大家泡到茶、摸到茶、喝到茶，大家才能吸收進去，故最好能有足夠茶器具，有些場合不能讓每位參與者擁有一套茶具練習的話就要變通

泡茶喝茶的一般情況都是你泡你的，我等著喝茶。泡茶者一來忙著準備，二來很投入，他們將不會、也不適宜再分神與喝茶者作社交應酬之談話，等喝茶的人往往或結伴談天說地、或東張西望、或百般無聊大多並不關心茶是如何泡出來，泡茶者與喝茶者因此常常處在貌合神離的情境，這有點不大好。

如果一個高手在泡茶，我們是可以看他怎麼設置泡茶席，怎麼泡茶，從中吸取茶道養分的，比如他使用多高水溫，什麼時候要調整？前後兩泡的「間隔時間」有多長？出茶時茶湯「倒乾程度」的乾淨俐落，都是在告訴我們茶葉的故事，看得明白的話我們就可以知道茶湯的濃度。如果是同學間泡茶，我們也可用心看，藉此互相學習。

在茶道課練習泡茶時，偶爾人多安排不到每人一套茶具，需要分組，同學們也是分到泡茶的就泡茶，分到喝茶的就等喝茶，等喝茶的同學有時還玩手機，或打瞌睡，認為

「泡茶」與他無關。

有一次,雪蘭莪州教育廳 JPS 與加影育華國民型中學主辦的第九屆全國中學生中華文化營上碰到三百五十人泡茶練習,沒有機會安排到全部人泡茶,就只好一人當泡茶者,約十人當客人品茗者。規劃泡茶流程時我們討論到::沒有泡茶那十位同學會不會覺得好無趣?如何讓看人泡茶的同學也很認真學茶,而不至於「無所事事」的等喝茶?

於是我們決定採用接力泡茶方式,即每一組同學十人進入被分配到的泡茶席,坐第一個座位的叫一號,第二個座位的叫二號以此類推,然後老師抽籤第一個號碼,比如九號,九號同學就坐上泡茶者位置預備泡茶。與其同時我們也預先告知全場同學,我們準備要沖泡幾道茶,每道沖泡完畢後,老師將再次抽籤,抽中的同學就要出列擔任泡茶者。

結果,練習泡茶的效果很好,同學因說不定等一下會抽中他,就認真觀察人家怎麼泡,確實體會泡茶者的每一個動作,還主動提出問題,表現了投入與參的興趣。無論上課、舉辦茶會時泡茶喝茶,必須讓大家泡到茶、摸到茶、喝到茶,大家才能吸收進去,故最好能有足夠茶器具,有些場合不能讓每位參與者擁有一套茶具練習的話就要變通,我們發覺接力泡茶方式是很好的泡茶練習。

怎樣叫做把茶「泡好」了

泡茶考試時，有一學生泡茶動作亂七八糟，泡茶器物擺放得也不整齊，衛生狀況也不甚理想，泡出茶湯喝起來味道卻剛好，泡茶老師問可以讓他及格嗎？假設這次考試採取不累積平時分數的方式，便就這次考試評分標準做決定，如茶湯方面占六十分，覺得他的茶湯還不錯給他五十五分，泡茶技藝範圍占二十分，他毫無章法當然要扣分，給他五分就夠了，其他衛生整潔方面占二十分，他完全失敗就拿零分，加起來共得六十分，那麼就這次而言，他還是及格的。

隨便亂泡都可以及格，茶喝起來也挺好，是否意味沖泡方法並不重要，大家都不必學泡茶了？當然不是，這樣說之前要先檢討，泡茶者是否碰上運氣好剛巧如此，下次並不見得也有同樣結果，不能因為一次好喝，就認為他很犀利。當我們說一個人很會泡茶，把茶都泡得很好，這種好必須能夠複製，每次要維持穩定水準才行。我們不排除他可能擁有特殊天賦，對茶特別敏銳，但即使擁有特殊天賦的人，也

不是說不用學了，他如果把茶與水溫的關係、茶與器物的關係掌握得宜，動作乾淨俐落一點，席面整齊衛生一點，那豈不更叫人賞心悅目有益身心嗎？

怎樣測試這位學生的泡茶功夫才知道是真是假？碰巧的呢還是有點天才呢？找他來，進一步讓他沖泡各種茶，比如拿六種不同的茶類，交由他沖泡，高溫時泡低溫時又泡，各泡數次，全部一一經過品茗後，每一道都能保持一貫水平，那才叫會泡茶，才是把茶給「泡好」了的本領。

不能因為一次好喝，就認為他很犀利。當我們說一個人很會泡茶，把茶都泡得很好，這種好必須能夠複製，每次要維持穩定水準才行

篇四

品茶

品味茶的相、色香味與渣

能叫頭號茶迷們隨身攜帶的茶葉，往往便是他們最心愛的茶葉，分分鐘就是早、午、晚少不了的藥

老師將用剩的約三分一包茶葉順手遞給我，信得過我將會好好泡這茶喝這茶，我打起十二分精神半點未有怠慢，捧在手掌心對待它如寶貝。近年來因為不放心，已不時興將自己喜歡的茶轉送他人，曾發現被送出去的茶葉攤屍似的投散擱置在桌上好幾天，受茶的人竟忘了它的死活。不忍心，有天早上經過，不問自取拿回手上自己細細把玩一番，沖將來喝方才罷休。

別人聽起來也許覺得怪怪地，丁點兒茶葉，犯得著這麼緊張？是的，能叫頭號茶迷們隨身攜帶的茶葉，往往便是他們最心愛的茶葉，分分鐘就是早、午、晚少不了的藥，所以才會預備三、五劑的分量在手上，萬一將之送錯人當然冤枉。於是這天把那三分一包茶葉請出，煮水泡茶。打開包裝盛取茶葉時已然透出一股仙氣，冰涼的散發著濃郁韻香。外形漂亮，紮實揉成球卷，顆顆差不多一樣大小。先取一顆放進嘴巴，甘香味迅速令所有的唾液前來口腔報到，慢慢咀嚼，細細碎碎的茶末傳來一陣陣迷人的甘醇滋味，令人未喝先醉。

這是一個名叫佛手的茶，其生產淵源可追溯至三百多年前，原來在中國福建永春縣，一年可以採製四次，那是：四月中至五月中做春茶，六月頭至六月尾做夏茶，七月頭至八月尾做暑茶，九月以後就做秋茶了，屬於多產的茶。佛手的鮮葉長的非常大，有些大得像一個手掌，常態的採摘一芽三葉來做茶時，佛手的平均重量達一點五克，比起其他適合做烏龍茶的品種高出接近二倍。由於佛手葉張大的特點，揉捻的功夫成了製茶的重點，它必須重複揉三次或三次以上，較一般烏龍茶次數為多，使茶條卷結成蠔乾或蝦乾的形狀才算大功告成。因為品種關係，佛手的茶多酚以及水浸出物含量極高，使這個茶非常耐沖泡。

收到的這份贈茶──佛手，熱水一沖下去就把我的精神給震懾住。那香，雅緻濃銳，綿綿延延粘著鼻子，我的心馬上應聲而到嘩啦啦開了幾朵花。白瓷蓋碗映照得蜜黃色湯水油潤油潤的，那豔麗，看著已經覺得感動，品嘗一口，含著，不急著嚥吞，感受香與味的茶氣仍舊維持不斷氣，讓人萬分依戀，終於終於心甘情願道別罷手了，把茶渣倒入水盂，一片一片張開來欣賞其葉子的風姿：葉形姣美，富彈性，透光性高，完整無暇好大一片葉，是一片成熟的嫩葉片，最難得是整片葉子全無折損，無任何疤痕，就像一片剛從樹上採下的鮮葉模樣。我越看越著迷。

此茶的茶氣仍舊維持不斷氣，讓人萬分依戀，終於終於心甘情願道別罷手了，把茶渣倒入水盂，一片一片張開來欣賞其葉子的風姿：葉形姣美，富彈性，透光性高，完整無暇好大一片葉，是一片成熟的嫩葉片，最難得是整片葉子全無折損，無任何疤痕，就像一片剛從樹上採下的鮮葉模樣。我越看越著迷。

團揉茶的風格與享用

沖泡佛手茶，有位茶友悠然吸了口茶咀嚼一番後，忽有所得：這是台灣（做的）茶。一語道破的，也算喝茶老手了。泡茶者所獲泡之茶確是生於台長於台製於台的佛手茶，當初的茶樹由福建引進，但製茶手法有別於現今在福建生產的那套程序，最明顯的莫如揉捻功夫。

台灣擅長團揉[註一]手藝，獨孤求敗於茶世界，無人能擋、無人能敵、無人能懂。茶青為什麼要揉捻？因為通過揉捻，可以將葉細胞揉破，葉子的汁液粘在葉面，當我們沖泡時，茶就很容易釋出應有味道。二是利用揉捻時手力的輕重，來塑造我們要的茶葉風味。三是揉捻使茶葉成緊實狀，成形後的茶葉比較好存放，沒有經過揉捻的茶葉，會像自然乾燥的葉子，一抓就破。

揉捻是怎麼做的？像我們在武夷山和鳳凰山看到的武夷岩茶啊鳳凰水仙啊，都是壓揉的，茶青在殺青後變柔軟，應趁熱迅速置於十字狀階梯形的籮筐上，用雙手搓壓，使表面看起來有點乾，

如何在第一口茶入口即能感覺到那是台灣做的半發酵茶？啊！茶們的樣子都長得特別有書卷氣，該條的條，該半球的半球，該全球還就全球，純淨無瑕。那茶，無論什麼香型，總之香氣優雅得不行，美得淒涼

但裡面還是濕的茶青，像揉麵般把裡面的茶汁揉出來。也有較現代化或偷懶的或功夫失傳的茶人，直接將茶葉投進揉捻機，由機械代勞。這類作法都是屬於輕、中揉捻程度，茶性比較清揚。

如果要塑造茶性比較低沈、重揉捻程度的茶葉，就需要團揉。

團揉曾經一度是安溪人做鐵觀音時的拿手好戲，生不逢時竟未得過眷顧，沒看過沒喝過。自一頭闖進茶界以來，只知團揉是台人的首本名曲，獨步江湖呼風喚雨，再沒有人做得比他們好。

團揉，也叫布揉，用布將經過初揉、走水焙的茶青包成一團，一手拉緊布巾的頭，一手將此團布球依同一方向搓揉，並使它滾動，越揉越緊，越揉越緊，緊到一個程度，放置一旁攤涼去，讓它散熱定形。一組數球包揉完畢後，依序打開將茶青鬆散解塊，然後稍微冷揉，再行加熱，再包，再揉。這樣一次又一次邊揉邊焙，直至茶青酥柔有味為止。

搓揉之際，大腦、心、手和布球之間會不斷交換一些信息，

註一：團揉，製茶工序之一，是用布包裹經殺青的茶葉進行揉捻，使葉
　　　細胞壁被揉破而增進香味的變化。

如空氣的冷熱、布球內茶青的乾濕、滾動與搓揉時一些力度的誤差，同一個法子在不同的時間做，都會有所不同體會，茶人就會憑著這種親密的接觸與探索，去進行小而細微卻必須的調整。

如何在第一口茶入口即能感覺到那是台灣做的半發酵茶？

啊！茶們的樣子都長得特別有書卷氣，該條的條，該半球的半球，該全球還就全球，純淨無瑕。那茶，無論什麼香型，總之香氣優雅得不行，美得淒涼。我們喝的這個團揉佛手茶，細細綿綿的堅果奶香一直在上顎盤旋，喉頭的一點餘味直叫人要拿一切去把茶換回來。

新舊佛手茶的欣賞

把茶青揉捻成蝦乾形狀的佛手茶，約六年前吉隆坡有一傳統茶行泡過我喝，不說你不知，說了你也不信，簡直像解藥，當他把熱水澆注蓋碗內茶葉，茶香就宛如符咒般顯靈空氣中，香薰陸羽，蠱惑茶民。拿著杯茶，吸一口不夠，再一口，再一口吸盡，飽滿地讓茶液衝擊整個口腔，所有的無名腫毒、統統的不愉快、一切的頭暈身興，即時藥到病除消失得無影無蹤。

對付茶民這副臭皮囊，擁有同樣效果萬試萬靈的仙丹還有六十年老的六堡、茶民自個兒的八十年代青餅普洱、所有二、三十年老的岩茶，病癮發作時，喝這些茶比打針吊鹽水更快有效。

叫茶民哭求也心甘情願，但這解藥，他們說不是你的就不是你的，哭也未必有。

卷曲成蝦乾狀的佛手茶，傳統茶行老板說約放了十六年，事實上他們並無收藏茶葉的習慣，茶辦進來後就要把它賣清光，貨換錢錢換貨這樣輪流轉，向來是傳統茶行生存的方式，錢都等著用來救命，誰捨得拿來蠆茶。到最後發現倉庫還有若干箱茶葉，

它的美，也美在更有利於茶味茶香的釋出，不浪費茶的本質，故其香可香得讓人落淚，茶液是稠稠顯生命力的，有時它甜有時它苦有時它澀，皆不忍吞嚥，含著，直至靈魂出竅

啊那肯定是賣不出或被遺忘了的，通常不多，留著自己享用好了。茶民得來全不費功夫。沒本事養茶的茶民，等著，自有人養了貢給他。

那佛手茶，仍留在原來的木箱，約二十來公斤重，老板抽了一些收進小的四方形鐵皮桶，木箱還照舊密封，不能隨便開，尤其是陰天、雨天更絕對不許開倉，免得茶葉受了濕氣，封封封。

條形茶（蝦乾狀）屬輕、中揉捻茶葉，本來就不是準備拿來長期收藏的做法。如今無意中收了，只好見一步走一步，步步為營，將它於可以管理的範圍內保持最好狀態，就對得起茶們了。

茶民另有一佛手茶，我的老師所贈，這手佛手茶在台灣做，用布包揉成重揉捻、卷成一顆顆漂亮球形的茶葉，充滿著製茶人對茶之美的要求與期許。它的美，美在注重茶樹品種的特性，佛手葉子茶多酚含量高，水浸出物也強，葉子張大而葉肉肥厚，通過良好的布包團揉手工藝術製作，造就佛手成品茶的高度細膩滋味，當我們的味蕾感官接觸到茶液一霎，是會有一種綿綿不絕的

層次感在衝擊著整個口腔的。

　猶如一些重瓣類的山茶花，花瓣數多達五、六十片以上，到了適開期便熱情奔放以「蓬蓬」的姿勢一路開一路開，開了還有，開了還有，欲罷不能開到深處。這種口感有人叫「韻」，有的也説「活」，大多會形容為「回味無窮」。

　它的美，美在所揉成的茶體是有紋理的，卷的卷、曲的曲、彎的彎、上的上、下的下、圓的圓，那是茶人做茶時的心思∴緊些鬆些、熱些冷些，半點也不允許含糊不允許走樣，出來才能緊實的溫柔的一顆顆珍珠似的。這樣的球形，相對條形的會更適宜收藏存放，直至把茶變老才取出享用。

　它的美，也美在更有利於茶味茶香的釋出，不浪費茶的本質，故其香可香得讓人落淚，茶液是稠稠顯生命力的，有時它甜有時它苦有時它澀，皆不忍吞嚥，含著，直至靈魂出竅。

思念老焙火烏龍茶

心中深深思念的老焙火烏龍茶，是老鐵，是味蕾感受到的一種原始記憶，是刻在茶民身體上的一種烙印。我記得剛入行時他們給我喝，然後告訴我那是鐵觀音的茶，該茶長條狀的樣子，深褐色吧，當時的初體驗，並不知美醜也不懂喜惡，只覺微苦，有澀意，最後整個口腔留下一抹酸。

隨即知道所喝的這類鐵觀音茶，其實並非正宗鐵觀音品種，許多傳統茶行管它們叫色種茶，是些花雜品種或由幾個不同品種的茶葉例如本山、毛蟹、奇蘭、梅占[註一]等做拼堆，再通過自家焙火而成的烏龍茶，這意味著此類「鐵觀音」並非「高級」茶，其味道是不夠「純」的。拼製是由於品種多產量少，每種分開做需要奢侈人工及寶貴時間，這樣能使生產成本降低，嚴格來說，它根本不能叫鐵觀音，也不能以鐵觀音的價格出售的。

後來喝一種由茶館用鋁箔袋自行包裝自行命名的茶，那茶名像某些花神，總之是一些美麗的字眼，這次他們說：「這是咱店最好的鐵觀音。為了要使這個茶壟斷市場，故它必須擁有一個別

人所沒有的名字。」但壞觀音永遠是壞觀音好觀音永遠是好觀音，無論你叫它什麼名。一喝之下那股熟香成為茶民眼中心中口中無以倫比的美豔親工，心甘情願做了它的跟班。

這麼多年過去，不離不棄喝了各類型真真假假、好好壞壞、幾經焙揉或只揉不焙的鐵觀音，始終不可抑制迷戀著……茶香與火香緊緊抱著互相纏綿的那股喉韻、口腔中不斷騷動催生的那種若有若無似酸非酸的清氣。

很多人一聽到我提這兩樣便笑我老古董，他們撂下一句……「那種是傳統焙火觀音」便轉過臉去，意思分明得很，是用「傳統」二字來嘲諷我的不識時務、不思上進。但在我心中，傳統焙火觀音那頭卻留著我所依戀的美味、美好、美滋滋的一切。丟失傳統觀音那種會叫人恍惚迷離的色香味，生命中許多珍貴記憶將隨之流離失所無憑無據。

傳統觀音之無可替代，是由於它製造過程中，非常重視揉捻

工及焙火工。毛茶初焙火後就需開始揉，將茶收進布包，包成一團團的，用手在布包外揉成緊緊的圓球，然後放入焙籠上慢慢烘焙，就這樣包包揉揉、又揉又焙、又焙又揉，一次不夠，再來一次，一次又一次反覆用心善待它，直到茶葉定形成卷曲狀，茶的香味轉化至我們要的韻味出現為止。安溪早期都這樣製作鐵觀音，我們從湯色就可看得出揉捻工及火工有無做好。如此絕活，我後來只在一些台灣烏龍茶才看到。

所謂老鐵，是指曾經有過包揉的折磨、焙火的歷練、且被時間洗禮過的鐵觀音。一如我們，不斷經歷生活上的變化起伏，每次淒哀與快樂的折磨，每次思念與等待的歷練，都逐漸發酵白了我們的頭髮，皺了我們的臉龐，老了我們的心，也許這就是我們沈澱靈魂的玫瑰花徑？對我而言，老鐵的「老」是關鍵詞，老鐵至少二十年老我才認為它老得足夠讓我癡迷。那個年代，我們還有時間、有心、有需要與茶久擁，感覺茶最纖細的存在。

傳統型、熟香型及清香型鐵觀音之別

經過慢火細焙的工序，觀音逐漸去掉多餘含水量，醇化而顯露茶更深沈的風華，像走過了一段青澀歲月，如今修練成一種篤定風采的女士，由生到熟的「熟香」會更接近我們的想法，它並非由「淡」轉「濃」的「濃香」

茶民手上擁有及喝過的鐵觀音，分別由三種不同風味組成，那就是傳統型、熟香型及清香型，不管什麼什麼型，假設做工都毫無疑問能說上一聲好、夠完整，花紅柳綠的香，燕瘦環肥的香，有何不可，屆時各香入各鼻，香香自立門戶成一格。

傳統型觀音，茶味與火香絞纏成一縷魂似的，約六十至八十年代的暢銷品，茶體裡常留著一種稀貴的時間的滄桑氣息，不懂茶的人也會輕易感覺出來。

九十年代喝的是熟香型觀音，茶都長得大名鼎鼎的蝌蚪形狀，茶條色澤呢當然是如雷貫耳的青褐色。當時我們泡完茶後喜歡把茶葉一片一片打開來看，天可憐見幾乎都是「綠葉紅鑲邊」的，也即表示我們看到葉子的鋸齒邊緣顯褐紅色，葉子中間卻仍保留綠色，絢麗迷人。

那是一個講究純真的年代，人們依循著觀音本身的特質，該怎麼採摘怎麼走水怎麼發酵怎麼揉捻才能激發它的本性，也就老老實實這樣做；故茶葉的體態、氣質、色相在用心製工後，八九不離十會呈現一個我們認為最適口的完美狀態，然後我們看、我們觸、我們嗅、我們喝，然後我們的身體記憶了這種能令我們快樂的儀式。

當時不必像如今這般需將觀音分成什麼型什麼型，反正一律叫觀音，清香型觀音還未出世呢，故也沒有所謂的熟香型觀音。啊反正茶們必須過關斬將一一達到上述表徵的要求，最後有「韻」從喉頭緩慢地擴散至全身，它才能被冠之觀音美名。

清香型觀音的誕生，致使人們為了作商品區別而在觀音名稱上標示出它不同風味類型，是相當符合經濟效益與推廣的做法。此處所說熟香型觀音，一般被稱之濃香型觀音，這裡強調「熟香」而不叫「濃香」，因為熟香型觀音風味由焙火形成，是清香型觀音不焙火最大的分水嶺。

經過慢火細焙的工序，觀音逐漸去掉多餘含水量，醇化而顯露茶更深沈的風華，像走過了一段青澀歲月，如今修練成一種篤定風采的女士，由生到熟的「熟香」會更接近我們的想法，它並非由「淡」轉「濃」的「濃香」。

清香型觀音屬於摩登製法，是安溪人在製茶法上的改變。約九十年代中旬，福建茶農因台人進福建生產台式烏龍茶而受到啟發，才研發出來的烏龍茶創新製法。

茶民喝到的清香型觀音盡是些破破爛爛葉子泡開的曖昧黃湯，味道偏臭青，氣短，利，還得弄個冷櫃特別招呼它們，全程茶香欠奉，鬱悶欲吐。啊茶民想：茶們眷顧我故勞其五臟六腑，我不喝臭茶誰喝臭茶？

茶的好壞我知道

熱水也煮開從壺嘴冒出微微蒸汽，她把熱水澆進壺內，壺裡就像有個茶精靈被喚醒了，化成一縷香氣輕輕飄在空中，每個人都被攝住了，眼神癡癡望著茶壺。

碧姬用過午餐回到辦事處，直走向白女士說，要泡茶。白女士說，好。白女士書桌邊原本設置有個小茶席，近幾天書稿文件多，就把茶席收起，讓書稿占用了，這時聽聞碧姬要泡茶，心軟得可以，趕緊起身收拾書稿讓位。碧姬去料理間張羅煮水器及熱水，白女士把桌面細細抹乾淨，再鋪上一塊純棉布，其餘就交給泡茶者本人準備。碧姬拿著煮水器及熱水回來，她說桌面清理得好及時。放下器具，碧姬望望白女士的藏茶架子，說泡什麼茶。白女士伸手一拿，她說泡鳳凰單叢。

碧姬接過茶罐打開觀看，嗅香，然後她說潮州茶要用潮州壺。過了一會，她說你這裡沒有潮州壺。白女士說不一定要用潮州壺。隨即碧姬選了一只約125cc 大小的砂壺，五只水墨描花的八十年代小茶杯，每只約20cc。茶倒出來置茶荷，她說夠嗎？白女士看看，說我們大約喝六道，加三分一吧。碧姬說紅螢喜歡單叢，黑童喜歡單叢，叫他們過來喝。黑童帶著甲到來，說快泡快泡。碧姬說等紅螢一起才開泡。黑童說真麻煩。人到齊，

碧姬也準備就緒，熱水也煮開從壺嘴冒出微微蒸汽，她把熱水澆進壺內，壺裡就像有個茶精靈被喚醒了，化成一縷香氣輕輕飄在空中，每個人都被攝住了，眼神癡癡望著茶壺。

過了一會，碧姬提壺輕輕將茶湯倒出，再分給各人。

紅螢單手掌環抱著茶杯，慢慢啜入一口含著，嚼之，再一口。紅螢說好滿足啊，這個叢和上次那個比較，這個濃稠甘醇得多，上回那個品質不夠好。黑童說只是不一樣的味道而已。接著，一道接一道，五道後，碧姬說滋味很飽滿，比上回那個好。黑童說味道不一樣罷了。碧姬沖泡第六道，紅螢說這泡浸久一點。

喝完第六道，白女士說這個茶果然比上回那個品質好，它的香和味是交結的，香一直盤旋在上顎，喉底一直有餘味，滋味也豐富，湯色的彩度與亮度亦好，即使浸泡久一些，微微苦味卻依然可口；上回那個香氣淡薄，只留在第一道茶的杯底，味道只有「死苦澀」在舌底，下不去，缺乏回甘的活力，這是品質不一樣了，而不只是味道風格不同。紅螢說這個茶喝了不會有餓的感覺，是好茶。碧姬慢慢的把最後一口吞嚥了，笑眯眯與白女士說捨不得這麼快喝完它。頓一下，又說你怎麼知道我今天需要喝這個茶？

黑童說喝茶為什麼要喝到這麼嚴肅？煩死了。

將龍井放成老茶

綠茶龍井屬於已經完整製作到位的茶，即使不存放也已經是「龍井茶」，有本身的「龍井味道」，它的鮮嫩特質、新鮮的口感是一直被追求飲用的，但如果想要喝綠茶龍井比較醇和、像老朋友的味道，就要「收放」，這時候的「收放」是以不改變此茶風格為原則的

碧姬拿出一罐二〇〇四年的龍井茶，開封，沖泡，奉茶請大家品用。幾位茶友有點驚訝，紅螢說，龍井也可以收放成老茶嗎？老茶是否只針對普洱、六堡而言呢？

碧姬說，綠茶、白茶及其他茶也可以收放，綠茶和普洱不一樣的地方是：未經渥堆工序的「生普洱」如果不收放的話是不能成其普洱味道的，它必須經過收放，這「生普洱」才會漸漸轉化成「普洱的味道」，因為「生普洱」只是一個完成「初乾」的半成品茶，茶的品質、風格並未穩定，需要長期存放以「氧化作用」來塑造。「收放」是「生普洱」要成為「普洱」的必要加工方法。綠茶龍井屬於已經完整製作到位的茶，即使不存放也已經是「龍井茶」，有本身的「龍井味道」，它的鮮嫩特質、新鮮的口感是一直被追求飲用的，但如果想要喝綠茶龍井比較醇和、像老朋友的味道，就要「收放」，這時候的「收

放」是以不改變此茶風格為原則的。

紅螢說綠茶龍井要怎麼收放才叫老？碧姬說收龍井的茶罐需要密封，放在乾燥通風的櫃子，別讓太陽、燈光照射，不要與書報、衣物擺在一起。收放龍井首先要找一些成品茶的含水量控制得很好，大約在百分之五內的茶葉，這些已經做好的龍井茶葉，只存放一年讓其產生後熟作用，它就是陳茶，滋味仍屬芽味，但沉穩多了。茶葉收了十年為中期存放，是「初老」，這段時期，茶葉的水分不能改，水分太多太少都將改變茶原來的本色與本質，穩定的控制，令茶味道會變得溫和敦厚。放十年以上的龍井才叫老茶，這時它已形成另一種口味，喝來別有一番溫暖滋補韻味，帶出老茶的境界。

紅螢說老龍井有什麼不同的欣賞之處呢？碧姬說，在原來龍井的基礎風格之下如：它的茶乾還是綠油油的，一開封就嗅聞到它的鮮嫩，它保持著綠茶原來的特質，但味道卻變得醇和、低沉，轉化得更迷人，香氣依舊。

新老茶的欣賞

綠茶、黃茶[註一]、白茶[註二]也可以收放成老茶嗎?可以的,在存放前確定這些茶葉已經完整製作,品質穩定到位,並非只是初製而成的半成品就能收存,短期約五年,中期約十年,長期的十年以上。

收藏這些茶需要存放進冷藏櫃嗎?不需要,這些茶葉在完成製作推出市場前都必須做好茶葉乾燥部分,如將茶葉炒乾或烘乾,茶葉含水量不應超過百分之五才對,茶葉不潮濕便不容易變質,也就無必要放入冷藏櫃;如果茶葉推出市場時含水量已超出此標,等於乾燥工藝欠缺完善,茶葉是很容易變壞的。一旦茶葉都要存進冷藏櫃才可以「延續生命」,那是很可悲的一件事情,如此的茶葉和蔬菜有什麼分別呢?製茶工藝豈不在開倒車嗎?

那麼這些茶葉要如何收藏?

茶葉會產生變壞、變味的情況，主要因為有空氣、濕氣和異味的侵入，強烈陽光或燈光的照射產生氧化作用，茶葉味道會流失。吸到不良的異味，主要因為盛裝茶葉的器具材質密度疏鬆或包裝欠密封，只要將打算收放的茶葉收入防潮性的薄膜袋，密封後再收進茶罐，茶罐可以保護茶葉以免被壓碎，將茶罐收放在乾淨、陰涼、乾燥、通風的櫥櫃裡就可，沒事不要去打擾它們，讓它們靜靜地隨著時間把自己醞釀出另一種新生命。

怎樣欣賞以上茶葉的新茶與老茶的分別？

這些茶做好後在當季當年品嘗，是享受茶的鮮爽，清純嫩芽香的音頻高揚又輕快，放久之後品茗，茶變調成音頻低沉，滋味醇和、清逸的另一種風格，無論新茶老茶，都有各自風采，沒有說是新茶比老茶好還是老茶比新茶好的問題。如果當它是新茶時它是非常優質的，放久了泡來喝發覺它很難喝，多半因為收放不得法之故，茶已變劣，並非因為舊了的老茶難喝。

這些茶做好後在當季當年品嘗，是享受茶的鮮爽，
清純嫩芽香的音頻高揚又輕快，放久之後品茗，茶
變調成音頻低沉，滋味醇和、清逸的另一種風格，
無論新茶老茶，都有各自風采

如果將一個品質不怎麼樣的綠茶比如龍井收藏，過幾年泡來喝，它是否就會變成品質好的茶？不會。品質較差的龍井時會帶些不是那麼舒服的「青腥」味，放成舊茶來喝，這股「青腥」味應該會轉化得不那麼明顯，這時的龍井喝起來是舒服的「苦澀」味，這是風格的轉變，並非本質。

收放這些茶葉的過程，如何處理已經走味或發黴的茶葉？可把茶葉當一般食材看待，如果輕微走味，沒有其他不衛生狀況，只是沒有那麼香罷了，無甚大礙，尚可沖泡飲用，家裡有焙茶機的可考慮烤一烤再泡也行，讓它不要那麼潮。如果證實是「發黴」狀況，棄之，不應再飲，腐敗了的即使拿去焙火也難起死回生。

註一：黃茶，在殺青到乾燥期間有個「悶黃」的過程，沖泡出的茶湯呈淺黃色。這類茶的高檔品多採芽心為原料，芽心的綠色成分比較少，於是茶湯就變得是少綠而僅是微黃，如君山銀針。

註二：白茶，一般用帶白毫的芽葉為原料，採取重萎凋輕發酵的製作方式，烘乾之後不論帶白毫的芽或綠色的葉，都呈灰白或灰綠，故稱白茶。沖泡之後的茶湯呈深淺不一的黃。常見品項有白毫銀針、白牡丹、壽眉等。

為什麼要開一堂課叫〈品老茶研習班〉

為什麼要開一堂課叫〈品老茶研習班〉？因為新茶與老茶會呈現不一樣個性的內容，即使茶是那個茶，即使質地是那個質地，但茶的香味往往會後熟轉化成另一種面貌與風韻，喝茶者要喝過這樣的茶，泡茶者要泡過、喝過這樣的茶，才能從中獲得以及了解茶更完整的生命，因而喝茶者、泡茶者的茶道生命也能獲得灌溉，並為進入茶道另一境地作準備。

一個喝茶者、泡茶者，如果長期以來只接觸新茶，而沒有看過、嗅聞過、撫摸過、享用過、體味過、感受過老茶的氣韻，那是遠遠不夠、不足以成長為一個成熟的喝茶者、泡茶者的，所以我們要開。

因為我們向來有喝老茶的實踐，老茶，那包括了六堡、普洱、佛手、水仙、鐵羅漢、鐵觀音、壽眉和不知名綠茶等茶，但自二〇〇〇年以來由於茶業市場的運作，老茶價格飆升翻好多倍提高，許多老茶

被資金雄厚的人們搜刮精光，改變了茶界的生態，我們再也沒有那麼容易看到、摸到、泡到、喝到各式老茶；尤其茶界新茶手，有關老茶，他們有些曾喝過，然後再也沒有了。有些只聽過沒喝過，有些連聽也沒聽過，我們認為如果就這樣把喝老茶的行為丟掉，那多叫人哀傷啊。我們希望僅就手頭上擁有的一些老茶樣或不怎麼老的舊茶樣，拿出一泡供新茶手研習用，所以我們要開。

因為我們認為我們必須抱持著一個健康的心態喝老茶，而且必須知道喝老茶要如何欣賞老茶，從茶的本質去探索它、審視它、了解它，紮紮實實地泡它、喝它、享受它，別盲目地只為了它「年分夠老」和「價格很貴」才喝它。要發掘老茶的內涵唯一的途徑就是要無數次地沖泡，無數次地品飲，所以我們要開。

〈品老茶研習班〉的上課情況是否像一般喝喝茶聊聊天的聚會？

不是，這堂課採取茶會形式進行，老師會在教室裡設置泡茶席，親自泡茶、奉茶於學生，然後一起品嘗。歷時二小時的茶會過程中，

説話內容必須緊緊扣著當天的主題老茶，老師會領著學生欣賞未沖泡的茶乾，分析泡茶要點，將茶泡出來飲用，解讀茶湯的內涵，再審視泡開的葉底，途中大家可自由對話，但話題始終圍繞著那堂課的茶。

這樣收費品茶與平常到茶行買茶時免費試茶不一樣嗎？

當然不一樣。這堂課雖也圍聚喝茶，但是專注、規劃性的喝，專題性的對話、不談任何與茶無關之話。所用的茶屬於存放茶而非商品茶。這堂課有茶席的設置，但茶席只為當日的茶服務，除了一概應用器具不設任何商品或者任何與茶無關之物。這堂課的老師從頭到尾親力親為為泡茶做出準備，泡茶、奉茶過程也不假手於任何人。以上所述說明這杯茶是經過一個從選茶、選器、備水、沖泡等創作過程而得出的作品，老師是將老茶的「新生命」詮釋出來的茶湯作者。

泡茶好像都是沒事幹的人才做的事情？有人要上這種課嗎？都是一些什麼人來上課？〈品老茶研習班〉在今年三月二十三號規劃好一年的課目，總共七堂包括有綠茶、白茶、黃茶、武夷岩茶、普洱茶、

我們必須抱持著一個健康的心態喝老茶，而且必須知道喝老茶要如何欣賞老茶，從茶的本質去探索它、審視它、了解它，紮紮實實地泡它、喝它、享愛它，別盲目地只為了它「年分夠老」和「價格很貴」才喝它

鳳凰單叢茶、普洱茶和六堡茶，每逢每月最後的周日開課，每一班只收十至十二學員，每一堂課每一位收費一百五十馬。

排好後我們布告在教室的網站及臉書對外公開招生，於四月二十九號開課，有十一位茶手出席，出席者包括有會計師、銀行經理、大學講師、保險業經理等各行專才，這種不同領域組合的茶手的出現，等於間接宣告，喝茶、品老茶在當地社會已經出現一股新的生命力，它不再只是屬於小圈子的消遣而已，它有時代的脈搏，社會中流砥柱份子的參與使它成為活生生的茶文化行為。

器
物

泡茶可使用不同茶器

泡茶、喝茶是否規定只能用紫砂壺和白瓷蓋碗來當沖泡器？而且沖泡綠茶像龍井、碧螺春以及花茶中的香片只能用白瓷蓋碗？泡烏龍茶、普洱茶與六堡茶則只准使用紫砂壺？有些喝茶者一入門就被耳提面命必須奉行這不二法門，如果不予遵守就招來痛批「這是個不會泡茶的」。我們認為不必如此規定，沖泡任何茶葉皆可以使用任何茶器。為什麼？因為不同質材與造型的泡茶器，只不過是我們旨在得出怎樣風格的茶湯表現以及茶道之感官美的表現，當我們選擇用這個不用那個，是為了在不同的時空，表達並享用茶道（包括茶湯）不同角度、層次和境界的美。

泡茶選器時怎麼選當注意的有兩點，一是該如何發揮茶葉適當風格的面貌，二即是所謂「不為物所役」之見地。泡茶器的質材，除了紫砂與瓷，我們也可以有陶、^{註一}銀、鐵、玻璃、不鏽鋼等，使用紫砂與瓷並非不變的鐵律，了解各種質材對於水的吸熱、傳熱、散熱速度才是關鍵的，沒有「把紫砂茶器換成瓷器就泡不出好喝的茶」的道理。

先說不同材質產生不同風格茶味情況，一般可從茶器的音頻探出其傳熱速度，粗陶低頻率，砂器（也即器）中頻率，瓷器高頻率，銀器的音頻又更高一些，音頻越高表示此器傳熱越快，頻率低則相反。音頻高之器，也表示其物體結構密度高，茶氣茶水不易滲透，音頻低者其結構密度亦低，茶氣茶水可滲透。滲透性過強的器皿不怎麼適合用於當餐、飲具，因恐其影響盛裝餐飲後的衛生狀況，再來液體如果會滲漏出器體外，那就是「漏水」了。

傳熱高的泡茶器如瓷器，較能表現出茶香味高揚風格的那面，比如說用於沖泡部分發酵茶類，此茶獨有的花香果味就顯得特別飄逸清揚。換了紫砂器來沖泡同樣茶類，它的香味便有低沉風格，顯得韻致甘醇。用瓷器沖泡老普洱，其香味清澈清甜，是上昂的高音；用砂器泡同樣的老普洱，香味便顯得回甘沉穩，是悠悠的低調。我們想要說的是，這樣泡茶並非「孰優孰劣」的一個選擇，我們認為兩者要兼顧，無論高揚或低沉的風格，都有其值得叫人欣賞的一面。

好比如一位姣美女子，穿起小洋裙顯得輕盈可愛，穿起晚禮服是不一樣的風格，顯得高雅溫柔。又比如炖煮一鍋肉骨茶，既可用瓦煲也能用不鏽鋼或鐵煲，只不過必須調整火候大小及烹煮時間，使其肉骨頭能呈現應有的酥化與「入味」口感。故此在泡茶選

器時應鼓勵打破成規，不應只侷限在某種質材；了解各種質材所能夠帶來的效果，不但在味覺上能夠表現不同風格，有時也能表現視覺效果，比如使用晶瑩剔透的玻璃泡茶器泡綠茶，可表現茶葉的形態美；使用一只青瓷杯來品渥堆普洱茶，其茶湯色顯得特豔麗，這些都是讓茶藝生活更豐富的元素。

再說說「不為物所役」的情況，有些茶友非得一定要用某個老砂壺泡茶才能安心，才能喝出茶味，才有辦法感受茶的美，一旦物器不在手上，任何茶，怎麼泡怎麼難喝，這就是被一個物件所奴役了。有些茶友認為傳統即正統，六堡茶用瓷器沖泡是旁門左道，碧螺春使用紫砂壺來沖泡，幾乎接近邪惡了。這樣泡茶喝茶有點太主觀，是被舊有觀念所控制。我們認為，在環境許可的情況，須有能力將泡茶器張羅得最好最精緻，相反，就算連碗也沒有一個，須有一根竹子也可以泡茶的氣勢。

註一： ，陶瓷器三大分類的一種，即陶、 、瓷中的 。瓷必須高燒結度且坯體白，陶的燒結程度較低且坯色不拘，之燒結程度介於陶與瓷間且坯色亦不拘。燒結程度高的紫砂壺（也稱砂壺）歸 類，燒結程度低的紫砂壺歸陶類，紫砂壺歸不了瓷，因為坏色不白。傳統的陶瓷器只分成陶、瓷二類，若依此分法，紫砂壺只好歸為陶器，所以把紫砂壺說是 器或陶器皆有它的道理。

選泡茶器的真義

有沒有順著茶葉原來的風格去選對沖泡器來發揮茶葉迷人的氣韻，是在沖泡時必須顧及的、遷就的頭一個細節

原來世上所有一切美好、令人愛不釋手的事物不是為了使人歡愉，而是叫人朝拜、臣服來的。美麗的好東西就那麼坐屬於她的寶座上，閃耀著奇異光芒，倒是喜歡上她的人惶恐難安，費盡心思要適應著她的脾性、體溫去侍候。

美好之物都離奇地打動人心，心軟得她要什麼我們都會應承她。我要說的是你泡茶時的態度，就充滿了這種崇拜式的禮節與情感。

你以取悅茶的方式來沖泡茶、飲用茶。你說只有這樣才知道茶美在哪裡，然後才能享受茶的美。

泡茶第一件事，你永遠要為茶找一個適合她的泡茶器，絕對不會在這件事上馬虎，

因為，你說，泡茶器是讓茶葉與水結合，釋放與安頓靈魂的第一所在。

泡茶器屬於那種質材最直接影響茶湯表現，比如有些質材滲透力較強，換言之茶的香味會滲入器體內，並且一直就住在那裡，也即代表此類泡茶器會傷害茶質，使茶串味。

比如茶葉擁有清麗高揚的香味頻率，須選用傳熱較快的茶器如銀器，這樣，清高的香味才會又清又高。比如另一個茶，屬於低沉平實的香味頻率，就要改選傳熱較慢的如陶器，泡出茶湯才會恰如其分地溫順平滑。

你不會為了私自的習慣或為了炫耀一個名貴壺而執意泡任何茶葉都只想著要用它，置茶葉不理。要瓷給瓷要陶給陶，什麼都依著她的茶性，寶貝著她的氣質，不企圖改變她一絲一毫的香味，沖泡出來的香味才真的會帶給我們綿綿的慰藉。

有沒有順著茶葉原來的風格去選對沖泡器來發揮茶葉迷人的氣韻，是在沖泡時必須顧及的、遷就的頭一個細節。此節錯過，茶的風骨精魂從此煙消雲散，再也追不回來，又何堪賞用。

紫砂壺牽強附會的說法

壺嘴、壺口、壺把這「三點」事實上沒有必要非得形成一條水平線不可，那並不會為泡茶帶來任何更便利或把茶湯泡得更美味的好處，也許「三點平」可以讓壺的造型看起來更工整，但誰規定壺的樣子壺的「美」只能用「工整」來表現呢？

我們時常說泡茶器好重要，因為，所有茶未進入口腔給我們享用之前，與茶發生最親密接觸的就是泡茶器，可以說是泡茶器第一時間都把我們的茶喝遍了才輪到我們喝。

用小壺茶法品飲時，泡茶器一般指壺或蓋碗造型的器具，各有許多材質選擇如瓷、陶、紫砂、、玻璃、銀等，這次就紫砂壺談談一些選用狀況。

首先，買了一把紫砂壺回家，是否非得要「煮壺」不可？「煮壺」又叫「開壺」，說是未啟用過的紫砂壺好骯髒，必須殺菌，將壺放進一個乾淨小鍋，加水，置入茶葉或用過茶渣，在火上像煮湯那般煮它，煮滾了滅火，讓它一直留在茶水裡浸泡隔夜，第二天才取出沖洗，如此這般經過清潔下水禮的壺，才可以拿來泡茶。

這是一個誤解，紫砂壺作為一種泡茶用的品飲器皿，就像其他類型餐具一樣，在正

常運作下它是不能夠那麼「骯髒」的。它並不「骯髒」，故此也沒有「煮壺」的理由。

再說，如果真的出現工業「骯髒」問題，是不是經過「煮壺」就安全？這是要做測驗了。

偶爾在壺內找到散布著的一層細砂，那不算是「骯髒」，那是燒制過程遺留下來的殘沙，刷掉即可。

後來有些人不說「除髒」，說「去泥味」，那也多此一舉。一把新的紫砂壺散發著砂質味道，掀開壺蓋就可嗅到，難道那不是一件最自然的事情嗎？你還期待一把泥做的壺能有什麼味？泥土氣息素雅得可以，一點也不難聞，何必「去」。又，砂壺身上永遠就會帶著這種「泥味」，與「茶味」糾纏不清，讓我們喝下肚子，這樣「煮壺」一次如何能夠徹底消滅它？討厭「泥味」的人可選擇其他材質茶器來泡茶，多的是。

啟用一把新紫砂壺何須故弄玄虛，盡保守著一些毫無意義的所謂傳統觀念，抬手舉足皆變成忌諱，壺倒不像壺了，像符咒；實在也沒有必要化簡為繁，諸多禁忌只造成想要學泡茶喝茶的新手都退避三舍，把新壺裡外沖洗乾淨，即可用於泡飲茶葉。

其次，購買紫砂壺時勿貪「舊」貪「便宜」，以為走運撿到寶。有些朋友出遊回來，捧著幾把「舊壺」給大家欣賞，誰料，發覺「舊壺、老壺」都是一些新壺做舊的貨色。

有些商人利用大家喜歡「紫砂壺越老越好，越老越值錢」的心理，把紫砂壺拿去私自做舊加工，然後當作「老壺」出售。

新壺做舊最普遍的方法，是把鞋油擦在新壺，使整個壺看起來「烏黑油亮」，以假亂真看似一把經久使用的「老壺」。這樣的壺，如果認了大概也就是一筆金錢的損失，如果不明就裡或捨不得忍痛放棄，繼續使用它來泡飲茶葉，大抵對身體是毫無益處的。

我們常常聽說有茶友在購壺時，會問那個壺有「三點平」嗎？然後提起壺掀開壺蓋，把壺翻轉令其壺嘴、壺口、壺把蓋在桌面，人就伏在桌面檢視這三點是否平平貼在桌面成一條直線，把這個「三點平」視為選壺標準的必備條件，縱使那個壺他們喜歡得不得了，如果沒有「三點平」，他們也必滿懷遺憾快快不樂，認為這把壺有缺陷，做工不夠好，到底不好在那裡好像又說不出來。

壺嘴、壺口、壺把這「三點」事實上沒有必要非得形成一條水平線不可，那並不會為泡茶帶來任何更便利或把茶湯泡得更美味的好處，也許「三點平」可以讓壺的造型看起來更工整，但誰規定壺的樣子壺的「美」只能用「工整」來表現呢？

壺嘴和壺口兩點齊平是有道理的，一旦壺嘴裝得低於壺口，接水接得一半水就會從壺嘴流出來，永遠接不滿一壺水，泡茶會產生難度。反過來壺嘴裝得高於壺口的話，倒茶時茶水就會從壺口溢流出來，導致整個茶席濕淋淋的亂七八糟，顯得難看。所以這二點可以儘量平。

為什麼壺把卻沒有與前面二點平起平坐的必要，因為一把壺必須提拿舒服，泡茶時才能運用自如。要一把壺提拿舒服，壺的製造必須能夠掌握壺的中心點，掌握壺中心點的要訣，即儘量令壺把最上端靠近壺中心，壺把最上沿的那一點如果硬硬要做得與壺口齊平，壺便有失去中心點，造成不便提取的可能。

接下來要談談養壺的情形，用到「養」這個字眼，可見茶友不把紫砂壺純當作一個器皿，也不止是寶物比如古玩字畫之類，純欣賞用，反而，他們展露了內心的情感，有將之當作一個會「長大」的生命之意。為什麼覺得紫砂壺會「長大」？而其他材質的壺如瓷壺、玻璃壺卻從來沒有聽人說過要「養壺」？紫砂壺所以要「養」，因為紫砂壺料的質感，在完全無使用泡茶之前笨重粗糙，長期使用泡茶之後便會因其滲透性材質不斷吸進茶水的績效，變得較溫潤雅緻，茶友們目睹及參與了這樣的「成長」過程，自然與

壺培養了感情。

養壺過程很多時候被忽略掉壺應有的衛生，由於它必須大量吸進茶汁滲透壺體，才會越用越舊、越舊才越美，故有認為紫砂壺泡茶後茶渣不必馬上清理，讓它留在壺內繼續浸著「養壺」；又有把茶渣挖取出來後，認為不必用水沖洗砂壺的，並號稱長久下去這些「養過的壺」不用放茶葉，只倒熱水進去也有茶味。

這些手段的運用，極容易讓壺產生茶葉黴爛、細菌的異味，對身體毫無益處，也令茶香味倘然無存。紫砂壺一旦染吸了不好的味道，根本無法徹底清除，所以不但每次須清理，還應收在乾淨之處開蓋晾乾才對。

這樣那樣的壺泡茶特別好喝嗎

壺作為泡茶飲用器具，是否一定要手工做？手工做的壺泡茶特別好喝嗎？如果手工的既定意義是完全用人手，不使用機械或借助任何器具來完成，那麼除了純手工捏出來的才可稱作手工壺，其他統統都要不及格了，像距車[註一]、轉盤[註二]、鰟鮍刀[註三]、真空練泥機[註四]、電窯[註五]等器具也不能用了，屆時很多工藝師可能面對失業。

製作一把紫砂壺事實上從頭到尾需要用上許多工具輔助才能完成，有工藝師抵馬做壺展，極忙都要叫我們帶他去五金店，為什麼？要找一些我們也喊不出名稱的新穎工具，用於製作「紫砂壺成型工具」，「製壺工具」都由工藝師親自打造。

有些朋友選紫砂壺時特別留意壺身上到底只是在裝把處有一條接縫，抑或在壺嘴和壺把處各有一條接縫，認為前者屬於全手工壺，後者則屬於非手工壺，由此而認定一把壺的孰優孰劣。所謂一條接縫，

是將泥片用拍打成型法一頭一尾接駁起來的壺身，所謂二條接縫，是採用兩個半圓形模具倒模出來再連接的壺身，但一條或二條接縫並不能當作選壺用壺評壺的唯一標準。使用模具，是要達到量產過程中，壺身成型的時間控制與造型規範需要，不必擔心它會像印刷品這樣複製，那不過是很短的一道工序。之前煉泥之後身筒加工、裡外銜接、切割處理，壺嘴、壺把、壺鈕製作，窯燒技術必須付出同樣多的心血與時間，才可以做得出一把像樣的壺。

沒有用模具製作的紫砂壺，出來的作品一定美嗎？泡茶是否特別好喝？當然不是，同樣的，難道量身訂做手工縫製的衣服就肯定美？如果做的人學藝不精，統統不過是俗物一件，如果泥的原料粗製濫造，即使非倒模也是庸品。

除了以上所述，也有朋友特別注重紫砂壺的「浮水」能力，拿一個面盤盛滿水，將壺置於水上，一些壺像酒醉，搖頭擺腦地翻個筋斗整個身體就栽進水裡，他們認為這種不能浮在水面的壺不好；另一些壺，會像一艘船般浮在水面，飄呀飄的，他們覺得這種會「浮水」的

沒有用模具製作的紫砂壺，出來的作品一定美嗎？泡茶是否特別好喝？當然不是，同樣的，難道量身訂做手工縫製的衣服就肯定美？如果做的人學藝不精，統統不過是俗物一件，如果泥的原料粗製濫造，即使非倒模也是庸品

壺才是好壺。

能夠飄浮在水面不翻不沈沉的壺大多屬於同心圓造型的壺，它們重量平均，放入水裡所以能夠四平八穩。難道為了讓壺可以「浮水」，從今所有的壺就再也不能做非同心圓造型了？當然不是，我們做壺的目的又不是要把它當一艘船用。那麼「浮水」壺泡茶特別好喝嗎？當然沒有。

註一：距車，紫砂壺成型工具之一，專用來割圓形泥片和開壺口。

註二：轉盤，紫砂壺成型工具之一，為加工泥坯，可以轉動的基座。

註三：鰟鮍刀，製作紫砂壺的修坯工具，用它來做切、削、挑、挖等動作。

註四：真空練泥機，將泥料送入真空練泥機進行處理，去除泥中氣泡，提高泥料的緻密度、均勻性和可塑性。

註五：電窯，燒製陶瓷器的窯爐，以電力加熱。

茶具與泡茶品茗的關係

同一種茶湯盛裝進不同器皿，就馬上能產生這許多優劣有別、風格有異的香味，這無疑是物與物發生關係後互相激盪，互相影響的效果

市面一般喝茶沒有人太在乎茶杯，儘管有些茶葉稀罕極了，茶壺也行情高漲，茶杯倒是一直不換。部分茶者手上雖然備有好幾種茶杯，他們比較留意的是杯子形態、紋飾、圖案是否好看，大小是否適合各種場合，相對少關注到茶杯材質以及不同材質杯子與茶湯、品茗的關係。

使用不同材質器具來煮水、泡茶和品茗，可以導致水及茶湯產生不同效果，我們喝進嘴巴能夠馬上覺得口感的差異，有些明顯地有優劣之別，我們可以指出那個較好喝那個不，有些會令同一個茶帶出不同風格比如一個香味頻率高昂另一個頻率低沈，此篇將就上述情況談談箇中發現。

要談茶器皿材質對水和茶湯的影響，我們先將茶具分成三部分即煮水器、泡茶器和茶杯。目前我們試過煮水器皿包括銀、銅、鐵、不鏽鋼、陶（含紫砂）、玻璃及塑料電水

壺幾種材質，暫時拋開用什麼燃料加熱這課題，單就材質來說，視乎該材質有多純，純度越高，泡出茶湯滋味越醇厚越美味；質地都差不多的時候，我們發覺銀器煮水無論喝清水或泡茶後的茶湯，水質柔和很多，又軟又細，更易滲透進味蕾，口感好飽滿；銅器和鐵器次之，比較沒有稠稠的感覺；不鏽鋼器具，陶再次之，香味散了不集中；玻璃器的水質較硬，在口腔化不開來，香味粗糙；塑料電水壺泡出的茶湯帶強烈「水味」，茶湯較顯澀感，味短，全留在舌面。

第二部分要談泡茶器如壺、蓋碗、杯，其材質概括瓷、陶、銀、鐵、玻璃等。泡茶器如壺、蓋碗、杯屬陶瓷的話，其燒結程度的高低大大左右一壺茶湯表現。燒結程度可從肉眼看得出，高的陶瓷質地看起來會密實細緻些。瓷器的燒結程度普遍比陶高。陶瓷燒結程度必須高，完整地把陶瓷泥坯燒熟了，泡出茶湯才會好喝許多。燒結程度稍低的陶瓷，所泡出茶湯滋味渙散，不堪咀嚼。比如兩個陶壺，X壺燒結程度高，Y壺燒結程度低，沖泡同一個茶，X壺茶湯喝起來要濃強得多。兩個燒結程度都差不多高的泡茶器，但材料不一樣，比如A壺是陶，B壺是瓷，泡同一個茶，泡出茶湯就會有風格的不一樣，B壺香味較高頻，清揚，A壺風格較低沉，香味低頻些。

泡茶器屬銀、鐵以及玻璃則講究其材質的純度，材質夠不夠純淨、是否優質、是否穩定性高，完完全全反應在茶湯，比如兩個玻璃壺，A純度很高，B純度很差，A壺沖泡的茶湯會顯得較可口，B壺泡的茶湯淡然無味。純度較高的銀壺，泡出來的茶湯滋味較濃厚、較濃稠，也能夠可以泡多幾道，反之則不行。

第三部分談喝茶的杯子，用於品茗的多屬瓷杯，還是燒結程度高的瓷杯子喝起茶來較清甜可口，香與味會結合成一體不斷衝擊口腔，濃郁。以燒結程度低的杯子喝同一泡茶，香味不那麼凝聚、不那麼立體，比較貧乏，甚至會顯出一種不那麼適口的酸味與澀味。如兩個杯子的燒結程度都高，一個是年代久的老杯，另一個是新杯，品同一泡茶，老杯要比新杯好。

同一種茶湯盛裝進不同器皿，就馬上能產生這許多優劣有別、風格有異的香味，這無疑是物與物發生關係後互相激盪，互相影響的效果，我們期待有關專家作出更進一步研究，讓茶湯更美味。

杯子質地與品茗關係之測試報告

杯子是茶湯與人體間的橋樑，無論使用什麼茶具來沖泡，茶湯最後一定被盛載在茶杯，人們直接用它來品茗，品茗得快樂否，舒暢否，有效益否對人類幸福生活之影響是深刻而重要的

對上述課題提出測試與研討。

一、測試目的

當我們談茶道的美，是可以縮小範圍集中研究茶湯的；茶湯之美，可以聚焦在欣賞其色香味，甚至更簡單的只需回答「是否好喝？」一個茶美味與否，由當時的人、法、境、茶、水、器形成主要條件，借助這些管道，我們辨別茶湯是否已經表現出應有的美味，

茶湯是茶道的靈魂。人們種茶、製茶，預備周全的茶具、泡茶與品茗環境，發明了許多不一樣的泡茶方法，就是為了要將茶包含著的豐腴茶汁釋溶出來享用。茶的美味滋養我們的肉身，讓我們感覺快意，感覺美，使我們的心思清明，達至一個玲瓏透徹的境地，那就是我們最接近我們的靈魂的時候了。所以我們要把茶種好，把茶製好，把泡茶與品茗環境弄好，把茶泡好，把茶具做好，才能夠把茶喝好，由此我們認為茶具裡那一個小小的杯子有沒有被做好，是屬於茶道很關鍵性的物品，絕對不能濫竽充數，於是針

再由味覺與嗅覺感官來作出最後判斷，告訴我們好不好喝。茶好不好喝是非常嚴肅的課題，茶湯進入口腔，馬上直接影響人們身心靈的成長與發展。茶好喝，我們會身體舒暢、精神愉快，做人做事都特別起勁，相反如果品茗得不舒服，那將會敗壞我們的身體，令我們心情萎靡。

由於茶湯的美味在人們的生活是占這麼重要的位置，加上自二〇〇二年開始發現有些茶者在喝茶時特別講究杯子，認為即使同一壺茶，倒進不同杯子來品飲可以得到不一樣的味道，有些變得極美味，有些變得難喝極了，這群茶者去到哪裡都帶著幾個「好杯子」備用。故此我們九年來一直斷斷續續觀察這方面的進展，有機會時便與茶界業者、茶友、老師交流這種品茗經驗，綜合所得說法有好幾種，舉例：一、新、老杯子喝茶有別。二、優、劣杯子喝茶有別。三、不同一個杯子喝同樣茶效果不一致，比如老杯喝X茶比較美味，但新杯喝X茶失色很多。四、即使同一個杯子喝同一種類茶，茶葉品質之優劣也會影響品茗效果，比如用一樣的Z杯子，喝Y茶，品質好的Y茶它會表現得更好，品質壞的Y茶它會比原來的難喝要難喝好多倍。五、把泡好的D茶，倒進E杯子喝一半，剩下另一半倒進F杯子換來喝，E杯和F杯可以表現得很不一樣。

我們認為上述經驗都是一些非常值得研討的課題，杯子是茶湯與人體間的橋樑，無

論使用什麼茶具來沖泡，茶湯最後一定被盛載在茶杯，人們直接用它來品茗，品茗得快樂否？舒暢否？有效益否？對人類幸福生活之影響是深刻而重要的，於是我們有了這次測試，此次進行測試的目的，主要為探討使用不同質地杯子品茗，是否會影響茶的香味，影響喝茶者對茶的喜愛。

二、測試要求

（一）每人必須戴上眼罩進行盲試，不可觀看任何過程（含泡茶）。

（二）每人必須雙手戴上手套，不可赤手觸摸茶具。

（三）每次喝茶時第一道先喝左手杯，下一道先喝右手杯。

（四）每次喝完二杯後即做一次記錄，打開眼罩手套前收掉杯子等茶具。

（五）每人喝茶總杯數：十八杯

● 第一次──Ａ茶用Ａ壺：三道×二杯＝六杯

● 第二次──Ｂ茶用Ａ壺：三道×二杯＝六杯

● 第三次──Ａ茶用Ｂ壺：三道×二杯＝六杯

（六）測試前先告知受試者：

● 每次可能是不同的杯子，也可能是相同的杯子。

● 每次不一定是同一種茶，也不一定是同把壺泡的。

（七）下列要點注意：

1. 杯子

此次測試選用兩款瓷杯，儘量讓兩款杯子的形狀、大小、薄厚、重量差不多相同，免得形成厚此薄彼的主觀，兩種杯子燒結程度也都很好，剩下的差異是不同年代的材質，一為新瓷，今年的產品，另一為老瓷，清末年代，為了公平，把新瓷杯稱作左手杯，老瓷杯稱作右手杯。

2. 盲試

此次測試為盲試，受試者所戴眼罩採深色，雙層棉布製作不可透視，手套亦是厚棉布所製，戴上後取拿杯子覺察不出它的質地。

3. 喝茶

每次喝第一口茶時必須左右手替換著喝，一道左手先，一道右手先，這樣受試者才會更加客觀。

4. 茶具茶葉更換

每次更換茶具茶葉，目的為了檢驗杯子的表現是否能維持穩定。

5. 第三道的兩個茶杯換為同一類型

6. 茶要如何泡

目的為了檢驗受試者感官品茗能力的穩定度。

受試者所喝的每一杯茶，都必須正式的泡，把茶泡得最好，不能敷衍了事。

三、實施方式

（一）第一次：A茶用A壺

1.茶湯倒進茶海

2.分別倒入每人左、右兩個不同類型的茶杯

3.測試者品茶

4.重複沖泡三道

5.第三道的兩個茶杯換為同一類型

（二）第二次：B茶用A壺──重複（一）之**1**至**5**動作

（三）第三次：A茶用B壺──重複（一）之**1**至**5**動作

四、測驗出來的結果（如圖表一）

受試者分成二組，每組五人，一為常喝茶組，年齡介於二十七歲至四十二歲，經常喝茶的習慣大約維持了五至十年，另一組為少喝茶組，年齡由二十至二十三歲，接觸喝茶約一、二年。測試得到的結果，兩組皆有認為老瓷杯喝茶比較優的趨勢，常喝茶組占百分之六十三，即喝茶總杯數三十杯裡，有十七杯被認為是老杯優，十杯被認為新杯

優，三杯被認為無差異。少喝茶組占百分之五十二，即喝茶總杯數三十杯裡，有十三杯被認為是老杯優，十一杯被認為新杯優，六杯被認為無差異。由此看來，老、新杯喝茶會產生不同效果是確定的，但差距不是那麼明顯。至於味道的差異性，大多數認為那是屬於小的。認為兩個杯子喝起來並無差異的，常喝茶組占百分之十，少喝茶組百分之二十。初步的看法，可能因為老、新兩個杯子的燒結程度都差不多一致，所以滋味的差異就變得小，甚至無差異。如果把兩個杯子的燒結程度換成一個燒結高，另一個低，差距也許會相對的大。部分受試者表示，不同的茶可能需用不同的杯子，比如當喝 X 茶時，都是用老杯好，當喝 Y 茶時，反而是用新杯好。另外一點也被提出，使用老杯子品茗的時候，茶的氣（特別強調「氣息」）味會增強，

結果分析表（圖表一）

組別	總人數	總杯數	認老杯優者	認新杯優者	認無差異	差異大	差異中	差異小	第三道錯誤	第三道正確
	a	b	c（%）	d（%）	e（%）	f（%）	g（%）	h（%）	i（%）	j（%）
常喝茶組	5	90	17 63%	10 37%	3 10%	1 3.7%	6 22.2%	20 74.1%	7 46.7%	8 53.3%
少喝茶組	5	90	13 52%	11 48%	6 20%	3 12.5%	5 20.83%	16 66.67%	13 86.7%	2 13.3%

1. c=c/c+d　　2. d=d/c+d　　3. e=e/1.2.泡數（第3泡因是同一質地杯子，不計）　　4. f=f/c+d
5. g=g/c+d　　6. h=h/c+d　　7. i=i/a x 3

換句話說，如果該茶有好的氣味會加強的好，反之，有壞的氣味會加強的壞。第三道茶使用兩個同類型杯子，常喝茶組占百分之五十三點三答對茶味道並無差異，少喝茶組答對的占百分之十三點三，這點也許說明了常喝茶組茶友在長期喝茶習慣的薰陶下，味覺、嗅覺各方面的感官訓練開始奏效。

五、杯子差異性綜合描述

（一）好的差異描述：

香氣很高，喝起來完全不一樣。甜順。香氣持久。較稠。香氣較顯。苦澀味化得快。無酸，較順及好喝。清淡柔順。很滑。入口香氣四溢。甜感明顯。好喝，甘醇。柔和。較濃。比較強。較有味。有喉韻。比較甘醇。口感較滑。

（二）壞的差異描述：

無味。臭青味出來了。弱。欠稠。香氣弱。不舒適。酸。水較硬。味較淡薄。比較澀。不香。不好喝。

以上為受試者在品茗後即時記錄下之描述，包括好的和壞的，比如「較濃。比較強。較有味。比較甘醇。口感較滑。苦澀味化得快。無酸，弱。欠稠。香氣弱。比較澀。」等感官體會，都是屬於差異程度中等或微小，效果應該不至於太明顯。認為品茗差異性

比較大的「香氣很高，喝起來完全不一樣。入口香氣四溢。」如果每次品茗都能夠達到這個層次，無疑地人們該會比較快樂幸福，長壽。另一種大的差異性如「無味。臭青味出來了。不舒適。」類似這樣的品茗經驗多了，可能會造成人們心情鬱悶甚或生病也說不定呢。

六、作者參與品茗實驗報告（如圖表二）

此品茗實驗主持者為李詩詩茶友，作者品茗後整理出以下幾點：

（一）喝大紅袍的時候，新、老兩杯茶入口都覺得茶湯濃厚，但老杯喝起來更容易感覺出茶香，香融入茶湯，令老杯的味道飽滿很多，也較清甜，較有餘韻。新杯茶湯雖也有一定濃度，但缺少韻味。

品茗實驗結果表（圖表二）

第幾次	第1次（大紅袍）			第2次（渥堆普洱）			第3次（大紅袍）		
第幾道	第一道	第二道	第三道	第一道	第二道	第三道	第一道	第二道	第三道
右手杯	新杯	新杯	新杯	新杯	新杯	老杯	新杯	新杯	老杯
左手杯	老杯	新杯	老杯	新杯	老杯	老杯	老杯	新杯	新杯
認老杯優	∨		∨				∨		∨
認新杯優					∨				
同杯正確		∨		∨		∨		∨	
同杯錯誤									

（二）當此茶泡得很好時，老、新杯之間喝起來的差異較微小，茶泡得欠佳時，老、新杯差異變得較大。差異是，新杯有「青澀」味。

（三）喝渥堆普洱時，老杯口感比新杯明顯濃厚，新杯會較淡薄一些。但老杯茶湯會散發一種不良的氣味，盤旋在上顎，與茶混於一團後令茶變得極不舒適。反之，新杯並無散發任何叫人不愉快的氣息，雖然口感較平淡，喝來中規中矩。

（四）同一類型杯一道喝，可以在吞嚥茶湯後，從舌尖餘味、上顎香味以及喉頭一點韻味來辨別出是否一致。

（七）結語

舉凡有助提升茶藝生活品茗樂趣、有效使品茶者飲茶後，達至身心舒適的茶思想或茶藝產品，都值得得到關注、開發、研討與推廣，即使它只是一個小杯子，於是我們希望要試做做這個實驗，看看茶友對這兩個杯子有什麼反應。由於時間上未能完全配合，參與此次的受試者人數相對少，本次測試只能當作一個樣板，不足以證明所得結果就是唯一的答案，此課題還期待大家一起繼續來探討。

篇六

茶會

茶道表演的現代精神

我們提倡「純茶道」表演的藝術，因為它可以忠實保留必然而且完全正確的茶滋味，不浪費精力在做華而不實的外觀上

泡茶就泡茶，喝茶就喝茶，為什麼要有茶道表演？每每提到表演，人們便會認為這樣的事物是脫離生活的，質疑它的存在意義。茶道表演，是一門藉品茶環境的設計、沖泡技藝、茶人泡茶的肢體語言以及沖泡出來後的茶的滋味，來鋪陳表述思想內涵的作品。

我們看，我們觸摸，我們聽，我們嗅聞，我們啜飲，「茶道」直接進入我們體內，撞擊我們的靈魂，影響我們如何看待生命。泡茶，不再只是幾個比手畫腳的姿勢而已，喝茶，也不只是為了解渴而已，故此要怎樣才能做好這樣的一個茶道表演，要從何處著手找尋演出的題材，而這些茶道作品於茶文化生活又起了些什麼作用等，都是本文要談述的。

近年，在各地舉行的茶文化交流活動中，茶道表演已蔚然成風成為中流砥柱的節目，這是很精彩的一個里程碑，顯示人們越來越注重如何裝置品茶空間、茶席設計的風格、沖泡技藝、茶道境界及茶人精神等較深入的表現與探討。首先談談茶道藝術家在發表一個茶道作品時，較常遇見的一些狀況如：茶道表演時所使用的茶葉、茶具和沖泡方法。

呈現一張茶道表演作品時，有必要一定得選用所代表的地區所生產的茶葉嗎？是否也必得選用所代表地區製造的道具？就實地觀察及閱讀文字與圖片記錄所得，大約百分之八十的茶道表演作品都是毫無意外這樣做的，比如我們會看到浙江來的展龍井茶席、雲南來的展普洱茶席、台灣來的展凍頂烏龍茶席、日本來的展日本茶道等，如不，很快的就會有人來質疑那張用外地茶的茶席到底夠不夠正統與專業？有沒有資格沖泡別人的茶了。

我們認為，當代茶道表演可按兩種不同的場合來規劃，第一是茶產業代表所舉辦的活動。茶產業屬於茶文化生態裡的其中一根柱子，眾企業茶商匯聚，設計茶道表演作品時將本身出產的在地茶溶入，是理所當然的傳播與交流渠道，比如來自斯里蘭卡的茶商帶來斯里蘭卡紅茶茶席；來自法國的雖然不出產茶葉，但企業擁有品牌茶，很自然的屬於法國品牌的茶葉就會被安排進茶席中，茶友就可從這些來自各地區產業的茶席中吸取第一手的產品資訊，是發展茶文化有效的方法。

有些主辦者甚至每辦活動都指定，各地區參與者必須帶來當地簽名式的標誌茶，標誌茶所喝之茶是否屬於當地製造並不這麼強調了，它的意思是「一看你泡茶喝茶的樣子，就知道你來自何方」，藉此完成「國際茶文化交流」。標誌茶也不必是屬於日常飲用茶

的生活方式，比如馬來西亞的不能不表演一邊翻筋斗一邊拉茶[註一]的特技，阿里山的無論泡什麼茶肯定要跳著山地舞進場了，是另外一種「當地茶」，對廣宣茶文化的渲染力是綽綽有餘的，因為大部分人看得津津有味。

第二種場合可說是比較學術性或稱「純茶道」的表演，在這裡，茶道的意義是無須規定用什麼種類茶，不拘泥於茶人一定要沖泡本身的當地茶，也不禁止任何流派（如有）的沖泡法。茶葉、茶具只是道具，只需用對地方、用對時間，不管何地出產並不影響茶人使用它通過它來表達有關茶道的思想、美感和領悟。比如英國人的下午茶所飲用的紅茶多產自印度，摩洛哥人的薄荷茶所用的珠茶多產自中國，香港人擅長的普洱茶法的普洱茶則產自雲南，難道我們就因為此數地區不產茶而判定他們沒有茶道專業精神？也不具備沖泡這些茶的資格？這是不正確的。

努力的是讓更多「純茶道」得到發表的機會，讓茶道百花齊放，接受考驗再去蕪存菁。

我們認為茶人對所用的茶有深刻認識和體會，對選用的茶具能充分發揮其功能與美感，有精湛的泡茶技法並每一次都能把茶泡好來喝，才是茶道表演的出台基準。我們要

當我們鑒賞一張茶道作品時，不應以茶人泡何種茶類、規定該茶在何地生產，或者

強制性要求所用茶具必得來自什麼地方，成為去判斷這張作品的質量的主要原因。茶葉、茶具可來自世界各地，每一地區的茶人可擁有自由與主張採用那一類，它重要的是如何表達茶道的內容、內涵，以及有屬於自己思想性的風格，不受任何產品或產區的影響。

以鋼琴家為例，當傅聰演奏蕭邦的〈波蘭舞曲〉時，人們不會在意他是否在演奏一支由波蘭人或中國人寫的曲子，而是欣賞他對音樂的投入感情和卓越的演奏技巧。

所謂的有個性風格，即是，基本功要做得一絲不苟，溶入表現時卻有自己的姿勢與氣勢，比如說書法，它有篆、隸、楷、行、草五大系字體，寫篆要有篆的樣子，寫草要有草的樣子，那是經過千鍊百錘的體能練習所得，但如果一直如此下去，就是摹仿而已沒有突破了。如果在一個「字」裡面，沒有藏著任何「字體」，純粹喜歡怎樣寫就怎樣寫，那是不行的，那只能是塗鴉。如果以為「寫下來的就叫作書法」，那是妙想天開。如果能在基本功上加入本身思想性的主張，那樣才算是有風格的書法。

茶道風格的形成也如此，茶道作品的好壞，是從有形的泡茶動作去表現，當一種沖泡技法得到有系統的提煉，並且，這種手法能夠將茶湯應有的味道與水準發揮得很好，它就會將一個單純泡茶的主題變得宏大、凝練而立體，因此產生無形的美的價值與張力，這就是成為一個好的茶道作品必須感動人的地方，也就是我們要說的風格。

茶道風格的形成有三種手法，第一種繼承傳統，是過去的時代、過去的人已經沿用開來，當代人有意識或無意識照做，比如印度喝馬薩拉香料茶、北京喝蓋碗茶，這種傳統較為通俗，也相對缺乏變化、單調，不必什麼文化準備。有些傳統轉向更多娛樂價值，比如四川的長嘴壺功夫茶藝，固然讓人容易接受，沒有產生障礙，但總覺得少了一點什麼。太傳統的，並無適時加入新生命的茶道，它會逐漸被淘汰，或只變為人們的一個生活習慣或民俗表演而已。另一類傳統，是純粹歷史的烙印，一切形式與細節都經典完美，這類完全改不動、代表著一種強烈文化精神的茶道，只能當作一種儀式進行，假以時日或許都將進入博物館成為古董——比如日本茶道。古董必須讓其維持最原始典範的風貌，或膜拜或仰望，不應再改造或更變它的樣子，或隨便詮釋它。

第二種風格是在傳統茶道上再創作，由所謂的正宗原產地，被正式或非正式帶到各地去，比如中國閩粵地區的傳統工夫茶，傳至香港、台灣、馬來西亞、新加坡等地，這種當時屬於從外地來的茶道，經過多年當地色彩的感染，其中部分地區已將之加以研發或修改，變成一個再創作，成為「當地傳統」。

第三種茶道風格的形成是純創新的風格，每個時代都應該有人去嘗試做，雖然，一百年裡也許只會出現一個劃時代的創新，比如 Thomas Sullivan 於一九〇八年破天荒實

施茶包運用[註二]，因而締造一種全新的喝茶文化；比如台灣蔡榮章老師於一九八〇年將小壺茶法立下典章制度、一九八三年建立茶湯考試制度，為當代茶藝創造革命性理念茶法。

當我們說到茶道作品的風格如何形成時，茶道作品不應只是指一個茶席而已，它除了包括茶席中有形的、可以摸、可以看的茶具及設備外，還有屬於無形的茶的精神領域部分。茶道精神無色無香無味，相對的難表達，我們通過品茶空間的設計、茶具搭配、沖泡手法、茶湯等來說出我們的思想。比如畫家，選擇不同質材的紙、布、顏料和畫筆等用具，描繪各種認為適合題材來將心中想要說的話抒發出來。比如音樂家，選擇小提琴、二胡、鼓或吉他等樂器，彈奏不同類型的樂曲來顯示一種意境。我們比較小心提醒「精神」這一塊，而並非只有「茶席」，因為諸如此類藝術作品並不意味去買東買西回來裝置就能體現的。

茶道作品的完成，可從兩方面著手進行構思，第一是找出各種可用於能泡出一壺好茶湯的茶具，第二是通過品茶空間的情境布置來影響及衝擊人們的情感，一旦所選用之茶具與空間設計搭配得法，人們接收到茶人發放的電波與要傳達的訊息，這種能突出某種意境的品茶空間，就會產生強烈的藝術感染力，人們將會被他所喝到的茶、所看到的事物觸及心靈感動、投入和享受其間散發出來的──有形或無形的美。這個「美」如果

能持續，並且有方法將它發揮得越來越精緻成熟，它便成為一種茶道精神。

找茶具時該找些什麼茶具？既然我們不應該規定茶人採用何地生產的用品，當然我們也沒有理由限制茶人只能用某種質材的茶具，比如說陶、、紫砂、玻璃、瓷、銀、鐵、木、竹或電子器等，樣樣皆能入茶席。我們也不排斥使用任何造型的茶具來泡茶，比如說壺、碗、盞、蓋杯（也稱蓋碗）、杯子或其他可泡茶之物，固有的形式與形象固然是一種深刻的經驗，但我們認為茶人可以擁有自己的視野，最終我們必須使自己擺脫一些舊有的、落伍的框架，找到適合當代氣息的、自己的方法與主張。

裝置品茶空間時該如何營造情境？以馬來西亞為例，茶人在設計茶道作品時可嘗試溶入當地色彩，截取生活中無處不在的感悟，比如說：一、熱帶雨林的景觀，明麗色調綠的綠，紅的紅，展示原始的自然的生命力。二、馬來風光的景觀，椰樹光影婆娑，鮮豔嫵媚的蠟染芭迪布裹胸，吃飯時只用一片大葉子盛著吃，簡單的生活如此滿足。三、娘惹的十九世紀海峽殖民地時代風情，融合了馬來民族、中國、英國維多利亞及荷蘭風格的生活方式，精緻又華麗。這些俯拾即是的原料素材，都可以成為設計一個茶席的養分，惟之前需作田野調查、觀察、經消化後再用自己的私人語言將它說出來。

不以所謂當地題材作為背景可以嗎？那有何不可？將本身既有的、思考積累的智慧與頓悟，化成一個個純粹理念比如「精儉」、「空寂」、「簡約」、「喝茶慢」早已經為茶道精神締造風潮和詮釋了清晰而冷靜的風格與秩序。

我們提倡「純茶道」表演的藝術，因為它可以忠實保留必然而且完全正確的茶滋味，不浪費精力在做華而不實的外觀上。我們不反對傳統茶道表演的形式，但對不合邏輯和會損壞茶葉的謬誤做法堅決反對，我們不能讓茶葉毀於無知或無心之手。純創新茶道風格不代表一味標新立異，未能合於味覺感官或對身體無益的沖泡法必須被截止。實踐新風格時有偏執或錯誤是難免的，但必須讓我們知道什麼是真正的創造性、什麼才是前所未有的新見地，並且它們須符合當代生活氣息，能夠被大多人欣賞與應用。

註一：拉茶，用碎紅茶泡出茶湯，加入煉乳或淡奶和糖，再以兩個大型鋼杯反覆對倒，邊倒邊將茶水往上拉高，故名。馬來語為 TehTarik，是馬來西亞從印度南部移民來的印度裔回教徒在街邊攤販售的飲品，源自印度，「拉」最初的目的是因為當地氣候炎熱，藉互倒過程可將奶茶降溫，容易入口。

註二：Thomas Sullivan，一位美國紐約茶葉經銷商。英國倫敦茶專家 Jane Pettigrew 在她的《A Social History of Tea》一書上作此記載。

龍井品茗會

因為我們希望有節制地賞茶，回顧喝茶所花費的時間，不理會身體喝多了茶的反應，下茶量缺乏精算泡到哪裡算哪裡是浪費

五月七日我們做了一場賞龍井品茗會，賞的是龍井和碧螺春。

我們將常用的講堂左右兩扇門拉合上，為要營造一個略為隱秘的空間。原因是：此二茶的香味擁有細嫩、清幽特徵，長期與它們打交道或曾經訓練過的喝茶者，隨時品賞毫無困難，新相識進場相對不容易，試過有者甚至什麼也喝不出聞不出，連連抱怨沒有味道。

細嫩、清幽特徵的茶，需要我們特別專注的心神才嘗得出來，像一口白粥，一口米飯，幾粒白果或蓮蓬，不能囫圇吞棗，必須慢慢咀嚼才享受到它們的好。賞茶時營造獨立空間，可避開多餘喧嘩聲，混雜的氣息，感官不受干擾的情況裡，感官才會顯得更敏銳，這是讓喝茶者抓住清清嫩嫩芽香味的竅門。

我們也將講堂所有燈光關上，另外接駁了兩枚柔和的黃燈，黑暗中只有它倆亮著，散發淡淡的溫柔與清涼。為什麼需要這樣做，那是，假如我們擁有一個春光明媚的下午，涼風習習的庭園，對著藍天白雲賞綠茶，多悠遊啊，那是再好不過。

這次卻是在城市森林，而且太陽凶猛暑氣迫人，在大環境無法變更的情況下，如何使喝茶者移步換景，調整心情預備享用茶就成為好重要的一個部署，陰柔冰涼的氛圍因此被設計，它可以讓人卸下交通阻塞、天氣悶熱、停車場爆滿等事務，讓人鬆一口氣，眼睛鼻子嘴巴自然也清明得多，賞茶就無障礙。為使人走境生的效果更立體，讓喝茶者能親身體驗心情的轉變，我們在入口處放了一缸已沖泡好的茶水，由兩位助埋為大家舀茶水淋手，清茶清涼清涼的香，由手掌心直通腦袋。再來，我們採用了一個流麗透徹、大長方形的玻璃櫃子當茶席，透明的光彩，令全場氣息顯得暢通無阻。

這些都是喝茶者在幕前能看到的具體裝備，泡茶進行的流程，我們是這樣操作：此次龍井品茗會以邀約方式進場，出席者有四十六位，我們準佈泡兩款龍井、一款碧螺春，每一款茶，每一位喝茶者只能賞一杯，每位總共得茶三杯。為什麼？因為我們希望有節制地賞茶，罔顧喝茶所花費的時間，不理會身體喝多了茶的反應，下茶量缺乏精算泡到哪裡算哪裡是浪費，這些做法是超乎邏輯的，果真這樣的話，和大眾所說的濫飲的醉酒鬼並無分別。

每位每款茶只能品賞一杯，將提醒喝茶者去感受珍惜好茶、享受好茶的迫切，將全副精神用於提升感官之明銳，好好地品賞好茶，品一杯已足以回味。由於三款皆屬於鮮得不得了的綠茶，為免少數喝茶者腸胃敏感、體弱會引起刺激感，每款淺嘗一杯即止是不多也不少，這樣一來，也可以免卻因喝茶量太多而需要的茶食安排，並非怕麻煩，而是為了品賞如此優雅的香味，任何茶食都不堪相稱。

（事實上一個茶喝了後會否引起不適或刺激感，與茶的做工做得好不好，以及沖泡技術是否嚴謹大有相關，不能一概而論說哪種茶類帶來刺激哪種茶類不會。做得好的茶喝起來身體都很舒服，無論它屬於何種茶類。喝茶者不必太執意茶類。）

三款茶，我們都下了一個可以沖泡三道茶的投茶量，由兩位泡茶者施泡，一人泡八杯，即每道茶有十六杯，三道共有四十八杯，足以侍奉四十六位喝茶者。我們採用每一道茶泡完即獨立品賞之做法，而捨將三道茶集中在一只大茶海再分配，因為我們認為施泡者須有能力把每一道茶都泡得一樣好喝。

無我茶會之抽籤談

一場無我茶會的完整進行，完全依賴主辦者和參與泡茶者，對這項茶會所設定的遊戲規則或稱特殊做法是否有徹底執行，假使做不到，或沒有一心一意將之做出來，即使只是「改了一點點而已」，這個「遊戲」不只變得「不好玩」，還會乖離無我茶會最初的初衷

第十三屆無我茶會於五月二十七日至六月一日在台灣舉行，我們總共召開三次茶會。第一次地點在中正紀念堂，下雨改在迴廊。第二次在日月潭水社碼頭、湖畔步道。第三次在阿里山彌陀禪寺。現談談三次抽籤所得泡茶位置的心路歷程。

第一次，手上捏著座位號碼的小籤條，迎著細雨一路走一路走，總也走不到，繼續走，忽爾抬頭見園中長著茂密老樹，葉子除了綠的還有紅的，都異常肥大，十分野麗，心中不禁竊喜：「我的座位要到了吧？最好讓我對著這一小片樹林」。越過樹林，沒有我的座位。

樹林盡頭，是園子裡的公共洗手間，男女各一座，這時心中不禁嘀咕起來：「誰會那麼歹運坐公廁前泡茶？最好不要是我」。下意識抗拒並匆匆越過它，續往前走；走了

一會，發覺座位號碼已經超越，即刻往回頭路上找，找到我的號碼了，一看，不偏不倚就在洗手間門口的迴廊。

不是沒有轟然吃驚的，說什麼「泡茶位置臨時抽籤決定，自己會奉茶給誰，誰又將會泡茶給自己喝事先並不知道」，說什麼「就算是坐在車水馬龍的鬧市，也要定下心情泡壺好茶」等等，於此時此刻都變得如此無關痛癢，微不足道，因為，現在，面前聳立的是（人人都會嗤之以鼻的）公廁，因為，現在，是「我」，是「我」被挑選出來坐公廁門口泡茶奉茶喝茶。竟發覺平常朗朗上口的「不要有尊卑之分、喜惡之心」之種種，面臨實踐時原來顯得有點難，有點手足無措，始發覺我沒有任何前例可援用，無人具體提出在公廁門口前到底要如何才能坦然泡茶。剎那間我的心思迴轉千百回，有遺憾有不甘有失望「為什麼就是我該坐在這裡泡茶」？不知如何，電光火石間我想起無數次曾經被我召喚，一起進行無我茶會的泡茶者那一張張單純的臉，一雙雙單純的眼睛，清澈地看著我，我告訴他們應該抽籤座位，他們便天真地跟著我所說的做了。那麼現在為何不應該是我坐在公廁門口呢？至此，終於釋懷，欣然以「我不對著公廁誰對著公廁」的心情就位。

第二次，座位是在日月潭湖畔步道邊緣上，泡茶者的隊伍圍不成圈圈，也組不成面

對面的排列，湖畔步道邊緣上約十個座位就顯得有點伶仃的樣子。我面對街道、背對著欄杆鋪了茶席，看到的淨是一雙雙在步行的腳。行走的路人或遊人，走呀走的猛然踢上茶席才發覺「怎麼路上多了一個擋路的」？基於泡茶位置既定、席間不語的約定，惟抬起頭仰望路人，給他一朵歉意的微笑，竟發覺自己從來不曾如此空前謙卑過。

第三次，茶會場地在彌陀禪寺外正前方的空曠地，此空地呈四方形，臨界向左右兩邊長長的伸展出去，右邊向出口處，左邊向僻靜的側院走道，我的座位於左邊走道倒數第四個，背景是山，面壁，頭頂著辣辣的大太陽。只見左邊走道最後一個座位的泡茶者，顯然受不了炙熱陽光，滿頭大汗將茶席擺布完畢，慢慢離場向側院走道遠遠遠遠地走過去，輕輕點起一根香煙，吸了幾口後彷彿回神過來即滅掉，再重新回到自己的茶席上，乖乖地坐在那裡與我們一起曬太陽。他受不了陽光的身體幾乎要冒煙了，需要慣性吸煙鎮靜心情，會得走到場外大老遠之地才點起香煙，克制地吸了幾口即止，那是不隨便冒犯茶會場地。他甘願坐在陽光底下泡茶，因為他受到「泡茶位置臨時抽籤」的感召，故此慷慨就義原位入座。此種克制，長久為之至不落痕跡的境界，就稱為信念，此信念，就是無我茶會所以是無我茶會之精神所在。

一場無我茶會的完整進行，完全依賴主辦者和參與泡茶者，對這項茶會所設定的遊

戲規則或稱特殊做法，是否有徹底執行，假使做做不到，或沒有一心一意將之做出來，即使只是「改了一點點而已」，這個「遊戲」不只變得「不好玩」，還會乖離無我茶會最初的初衷，對無我茶會所要表達的核心的茶道精神造成一種冒犯。這樣的茶會理應不能也不必冠上無我二字，那是毫無意義的。

茶會可以有很多不同形式，比如游泳有蛙式、蝶式、自由式等花式；太極也有陳氏、楊氏或其他式別；繪畫與音樂也如是。各種活動自有其進行章法，不管那一種，投入期間皆有必要演什麼像什麼，如此，人類的生活才可因為通過諸如此類知性、學術或藝術活動得到感化、共鳴進而取得精神悅愉、滿足的養分，為生活創造新的價值。

無我茶會的形式，由打破一貫地「一人泡茶供多人喝茶」的固定觀念開始，實施人人泡茶、人人奉茶、人人喝茶的新秩序，其進行方式或要求歸納成：一、抽籤決定泡茶位置，二、全體依同一方向奉茶，三、接納各種茶葉，四、把茶泡好，五、沒有司儀與指揮，六、茶會過程不說話，七、不限制任何地域與流派的泡茶方法。非常簡單，像小學生般照做便行，純粹「以茶為主」而做，技術與行政要求幾乎降到零，一多了心來做便不行。整個茶會過程無所謂評判也無所謂監督，依賴口授約定，這是它感化並召喚人們追隨的精神，然而這也是它最難跨越的一道門檻：有關茶會必須藉由主辦者和參與者

有自我要求才有辦法完成，否則成不了。

所謂自我要求，以「抽籤決定泡茶位置」這項為例，假使主辦者照做，將寫上座位號碼的小籤條悉數置入紙袋，讓每位參與泡茶者抽出一張，泡茶者得了號碼也照做，自動入坐，這就是無我茶會所要賦予「抽籤」程序的籤名式之境界：無尊卑之分。但由於臨時抽籤所得座位需要面對至少兩種不確定的狀況：一不知道將會奉茶給誰或誰會奉茶給自己，比如對方可能是你喜歡或討厭的一個人，二是座位的地理環境境夠不夠「體面」，比如說可能是一個鳥語花香的位置，或者在公廁門口。有些泡茶者在入坐之關鍵時刻會顯得徬徨和掙扎，對世俗的長幼、身份、地區、性別、名譽、地位與特權就需要自覺地有所克制，不使其發作，這便是自我要求，只能自我完成。

有主辦者邀請了一些推廣茶文化工作不遺餘力的長輩們前來助陣幫忙及參與泡茶，考慮是否有需要以示尊重格外安排讓長輩們抽個「好籤」，占個比較「好」的位置，這就需要「局部處理」籤條，將幾個「好籤」另收放一紙袋，只供認定的幾位長輩來抽。此先列一開，無我茶會的精神就蕩然無存。再說，長者們不就為了支持茶會的精神而來的嗎？他們豈會在乎座位在哪裡，無論身在何處泡茶，長者們自會發光發熱燃燒周圍，犯不著作如此複雜安排。我們認為這是違背無我茶會的約定的，萬萬不可做。

也有問，為了讓茶文化推廣至更深入民間，茶會需要廣宣，廣宣包括安排一些儀式及新聞發布，這些活動需要請長輩們集合在儀式地點。假設那是一場設有好幾千個座位的茶會場地，萬一長輩們所抽籤到的泡茶位置在比較偏遠之處，找來找去要怎麼集合呢？索性把長輩們放在圈定的抽籤位置吧。不可。建議活動儀式與茶會分開兩段時間，先騰出時間集中一個地點完成儀式，再進入茶會場地抽籤就位，擺設茶具，觀摩，泡茶，如此就省卻找人的煩惱，想要參與活動儀式的泡茶者也不用擔心在茶具觀摩時間走開去，茶具到底會不會遺失或受損。

無我茶會的「抽籤決定泡茶位置」之程序可否這樣處理：開始時還是和大家一起排隊抽籤，等抽到籤條後與另一位泡茶者對換號碼？我們認為，無論主動或被動對換籤條，都已歪曲了抽籤的意思和意義，失卻了參加這場活動的資格，也違背了參加活動的體育精神。

抽籤，普遍贊同是屬於最簡單以及最少人為因素安排次序的方法，故此無我茶會才有這樣的約定，遵守這樣的約定，無我茶會中的「無地區、種族、性別、年齡、身份、學歷、收入、職業、外表、尊卑、喜惡之分」的茶道精神才能得以體驗和體現。假設籤條經過對換，即使雙方是心甘情願的，也勢必影響整體的默契與士氣，對持有抽籤信念

的其他參與泡茶者將會是個打擊。要是這樣換來換去，對抽來的號碼、所得位置的周邊環境或旁邊的人如此偏執，茶會恐怕很難傳達「無我」訊息。「抽籤」是無我茶會的基本架構裡不可動搖的一根主柱，也是通往無我茶會所宣召的「無」的道，豈容朝三暮四改變它。

泡茶者在茶具觀摩時間交談時，話題也應避免在「泡茶位置」上打轉，比如「我抽到一個好位置，攝影鏡頭一定會對著我」，比如「我抽到的位置不賴，某人坐我隔壁」，比如「你的位置在大堂還是在路邊，我的是在大堂」，諸如此類都是一些自我炫耀、令人不舒服的談話內容，乖離無我茶會的原意了。如果我們想要觀摩對方的茶具，表示關心，只需問「你的位置什麼號碼」。

豁免抽籤座位號碼的情況被允許嗎？如果有行動不便或視力不便者參與泡茶，該當為他們安排坐合適位置上泡茶，不必再實施抽籤。另外一種，成人和小孩一起參加泡茶，小孩約八歲以下仍需要看顧，可設「雙人籤」，讓他們倆的位子連在一塊，方便關照。

還有其他有關座位的問題，一是品茗後活動，如果安排的是靜坐，大家靜坐也就是了。假設安排了音樂演奏或唱歌，負責表演的茶友該坐那裡？二是茶會有活動或儀式時，

為推廣和宣傳茶文化工作而來的長者、傳媒該坐那裡？

先說品茗後的表演，可以是唱歌、吟詩、或吉他、二胡等樂器演奏，通常從泡茶者中約定一位，這位茶友應如常抽籤入座泡茶，樂器置於身旁，約好的時間到了，坐原位上就可開始進行表演，不必站起來隆重介紹，就像日夜交替運作，起風了自然有風聲那麼自然，也不必等大家鼓掌。如果參與泡茶者中大家沒有意願表演，請了一位只參加表演但沒有進行泡茶的茶友來，這位表演的茶友是必要與大家一起排隊，抽籤號碼入座的。

無我茶會基本架構並不為特定個人設所謂表演舞台或貴賓席，無論泡茶者或表演者都環列坐一起，誰該在什麼時候做什麼事情，做就是了。表演者在表演時純粹抱持著為這一場茶會及與會者「分享」或「服務」的心態，創造一段美好時刻，並不為報償、讚美、名譽而來。

第二情況，到場協助的長者、工作的傳媒朋友該坐那裡？傳媒朋友這時應該展開工作比如採訪以及攝影，可以當作是圍觀茶友，隨意走動參觀茶會進行，泡茶者在適當時候可予奉茶。我們認為，如果當日沒有特別原因不能泡茶，長者們都不要放棄泡茶，應如常和大家排隊抽籤入座泡茶奉茶喝茶。假設當日有長者不想泡茶，亦可成為圍觀茶友，隨意走動觀禮，如遇泡茶者奉茶，可停下喝茶。

「品茗茶會」商品化的過程

泡茶喝茶這回事，似乎人人在家裡都曾經做過，就像我們也收藏一些音樂光碟，喜歡時自己播放音樂或歌曲來聽聽，偶爾自己也做一頓料理吃吃這樣子。假如說到要買入門票才能進場去享受上述這幾種活動，相信很多花得起這筆錢的人不會拒絕到音樂廳或演唱會聽聽心儀的演藝者彈彈琴唱唱歌、到一家優質館子品嘗該位廚師的手藝。

但，需要購買入門票才能進場：特別為了茶營造出精緻的氛圍、特別為了品茗、特別為了享受該位泡茶師沖泡所得的茶湯「產品」，在茶界算是新興。許多茶藝中心進行茶葉買賣交易時，往往會先將茶泡出來請大家喝茶或試茶泡飲，茶友早已習慣到茶藝中心有免費被招待喝茶的「特權」，是故「品茗藝術產品」要推出市場需要磨練及勇氣。磨練，是指泡茶師的沖泡技藝是否已經達到一個可以「賣錢」的境界？勇氣，是指向茶友收費，有些茶友認為這種「產品」沒有人情味。

我們認為品茗生活總有一天也會走向精緻化，比如像去赴一

場音樂會或一場雅緻的饗宴，有人為我們做好了一切，我們去到現場可以投入其中，純粹享受，所以「品茗藝術產品」是必要的。

〈五覺茶會〉就是在這樣的概念下產生的茶文化商品，我們把與茶有關的元素組合起來，通過視覺、嗅覺、觸覺、味覺、感覺來欣賞茶和品味茶。茶會的設計由四個基本流程組成：一洗手、二薰眼、三吃茶及四品茗，由此可全方位啟動本身感官五覺與自己相處，細膩地仰賴自己，用眼神去觀察、去關心，用心神去領會、去體認，整個「茶會商品」特別注重和強調品茗部分：即「泡好」一壺「好茶」讓大家好好享用。

此「品茗藝術產品」於二〇一〇年十月第一次試跑，做給一家馬來西亞最大的電器連鎖店約三十位職員，一個多月後再為來自台灣的醒吾師生考察團約二十人而做。今年六月，有家網店有興趣將這項產品擺到網上，讓網友限時優惠預購品茶票券。我們共同商量，排了四場，即周六、周日各兩場，一場上午十一時，另一場是下午三時，每場需要二個半小時。產品價格訂在每位三百馬元，打三折，實收八十九馬元。每場只要有八人付費預購，

我們認為品茗生活總有一天也會走向精緻化，比如像去赴一場音樂會或一場雅緻的饗宴，有人為我們做好了一切，我們去到現場可以投入其中，純粹享受，

茶會就需開跑。

經過五天的發售，最後點算共二十二人購買此「品茶茶會產品」，我們將之分成兩場呈現，即在八月二十日及二十一日舉辦，茶會的要點是：必須把應有的品茶環境氛圍塑造，泡茶師必須擁有嫻熟技藝包括能夠表現茶湯之美與動作流暢之美。「品茶藝術產品」也只有經過如此細緻的處理，人們才會認為值那個價，才會有人買。否則大家不是喝過茶嗎？

無我茶會之茶席、泡茶談

十月十七日在武夷山幔亭峰下參加無我茶會，就我所見略談兩件事。

第一，無我茶會的茶席該長什麼樣子。無我茶會以「人人泡茶、人人奉茶、人人喝茶」的精神呼召人們一起創造茶的樂趣，從一人到數千人，從認識的人到不認識的人，從室內到野外，從在地到外地，有逢茶必喝的旨趣，有不管遇到誰都可以我奉一杯給你，你奉一杯給他的單純茶心，有走到哪裡泡到哪裡的行腳勇氣，彷如一些牧師和僧人身上掛著一個簡單布袋裝著一本經書就可以海角天涯傳道去。如此茶會、茶法的茶席應以精簡為主，像旅行用具類的熱水保溫瓶，再加一壺一茶海數只杯子就已經非常適合野外或出國，帶太多茶席裝飾用品是不實際的，一直忙著照料擺置它們反而忘記要如何好好泡茶；不帶那麼多，才有足夠時間享受泡茶。不帶太珍貴茶具，目的為了預防炫耀，不要造成競賽效應，帶著虛榮之心來參與茶會，是違背無我精神的，這不應該是無我茶會有的茶席布置方式。

無我茶會以「人人泡茶、人人奉茶、人人喝茶」的精神呼召人們一起創造茶的樂趣，從一人到數千人，從認識的人到不認識的人，從室內到野外，從在地到外地

第二，參加無我茶會有否必要親自泡茶。有些人一直說很喜歡這種茶會，問他明天會過來泡茶嗎？他說我會來，於是他來了光站著看。有些人果然來了，還帶著幾位工作人員把一個茶席給布置起來，他指揮著她們布置茶席、然後派一個人入席泡茶，他自己則袖手旁觀。這種只是在旁邊說很好很好，沒有真正將「泡茶、奉茶、喝茶」的行動踏踏實實用自己身體實施之「喜歡」是沒有意義的。

比如有些人說他們很喜歡到教堂或佛堂參與禮拜和誦經活動，但人在現場他既不禮拜也不誦經，就似觀光客般瀏覽而已，有些人則請人代勞代為靜坐誦經這樣可以嗎？若然這樣，即使他上教堂或佛堂上了一輩子也將沾不上半點靈秀，永遠都是乾枯的一個人。與茶親近也同理，親自參與泡茶、奉茶、喝茶是參加無我茶會之本來就要做的事情，唯如此才能體會無我茶會的美。

普洱六堡水仙茶會記

我們決意能夠在學校裡找到合適的都可派上用場，那是屬於茶道精神裡精簡部分，遊走野外泡茶不能本末倒置屬了派頭或某種習慣而一定要用某一套茶具，面對不同環境不同用具也要有泡茶霧氣才是

出席由中國、韓國兩方輪流主辦的年度中韓茶文化研討會，在中國天福茶學院舉辦，蔡榮章老師說要同時安排一堂課給茶學院茶文化系同學，囑我講一講馬國的普洱、六堡、水仙概況。我們討論了一下，認為除了講話以外有必要挑幾個比較代表性的茶沖泡出來讓同學試品。

把幻燈片教材準備好理清整堂課的脈絡後，我們決定要泡八十年代舊普洱、八十年代六堡以及二十年老的佛手各一款，都是我自己收在家裡的茶。普洱原來是香港倉存茶品，九十年代已進入馬國，於二○○○年時購得，實際在我手上十一年。六堡是怡保陳春蘭最後一批茶，我在二○○二年購買時掌櫃的說是二十多年老的茶，於八十年代從香港入貨。佛手在吉隆坡一家傳統茶行購得，當時二○○四年，茶葉出廠後已經在馬國收放十六年。我們選錄茶葉依據的方向，是以存放在馬國多年，年分可靠，老茶味道到位

為考慮，這樣才能反應講課內容，真正體驗馬國的普洱、六堡、水仙到底是怎麼一回事。

茶葉選定，我們問誰來泡？一致同意必須由我親自沖泡，才知道該如何掌握才能將茶湯泡出應有的特性，我們想要展現那一份真實的感覺。算一算，試茶時間只有一小時十五分鐘，即二十五分鐘需泡好一個茶，我們認為即使在時間相當緊湊的情況下，正式把茶泡好的態度仍然是必要的，故此試茶人數迫不得已只好調整至能夠一人實際操作的數目，即二十位，再加我。

要用哪些泡茶器具？首先我們決意能夠在學校裡找到合適的都可派上用場，那是屬於茶道精神裡精簡部分，遊走野外泡茶不能本末倒置為了派頭或某種習慣而一定要用某套茶具，面對不同環境、不同用具也要有泡茶勇氣才是；但簡約不代表隨便，為了要把茶表現得最好，讓大家嘗到茶的真味，有些現場無法提供的用具，該帶的也一定要帶上。

主要是配壺，首先了解泡茶器的大小，即每人茶量 30cc × 21 人 = 630cc，壺身大約 750cc 也就夠了。蔡榮章老師建議用「茶藝之家」套組的青瓷壺，一只約 400cc 大小，因為泡茶器不夠大，我們準備實施「兩泡當一道」的沖泡法，即用第一只壺連續沖完一次（得茶湯約 320cc）、再一次（再得茶湯約 320cc），二次（共得茶湯約 640cc）都將茶湯

來回平均分別倒進茶海，統計每泡一個茶需要三只壺。第一只作泡茶用，另兩只當茶海用於盛裝茶湯來分茶，換茶葉時只需換泡茶壺，兩只茶海不必換，所以總共需要準備五只青瓷壺就好。我告訴蔡榮章老師，我會帶一只砂壺去沖泡六堡茶，因為它會讓這個六堡表現得更恰如其分，青瓷壺改成四只。後來茶會前的上午進行預習，把茶泡出讓蔡榮章老師試茶，蔡老師也贊成。

每個茶喝幾道？時間有限，只能喝三道，全程每人共喝茶九杯。由於採用「兩泡當一道」的沖泡法，每一個茶真正需要沖泡的次數是六次，三個茶共泡十八次。品茶杯每人一個，不換。每個茶葉不能置太多，要比平日泡時少，因為我們只要泡六次，為了讓熱水將茶葉浸潤透透入茶心，每一泡都能夠釋放出完整茶味，我要放的茶葉是更少，但增長浸泡時間。

泡茶時水需高溫，只一人幫忙連續煮熱水即可，我把茶葉展示，稍加說明，溫壺、茶海、杯子，把茶葉放進壺內，加入熱水（不淋壺）按計時器，候湯（沒有溫潤泡），浸泡夠了，把茶倒出盛裝進兩個茶海，自己持一盅往左邊奉茶去，請一位同學持一盅往右邊奉茶去，分茶完畢，歸位，倒一杯給自己享用，過程中可提問，由蔡榮章老師與我答客問，如是者十八回，茶會結束。

招待老師喝茶的錯誤實例

製茶、賣茶的茶工作者，他需要懂得泡茶、喝茶，才能知道自己的茶做對了還是做壞了，這不單單只是為了下次可以改進製茶技術，還有重要的是一個會泡茶和喝茶的製茶者、賣茶者，他才能親身體驗到茶湯喝進身體裡所產生的舒適感或不適感，是怎麼地深深衝擊著人們的肉體與精神的健康。

十月十七日，甲君邀請大家都很敬重的茶道老師到他家會所喝一杯茶，我剛好也在那邊，陪著老師過去，抵達會所前曠地，簡單問候後甲君就帶我們參觀幾座製茶廠，之後參觀幾個品茗空間，順便觀看古董家具以及珍貴沉香雕刻，最後來到喝茶的地方。甲君請老師上座，自己坐老師身邊。泡茶席有兩位小妹在忙著的樣子，摸摸東摸摸西，看不出具體在做什麼，過了一會甲君招手吩咐她們倆泡茶，她們就開始操作了，一人走開去拿了兩小袋茶放桌上，另一人準備泡茶器、茶杯、煮熱水，泡茶器是一只約 320cc 大小的砂壺，茶杯約 30cc 大小共七只，她從桌上取了一小袋茶，準備茶葉。

所謂小袋茶，小袋子一般用的是鋁箔袋，未用時約高十一點五公分乘寬五點五公分大小，將散形茶葉秤好裝入袋中，再放進真空包裝機處理，密封後包裝體積稍微縮小，收放著逐袋沖泡。小袋茶的袋子上端約中間部位有個豎立齒口，沖泡前要茶葉就從這齒

口往下撕開袋子，把茶葉取出。泡茶的小妹就是這樣做。由於齒口是豎立的，故此「撕」的動作是由上而下的。這由上而下的動作其實可以非常順利，一撕到底就是了。但小妹撕了約三分一的長度就停下來了，為什麼？因為茶葉開始散散地掉落出來，再撕就控制不住全掉滿地了。小妹並沒有準備要將茶葉接入盛裝茶葉的茶荷，小妹撕茶袋子時是將之對著壺口，以期將茶葉直接放入壺內的，但因為壺口太小，茶葉只好掉落桌面。假使對著茶荷也許好一些，茶荷的口大較容易接茶葉。不過此次沖泡茶葉是條形的岩茶，有些太長了，「跌落」時不是那麼順滑，要用手幫忙「拉」出來，觀看茶葉的量，約有八至十克，是壺的五分一滿。

小妹把茶海、茶杯淋濕，把開水倒進壺中，澆淋茶壺，茶盤上變得水汪汪，有些水滴溢流在盤周邊，小妹用一塊原本就已經濕淋淋的茶巾去擦拭，接著小妹把茶倒入茶海，有些茶水不斷從壺口流出茶盤上，小妹用濕茶巾擦拭，用茶海分茶入杯時，茶水也從茶海口流在茶盤，小妹再用濕茶巾擦茶盤，最後分茶給在座客人。嘗一口，毫無意外地無味也無香，小妹繼續泡，將茶水倒入茶海，提起茶海在每個客人面前的茶杯添茶，茶水流入杯子同時也有些茶水流在杯外的杯托、桌子上，小妹握著濕茶巾一處一處擦拭。這樣泡了三幾道後，小妹換茶葉，重複以上從撕茶袋開始至添茶整個過程，茶也是重複一樣的乏味，喝了兩、三道後甲君揮揮手催促小妹們再換茶葉，一小妹趕緊走開去取茶葉，

把兩小袋茶放桌面上。

我們看來如果泡茶毫無章法，周而復始同樣地泡無數次，茶也不會好喝到哪裡去的。

這個喝茶過程有些二地方值得討論，比如這種茶會是否任由它繼續發生呢？這就是我們招待我們最敬重的老師的喝茶方式嗎？小鋁箔袋裝茶葉應該廢除嗎？主人是否可以不親自泡茶呢等等。我們要談的問題有第一，抵達現場後接二連三參觀幾座茶廠、幾個泡茶空間，然後進入泡茶的地方開始泡茶喝茶，這種安排欠缺周到，不合符生活起居基本需求。

參與茶會的客人經過一段時間的赴約路途，想必需要稍息一會舒展四肢筋骨、鬆鬆精神，再洗洗手，整頓一下頭髮臉容衣飾才進入情況會比較舒服。故此給予客人們少少時間充電準備是必要的。顧及不上談這個休息處是否達到專業水準的話，遷就一下就在茶場前曠地上的小亭子，或在小偏廳略待一會兒也是可以的，這個時候，最好能為客人奉上一杯茶水潤潤喉解解渴，一杯茶完了恢復體力後正好開始參觀。

第二在茶會中主人不親自泡茶，無論在專業或情感或禮儀上都說不過去，先說專業，甲君是製茶、賣茶的茶工作者，他需要懂得泡茶、喝茶，才能知道自己的茶做對了還是做壞了，這不單單只是為了下次可以改進製茶技術，還有重要的是一個會泡茶和喝茶的製茶者、賣茶者，他才能親身體驗到茶湯喝進身體裡所產生的舒適感或不適感，是怎麼

地深深衝擊著人們的肉體與精神的健康，能夠體會此一發現，茶界工作者將會感同身受，激發要建立把每一個細節做好的態度。

再說情感和禮儀，此次茶會甲君邀請的是茶界長者，也是大家敬重的茶道導師，招呼老師喝茶，最精簡得體、易於執行的學生之禮，莫過於自己親手設置泡茶席，親手泡茶，再親手奉上一杯茶給老師，這種時刻，沒有比真心地侍候老師喝一杯好茶更能表達對老師的敬愛與珍惜了。如今主人袖手旁觀，指派兩位小妹下場泡茶，而二妹又不曉茶法，粗糙的泡茶奉茶給老師而主人不覺得有什麼怠慢，這暴露了茶界的隱患：一、茶界工作者不泡茶。二、茶業專廠沒有專職泡茶師掌泡茶席。三、即使有優良沖泡技術的泡茶師，此次茶會也應由主人親自為老師泡茶才不會失禮，但顯然的甲君還未曾在這方面建立認知。

第三談小鋁箔袋包裝茶葉運用的不恰當。小，是希望照顧到茶葉一次性使用，免於大包裝需要頻密打開而不利收藏茶葉，所以商家為泡茶者預設了用茶量將之包起來，但長期這樣下去商家就操縱了泡茶者的用茶量，泡茶者將逐漸失去對應用茶量的判斷能力。

為何用鋁箔材質加上真空處理，都是為了加強密封效果，不讓茶葉曝光接觸空氣，總的

來說運用小鋁箔袋包裝茶葉就是預防茶葉變壞。那是我們的悲哀，茶葉製工品質若是到位，茶葉豈會比蔬菜還容易變壞。

正常情況製作的茶葉，並不適合都將之收進小包裝，需視茶性而定，比如無發酵的綠茶、部分發酵的清香型烏龍茶可採用小包裝；比如武夷岩茶、普洱茶沒有必要使用小包裝，這兩類茶於存放過程適合大量收在一起與微量空氣互相激盪才會醇化。

若需要採用小包裝，亦沒有非用鋁箔袋不可的道理，真正要密封才用鋁箔資料，有些茶葉需要透氣可用棉紙。有些品質欠佳的鋁箔袋會有「臭味」，影響茶葉品質。現今鋁箔袋的開口是直立的，所以撕開時茶葉很容易跌落出來，裝圓粒或扁平外形的茶葉較易開，但裝自然卷曲、鬆散外形茶葉很難掌控茶葉的跌落情況。鋁箔袋不改成橫向撕開的話，絕不能再用它來包裝茶葉。不在乎茶葉不斷地這樣漫散跌落桌面，是茶文化經過三十多年文化復興的開倒車的實例。

篇七

推廣

時髦觀音茶的弊病

清香觀音很容易做得不好，但有人說無論做得好不好，都一樣可以賣光光，因為現在市場流行，不止流行，市場也很大，說得好像都對。

所謂市場，今時今日已經不單指原來喜歡喝觀音那些地（如華南、港、台、新、馬）那些人了，它還包括了其他地方許多億的人口。

清香觀音在色相、形體、氣息、滋味上的表現，恰恰與喝慣綠茶、花茶的中國中、北部人口銜接，輕而易舉占領他們的味蕾感官。經過清香觀音洗禮的綠茶、花茶人口，一個二個應聲而倒已成不爭的事實。

遇見不少這樣的茶友，認為自己買得起喝得起清香觀音，等於向世人宣告本身擁有時尚品味，追上國際潮流。

清香觀音與熟香觀音之間的區別是：採摘原料時不要嫩芽嫩葉，只採全開面葉，長時間低溫低濕下萎凋，避免日曬。為了使穩定所需溫度，如今許多茶農已經安裝空調機在萎凋室，讓室溫分分秒秒掌握

在自己手中，無須再看老天爺的臉色。然後，用中揉捻的手法，大團大團的包布機揉。這種選料與做法，造就其茶外形美，能高香，湯色美麗綠亮，風味個性成熟，說白了便是要香有香，要味有味，本來這樣做挺好，但很多製茶者用老葉子來做，使湯味變得很淡薄。

綠湯是這群人口喜愛的湯色，訪問過他們，他們說綠綠的才感覺這茶高尚、健康、乾淨。如今不但照舊綠下去，有些變本加厲做得比綠茶還綠，滋味清爽鮮靈之餘，還取開面葉之高香、易收存的長處，補綠茶之短，故清香觀音面世後即狂掃市場，一下子普及開來，產量大，風頭勁，造成今天堪稱觀音小天后的氣候。

但沒脫胎好的清香觀音也到處可見，比如廣州芳村，北京馬連道_{註一}上，總有一些發酵過輕，萎凋欠佳，殺青不透的觀音等著讓人破費，像這類做得不完整的茶，根本也不配稱清香觀音，刻薄成性的茶民只管籠統叫它空調茶。空調本屬於一種文明方法來調控室溫，致使茶青能安靜萎凋，但當我們恨鐵不成鋼時，會反過來生氣文明干擾了傳統製茶法。

有時我真的看不懂也喝不懂市場上的「新」觀音，尤其一些一味追求減低成本，省時省力及技術不良的產品，比如為了得到綠湯，他們把紅變的葉緣摘掉，不過摘葉緣時只追求方便，技工粗製濫造至教人不忍，整片葉子變得碎碎爛爛的死無全屍，如此傷害一片葉子的肉身，那已不能叫做製茶了。只是新進場的茶友好像也不大在乎這些，而常常喝茶的大軍又都陶醉在追逐新鮮刺激的口味中。

許多「新」觀音的滋味也偏薄利，喝進肚裡馬上胃會感覺寒涼之意，刺激性甚至比綠茶還強，你必須拿你身上的所有去抗禦它而非享用它，心肝脾肺腎會馬上受不了拉警報驅趕它，它會竄逃讓人頸酸頭痛，空腹是絕對不能喝。它也不耐泡，一泡始三泡止，傳統觀音韻喪失了，清純蜜意又未到位，價格與所具備內涵往往不相符，一點也經不住時間的考驗。

然後由於製工沒做完整，大部分的產品含水量較高，此類「新」觀音非常容易質變散味，是不具備存放的基礎的，大家只好將茶葉統統包裝成一泡式的小包裝，並且收在冷庫存放，癡心妄想能留住（如

有時我真的看不懂也喝不懂市場上的「新」觀音，尤其一些一味追求減低成本，省時省力及技術不良的產品，比如為了得到綠湯，他們把紅變的葉緣摘掉，不過摘葉緣時只追求方便，技工粗製濫造至教人不忍，整片葉子變得碎碎爛爛的死無全屍

果有）它的香，或以為這樣就能使它變得比較好喝。這些小包裝，每小包八至十克，一頓茶葉會有幾包呢？我不會算，你自己算去，於是家家店都擁有成千上萬的鋁箔袋堆在那裡，這鋁箔袋，很多人聞來無味，就我的嗅覺感官不知怎麼搞的，怎麼嗅怎麼臭，只覺噁心，還能喝嗎？

註一：廣州芳村、北京馬連道，兩處皆指茶葉批發市場地名。

茶商品是茶文化與茶的結合

我們認為茶商品是茶文化與茶葉融為一體之後那個產品，它並非附屬於茶葉上一種可有可無的「感覺」，茶文化自己獨立存在，與茶葉平分秋色，同屬茶產業中的一個產品。

經營一家有規模的茶企業公司，它必須擁有兩項主要產品，那是茶葉與茶文化。茶葉屬於農產品，與稻米、蔬菜瓜果無甚兩樣，假如它不與茶文化結合，有可能永遠就只是生活中的一種基本飲品而已，它將不會讓人產生這麼多情感認同。

很多人會錯意以為我們在說，茶文化是茶商品的一個附加價值，不，我們認為茶商品是茶文化與茶葉融為一體之後那個產品，它並非附屬於茶葉上一種可有可無的「感覺」，茶文化自己獨立存在，與茶葉平分秋色，同屬茶產業中的一個產品。

所謂茶文化，包括了茶有形之美——比如沖泡技藝的美、茶湯色香味的美、製茶工藝的美、各種茶器創作上的美、品茶空間的美、茶席設計的美等等，以及茶無形之美——比如茶道精神上的一些體悟之美、感動之美、哲學之美等等，通過欣賞上述如此產品，我們啟動我們的味覺、視覺、嗅覺、聽覺、觸覺去享受，我們在喝茶時受到「感動」，無論生理及心理就會產生一種悅愉的情趣，精緻的美感。

當人們在買茶葉時，是一併將茶葉的「實物」與「茶文化」同時買下的，茶企業應該也是同時在經營這兩項產品才對，好比如站在舞台上表演的天王巨星，我們購票入場除了欣賞明星風采看演出，也同時付費給整個構築舞台的製作費，茶葉——是那明星表演，茶文化——就是為賣茶而建的舞台的幾根大柱子，它們是互相照亮對方的。

沒有茶文化舞台可以賣茶嗎？可以，拆了台的表演叫作街邊賣藝，各地許多跳蚤市場可以見到，把一頂帽子倒立放在地上，任由路人隨意打賞將賞金置於其間；拆了台的茶，就是擺街邊的路邊攤茶，導致所謂的「美」被弱化，想要激發人們對「茶」投入更多熱情肯定有相當難度，茶葉發揮不出應有的影響力，則茶葉價格的行情不可能去到這麼高，茶產業版圖也不可能擴張到這麼大。

擁有完整茶道理念的茶企業，它的產品開發，除了一般大眾

所熟悉的——即硬體的開發，比如各種泡茶器具、各種茶葉以及茶葉周邊產品的搜尋、搭配、組合、包裝與設計外，往往還會願意投資一個「茶文化研發」部，專門開發上述所提到的「有形美」及「無形美」之「茶文化產品」。

有些企業看不出或不願意承認「茶文化」存在的重要，其實此「茶文化研發」部很大程度的工作與培訓、教育、傳承有關，如何將研發出來的各種方法、技藝、觀念與理念有效傳播，是此產品此部門存在之價值所在。從一家茶企業來理解，茶文化研發、培訓、教育、傳承的功能通常會彰顯在其它三個部門，一是人力資源，為職員提供茶文化培訓課程，二是顧客服務，為此部門提供茶與茶文化專業資訊，幫助顧客解決問題，三是公共形象與關係，為企業建立茶道精神、茶文化品牌形象，讓人們相對容易感染到茶的迷人魅力。

茶企業設宴不喝茶

茶企業設宴不喝茶，因為大家把它當差事，有機會可以不喝茶就不喝茶，當喝茶只是工作，下了班恢復自我的所謂私人時間，大家就忙著拋開它，再也提不起興趣。企業有責任教育、感化大家把喝茶訓練為嗜好，塑造一種喝茶的生活方式

出席一家茶企業公司在酒店辦設的晚宴，採自助餐會形式。進入晚宴廳，一眼望去即見席開二十多桌，每桌整齊擺滿餐具，以及一杯杯用大型香檳杯盛著的黃澄澄的人造橙汁，接著企業代表為賓客祝酒以表歡迎與答謝，舞台上一字排開人人高舉橙汁歡呼「辛勞賣茶終於有成果，希望來日賣茶賣得更多」，茶企業設宴不喝茶，是一個非常值得探討的問題。

曾經也出席過高舉烈性酒、葡萄酒、啤酒的茶企業慶功宴，這引發我們去思考一些問題，比如茶企業設宴時為什麼不喝茶？茶企業是否一定要以茶作為最主要飲品招待全場？一般民眾設宴時應該供應茶嗎等等，這次我們特指本地星級酒店，其他如各類型餐廳、食肆和大排檔下回再談。

首先說一說，為什麼設宴時應該將茶列為主要飲品，那並非因為我們是賣茶的，我們是茶文化工作者就老王賣瓜，自讚自誇茶的好，也不是乘機打廣告促進茶的銷售業績。

大家都知道，一般上酒店自助餐會根據所謂國際慣例提供「咖啡或茶」，但不知為何這些「咖啡或茶」很多都是低素質的，大家往往不愛喝。而其他餐宴飲品如啤酒、汽水、人造果汁等，不會比一杯茶來得有益健康。茶幫忙消化過量的食物，並且有提神醒腦之效，讓我們身體覺得輕盈而不笨重，如果純粹講究味覺的享受，它實在不會輸給任何一種山珍海味。茶在滋味上的多變與豐富，可隨意匹配各地域不同烹飪法的食物，它又可以熱飲冷喝，照顧到不同年齡層人士，故此我們認為不止要供應茶而已，且必須提供好喝的茶。

第二點，茶企業設宴不喝茶，因為大家把它當差事，有機會可以不喝茶就不喝茶，當喝茶只是工作，變作賺取生活費（或賺大錢）的手段，下了班恢復自我的所謂私人時間，大家就忙著拋開它，再也提不起興趣。企業有責任教育、感化大家把喝茶訓練為嗜好，塑造一種喝茶的生活方式。

在類似晚宴這樣的場合，茶企業可以試試這樣做：如果酒店沒有主動供應茶水，要求他們供應；有茶水供應的話，了解他們供應茶的方法、茶的品質味道，如果茶葉素質

太差就需淘汰。企業必須把公司的好茶帶到酒店，讓他們準備給大家喝。如果酒店缺乏茶器或者不懂得如何沖泡，企業就要先行徵得酒店同意，自行組織幾個人在當晚把茶泡好讓大家享用。一般觀念認為，此種場合，茶能夠解渴經已足夠，我們認為不對，我們認為如果要讓大家以喝茶為榮，喝茶喝得很享受很炫，喝茶喝得很舒服很高興，首先那個茶的滋味就要對以及好喝，而且泡茶、奉茶以及所使用茶器也要賞心悅目，不能夠太粗糙。我們不能不請大家喝茶，或一直請大家喝粗糙的茶，然後又一直抱怨大家為何不喝茶不買茶。

除此，茶企業在晚宴上的餘興節目或有獎活動，所謂的大獎，統統都應該將它和茶掛勾，比如說提倡泡茶比賽、茶席展演比賽、品茶比賽等等，每個大獎都有三、五千元獎金，獎勵給做得好的人，那肯定對所有出席者都產生很大的吸引力。大家知道企業重視茶，屆時每個人都會對茶有備而來，消除下了班還要工作的心理障礙。那麼，假如一年裡有一次這樣的晚宴，也即是說，這家茶企業每年都有機會讓大家在茶上面大躍進，無論泡茶技藝、設計茶席的能力將會隨著良性競爭而提升，讓大家覺得參加這些與茶有關的活動是很大的榮耀，大家就會期待，茶就會走進人們的生活，這是要成為一家百年基業的茶企業的義務。

餐廳供應茶水的新方向

顧客的不滿足，讓經營餐飲業者正視現今大眾對品味生活的追求趨向精緻，喝茶不再只是單純解決生理需求解渴罷了

城中連鎖餐飲企業採購部經理上訪，要解決有關如何讓餐廳飲茶提升品質，我們隨即到餐廳現場視察。那是屬於中上消費的場所，一頓像樣的晚餐每位人頭總得花上一百多馬元，供茶方式是本地日常所見的那種，一把大白瓷壺約700cc，投入茶葉，加熱水浸泡，配上白瓷杯，侍應生或顧客本身就可將茶水倒出來喝，如此這般不斷加熱水直到茶葉沒有味道，侍應生便會換新的茶葉。收費方法是根據顧客人頭來算，比如每位三馬元，有八人，即茶水費總共二十四馬元，換茶葉不另加費用，換言之是從頭至尾喝到夠為止。

為什麼要提升茶水品質？因為越來越多用餐的顧客都是懂得喝茶的，對茶的味道有要求，也期待有更多不同的茶葉種類選擇。餐廳面對顧客對現今茶水產生不滿足之感的抱怨，有些熟客甚至將私房茶寄放餐廳，拒絕喝餐廳供應的茶。

顧客的不滿足，讓經營餐飲業者正視現今大眾對品味生活的追求趨向精緻，喝茶不

再只是單純解決生理需求解渴罷了。同樣中上消費場所裡的一杯咖啡、一瓶啤酒、一杯果汁或一杯葡萄紅酒，它們是飲品，同時也代表了種種美好的、美食的、享受的、時尚的、消閒的、優雅的、炫耀的或保健的價值，故此相比之下素質太差，味道不好的茶容易讓人感覺粗糙，即使價格相宜也無濟於事，引不起人們消費的欲望。

我們建議，第一，撤掉現有顧客不滿意的茶，因為那是一般街邊攤用茶水準，現今這裡是中上消費，理應換上中上級次的茶葉才對，抓回相襯品質的茶葉才能門當戶對精細巧妙的食材。當人們在享用著那麼美味的菜餚、精美點心、或者其他精緻烹調的優質美食，當然他們對搭配的茶飲也會抱著一種色香味的期待，試問餐廳供茶又怎麼能夠濫竽充數？我們相信，如果把每位茶水費價位定在等同一杯咖啡、一瓶啤酒或一杯果汁之間，要喝到一杯好喝的茶絕對沒有困難，我們也深信，只要茶葉好，沖泡有法穩定好喝的滋味，不怕沒有人要喝。

第二，多人飲用的含葉茶大壺泡法，我們希望餐廳在上桌時加多一把壺，當第一把壺裡的茶水味道已經釋溶，泡到適當濃度的時候，必須將茶水倒進另一把壺，以控制茶水的固定濃度，這樣每一泡茶才能表現出應有的可愛味道，人們才會品賞得津津有味。

這樣做會麻煩嗎?一點也不,就像喝紅酒,也需要一點時間讓它呼吸啊;就像喝手磨咖啡,也有一連串必備步驟;還有吃火鍋、蒸魚、燒烤料理無一樣是不需要稍加等候的,讓顧客知道,因為,這個茶這個食物是特別為他而現做的,顧客會知趣。我們長期研討「這樣泡茶會麻煩」之類的問題,發覺,如果負責司泡茶的那位本身很享受沖泡過程,顧客也會相對感染到飲茶的樂趣,不那麼斤斤計較所謂的麻煩,往往,發出麻煩抱怨的多般是工作人員。我們要做的是不止提升用茶上的品質,而且必須全面改善工作人員對待茶葉的態度,泡出的茶才會好喝,這樣,茶水就可以成為餐廳增加營銷業績的其中一個產品。

第三,我們提出個人份喝茶概念,屬於含葉茶泡法,這是一種強調所謂 comfort tea 的做法,想要喝那種類茶葉,味道要濃或淡,都可依據個人喜愛完成,即通過享用一壺茶,我們從中得到一種私密的舒適感。我們建議的茶器::一個小托盤,上面置放一把壺約 350cc 大小,一只杯約 100cc 大小,只要將不同茶類的茶葉分量調整成適合分量,加熱水後簡單告訴顧客什麼時候可開始喝,顧客就可以自由的、美美的浸泡著喝,就像我們也以同樣姿勢享用一壺藍山咖啡或貓屎咖啡這樣。喝茶人的賞茶與消費能力已經大大改變,經營茶飲與茶業者也必須跟進,首先就該努力在「如何能得出一壺好喝的茶」的技藝上。

茶的香味怎麼說

茶湯的介紹，如果說規定只能有一種標準，那是非常難的，因為無論種茶、製茶、泡茶等過程中，任何一個細微的變化都能讓茶產生不一樣的滋味。為了方便推廣和分享，茶香味的表現可以規範在一個範疇。

有茶友喝了一口龍井茶，認為「帶有雞肉的香味」，另一位茶友說「有乳香」，再一位茶友非常反對，生氣說「龍井怎麼可能有乳香，乳香是屬於輕發酵烏龍茶的標準香」。茶友們各自強調自己的感受，認為「我的嘴巴喝到的味道就是長這個樣子，怎麼你認為沒有？」最後為了和氣收場，大家又說「感受一個味道是沒有對或錯的，你覺得是什麼就是什麼，喜歡就好」。

享用茶賞茶時，品聞到各個不一樣的茶所呈現出來的，屬於它們獨有的香味，該如何去形容或介紹才能讓茶友了解每一個茶的特質？這是茶文化工作者需要鍛鍊的技能，如果沒辦法說清楚所飲之茶為何物，我們將較難引領茶友進入茶的世界，享受由茶湯的色香味所帶來的一個美麗境界。

我們略談常用來描述茶湯特質的方法，是使用既定的一些規範用詞。現在常用的有關色香味的用詞，多由產茶區的工作者彙集而成，採用這些資料時需留意的是：一、資料出版的日期是否太舊？由於時代境況的不斷推進向前，人們在飲食觀念和習慣上產生不同的取捨與要求，直接影響製茶產茶的作業工序，換言之，茶葉的色香味（即茶的特質）也在調整與改變中。如果既定的資訊並沒有隨著製茶工藝的整編而整編，無疑地詞彙就會顯得不夠，或者越來越過時，不適用於當代。比如：當烏龍茶的發酵方式開始採用空調冷氣房來調控、烏龍茶可以從微、輕、中、重不同程度的發酵工藝來表現它的香味時，所謂的「標準色香味」詞彙便非常缺乏。

二、需要留意用詞是否適合於當地茶友的認知與茶文化的發展。比如形容一個茶「有桂花香，有松煙香，有生菌香」，對於一個從來沒有看過此物，沒有聞過此香的茶友來說，那是很模糊、不夠具體的表達，茶友很難產生體認的。比如香港、馬來西亞等地許多茶友自小已經養成喝六堡茶與普洱茶的習慣，對於品嘗存放過的普洱及六堡的味道擁有老經驗，相對地較熟悉，假設這兩地的茶文化工作者能夠將賞普洱、賞六堡的用詞彙集成書，對推廣老茶是非常有效的。

茶湯的介紹，如果說規定只能有一種標準，那是非常難的，因為無論種茶、製茶、

泡茶等過程中，任何一個細微的變化都能讓茶產生不一樣的滋味。為了方便推廣和分享，茶香味的表現可以規範在一個範疇，比如根據茶葉不同程度以及不同方式的發酵，茶葉成品將會表現得較接近葉子的「自然味」，一直到較遠離葉子的「人工味」，即表示：

越不發酵的茶，香味越「原始」類似芽香、菜香。輕發酵茶類似花香，較重的類似堅果香，再重類似熟果香，全發酵茶則較「人工」類似糖香，後發酵茶類似木香。它比較適合用「類似」，而不是「標準」。至於那是「花香」裡的什麼花？「木香」裡的什麼木，就不必規定了，規定下來就會太僵化。

茶葉產品說明的編寫

良好的茶葉產品說明必須概括以下兩點：即茶葉介紹與沖泡方法。

有茶友表示茶葉買了放在家，很快就忘記當時商家說要怎樣怎樣沖泡，有時甚至連茶名也想不起，懊惱得索性不泡了。由此看出茶葉作為一個商品，在產品包裝上必須提供有關產品詳細說明，才能讓消費者正確使用及享用，試想如果照相機、護膚品、義大利麵條都沒有提供說明指導書那還得了。沒有附上產品說明、附上不完整或不正確資料的茶葉皆屬殘缺商品，你說要是綠茶紅茶都搞不懂，還談什麼茶文化生活之美。

良好的茶葉產品說明必須概括以下兩點：即茶葉介紹與沖泡方法。

茶葉介紹的內容大致包含茶葉名稱，茶葉的發酵、焙火、揉捻程度與原料採摘的成熟度。茶葉商品名稱要非常清楚才對，最好用一般人能看得懂的茶名，比如沒有經過發酵工序的茶叫綠茶，部分發酵程度的茶叫烏龍茶，全發酵程度的茶叫紅茶，這些名稱都是大眾熟悉了解的；當說到水金龜^{註一}、正山小種、碧螺春等摸不著頭腦的名字就必須加上注解。

為什麼需要說明各個茶葉的發酵、焙火、揉捻程度與原料採摘的成熟度？因為相關製茶工藝無一不影響茶的性質，不同性質的茶各自擁有值得讓人欣賞的地方，也就是所謂產品特色，告知消費者讓消費者掌握

並享受它是業者的責任。比如沒有發酵的茶會呈現綠湯散發菜香芽香，比如焙火工藝是塑造烏龍茶精緻風格的手段，並且還分有輕火、足火、熟火等程度，還有，不同輕重的揉捻會給茶葉帶來什麼效應，什麼茶適合用嫩芽做又什麼茶適合用嫩葉做？這幾方面的介紹準備要多深入視乎產品市場規劃的需求，一般的企業「規格茶」都應提供這些資訊給消費者。假使認為可以再加強，或者為企業生產一批「標示茶」，就進一步說明茶葉的存放年分、採茶季節、製茶氣候、茶樹品種、種茶海拔、地理環境等屬於茶葉質量部分。

以上所述種種除了讓大眾理解這是一個什麼樣的產品，也因為這些製茶過程統統影響茶葉的沖泡法，故此必須先說明情況如何，才知道怎麼把每一個茶葉泡好來喝。茶葉沖泡方法的說明應包括茶具如何選用、準備泡幾道茶、水的溫度、茶水比例及所需要的浸泡時間，一一列明才是。市面有些茶葉產品完全不說明到底要如何泡飲，消費者束手無策唯有自求多福，大多數茶葉投放太多浸泡又過久，苦不堪言，其中有些所謂的沖泡法幾乎無法可言，任何茶葉都是那句什麼「倒入開水浸泡某分鐘後飲用」，如此籠統誤導了多少消費者，讓大家以為茶就是這麼難喝的一個飲品，對不起茶葉之餘，也對不起別人對不起自己。

註一：水金龜，福建北部武夷山烏龍茶的一種。

茶葉產品說明的培訓手冊

業者必須具備該範疇的專業知識，以及個人專業精神和態度，才有辦法將每一個細節交代明白

曾經有販賣茶葉業者直接與我說別把茶葉產品說明寫得太清楚，隨便寫就好，寫得這麼清楚茶葉很難賣。大意是將茶葉的工藝、性質、泡法完全發布出來，會影響消費者在買茶時提出很多問題，面對這種考驗讓業者疲於應付，因為有些問題他們不願回答或不懂回答。二來有些業者習慣為茶葉商品拼配調整的一些過程就不得不說出所以然，他們相當排斥這麼細膩的做法。

當需要把一個茶葉商品來龍去脈說得清清楚楚時，業者必須具備該範疇的專業知識，以及個人專業精神和態度，才有辦法將每一個細節交代明白，有些人認為這樣做是為自己找麻煩。

茶葉的內涵包羅萬象，只有在認真認識它們之後，才能夠進入享用境地，否則到最後就會像一些人所說：無所謂的，喝什麼茶都一樣味道。那多無聊，對自己味覺如此不負責任。有些人則喜歡講：喝茶的人還這麼執著，有必要把茶葉弄得這麼複雜嗎？那是他不懂，弄懂了就一點也不複雜。喝茶的人怎麼了，喝茶的人注意細節就是執著嗎？

於二〇〇一年開始為茶葉商品編寫說明作為包裝材料時，我們便將茶葉商品略分為十五個項目來介紹，包括生普洱、渥堆普洱、散普洱、存放普洱、武夷岩茶、烏龍茶、單叢水仙、台灣烏龍、綠茶、紅茶、黑茶[註一]、黃茶、白茶、花茶及花草茶，這裡面，屬於常年經銷的規格茶就可以通用一個說明。

若是特別訂製的產品比如限量生產的老叢、隔年陳岩茶、有收放年分及倉存技術的普洱茶，再者如各種烏龍茶的發酵、揉捻、焙火工藝各展現不一樣風格，或綠茶中又有針形、松卷形、劍片形的差異，這些商品說明都必須另外個別編寫成所謂「標示茶」，即不可與其他規格式產品共用，應把它們的來源出處今生前世統統說清楚，讓它透明供消費者參考。

考慮到即使同一個茶不同批次不同價位也會有性質上的差異，如何把產品說明寫到都能適應這樣的小變化，需要很講究以及很有伸縮性的處理，故此在茶湯香味表現方面我們以指南圖示，

註一：黑茶，依製茶工藝而命名的一種茶類。一般包括殺青、揉捻、渥堆和乾燥。按地域分
　　　有湖南黑茶、四川黑茶、雲南黑茶（普洱茶）、湖北黑茶及廣西黑茶。

免卻太多浮誇文字神奇化了香味，另外也為每一個茶規劃出飲用時間、保健提醒與適合飲用人士建議。

我們在三年裡斷續編寫了約有一百三十四個不同的茶葉產品，其中約四十多項用於包裝的罐子或盒子。有些罐子不適合印，也會把產品說明印成傳單收入罐子裡以方便消費者查閱。直至二〇〇七年，接近有二百項，所有的這些茶葉說明，都在第一時間結集成讓行銷人員作為茶藝課程培訓資料，因為真正在前線接觸消費者最多的就是行銷人員，行銷人員通了，才有辦法把正確資訊傳遞給消費者，不至於誤導。為什麼把編寫茶葉產品說明、茶葉產品培訓視為最重要工作之一，因為茶葉最終是被我們泡成茶湯喝進身體的，要是飲用錯誤將可能引致身體不舒適，故此又怎麼可以隨便充數。

製茶、賣茶也要會泡茶喝茶

懂得泡茶喝茶的賣茶者會把力氣與心血投注在茶上，讓喝茶者看到茶葉以茶葉應有價格感受茶之美、喝到茶之真味。不懂泡茶喝茶，對茶的體會不深，往往將注意力轉移到別方面

製茶與賣茶也要要懂得泡茶喝茶嗎？這常常是不懂、不願也不喜歡的人間的問題，他們還加上一句「我會做茶就夠了」、「我會賣茶就好了」。不會泡茶的人，當然沒有可能把茶做好或賣好，製茶者不泡茶不喝茶，他永遠不知道什麼叫作好什麼叫作壞，對茶葉了解只能流於表面而不能深透，比如有個茶葉即使投放量很多，泡出來味道還是淡然無味，親自接觸過、泡過、喝過後我們才知道原來鮮葉採得有點老了，真正明白茶葉的缺點在哪裡，才能直接追到源頭去改善製茶技術，不然製茶工序便變成刻板的規定而已。

懂得泡茶喝茶的賣茶者會把力氣與心血投注在茶上，讓喝茶者看到茶葉以茶葉應有價格感受茶之美、喝到茶之真味。不懂泡茶喝茶，對茶的體會不深，往往將注意力轉移到別方面，比如茶室的裝修，他們會花好長時間述說一牆一木一水池價格若干、那塊石頭從哪裡千方百計所購得、用於做茶席的原片樹頭多重多罕貴等，末了他們指揮幾位小妹上陣泡茶，自己作觀光客，小妹們打扮得裝模作樣，在花費千萬貫錢財設計的茶室裡，用花拳繡腿

功夫泡茶，泡得難喝極了，這樣賣茶多叫人噁心啊。

賣茶者要會泡茶喝茶，才有能力欣賞茶、給予茶足夠的尊重，並找到貨真價實的茶葉，監督茶葉品質，把好茶交到消費者手上。

不泡茶不喝茶的賣茶者，可能會把只值五十元的茶用五百元買進來，導致消費者喝貴茶；他也有可能將一個值得三百元的茶泡得像只值三十元的味道，對不起茶葉之餘也損失慘重，這樣的賣茶者多了，將會造成茶葉市場不健康營運，使茶葉資訊以訛傳訛，對茶文化發展並無益處。

賣茶從業員需要具備資格嗎

一個人學會了茶，才會對茶有敬意，如果沒有學會這一點，賣茶從業員永遠認為自己在做一件無所謂的事情，賣茶不會賣得好，也賣不久

賣茶可以不講話的賣，但是也可以說好的話來賣，所謂說好的話來賣，包括將與茶有關的知識、文化價值、如何使用的方法等一起賣出，為什麼？一是更有說服力叫買的人願意買，二是茶葉擁有內涵的襯托，才可以比其他農產品賣較高的價格，三是享用這個產品的人才會更容易獲得身心的愉快和滿足，這時候的賣茶從業員就需要具備很多專業能力，其一是需要把這些說清楚介紹給消費者，其二是做出來，比如說到這個茶葉很好喝，賣茶從業員要懂得將其美味示範沖泡出來。

茶，雖然我們一直說它是一個很重要的精緻文化，但在賣茶行業裡，似乎還沒有出現一種學歷制度或資格要求，讓學會的人才能來賣茶。茶界目前的狀況似乎是誰都可以進來賣茶，在茶行上班的從業員似乎都是一把抓的，很少見到有專職泡茶師賣茶。

反觀同是在飲食業中的廚師反而有，如今許多廚師都從酒店管理專科畢業才進入行業，傳統習慣從廚房學徒做起直至學成廚師也該起碼五年時間，極之嚴格精細，這樣說來泡茶師的專業訓練與分工豈不連廚師也比不上了呢。

現今有些地方有所謂的茶藝師職業證，多半是作為進入茶館工作的勞動指南，況且並沒有正式執行，只是一種鼓勵引導的方向，實施的方針也比較偏重在如何接待客人、表演泡茶部分，類似茶館服務員的性質，並不是著重在訓練識茶、泡好一壺茶的專業能力，如果廚師也這樣培養不是讓人摸不著頭腦嗎？不會煮菜就可以去當廚師，那不是很可怕嗎？

如果茶行繼續裝飾得堂皇氣派，茶葉包裝繼續設計得豪華壯觀，但不注重泡茶師的專業培養，那這個行業其實很脆弱，不堪一擊。我們要好好把茶學會才可以去賣茶，一個人學會了茶，才會對茶有敬意，如果沒有學會這一點，賣茶從業員永遠認為自己在做一件無所謂的事情，賣茶不會賣得好，也賣不久。

檳城茶會記

「茶藝知識」不要流於表面化、知識化，「茶道」也不只是說說而已，泡茶者與泡茶者、泡茶者與喝茶者、喝茶者與喝茶者需要經常實踐「泡茶、奉茶、喝茶」，才能具體感受到茶

「茶會」是一項規劃性的茶文化工作，約每兩個月，我們固定地委派茶道老師北上南下到全國二十多個據點舉行茶會，主要在「泡茶喝茶說茶」，除非發生不得已情況才延遲或取消。茶會形式沒有限定，可大可小，有時只有自家茶藝職員參與，有時許多來往茶友也出席。自二〇〇八年三月始我們將這項活動列為經常且必須的工作內容，至今，各地茶會累積舉辦計有三百多場。

做這種茶會有什麼目的？因為「茶藝知識」不要流於表面化、知識化，「茶道」也不只是說說而已，泡茶者與泡茶者、泡茶者與喝茶者、喝茶者與喝茶者需要經常實踐「泡茶、奉茶、喝茶」，才能具體感受到茶，才有辦法將「喜歡茶道」培養成一種成熟的興趣嗜好，或進而轉為專業、藝術、茶道精神領域，與各地各範疇茶友一起喝茶的體驗與對話，是有效讓「茶道」發酵之方法。

就在檳城，五月五日，下午三時至五時，我們開了一場茶會。

茶會形式由兩位泡茶者自選茶葉、茶器輪流沖泡，大家圍坐品飲，泡茶者先講出茶葉是怎麼樣的一個茶葉，打算怎樣沖泡話題，喝

茶者緊扣著與茶有關的事情來交談提出意見。

這一天的茶會，有兩點要記錄作為檳城茶友現階段喝茶狀況的參考。問題一、第一道茶會比較清淡，第二道才會比較甘醇？不對，如果第二道的滋味才顯得豐厚到位，並不是茶法的必然定律，只不過因為泡茶者沒有將第一道茶泡好，主因浸泡時間過短，茶葉未泡開。泡茶者要有將每一道茶都能夠泡出濃度一致的茶湯的能力，將每一道茶在當時的最好內涵給泡出來才對。

問題二、泡茶者需要親自奉茶嗎？是的。泡茶之前預備如清理品茶環境、選茶、煮水，泡茶過程中每一步驟包括泡茶、奉茶、喝茶，泡茶之後的清渣、潔壺、茶具歸位等，都屬於泡茶者呈現「茶道作品」的一部分，尤其奉茶，是泡茶者與喝茶者交會的極致，屬於茶道的核心內容，當然需要親自做而不能隨便交給不相干的人完成。

是茶會活動還是品茗商品

說茶道，先要說茶湯。說茶湯，要說茶法。有了茶法，要有茶道藝術家。有了茶道藝術家，才有好茶湯。好茶湯有許多人買許多人喝，茶道可說矣

〈品老茶研習班〉四月二十九日在吉隆坡開班結束後，馬六甲的嘉敏說希望在當地也能有這種茶會，邀我們辦。我說：你是要茶會活動還是品茗商品？嘉敏問兩者不同的地方是什麼？答：茶會活動注重的是活動的目的與過程，比如為了慶祝佳日，相聚交流、推介新產品等，整個茶會的賣點是茶會過程內容及節目如演講、演奏之類有吸引力嗎？夠豐富嗎？最後賣錢的應該是當日重點介紹的產品，如茶葉、茶器等。「品茗」在整個茶會活動進行得可能微不足道，或者沒辦法進行，茶會活動最有可能提供的是「迎賓茶」、茶點時間的「配茶」和茶葉推薦的「試茶」。

品茗商品則將重點擺放在茶湯上，也就是〈品老茶研習班〉在推行的茶會。此茶會由專業泡茶者掌席，親自選茶、擇器、備水、泡茶、奉茶，並一起品茗，設法讓喝茶者一起進入享用「茶湯」的境地，這種茶會的賣點與賣錢的地方在「茶湯」本身。

說茶道，先要說茶湯。說茶湯，要說茶法。有了茶法，要有茶道藝術家。有了茶道藝術家，才有好茶湯。好茶湯有許多人買

許多人喝，茶道可說矣。我們在茶會活動賣茶葉，在品茗商品賣茶湯。

嘉敏說我們要品茗商品的茶會。

為什麼？

因為我們當地有很多對茶已經有初步認識的喝茶者，對「只是喝喝茶聊聊天」的喝茶方式已經不滿足，想要對茶有更深入的了解和享用。

嘉敏擔任馬六甲店的店長經三年，這是長期接觸、觀察當地喝茶者之後的分析，是馬六甲喝茶的實況資訊，故記。

買茶來喝與買茶投資

「喝茶」如果沒有真正「享用茶湯」，我們是很難讓消費者體會到喝茶之好處的，賣茶這一條道路也不可能走得久遠。賣茶者要讓大家懂茶、愛茶、品茶，自然就會有許多用戶來買茶，有許多客戶來買茶投資

當茶友（終極用戶）說「我的茶葉已經足夠我喝一輩子了」，開始都不買茶了，賣茶者（零售商）該怎麼辦？

賣茶者應要教會茶友泡茶，懂得把茶泡得很好喝，教會茶友享受茶，建立起品茶的生活方式，讓還未養成喝茶習慣的人愛上品茶，讓已經喜歡喝茶的人願意時時泡茶白飲或與人分享，只有在懂得享用茶的情況下，人們才會願意連續不斷的補貨。

買了不喝不行嗎？那當然不行了，如果茶葉被買走後只擺放在倉裡或鎖在櫃子裡不飲用不流動，整個市場累積極龐大數量茶葉時，買氣許就漸漸萎縮了，年年做那麼多茶要賣給誰去？茶葉又不是家具，沒有只擺著不泡不飲的道理。

茶友又說「買茶只是為了投資，為了等茶價變好等茶葉變老之後再售出賺錢」。聽到這話，賣茶者做買賣時就不要只顧講投資，投資固然是個好賣點，短時間脫手大批茶葉獲得現金，可一旦大多數終極用戶紛紛變成投資者，屆時每人只想著要做茶的生意而不是愛喝茶，長期下去對茶界的發展是不利的。

終極用戶飲用的茶量比投資者所擁有的來得少，茶葉銷售就會緩慢成長而造成滯銷。即使是經收放的陳年茶，賣茶者也要教會大家如何欣賞它，在收放過程要定期品飲，享受茶的變化以及觀察其氧化狀況，而不是丟在一邊任其自生自滅。經收放而達成效果極佳老茶，那是更加不容錯過的珍品，好好品之才對。

賣茶者賣茶時除了把茶當「投資品」來賣，也會把茶當作「保健品」來賣，也會把泡茶當作可以訓練耐心的「修養品」來賣。這些都只把茶當作「工具」而已，並沒有回歸到「茶湯」本體上，「喝茶」如果沒有真正「享用茶湯」，我們是很難讓消費者體會到喝茶之好處的，賣茶這一條道路也不可能走得久遠。賣茶者要讓大家懂茶、愛茶、品茶，自然就會有許多用戶來買茶，有許多客戶來買茶投資。

發展茶文化沒茶泡

能夠摸到茶、體會茶，是進入茶道領域很重要的門檻，看、嗅、摸、泡、品，讓茶的香味滲透我們身體，刺繡在我們的靈魂上，是茶道之根本

現在很多地方教茶道時是沒茶泡的，原因一、沒有料理室設備，這主要指水供、煮水器和洗滌槽，他們以為有個空蕩蕩的教室、有桌椅就能開講茶道課了，怕麻煩，一旦說到需要預備幾十人，甚至上百人的泡茶用水以及清理茶具就連忙打退堂鼓。二、沒有茶具，他們以為叫學生自己帶幾樣來湊數也就好了，不願意添置完整道具。三、不捨得茶葉，都說還不懂泡茶、喝茶的人何必給茶葉，用白開水比劃比劃便可以。四、怕出事故，往往是一些學校或單位，要安排屬下學生或會員或員工上茶道課，但本身無學習設備又不願將他們送外出正規的學習中心，擔心一大批人容易出意外事故，寧願選擇將老師請過來說說就算。五、孩童學習茶道，也有些機構是只給比較涼的溫水來練習。

茶道課是否只說說一些如何修身養性的道理，或喊喊文化口號即好？

茶道課教泡茶時是否可以只教泡茶動作？不管它有沒有茶葉，熱水是否夠熱，茶葉是否能夠真正釋出味道，人們到底有沒有把茶喝進身體？只要泡茶步驟依樣葫蘆地模仿好就足夠？

還有其他，比如茶道教室設置在A區，老師就只教烏龍茶，設在B區就只教普洱茶，設在C區就是綠茶，對其他地域的茶就不理睬？

比如有些認為，口味習慣的根深蒂固以及對某種茶的情懷是絕不可以挑戰的，所以碰到某地人要教紅茶，某地人則要說六堡茶？

比如又有一些認為，用餐時的配茶，吃什麼食物就一定要配某個茶。

我們認為這些話都沒有什麼道理。無論用餐配茶或口味的情感，都不會造成學習茶道的困擾。喝慣紅茶的，教他喝黑茶，不見得他不喜歡；只喜歡喝綠茶的，教他去品嘗老茶，他並不都排斥，如果每一種茶都泡得很好，這將不會成為問題。

我們發現，只要有辦法給學習者茶葉、茶具，推動茶道就會簡單得多。發展茶文化，開辦茶藝專科教茶，不要說了半天不知道茶葉長什麼樣子，要給他看給他摸給他嗅給他泡來喝。推動難，不夠深刻，因為都是比手畫腳的，因為都是給水做動作罷了。有些地方不捨得提供茶葉，只是一本書唸了半天，包括一些學校的茶專業，你說這樣不是很可笑嗎？能夠摸到茶、體會茶，是進入茶道領域很重要的門檻，看、嗅、摸、泡、品，讓茶的香味滲透我們身體，刺繡在我們的靈魂上，是茶道之根本。

篇八

品茗館

泡茶師在職場的地位

所謂泡茶功力、茶道內涵，在許多茶道愛好者共同努力之下，那是不欠缺的，目前我們欠缺的是如何把這些美好的理念商品化而不貶低它的地位

與幾位茶文化工作者聚會，先到茶藝館喝茶，然後出去用晚餐。抵達餐廳我們表示要吃鐵板燒，服務人員即把我們接待到鐵板燒專用餐桌入座，過了一會廚師很神氣的走進來，隨後以專業的、熟練的、很有風格的技術操作烹煮各種菜餚，不但美味也好看，把在座當客的我們服務得很好。一頓餐下來，這位年輕廚師——才二十三歲的小女生，讓大家欣賞又欽佩。

為什麼她會讓我們覺得好生讚嘆，分析如下：一、餐桌設備非常完善，功能性很齊備，廚師一人可掌控電源（鐵板燒的電鍋、抽風機）、水源、餐具、當場所有要用到的菜、肉、調味料、湯汁，還包括處理煮炒後食物的殘渣、油水，處處顯得遊刃有餘。

二、廚師是經過嚴格培訓的，從準備食材、調製味道、掌握火候、上菜節奏、分量

把握、時間控制，一直到「鏟功」──廚師直接在鐵板上處理各種食物的鏟子在鐵板上翻燒時，鍋鏟與鐵板接觸時沒有發出多餘的、錯誤的、很大的聲音，廚師在做這些時都是井井有條、手段清晰的。

三、老板是尊重廚師的，舉例：廚師是以「出場」方式進入鐵板燒餐桌前才開始操作的，不是客人來就站在大門接待打招呼一路忙到煮炒去，這個業界是很尊重這個職位的，所以服務員歸服務員，廚師歸廚師，分工清楚。這幾點造就了一個局面，是廚師的形象，整個感覺予人乾淨俐落，技術成熟，有美感，有文化。

我們回想起下午去的茶藝館，大家非常有感觸，都說是家非常高端的茶館。經歷如下：一進門老板首先強調的是整個茶館建築物花了多少錢，庭院請了哪位名設計師做，跟著一一瀏覽多稀罕的沉香木，多珍貴的古董觀音玉像，多重量十足的寶貝石頭等等裝飾，完全沒有提到茶；唯一和茶有關的是泡茶桌子的木頭多大多貴，茶顯得只是一個不起眼的小點綴而已。

老板誇耀茶藝館的門面後，就吩咐小妹來泡茶。所謂的泡茶桌，的確是塊好木頭，

已被做成餐桌的樣子，但小妹並不在這「泡茶桌」泡茶，小妹在旁邊另一小桌備席。她們共三人，一位泡茶，一位雙手扶著腹部站側邊，一位作司儀講解。為什麼說「吩咐小妹」？因為打從我們一進門，這幾位泡茶人員也就是跟隨在老板身邊聽候老板發號施令幫忙接待及雜務比如：亮燈、把門打開的同樣那幾位。當老板要她們泡茶時，就像在使喚一個家庭傭人而已，只不過這回的工作是泡茶。她們在泡茶，但沒有泡茶的感覺，因為看她們的泡茶過程，只是把茶水泡出來而已，茶泡得好不好已無關重要，她們只是躡手躡腳把該做的步驟做完，把要講的台詞背出來。

為什麼在另一小桌備茶席？當茶藝館花了這麼多錢財來設計與裝修之後，泡茶者仍然還得委就在一個操作不順暢的小桌上泡茶，可以聯想的原因頗多，比如：茶、泡茶、泡茶者、茶道完全不被重視，無人可以了解妥善的泡茶設備對於一家茶館是如何的重要。

為什麼沖泡五人量的茶需要三人操作，如果是會泡茶的人，一個也足夠了。泡茶人員能力不足是可能的因素，另一原因是茶館將泡茶「表演化」，不把泡茶人員當「泡茶師」而當「演出者」，多二人站著是排場。

為什麼說茶只是一個小點綴，因為全程的時間我們只花了四分一時間坐下來喝茶，

而茶是什麼味道泡得好不好無人關心。這就是所謂高檔茶藝館招待喝茶的方式嗎？

為什麼茶藝館，泡茶師會落到這個地步？回頭看看鐵板燒年輕廚師的尊嚴那麼好，泡茶在相同的行業裡，即廚師、泡茶師都是飲食業，掌壺的與掌廚的效果為什麼那麼不一樣？照理說，泡茶、茶道不是應該更優雅更有文化才對嗎？

茶文化經過近三十多年復興發展的結果，在個人茶道愛好者這方面的耕耘，顯然有部分是已經相當講究泡茶功夫、品茗環境、茶道境界的體會，但三十年在一個文化項目的開拓畢竟算是很短暫的，有些地方還不夠成熟，應該可以加深研究。作為一個營業場所比如茶藝館，在一個職業性的供茶方式上，目前可以說是並沒有完善的設計與操作規劃。

茶藝館為什麼越來越失去市場競爭力，有點萎靡不振、近乎要到滅絕的地步，成為有名無實的所在？我們看來因為商品設計並不完整。商品供應給客人並不完整，客人享用不到其中精粹，認為不夠精彩，茶藝館便面臨遭遺棄的局面。有些業者紛紛轉移方向不做茶藝館，改為打造「像連鎖咖啡店的茶店」，那應該也算是茶文化一個新興項目，

但我們現在所指的是講究茶道精神的茶藝館，這樣的茶藝館是茶界的主柱。優質茶藝館是發酵、催化、孕育產生茶道內涵、茶道人文素養的好地方，所以茶文化進展的下一個步驟，大家應該關心這一塊。

如何讓茶藝館蘇醒並恢復，我們姑且從鐵板燒作為一個借鑒：

一、首先要有一個很好的泡茶場所和設備，讓泡茶師可以很勇敢、很投入地泡茶，舉例：能夠很得心應手取得茶具、茶葉、水源、電源，茶具衛生乾淨乾爽，茶葉都裝入很好的茶罐，添加用水不必假手於他人，有很好的方法和用具處理茶渣、餘水等。

二、要培訓在客人面前能夠泡好一壺茶及享用的從業人員。業界、老板必須提供完整培訓直至工作人員能識茶泡茶喝茶，授予職稱才派他出場，比如像每一家餐廳都需有一位廚師才能開業，每一家藥房都會配有一位合格藥劑師站崗，無藥劑師在場，藥是不能夠賣的，泡茶也該由正職泡茶師做才對。

三、從業的泡茶者應努力塑造本身的專業尊嚴，比如泡茶前後都要懂得將泡茶桌及所有必備器具收拾得一塵不染、要有什麼茶到了手上都能泡好的能力、要有隨時都能供應至少一至十二人的供茶能力，要懂得茶道的美究竟美在哪裡以及如何享受茶等。

四、茶界、社會、老板要重視泡茶師的身份，賦予泡茶師應有的敬重，這是專業人士的工作，讓泡茶師知道，他們的專業能為大眾帶來身心愉快的生活。老板不可以把茶館當作自己的家，以奴役方式把泡茶師當成家庭傭人。

五、不要將泡茶「表演化」了，以為茶道就是「茶藝表演」，任何場合或時候，說到泡茶就是「表演」，並且認為只要表演者年輕漂亮、表演服華麗誇張、泡茶姿態優美就夠了，茶泡得怎樣不重要。這種經營觀念只會扼殺掉茶文化成長，影響茶館茶業發展，萎縮茶文化市場。試想假如大眾都不能在茶館、茶行喝上一壺泡得好的好茶，又怎麼有說服力叫大眾買茶葉？

所謂泡茶功力、茶道內涵，在許多茶道愛好者共同努力之下，那是不欠缺的，目前我們欠缺的是如何把這些美好的理念商品化而不貶低它的地位。大家不要以為泡茶、喝茶、茶道精神只是屬於個人事情，而不是拿來商業化銷售，因為對廣大喜歡喝茶想要學習茶道的人群來說，他們也有這個權利喝茶學茶道，所以茶界有責任要準備把這種商品做好賣給他們。

泡茶藝術家

當這些人將他們所使用的技術操作得非常熟練透徹，而且呈現出來的作品（畫家的作品是畫作，調酒師的作品是雞尾酒，咖啡師的作品是咖啡，泡茶師的作品是茶湯）有風格有境界有想法，就會令人覺得美令人感動，人們的生命會因為「它」而增加了一些什麼

泡茶可以是一種藝術行為，泡茶師可以是一位藝術家，就像我們身邊一些很出色的調酒師、咖啡師或廚師，當他們投入工作，動用全身的能量在整個烹調菜餚、磨煮咖啡或調製雞尾酒的過程，與畫家在繪畫和音樂人在譜曲時的那個精神是沒有什麼兩樣的。

當這些人將他們所使用的技術操作得非常熟練透徹，而且呈現出來的作品（畫家的作品是畫作，調酒師的作品是雞尾酒，咖啡師的作品是咖啡，泡茶師的作品是茶湯）有風格有境界有想法，就會令人覺得美令人感動，人們的生命會因為「它」而增加了一些什麼，這樣子的作品多了，作者的氣質就會變得立體而凝練，影響周圍氣場，讓大家體認到這是一位藝術家在工作。好的調酒師、咖啡師或廚師被認為是飲食界的藝術家，他們製作出來的一款佳餚、一杯美酒或咖啡得到尊重被稱為「作品」，社會大眾早已經接

受這是一件再自然不過的事情。

反觀泡茶師，似乎還未達到這種被認同的程度，那麼我們要如何有準備按部就班地把我們泡茶師的本分做好，再將之深化、精緻化，直至讓大家能夠看得見我們的作品呢？

這包括了：

一、泡茶師要相信自己不止是在打一份工作而已，不止在完成一些動作和步驟而已。我們泡茶是為了讓茶葉應該有的本質還原，人們喝進茶湯後，這茶湯的好壞將直接影響一個人的身體與精神的成長。

二、泡茶師對茶葉類別、泡茶原理、各種茶器具的用法、泡茶席的擺置以及應有的茶禮儀軌等等知識不要只是會聽、會說，要親自動手實踐長期習作，所有的理論和知識才會紮紮實實地扎根在我們的一舉一動、一言一語，在我們的茶湯。

三、茶界必要隨著時代變更而調整一些茶文化的觀念，讓大家更容易明白我們在做什麼才是，比如沒有必要持續辯論「到底是茶道抑或茶藝」？「到底可否稱為茶人」？之類課題，這些將使大眾對我們採取一種觀望態度，製造茶界與社會的疏離感。

泡茶師掌席時的工作

泡茶師要觀察、了解到不同年齡層及體質的客人對茶葉的質別與口味的濃淡有不同需求，要協助他們喝到「對的茶」。泡茶師不會讓客人喝過量的茶，喝「不對的茶」

我們常說茶道中蘊涵著某種教人嚮往的精神，交織著各種人與人、人與地、人與物、物與物的感應，能夠欣賞與體會到這些才算是真正進入茶道的境界。但是，這些美好事物不能光靠說說而已啊，如果概念沒辦法落實到生活裡，最終它只變成屬於小圈子的話題罷了。故此我們有責任讓社會大眾了解，必須提供方法讓社會大眾一起享用、追隨，如此，茶道精神才有存在的意義。

發酵、熟成、傳播茶道精神最好的地方是在有泡茶師掌席，提供專業泡茶服務的品茗館，我們不要一說到茶道精神就道貌岸然，非得使用又深奧又生澀的字眼去形容，說得很抽象不可，那只會嚇跑大家。其實，有泡茶師掌席的泡茶桌是最能體現茶文化功能的所在，那也是泡茶藝術家、或還未被人認同他是泡茶藝術家的最佳磨練場所。我們要說一說泡茶師在掌席時他們的工作內容到底是什麼，而這些工作又是怎樣具體發揮我們想要表達的茶道精神。

簡單的說：泡茶師的工作是在茶館專業茶席為客人泡茶。

具體的，泡茶師需要為茶客將茶正確沖泡出來，他們也必須有能力應付茶客的特別「點茶」，隨時可沖泡大多數不同種類的茶。他們為茶客泡茶時應該要掌握到茶客要的一個速度（一般來說要快）、要乾淨俐落、準確無疑及沒有浪費。如果泡茶席上有使用上某些少有的電器或設備，泡茶師必須懂得操作。泡茶師必須有布置茶席的能力，並且茶席必須達到真正能夠實際操作目的。

泡茶過程，泡茶師要觀察、了解到不同年齡層及體質的客人，對茶葉的質別與口味的濃淡有不同需求，要協助他們喝到「對的茶」。泡茶師不會讓客人喝過量的茶，喝「不對的茶」。

在泡茶師掌席的泡茶席上，他們直接接受客人點單，並預備茶食與食具。每一次客人離開後，泡茶師負責將泡茶席收拾清理乾淨，包括喝茶的地方，和料理工作的地方。泡茶席上每一次經使用過的器具，泡茶師負責清洗。他們負責泡茶席的貨存質量。當所有一切大大小小事務茶會結束，泡茶師要通知收銀處結賬。當所有一切大大小小事務都能清晰完成，道矣。

茶譜的規劃

長期以來慣於流傳一種喝茶觀念：泡茶品茶是很隨心所欲、無拘無束、不強調形式的一件事。所以茶會進行的發展趨勢多傾向拿到什麼茶就泡什麼茶，愛怎樣喝就怎樣喝，愛喝多久就喝多久，愛幾時喝就幾時喝的隨興，現有很多人喝茶時都採取這種態度。一旦在喝茶時加入時間管理、泡茶原理及搭配茶食的基準等元素，人們就會埋怨太嚴肅，規矩太多，認為喝茶不應該是這樣子。但反觀若是三三兩兩或成群結隊茶友終日圍聚一起重複泡茶，續杯不停，吃喝無章法，言不及義，那又有什麼好，不但沒有集中精神享受到茶的精華，恐怕也會逐漸養成散漫習性，浪費茶葉浪費時間。

我們建議大家實施「茶譜進行式」來享用泡茶、喝茶。什麼叫茶譜？把預備好將要進行泡茶、喝茶的過程一一列明在單上，依據進行。比如同樣是飲、食活動，餐宴一般會這樣做，提供時間表、前後程序已經安排好的「菜譜」來協助大眾一道一道享用飲品、開胃菜、湯品、

正餐、甜品等美食，比如英國下午茶茶會也會提供既定的程序與需時給客人。

茶譜要怎麼規劃呢？我們可以根據好幾種不同情況的需要來安排：一、依時間，比如早休、午休、晚休時段，午餐、晚餐時段。二、依節日比如中秋節、新年、聖誕節。三、依喝茶者族群特徵比如性別、年齡、體質。從不同的人、情、時、事物、境地的考量後，我們決定要喝什麼茶、怎麼泡、喝幾道茶、喝幾種茶、泡茶席如何設置、預備什麼茶食、茶食與茶之間的味道、冷熱如何搭配，茶食要供應幾件、要不要喝清水、要不要賞茶、看葉底以及明確告知整個喝茶過程需要花多少時間。

有了茶譜的規劃，泡茶師及喝茶者便為茶會做出共同努力，不分心、不受干擾的進行品茶會，通過這樣日復一日專心地燒一壺熱水、喝一口茶、吃一塊茶點的感受與感染，通過這種關係與默契的建立，更美麗、細緻、自在，更正面、和諧的茶道生活才能催生。

若是三三兩兩或成群結隊茶友終日圍聚一起重複泡茶，續杯不停，吃喝無章法，言不及義，那又有什麼好，不但沒有集中精神享受到茶的精華，恐怕也會漸漸養成散漫習性，浪費茶葉浪費時間。

泡茶師的道場

做了好茶葉我們要賣出去，想到好方法可以將茶泡得更美味我們希望與其他人一起享用，喝茶久了喝出一點感動，身心都彷如長出新生命這種美，我們更加期待能找到知音廣為傳播，這時候作為茶界與茶客之間的那道橋梁角色的泡茶師，就是協助把這些茶道理念傳出去的最重要的散播者。

泡茶師是茶界中舉足輕重的人物，他們散布於任何一家品茗館的泡茶席中，他們天天在最前線說茶泡茶，泡茶席等於是泡茶師的道場，泡茶師不但需要詮釋，而且必須見證：比如我們的茶是怎樣的一個茶，必須依據著什麼方法才能泡出茶的本源，要抱持著什麼態度去享受茶湯的美味，能夠品出何種境界等理念。

當他們說這個茶帶有果香，茶沖泡出來就得要有果香。當他們說這個茶需要浸泡一分鐘才足夠，浸泡一分鐘後倒出來的茶就不能不剛

剛好。當他們說我的茶席好乾淨，那就是包括他們的每一根頭髮、每一根手指、衣物上的每一個摺痕都同樣好乾淨。

當他們提出茶道中的精神內涵比如「清和」、「精儉」，那表示他們隨時有所準備：茶葉、水、器具，應全備時半點不許少，該簡化時絕無猶豫統統不在話下，還必須鍛鍊到擁有將一身精到的泡茶功夫，在人們喜歡的時間與場地使喚出來的能力與勇氣。

他們能夠「泡好」足夠好以及足夠量的茶，讓所有的人喝得心滿意足，大家透過感受他們投放一葉一水的專注眼神臉容、取拿一杯一勺的認真姿勢身段、再品嘗美味的茶湯，這種茶湯的滋味才有辦法深刻直透人們的血肉與靈魂，讓人們信服所謂的茶道精神原來真正存在。

茶道精神要灌溉進人們的生活，不可只是泛泛之談一些僵硬的理論，用實際又入世的事跡顯示給大眾看見才是合理方法。當代茶道精神的傳播重心將必定位在新興品茗館，品茗館的靈魂中心在泡茶席，泡茶席的靈魂人物在泡茶師，泡茶師的工作在為大眾泡茶。

當代茶道精神的傳播重心將必定位在新興品茗館，品茗館的靈魂中心在泡茶席，泡茶席的靈魂人物在泡茶師，泡茶師的工作在為大眾泡茶

為新年茶會規劃的茶譜

品茗館需要事先規劃出完整茶譜。我們應對各種茶類、茶法、茶器、品茗環境、泡茶席設置、茶食製作與食器、茶與茶食的配搭等悉心研究後，再提出適合於不同境界、節日、喝茶時間、客人等茶譜。

我們希望在各地域出現一些有泡茶師專誠親手為客人泡茶的品茗館，想要喝茶時客人就會去到那邊，它提供舒服的環境、好茶、細緻的茶食、懂得把好茶泡得美味的泡茶師，以及將整個享用過程按部就班為客人呈現，就像擁有咖啡師、調酒師、鐵板燒師傅的場所，他們知道是誰在吃是誰在喝，顧及客人的需要特別為客人而做，讓客人不費吹灰之力得以感受一頓美茶帶來的滿足。

這樣子的品茗館需要事先規劃出完整茶譜。我們應對各種茶類、茶法、茶器、品茗環境、泡茶席設置、茶食製作與食器、茶與茶食的配搭等悉心研究後，再提出適合於不同境界、節日、喝茶時間、客人等茶譜，因為：一、這是為客人著想，方便客人進場安心賞用的引導，以避免「產品」難倒客人的場面。二、有根有據的喝茶程序為了讓客人能夠在某一段時間慢慢享受，慢慢喝出茶的美味。三、較正式的安排，可增進喝茶素質。

以下舉例，為農曆新年的茶會規劃的一個茶譜，括號內文是針對規劃時應考慮之細部分析，方便操作。

茶會需時：

兩個小時。（茶會最短約半小時，坐一下拜個年就離開。長的茶會最好不要超過兩小時，否則下半段時間的生活作息就會受到影響。）

茶葉：

白毫烏龍茶、十年存放普洱（以大約半小時用一種茶葉來計算，再加上歡迎茶及茶食時間。）

茶食：

九層糕、紅龜粿、黃梨餡餅（茶食要當日製作，原食材味道或微甜，口感要酥軟，大小剛好入口，每種一件即好。）

茶會流程：

一、客人會集後，請出泡茶師。

二、歡迎式——提神消勞茶：白毫烏龍冷泡茶。（所選用的白毫烏龍茶，將以冷泡及熱泡形式沖泡，各自展現不同面貌的美麗風格。這時泡茶師將製作得剛剛適時的冷泡茶（以玻璃瓶盛裝）從冰櫥取出，倒入玻璃杯約40cc，倒一杯奉一杯，奉至客人喝茶席的正前方。喝完了回收玻璃杯。泡茶師接著準備熱水、泡茶器。）

三、茶會開始——欣賞茶葉。（泡茶師將茶葉展示在茶荷請客人輪流觀賞茶葉。客人觀賞茶葉時，泡茶師不要去忙東忙西，要陪著客人作介紹。）

四、泡茶進行式——前茶：白毫烏龍茶。（此時此茶被視為「前茶」，用於引領大家進入狀況。泡茶師用小壺茶法沖泡茶葉，整個泡茶過程可歡歡喜喜的安靜不說話，要是高興說話也沒有不可，但話題應集中在茶及相關內容，泡茶師可以向客人略作講解一些關鍵性手勢與效果及茶葉的特性等。）

五、品茶。（泡茶師要有熟練操作的身手，精到的泡茶功夫，利索地將茶沖泡得準確又美味，讓客人回味無窮。如是者五道。完畢後把泡茶器及茶杯回收。預備食具。）

六、用茶食。（茶食每件各自有食具盛裝，每人三件，收納在茶食盤，連同餐巾和小叉。食畢回收食具。）

七、喝礦泉水。（吃用茶食以及喝泉水都是為了等一下品第二種茶作之前準備。完畢回收飲具。另準備一套茶器。）

八、泡茶進行式——正茶：十年存放普洱。（此時此茶被視為「正茶」，在身心都有所準備之後，開始正式品飲。）

九、品茶。（如是者八道。品茶完畢回收所有茶具，客人離去後才清洗。）

十、茶會結束。（泡茶師與客人互相道別。）

為敏感體質茶友規劃的茶譜

喜歡喝茶的茶友裡有些體質比較敏感，特別需要關照的族群，他們說喝了茶睡不著。他們說喝了茶覺得胃空，餓得不舒服。也有醫生叫別喝茶、聽別人說素食胃弱者不可喝茶這些問題，無形中令這群茶友喝茶時造成困擾，不知該喝些什麼，因此泡茶師在行茶時也應具備足夠的敏感度，顧及這族茶友的生理反應與需求。

當我們規劃茶譜時就要留意茶的適合性。有些人把「茶的適合性」理解成是否喝對茶葉的種類，比如凡A種類茶葉太刺激不可喝，凡B種類茶葉很溫和，沒問題，可喝。這沒有什麼道理。如果茶葉本質太多缺點，任由它是什麼種類的茶，喝了都要叫人生病。

我們提出，上述茶友比較適合飲用正常好茶，無論它屬於何種類茶。正常的茶樹生長環境、採摘和製作也合乎正常程序生產出來的茶葉就屬於正常好茶，這樣子的茶比較少出現缺失情況，喝了至少不會讓人不舒服。

以下為比較敏感的茶友而安排的茶譜：

茶會需時：

一個小時（我們鼓勵舉辦茶會須有時間管理，終日群居無所事事並非茶文化要傳播的生活態度。針對上述茶友來說，也應慢慢少量喝起，以免喝過多，故時間不宜長。）

茶葉：

正山小種茶（或任何一種好茶。）

茶食：

蘿蔔糕、白糖糕（避免油炸物，儘量採取原材料味道，避免加太多調味料，食用時最好是有點暖呼呼又酥軟酥軟的，入口溶化。每種各一件。）

茶會流程：

一、客人會集後，請出泡茶師。

二、歡迎式：茶食。

（茶食包括一杯礦泉水，先奉上。再擺置食具，上茶食。先用茶食和胃，採不空腹喝茶之意以便等一下喝茶。茶食用完最後以水清清口腔。回收食具。）

敏感體質茶友比較適合飲用正常好茶，無論它屬於何種類茶。
正常的茶樹生長環境、採摘和製作也合乎正常程序生產出來的
茶葉就屬於正常好茶

三、茶會開始——欣賞茶葉。

（知道茶葉長什麼樣子，可以加深了解茶葉的性質，喝茶時更能保持一種欣賞的心情來享用。將茶葉盛裝進茶荷，讓茶友傳看，最後回收。）

四、泡茶進行式。

（泡茶師準備就緒泡茶熱水、茶器，用小壺茶法沖泡。茶水比例、浸泡時間拿捏得要準確，茶湯不可泡得過濃，上述茶友尤其適飲適中味道。）

五、品茶。

（茶泡好了，奉上給茶友喝茶席上正前方。茶友得茶後認為茶的溫度是適口的即可品嚐，不必一定要等分完茶給所有人才喝。如果人太多，分茶完畢後的茶可能溫度太低，味道或許會稍遜。如果為了禮貌，喝前與身邊茶友打個招呼就好。如是者喝七道。）

六、茶會結束。

（將所有茶器回收，客人離開後方清洗。互相道別以結束茶會。）

給孤獨長者的茶譜規劃

「泡茶工作」與有沒有領工資，有沒有權勢和名利完全無關，那是一種我不泡誰泡的當仁不讓，再也沒有人比我更懂得找出一種能夠令人感到安慰的茶的味道了。

泡茶師都需要鍛鍊一種捨我其誰的泡茶精神，這種精神的底氣來自：喜歡茶，聽見茶的心聲看見茶的需要，她本質如何我心裡有數，會為她盡心，有辦法將她的好泡得最燦爛，更加不會忽視她曾經受折磨受傷部分，務必纖細深切、分秒清晰地照顧周到把她救活過來，再也沒有人比我更適合沖泡她了。

還有，喜歡泡茶給人喝。看不得有人沒茶喝，深愛喝茶的人、沒人泡給他喝的人、或他沒有茶葉、或他不懂沖泡方法、或他想喝但沒時間泡、或那人說他不喜歡喝茶，泡茶師遇到這些人時都心軟得不得了，覺得實在不該讓人錯過如此美好的滋味與體驗，歉意就會從心底湧上，馬上便迫不及待要侍候眾人喝茶。「泡茶工作」與有沒有領工資，有沒有權勢和名利完全無關，那是一種我不泡誰泡的當仁不讓，再也沒有人比我更懂得找出一種能夠令人感到安慰的茶的味道了。

如果我是這樣的一個泡茶師，在一家有泡茶師為客人泡茶的品茗館，我要預備怎樣的茶譜給一位茶道界的長者呢？想像長者獨來獨往，有一份孤傲的神氣，這是他在每日散步之後要喝的一頓茶。以下舉例：

茶會需時：

四十五分鐘。（這種時刻集歇息與思考在一起，順便也潤潤喉、養精蓄銳，時間不必長，喝完就走。）

茶葉：

老六堡茶。（或任何好的老茶如普洱茶、佛手茶、包種茶、鐵觀音茶都可。什麼種類、名稱、地區、價格的茶葉不重要，最要緊是好的茶。他經歷了所有好的、壞的茶，他與每一個茶葉做朋友，要如何把每一個茶都泡好喝好他當然了然於胸，但我們要把館藏最好的茶葉拿出來，那是我們表達對長者敬愛的方法。況且老茶像美酒，純正濃厚的滋味，一杯慢慢酌飲，比喝劣質茶千百杯好，那個好，包括肉體和精神的享有。）

茶法：

小壺茶法。（茶水比例、水溫、浸泡時間、壺與茶杯的大小比例一概必須準確無比，一絲一毫不能有差池。否則將浪費茶葉或泡不出應有味道。）

茶杯：

小壺茶法一般採用杯子不超過 30cc 大，今棄不用，選用 80cc 大小杯子，泡一壺茶直接盛

裝一杯，省略茶海。一個人拿著差不多大的一個杯子吸一口，又一口，這樣子喝茶比用茶海添來添去有靈氣得多。）

茶食：

烤白果四顆，娘惹白糖糕、蒸木薯各一小片（一口大）。（此三物味道清淡雋永，既不失個性又不搶味，口感軟綿但堪咀嚼，可與茶共品。）

進行程序：

一、長者入座。二、泡茶師入席。三、燒水，取出應用茶具。四、把茶葉放入茶荷，雙方輪流觀賞茶葉。五、泡茶，奉茶。六、品茶（泡茶師不喝）。七、第一道茶品畢，回收茶杯，奉上茶食，進食。八、進食同時，開始泡第二道茶，奉茶。九、品茶，可與茶食一起。十、完畢，回收食具、杯子，第三道茶沖泡，奉茶。十一、品茶。十二、品茶同時，把經已泡畢茶渣取出置於瓷碟，雙方觀賞茶渣，賞畢置碟於席上。十三、把最後幾口茶喝畢。結束。道別。

以上注意，一、不必喝清水來達到清口腔或捕捉茶之餘味的目的，他了如指掌。也無所謂補充水分，這只是短短的歇腳。二、茶食可與茶一起食用，他分辨得出什麼是什麼。三、他用過的茶葉（茶渣）與他用過的茶杯不回收，留在茶席上，依依不捨目送他離去。

誰上品茗館喝茶

泡茶師的任務是：在客人需要的時候，泡出一壺
能夠讓他們心靈感覺安慰、舒適的茶

有泡茶師將茶泡好給客人喝的品茗館，是人們已經懂得並重視享用優質茶湯之後的需求。這種新型品茗館，不但提供好茶葉、並且也提供泡茶師把茶泡好的服務，就像咖啡館有咖啡師把咖啡煮好的服務，飯店有廚師把菜餚烹調好的服務，大眾進入這些場所，明顯地把享受一頓美味的食物或飲品作為前題，故此進入新型品茗館所消費的商品是「茶加手藝」。

喜歡享受喝茶，但沒有特別去學會泡茶的方法，或不準備購置泡茶器具，或不想一次買一大包茶葉庫存著慢慢喝的人，他們就可以光顧這類服務。這些客人不把「喝茶」當作只是吃飯喝水的解渴作用罷了，他們會專誠去找各自認為泡茶功夫很棒的泡茶師，泡壺好喝的茶來品嘗來渡過一段愉快的時光。

品茗館在經營時需要考慮商品化的完善，舉例一：客來奉茶的傳統觀念使人誤解「茶本來就是免費的，為什麼現在要付錢來喝？」所以泡茶師必須提供精緻、完整、清晰、細膩的泡茶和享

用茶的方法來區別兩者的不一樣，其他如茶葉挑選、茶具搭配、茶席設置、品茗環境營造等都要有一定效果已經不在話下。

舉例二：泡茶者習慣在泡茶時說喝茶道理、茶文化涵義、茶道精神等，一不小心這些話題湊巧就變成一大堆仁義道德的做人道理，變相強迫客人聽教。本來只是希望歇息一下的客人會想：有這麼嚴重嗎？只是喝一杯茶罷了。這種就是客人認為「付出代價不符合得回價值」其一原因。所以泡茶師應該以客人的意願為主，有必要把這段喝茶時間交回給客人，尊重客人獨處的私隱。

泡茶師的任務是：在客人需要的時候，泡出一壺能夠讓他們心靈感覺安慰、舒適的茶。故此泡茶師熟練的泡茶姿勢、專心沈靜的臉容、對茶葉茶具有感情的操作，然後得出的美妙茶湯才是他們要的「商品」。

品茗館營運法則

品茗館是現代茶文化復興經過三十年發展催生出的「產品」，消費者來到這裡，就是單為了「買茶湯」來享受的，因為喝茶大眾經過這麼多年的驗證，對於只能買到一些好茶葉在手上，或單單享用一個富有品味的喝茶環境已感到不滿足

品茗館是什麼場所？品茗館是有專業泡茶師把茶泡得很好，讓客人能夠直接享用其茶湯的品茗地方，它是一個「賣茶湯」給客人專心品茶的空間，它與一九八〇年代現代茶文化復興浪潮下推廣的「茶藝館」不一樣，也與一九九〇年代中開始流行的「自助餐茶館」不同，更與茶行在行銷茶葉時的「試茶」是兩回事；它是現代茶文化復興經過三十年發展催生出的「產品」，消費者來到這裡，就是單純為了「買茶湯」來享受的，因為喝茶大眾經過這麼多年的驗證，對於只能買到一些好茶葉在手上，或單單享用一個富有品味的喝茶環境已感到不滿足。在眾多喝茶者日益重視以及要求一個能夠提供專業泡茶服務的觀念下，品茗館於是順運而生。

那麼，這種品茗館需要如何經營？我們提出說明如下作為研究參考：

一、泡茶師、茶湯

要先培訓可以把茶「泡好」的泡茶師，就像美容院的美容師、壽司店的廚師、咖啡店的咖啡師，他們都是該項手藝的藝術家，店的靈魂人物，因為，這裡賣的是「茶湯」。

二、泡茶席

品茗館的茶席設置要如何解決整天供應泡茶服務，且同時間開多張茶席，又還要泡得一絲不苟，做得到位，讓品茗者品得自在？品茗館的茶席設置需要二套訂造的配備：

（一）泡茶席、（二）茶食架。

（一）泡茶席：泡茶席是泡茶師「製作」的地方，A、它必須含有各種類茶、茶器、冷熱水等裝備可供應一套「茶譜」所需。B、茶席周邊需有完整配套櫥櫃及料理台作收納用途，方便度需達到泡茶師一人即可一步到位完成掌席之任務。C、茶器物的排位應根據個別茶法或茶譜而定，但是須維持一些原理如：暫無用到的要收納如：第二種茶葉，少用到的要隱蔽，如：裝棄水的碗，多用到的要易取，該乾燥之物遠離濕，該濕的別讓它乾了。D、熱水和電源的位置要注意安全。E、泡茶席的基本大小以一位泡茶師加上三位品茗者的座位來規劃，最多可有十二位品茗者，需要時把席面加大而已。F、如果碰到單獨的品茗者，可安排他們都坐到開放式料理吧台那邊，那邊有一張長長的茶席，專門接待獨立品茗者。G、泡茶席之席位要留有空間，讓所有人的腳都可以舒舒服服擺

放。H、泡茶桌以二十七英寸高，座位以十七英寸高的一個間距是泡茶席理想的做法。泡茶師座位不要有靠背，品茗者則可有可無。I、泡茶桌不可以一般的餐桌、書桌代替，因為那些桌椅的間距不恰當，會造成泡茶不便。J、泡茶師不要為了貪圖方便而將茶藝用品都塞在桌子下、腳旁邊，泡茶師要有足夠充裕空間坐得安穩和自在才能安全泡茶。

（二）茶食架：所有茶食、茶食應用器皿之前預備皆擺放、收納在此，品茗者食用後也將之歸納在這裡，待品茗者離去再進一步收拾清理。

三、茶譜

要規劃茶譜，茶譜即考慮喝茶時間要多長，什麼人該喝什麼茶，用哪種茶法等，可根據不同時段、顧客群、季節、茶類等元素而安排，其中也可包括在適當時間上茶食。泡茶師可了解客人的需要和飲食習慣後替換或創作茶譜。

四、品茗館從哪裡開始著手

從城市開始，那裡接受茶文化薰陶已久，已經培養了許多對茶道有興趣、講究精緻生活體驗的大眾，對「品茗」要求較強烈，經營起來不難。

五、怎麼營運呢？

品茗館基本型的管理：由兩位泡茶師，二位接待員與一位料理員幫工組合。以此類推，也可以做成中型、大型的。專業泡茶席必須有各種不同人數的大小，小則一至二人，大則十至十二人，但是都必須設計到由一位泡茶師即可運作的格式。如果考慮到將會有很多獨座客人，可設計一個「吧台式」的茶席，約十個座位，由一位泡茶師專職沖泡。

泡茶師同時也可以自己投資當老板。

六、泡茶師的運作

泡茶師採用輪流排班制，惟客人可以預約某一位泡茶師提供泡茶服務，也可以依從館中安排。掌席的泡茶師必須要有堅定的「泡好」茶信念，很好的感染力，使客人臣服於他的泡茶藝術功夫及茶湯的魅力。泡茶師的工作服須以適合泡茶為原則，著重在它的專業形象，而不是故意誇張或豪華漂亮就可以。泡茶師與接待人員的工作是分開獨立設置的，不要混淆，這是讓客人對泡茶師建立應有的信心與尊重。

七、環境‧裝潢

這個地方要適合人住，它空氣流通，陽光和風可以進來。以舒適環境為原則、而不只是裝潢的視覺或虛榮效果為主，不求其豪華。它可以在接近郊野大自然的地方，也可以在鬧市中；可以是一棟獨立房子，也可以是社區裡的一個店鋪。大家主要在這裡品用

好茶而不是炫耀房子的設計。

八、名稱

應該稱為品茗館，明顯讓客人知道這是提供茶湯的地方，讓大家知道它在賣什麼「產品」，有別於傳統觀念的茶藝館「賣空間」和茶行「賣茶葉」。這種店一定要有很強烈的「茶湯」特性，這個特性不建立起來，品茗館很難讓人認識，不認識的又掉入「賣空間賣食物」的茶藝館了。

品茗館當然可以冠上自己商標的名稱，如星光品茗館、藍調品茗館。

老茶品茗館開張

因為手上剛好有一些老茶，如一九八〇年代佛手、二〇〇〇年代龍井，三、五年陳的白茶黃茶，以及白毫烏龍、武夷岩茶、沱茶種種色色。有些是教室教材，有些來自他人之贈，有些自己收留的，每隔一段日子總要拿一泡出來泡喝看，試試味道，或觀察茶葉陳化情況，或品賞茶湯奧妙，都極之享受。故此後來就開始構想何不將如此品茶方式變成「專題品茗」茶會，以讓喜歡老茶又比較少機會接觸的茶者可以參加，於是年初決定開辦每月一次〈品老茶研習班〉，公開在網上以及同學圈中發布消息，結果有人報名，品老茶的「品茗會」就這樣開成了。

〈品老茶研習班〉基本形式是茶道老師為同學泡茶，大家一起品茗進行研討的活動，注重對茶、茶具等的了解，關注泡茶、品茗過程和方法，與一些只為了打扮得漂漂亮亮處在環境優美、氣氛休閒、有人陪著聊天打發時間的「茶會」不一樣；它是踏踏實實可以專心喝茶

的空間，掌席的泡茶者泡茶時不需要穿戲服，泡茶席也不必有花、香、畫、音樂等其他藝術「壯膽」，茶者和茶本身自己就能獨立存在。

我們後來發現，報名參加品茗會的成員都是社會中堅分子，比如有會計師、室內設計師、商人、大學講師等，他們都不從事茶業或與茶文化相關的事業，他們也不是嗜茶如命那個小圈子的人，表示此種真正注重泡茶、可以喝到好茶的品茗會充滿開發潛能。

「茶湯」擁有自己生存的條件，部分講究生活品味的社會大眾對於茶業界多年將茶培養及輸出的文化功能、保健功能、溝通功能或休閒環境功能裡許已找不到滿足感和歸屬感，這群來參加品茗會的人，應是正想還原回歸到「茶湯」本身尋找更深刻茶道意義的人，於是當〈品老茶研習班〉六月二十四日第二期開課時，我找了張海報紙為這種茶會更名，稱它為〈老茶品茗館〉，貼在教室的門上。

「茶湯」擁有自己生存的條件，部分講究生活品味的社會大眾對於茶業界多年將茶培養及輸出的文化功能、保健功能、溝通功能或休閒環境功能裡許已找不到滿足感和歸屬感

「老茶品茗館」泡茶席設置

「老茶品茗館」老老實實就是品老茶「茶湯」味道的活動，不以茶的年號、價格、投機、神秘、情懷、罕有等元素來做號召，非常單純的泡茶品茶，以茶論茶。有些人覺得這樣不夠茶文化內涵，覺得這樣只不過是一種單薄的感官享受，但這種安排其實更接近「純茶道」。整個過程泡茶者與喝茶者都面對面專注在茶上，那是更有張力的，此篇記錄六月二十四日泡茶席設置基本面貌。

品茶空間：設在茶藝教室，茶藝教室平常只收放茶葉，茶器具，完全沒有其他雜物氣息，這裡也不允許將食物帶進來，故此房中空氣乾淨。辦茶會前一天全間吸塵，桌椅都搬走，四面靠牆的寫字板、藏壺櫃、藏茶櫃及海報牆維持原狀，空出中間一大片地。

茶席設置：泡茶桌先用一塊桌布鋪蓋全個桌面，再加一塊大小適合的茶席布墊規範出泡茶所需位置，沖泡器與一只茶海坐放在一塊薄

泥片做成的墊上，置泡茶者正前方，泥片墊前擺茶杯與托組，泥片墊後橫放一支茶簽，扁形狀的水盂（不占位、不擋視線、不搶鏡）置泡茶者左手邊，泡茶者右方放當日用茶兩小罐及備用茶荷。

沖泡器的蓋不設蓋置，因為泥片墊乾淨無味，蓋可置於墊上。

茶簽不設座，因為茶席布墊清潔衛生，茶簽可直接放布上。

不設茶巾，因為沒有水滴可擦抹。

煮水器：不設在泡茶桌面上，避免太高、太大、太熱使人不安。另設一小座安放在泡茶者身旁，左手邊，伸手可及的距離與高度。小座上另備保溫熱水一瓶，等一下加水要用，空煮水器一個，等一下煮老茶要用。

選用茶葉：第一款是武夷水仙，樹齡五十年，茶是二〇一〇年做的。第二款是「坪林矮腳烏龍百年老茶」，這款老茶沒有「茶名」，矮腳烏龍是它的茶樹品種名，矮腳烏龍又名青心烏龍、軟枝烏龍，是台灣當家品種，用這個茶種製成的條型或圓球型烏龍茶，茶商茶農會根據不同風格自行為其商品命名。可老茶已經百年，當時有無被命名

「老茶品茗館」老老實實就是品老茶「茶湯」味道的活動，不以茶的年號、價格、投機、神秘、情懷、罕有等元素來做號召，非常單純的泡茶品茶，以茶論茶

不可知，有也忘記了，故此才會一直叫著它的品種名。此茶在坪林發

現，有中醫師送給我老師，在我老師手上也已二十年，我們已經先行

把茶試過，是款輕萎凋、輕發酵、中焙火的老茶。

泡茶器與茶杯：選用了一些燒製得比較優良的瓷器，因為泡茶喝

茶器皿會影響茶性的表現，我們以認真態度對待它，選器不可只為了

展現「創意」或「美」，老茶尤其需要用上燒結程度高的器物。

此茶席為七品茗者服務，由一位泡茶者掌席。期間沒有提供茶食，

茶會時間二小時。

現在開設品茗館的時代性意義

為什麼叫品茗館？那就先要談談關於喝茶的六個動詞：喝、飲、賞、評、品、吃，雖然都是把茶放進口腔然後吞嚥入肚子，但喝茶時它們有大口、小口之分，有快、慢之分，不同的動作會用上不同的喝茶器，喝茶時空會隨著人們所用器皿及其動靜醞釀出不一樣的氣場、氛圍和思想，我們的喝茶生活因而產生各異的茶道境界。

喝茶、飲茶廣泛指使用比較大的茶杯大口喝，一般生活日常飲用、解渴、開會、招呼訪客、社交聊天時都會這樣子喝，通常喝完一杯或半杯就走。

賞茶，有點像賞一幅字畫了，茶杯可以大一點點也可以小一些些，無所謂，慢慢含一口茶在嘴裡回味，與茶好好做做朋友，有一定的入門知識。

評茶是為茶把脈，採取一套固定通用的方法與茶器來認識茶。

現今說品茗（同品茶），特別針對以科學原理作為基礎研發適合茶性的器物，並按照各一茶質實施茶法沖泡得出好茶湯，細細品嘗來賞析茶與享用茶的一種方法。用品茗方式喝茶，我們可以從茶湯表現的結果、如何準備泡、奉、品茶細節與過程中，探索怎麼讓我們精緻又有美感地過茶文化生活。

吃茶，以往人們是拿來形容茶有嚼之有物的口感，是品的意思。

品茗館與自一九七〇年代末茶文化復興開始的茶館、茶藝館或茶坊不一樣，復興初期大家還在「學泡茶學喝茶」階段，當時茶館也擔任其他如社交、休閒、歇息、聊天功能，說不上「品」。品茗館與一九九〇年代中開始的採用自助餐方式經營的茶館也不一樣，這類場所較注重食物的供應與經營，顧客也為了「吃」而來非為「茶」而來，忽略掉茶應有的地位，在茶文化角度來說是相當粗糙的。

我們現今提出「是時候經營品茗館了」，因為茶文化復興開始至

今三十多年之後，一、茶文化工作者無論在思想和技術都累積了嫻熟經驗，有些還開發出成果，這些都需要傳播與分享，以方便讓大眾接觸，品茗館應是帶動茶文化復興另一波浪潮的實驗道場，以方便讓大眾接觸，品茗館應是帶動茶文化復興另一波浪潮的實驗道場。二、大多喝茶者已建立品茗習慣，原本那種形式的茶館或自助餐茶館已經無法滿足品茗者對美好茶湯的要求，雖然這類品茗者可自修成為泡茶者，為自己「泡好」一杯茶享受，但有時他們不想動手，就需要專業泡茶師為他們沖泡，這種場所就可發展成為品茗館。三、茶文化界不斷湧入新生代參與經營和品茗，面對新一輩「茶愛好者」，有什麼場所可提供給他們能夠真正享受精緻的茶文化生活美好的茶湯？我們期許品茗館的開發來擔任此任務。

「茶愛好者」需要一些相關環境才可進行更從容的泡茶、品茗實驗，提煉出對茶道藝術的欣賞，這就是茶文化復興新一波的工作。

茶文化工作者無論在思想和技術都累積了嫻熟經驗，有些還開發出成果，這些都需要傳播與分享，以方便讓大眾接觸，品茗館應是帶動茶文化復興另一波浪潮的實驗道場

三十年從茶藝館到了品茗館

現今大家所說的「茶席」是泛指喝茶空間。現代茶文化復興初期（一九八○年代初）人們常去喝茶的地方是所謂的現代茶藝館，一九九○年代末現代茶藝館的實用性能慢慢消退（自助餐茶館是另一課題，不在這裡談），大眾不大上茶藝館了，原因是因為許多當初不大懂喝茶、茶道的茶愛好者，無論他們來自賣茶者或買茶者，都逐漸磨練成一位經驗豐富的泡茶者或品茗者，有些則成為更專業的茶道老師或學者，這一群茶者不再滿足現代茶藝館所提供的喝茶環境。

為了可以擁有更專注的地方來喝茶，一些茶者在自己家裡裝修品茶間，安置泡茶桌，打造自己的喝茶空間。茶藝館業者也將茶藝事業轉換形態，去開設茶藝中心（此名稱用於區別傳統的茶行或茶莊），專門為更精緻的喝茶開發市場。有一些茶道老師也個別建立茶道教室，另闢品茶空間招收茶者來學習。這時喝茶空間隨即換成是各茶行裡屬於掌櫃的泡茶席，或擁有充裕條件的茶者個人私密空間（無論有否收費）。這種喝茶空間也許幫助提升喝茶品味，但人口無疑大大減少。

二〇〇〇年代開始，有茶者集合在同一個地方約在一起把自己的茶具、茶葉帶出來個別擺置個別的泡茶席，泡茶、奉茶請大家品賞他沖泡的茶湯；像畫家或美術學院的畢業生，大家把作品匯集在畫廊聯合展出，這種茶席式的茶會重新把人們從較隱蔽的喝茶空間叫出來，去找不同的環境，裝置成不同氛圍的喝茶空間，在那裡泡茶喝茶。當時這種活動稱作「茶藝展」或「茶道展」，因為「人在茶席上泡茶」是「茶席」的主體，因為從喝茶空間一路的歷程：從茶藝館到私人品茗空間到「把我認為最好的茶席擺出來泡茶奉茶請人品賞」的轉換品茗空間的過程中，我們看到茶者不斷要營造、尋求一處適合喝茶的喝茶空間，要把茶喝好。近年這類活動被簡稱為「擺茶席」或「搞茶會」。「擺茶席」是設置、個泡茶品茶空間出來，「搞茶會」是將數個或數十個「茶席」集體放在一起。

目前為何而做茶席與茶會的目的約有下列幾種：

一、為了報導需要拍照和攝影而做。

二、為了廣宣而做，在產品發布會和博覽會。

茶席與茶會來去換不同場景，聚了又散聚了又散，到底要怎樣才能夠延續茶席與茶會的生命，讓它與大眾結合天天運作？我們認為茶席與茶會最好的歸屬：是開設品茗館

三、茶藝專科學生或業餘愛好者為做功課而做，在校園區和各個茶藝教室。

四、為了社交而做。

五、為賞茶而做。

茶席與茶會的盛行在茶界到底帶來一些什麼利弊？

一、對推廣茶文化起了一定的積極作用。

二、為做茶席而做的茶席很多根本不能泡茶、奉茶、喝茶實用的，那只不過是茶具展示而不是品茗空間，不能告訴大家茶道是什麼，這是偷懶的做法，如此做會傷害茶文化發展，它會誤導茶友。

三、聘請不懂泡茶、喝茶為何物的設計師為泡茶者設計茶席，這樣只暴露了茶人的膚淺；茶道的感動力、感染力，應該包括茶人溶入「茶道作品」裡的身段。

四、品茶空間一直不能跳脫出掛畫、插花、焚香三藝的枷鎖，顯示茶人本身沒有足夠信心擔當「茶道」代言人。反觀畫廊舉辦畫展、花藝展演時，他們需要茶人和茶席在一旁助陣嗎？茶人需要讓自己的「茶道作品」昇華成獨立的壯大的藝術作品，茶界才會

出現「茶道藝術家」。

五、只可以、只能在優美的環境下才喝茶嗎？我們要知道，這並不是唯一的方向。

六、茶會的舉辦加入概念如：歌舞表演式、嘉年華式、劇場式，這些茶會都只能算是偶爾為之的「節目」，不算是真正品味「茶道藝術」。我們不要忘記茶席設置，舉辦茶會最初的初衷是為了茶，為了能夠更專注泡茶、喝茶。

七、茶席與茶會逐漸形成小眾遊戲的局面，來去都是同樣一群人參加，我們必須思考如何讓更多人可以享用到茶道境界。

八、人們在茶席與茶會裡太強調「茶人風範」的意境，脫離現實生活，製造偽美境地只為了做秀，為了做報導，我們要思考如何讓茶道藝術落實在人們的生活裡，像莎士比亞的戲劇是左鄰右舍也來觀賞的，畢卡索的畫廊天天爆滿男女老少。

九、茶席與茶會來去換不同場景，聚了又散聚了又散，到底要怎樣才能夠延續茶席與茶會的生命，讓它與大眾結合天天運作？我們認為茶席與茶會最好的歸屬：是開設品茗館。

我們急切需要的品茗館

現在是時候賣茶湯了，茶界已培養出一些茶道藝術家，他們有茶湯作品；培養出一些泡茶師，他們擁有專業泡茶方法，他們所經營的一切器物、地、境、人、事都實實在在為「茶湯」服務

我們提出品茗館的經營，為什麼？因為當代茶文化復興與歷經三十多年，茶界曾有過賣空間、賣茶文化氛圍、賣人情、賣活動的茶館，繼而賣茶具、賣茶葉、賣茶藝知識，再賣包裝、賣品牌、賣茶葉故事的茶行。還有賣食物、賣茶調飲的茶餐廳和自助餐茶館，接著賣修身養性、賣保健、賣投資、賣收藏及賣罕有性的價值，也賣茶主題旅遊，直至現在比較流行舉辦茶席與茶會，但大多茶席與茶會仍離不開「推銷茶葉、茶具」的主題。有些也還在環境氛圍上打轉：找個雅緻地方、把泡茶席設計得雅雅的、參與者都裝扮得不吃人間煙火脫離現實生活的樣子、出席只不過為了作秀或社交。有些茶席與茶會則依舊相信只要熱熱鬧鬧，找幾位漂亮女生穿得漂漂亮亮站在那邊做個泡茶樣子就可以了。

茶的純粹內容「茶湯」表現得怎樣一直被忽略，故賣茶湯的市場從來沒有建立過。我們認為現在是時候賣茶湯了，茶界已培養出一些茶道藝術家，他們有茶湯作品；培養出一些泡茶師，他們擁有專業泡茶方法，他們所經營的一切器物、地、境、人、事都實實在在為「茶湯」服務，他們認真將茶的味道泡出，讓不懂

茶而又很想弄懂的門外漢輕易入門，喜歡上品茶。讓真正的品茗者安心的、細緻的享受到每一道茶湯作品。品茗館經營重點在於，那是一處由泡茶師親自掌席泡茶、奉茶，讓品茗者從容享用美味茶湯的所在，它不是一個只供我們營業的地方。人們在這裡可更進一步經營自在、品味的生活，讓茶道生活真正還原回到「茶湯」本身，如果茶道沒有「茶湯」，那不算是茶道。

品茗館的經營形態是怎麼樣呢？堅決反對連鎖式或集團壟斷式經營，如此經營多半會破壞茶道藝術自由生長，出來效果就會像工廠出產的罐頭。茶道的感動力感染力，應該包括茶人溶入「茶道作品」裡的身段。所以品茗館要用一個完整茶屋的概念來規劃，茶屋裡就像我們平常可在裡面生活的樣子，我們在屋裡屋外每一處皆可安置或大或小的茶席進行泡茶服務。屋裡偏廳連接著一個開放式料理吧台及小廚房，做茶食用。茶屋四周或許有樹木、青苔，水池夏天布滿荷花，新鮮蓮子可採來當茶食，它們都和茶人們住在一起。屋的一側有陽台，另一側有草坪，屋後有枯木、或石頭、或幾棵香蕉樹。品茗館不要將品茗者鎖在一個個設計成沒

有靈氣的房間裡，藉以避開其他人來打造所謂的有私隱、安靜的品茶空間。品茗館要融入生活環境。品茗館不要把很多的茶席一排排公式化擺在一起，那是沒有生命力的。

讓每一家品茗館都成為一位茶道藝術家或泡茶師的個人工作室，他們對茶葉有感情，知道茶葉從哪裡來，是哪個季節的，用哪個器物來沖泡最適合。他們會去試很多地方的水，最後決定用一種水質很好的水，什麼時候要吃一件米糕什麼時候不要吃，他們都知道。他們甚至還會自己烤幾塊餅、包幾個餃子、煮一碗麵招待品茗館裡的人。他們天天換上乾淨工作服，一絲不苟地清潔每一樣使用過的茶具。他們會細心照料每一顆茶葉，每一家品茗館的泡茶者與品茗者都喜歡在這個地方進進出出。他們每一家都有茶道藝術家自由、獨立的品味，每一座城市都會因為擁有這樣的品茗館而多了一份茶道思想與靈魂。

品茗館經營重點在於，那是一處由泡茶師親自掌席泡茶、奉茶，讓品茗者從容享用美味茶湯的所在，它不是一個只供我們營業的地方。人們在這裡可更進一步經營自在、品味的生活，讓茶道生活真正還原回到「茶湯」本身

台灣商務印書館　生活誌系列

生活誌　茶事美學

《茶事美學首部曲─茶味的麁相》

作者：李曙韻　定價：500 元

★作者李曙韻為國內知名茶人，「人澹如菊茶書院」創立人，第十屆台北文化獎得主！

【內容簡介】

一直以來「茶」便是中國人生活中最重要的飲品之一，從最早的藥用、食用、祭祀用，經過長期的演變發展至今，「茶」已完全融入生活之中。從過去茶行賣茶到現在茶流派競相舉辦小型聚會，結合藝術之流創造出屬於台灣茶的新文化，成為一門顯學。

《茶事美學首部曲─茶味的麁相》，以豐富多元的圖片，加上精闢簡潔的文字解說，完整呈現茶事之美學，解開茶人之迷惑，並將「茶席」帶入生活設計之領域，為台灣茶界注入嶄新的活力。

日本小說家北方謙三曾讚美過利休是透過敘述與「茶」周圍的物件來表達執著之「美」，讓讀者更加印象深刻。而人澹如菊茶書院的李曙韻老師更是茶界美學的代表，其融和了茶藝之趣、茶儀之美，並與花藝結合帶領大家進入茶事美學空間，讓現代人在煩擾的生活中多一份安定，多一份穩重.；也期待茶事美學能在台灣落地深根並為台灣茶文化開創出另一條康莊大道。

【作者簡介】

李曙韻

與茶的淵源始於兒時記憶中父親的茶壽，一隻錫製保溫籃滿載著一壺溫暖卻深不可探的褐色汁液。高中畢業第一份工作選擇在新加坡茶館茶淵。一九九一年來台赴東海中文系就讀，當然，隨身的三大袋行囊中，有四套不同版本的《紅樓夢》、數把朱泥壺及一年分的各色武夷岩茶，還有一顆對逝去的優雅文化的眷戀之心。來台前對台灣的印象均來自三毛及瓊瑤連續劇，誤以為台灣滿街都是梳髮髻、穿旗袍的宋美齡，中文系裡皆是著馬褂藍衫子的鄭愁予。曾在台中茶館兩度短期工讀，一頭栽進了台茶的奧秘世界，也牽出了日後的一段茶姻緣。

婚後在嘉義落了腳，繼承了一批五〇年代夫家奶奶開茶館時用的白瓷壺，注定一生的喜怒哀樂都與茶結下了難以割捨的情緣，所謂的天將大任於斯人也，先仁慈地配送了一位賭性超強、屢挫不悔的先生來成就她一生的夢。基於行醫的工作限制，游先生將追求自由創作的理想都託付予她，任其自北至南，從印度尋茶至西藏，一晃十餘年卻從沒在經濟上獲得報酬也無所謂。志業是由一羣有夢的傻子一起築成的，自嘉義、台中、三義，一路北上教學，這個當年一意孤行隻身跑在這條孤獨茶路上的女子，不知不覺身後跟隨了數十位信仰支持者。問她前路追求的指標為何？她說只想試探茶的文化高度究竟有多深！

因為「探索」頻道（Discovery）的英籍導演要求把台灣的茶事放在飲食文化篇，逐發奮將台茶文化登堂入室地呈現在表演藝術殿堂。在嘗試了一系列劇場的茶會之後，成功地成為第一個跨界整合各項藝術茶文化團體。

二〇〇六年開始將茶從表演劇場過渡至陽明山的溪澗松林，下了劇場的炫麗，這個以「人澹如菊茶書院」為名的團體，在創始人的領航下，繼續探索著台灣茶事未來的無限可能。唯一能肯定的，是她對茶一往如初的信心。

台灣商務印書館　生活誌系列

生活誌　事茶人集　1

《茶21席》

編著：古武南　定價：420元

★台灣商務印書館繼《茶味的麁相》

深受好評後，另一延續佳作！

【內容簡介】

本書由文史工作者古武南主編，以21位事茶人習茶、戀茶、事茶、生活茶的歷程分享，全書包含豐富多元圖片，加上精辟簡潔文字解說，完整呈現茶人習茶歷程與對茶事美學的體會。21位作者職業含蓋設計師、製茶師、廚師、建築師、傳統音樂師、商品設計師、金雕工藝師、攝影師及慈濟師姊、導演、策展人和文學家。編者本身則在北埔從事地方文化保存導覽工作。

【著作緣起】

本書的緣起，乃複製於茶書院老師對茶十六席的延續。當時老師對十六位同學的期許，希望每位同學都能夠以習茶的心得互相流通書寫，表達習學茶的感想，內容以茶人、茶器、茶湯、茶等等為主軸完成後，老師將十六封同學的書信發表刊登在《不只是茶》刊物上面。

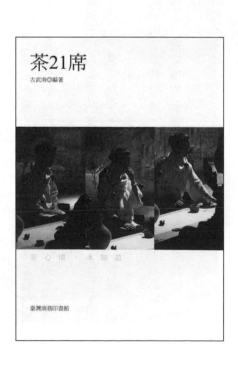

個人覺得這是很有意義的習茶內容，有別於一般學茶的刻板與制式。在經過老師的同意，把原來的十六席增加到二十一席，同時請老師推薦首次徵稿的同學芳名，以便延續茶書院的習茶特質。老師推薦同學的當下給了我們一個很有意思的想法：每個人都有自己生活中的強項，也就是專業素養。有的同學或許很想跟大家分享，只是還沒有遇到適當的機緣與方式。

只是不知道本書的完成對於同學來說，算不是算是一種機緣或方式。

【作者簡介】

古武南

北埔工作室主持人，人澹如菊茶書院學員，《新竹文獻──新竹好茶》主編。出生於臺灣新竹最盛名的客家小鎮北埔。孩童時期在優渥的人文環境與茶葉盛事中成長，鍾愛北埔客家老聚落，目前致力於北埔古蹟、傳統民居研究與北埔特產──福爾摩沙烏龍茶（膨風茶）推廣。著作《北埔民居》獲第一屆國家出版品佳作獎，於二〇〇九年國立故宮博物院──茶室展演空間擔任設計師兼茶藝示範講師；並為二〇一一年義大利威尼斯國際雙年展「春德的盛宴」事茶人。

影像紀錄專輯：

Discovery 旅遊生活頻道──「玩美女人窩：愛上古蹟的古武南」

公共電視──「維修古蹟的古武南」

生活誌　茶學學苑二

茶鐸八音—茶文化復興之聲

作　　者：許玉蓮

發 行 人：王春申

編輯指導：林明昌

副總經理兼
任副總編輯：高　珊

責任編輯：時獵文化

美術設計：時獵文化

出 版 者：臺灣商務印書館

新北市新店區復興路四十三號八樓

發行專線：（○二）八六六七—三七一二

讀者專線：○八○○—○五六一—一九六

郵政劃撥：○○○○一六五—一

電子信箱：ecptw@cptw.com.tw

初版一刷：二○一三年三月

初版三刷：二○一七年四月

定　　價：新台幣三八○元

ISBN∴978-957-05-2804-6

行政院新聞局局版北市業字第九九三號

茶鐸八音——茶文化復興之聲 / 許玉蓮著 . -- 初版 . -- 臺北市：

臺灣商務, 2013.03

　面；　公分 . --（生活誌）

ISBN 978-957-05-2804-6（平裝）

1. 茶藝

974　　　　　　　　　　　　　　101026405